A place for all people
Life, architecture
and the fair society

Richard Rogers
with Richard Brown

獻給露西，
我畢生之愛。

CONTENTS

'I can't understand
why people are frightened
of new ideas.
I'm frightened of the old ones.'

我不懂人們為何害怕新想法。
我反而害怕舊的。

──約翰‧凱吉 JOHN CAGE

Introduction
序言

「你現在坐著嗎，老兄？」我接起電話時，倫佐．皮亞諾（Renzo Pi-ano）這樣問我（他比我小四歲）。我跟他說請放心我是坐著的。「我們贏了波堡（Beaubourg，譯註：即龐畢度中心）競圖，」他解釋說。「今天晚上會在巴黎公布。我們必須在場，但我沒辦法離開熱內亞；你們其他人可以從倫敦飛過去嗎？」

我們幾乎沒有時間消化相關新聞，更不可能好整以暇去應付這項宣布對我們的工作生活將造成的戲劇性轉變。我告訴母親這項消息時，她正在溫布頓（Winbledon）的自家院子裡整理花草，她開心地大聲歡呼。約翰．楊（John Young）、露西（Ruthie）和我在倫敦各地衝來衝去，把我們的夥伴和護照集合起來，那時我們的案子少得可憐，大家都不用進辦公室。等我們飛到巴黎時，勉強趕上在塞納河遊艇上舉行的慶祝晚宴。我們穿著亂七八糟的牛仔褲、T恤、運動鞋和迷你裙，幾乎一句法文都不會說，硬生生被推進裝扮講究的法國當權派菁英裡，每個女人都戴著珠寶頭冠，身穿晚禮服，男人則是繫上白色領帶，佩了勳章和綬帶。

那是 1971 年 7 月；當時我們不過二、三十歲。在那之前七年，我們設計過住宅、亭館和小型工廠，但這個案子的規模完全是不同等級──它可是一棟巴黎市中心的主要公共建築。我們實際蓋出來的案子真的很少，但憑著天真賜給我們的信心，我們認為自己可以改變世界。

這項競圖的內容，是要在一塊破敗的內城區裡設計一座文化中心，裡頭要容納一間圖書館、一座藝廊和一個實驗性的音樂中心。我們用寬鬆、有彈性的結構回應需求，但把公共廣場當成設計的核心，廣場佔了基地面積的一半，而且往下連通到建築物的地下層，往上連結到立面的手扶梯和走道。這不會是一座高端文化的殿堂；相反的，它將成為我們在提案裡所說的：「一個屬於所有人的地方，屬於年輕人和年長者，窮

建築必然是社會性
和政治性的。

人和富人，不分信仰與國籍，讓紐約時代廣場的充沛活力與大英博物館的豐厚文化在此交會」，一個雙向參與而非被動消費的地方，一件都市基礎設施而非一棟建築物，一項由社會和政治責任所驅動的計畫。

這些都是強烈的政治聲明，但建築必然是社會性和政治性的。我始終相信，建築不只是建築。我在事務所的章程裡開宗明義寫道：「建築無法與實踐它的個人和維繫它的社會這樣的社經價值區分開來。」

我們最棒的建築都不僅是依照客戶的需求設計出來的，而會試圖回答更廣泛的社會問題。龐畢度中心將文化帶入公共領域。勞氏大樓（The Lloy's Building）是為金融市場所設計的靈活機器，但也仔細思考過這些活動的表情，既是為使用者設計的，也照顧到行路人的樂趣。我們在1990年代興建的波爾多法院（Bordeaux Law Courts），重新思考了司法建築的目的；我們的設計宗旨是要將大眾吸引進去，說明司法在社會中扮演的角色，把它設計成一所法律學校，而不是罪與罰的堡壘。而幾年後落成的威爾斯議會（Welsh Assembly Building），它的功能也不僅是用來容納立法機構。底樓基本上是一座室內廣場，供大眾使用，有咖啡館、聚會空間和一條可以讓公民看到議事廳的廊道，可目睹他們的代議士如何在裡頭做出決策。樓高五十層的利德賀大樓（Leadenhall Building），在2014年落成時，是倫敦市的第一高樓。一到七層是沒有牆的開放廣場，可從那裡搭乘電扶梯前往接待廳。

建築創造遮蔽，改造平凡。建築師既是科學家也是藝術家，他以3D手法解決問題，運用結構和材料創造尺度與人性化空間，捕捉光影作用，創造美學衝擊。從原始小屋到雅典式市集（Athenian Agora），從中世紀宮殿到市政廳，從街道長椅到宏偉廣場，建築在在塑造了我們的生活。好建築會帶來文明和人性，壞建築將導致野蠻。

我們把波爾多法院設計成一所法律學校，而不是罪與罰的堡壘。

　　此外，建築也會利用建物、公共空間以及所有塑造文明的創新來結構城市。城市是人類最初聚集的地方，我們就是在城市裡從社會動物演化成政治動物——從團夥演化為城邦。最早的城市是避難所，在敵對的世界裡提供人多勢眾的保護，但它們很快就發展成更複雜也更具創造力的東西。城市居民聚在一起交換想法和物品，與朋友和陌生人相會，進行討論、爭辯、貿易和合作。城市僅僅花了六千年的時間（一百輩子而已），就改寫了人類的歷史，為蓬勃驚人的創意與發現奠下基礎。

　　今日，有將近四十億人口住在城市裡，佔了世界人口的一半，比1970 年的全球總人口更多，而且都市化的速度還在加快當中。到了 2050年，城市預計將容納世界人口的三分之二；1900 年時，這個比例只有13% 而已。[1] 在這同時，貧富之間的鴻溝也日漸加寬，對文明價值產生威脅。而經過良好設計、緊實且符合社會正義的城市，將是解決不平等和氣候變遷的基礎——這也是地球當前最嚴峻的兩大挑戰。

　　在另一個意義上，建築也是社會性的。撇開建築造成的衝擊不談，建築天生就是一種社交活動，一種需要協同合作的行業。身為建築師，我並非站在空白畫布前面的抽象藝術家，尋求電光石火的靈感和創意。剛好相反，我的繪圖是有名的難看。但我們是以團隊方式發展設計，我們探究計畫書，分析涵構和限制，思考社會性、實體性和文化性的衝擊，找出困難並測試解決方案。

　　團隊合作總是最令我開心；從青少年時期結交的第一群死黨，到我迄今合作過的傑出建築師都是如此。讀寫障礙讓我唸書時深感絕望，但也刺激我找到不同的方法讓事情運作，讓我仰賴並支持別人，將我們的人性反映出來。

　　建築透過不同學門之間的互動變得日益豐富，從社會學與哲學到工

**威爾斯議會不僅是立法機構，
更可讓民眾目睹他們的代議士
如何在其中做出決策。**

程與園藝，而對建築滋養最大的，莫過於開明客戶、社區和設計團隊之
間的相互合作。最後這幾股力量將倫理原則化為現實，它們的動能也創
造出最興奮的時刻和最出乎意料的結果。

　　本書並非我的自傳，雖然它的確是汲取自我的人生。我對想法和對
話的興趣永遠強過敘述，喜歡視覺勝過書寫，關注現在與未來多於過去。

　　不過，為了籌備 2013 年夏天在皇家學院（Royal Academy）展出的
「理察 ‧ 羅傑斯──由內而外」（*Richard Rogers–Inside Out*），我開
始思考我的想法、信念和價值如何受到同僚、家人和朋友的形塑與影響，
又是如何隨著時間歷練發展改變。我回頭觀察它們如何表現在我的作
品、我完成的計畫和速寫、我的公開演講和私人談話、我的建築語言的
演化路徑，以及我的建築實踐的成長方式。

　　本書更加深入探索我的想法，談論那些啟發我作品和形塑我信仰的
人物──關於人與公平；關於為了人民、為了民主和開放而設計的場所
和街道；關於那些滿足美學需求而能創造美感的建築物；關於緊實性、
可適性、永續性和富有人性的城市。

　　這本書匯集了人際關係、專案、合作和爭論，將案例研究、繪圖
與照片交織成一篇篇故事。你可以用好幾種方式閱讀它。它是一幅馬賽
克，是開放性的，更類似即興的爵士，而非高雅精練的交響樂。

　　我希望這本書除了直接坦率的敘述之外，還能帶給你更豐富的收穫；
也許它能啟發你找到自己的道路，去挑戰和提升我們的生活方式，在這
座依然很小且日漸收縮的星球上。

一個屬於所有人的地方，屬於年輕人和年長者，
窮人和富人，不分信仰與國籍，
讓紐約時代廣場的充沛活力
與大英博物館的豐厚文化在此交會。

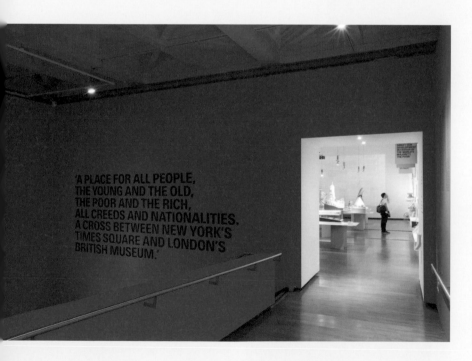

上：我們在龐畢度競圖提案裡所揭櫫的願景。

左：「理察・羅傑斯——由內而外」展，2013 年，皇家學院，我的生平與作品展，該次展覽是本書的靈感來源。

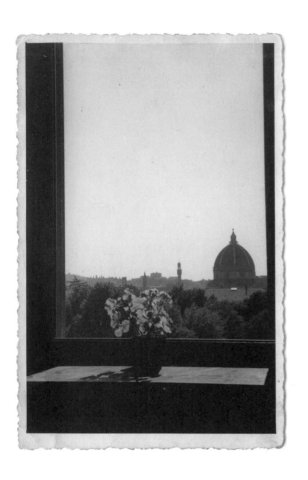

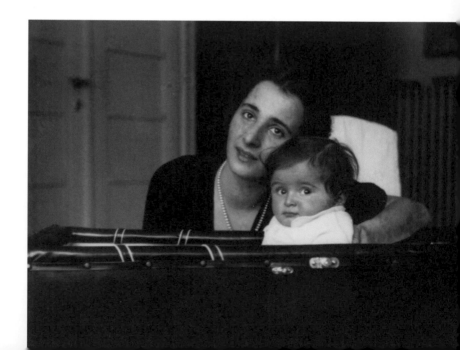

Early Influences
1. 早年影響

沒有無中生有這種事。我們的性格都是來自經驗的累積（好的和壞的，輸的和贏的），以及潛移默化的影響。我不相信那種只靠自己奮鬥成功的神話；我們從呱呱落地那刻，就受到父母和祖父母的影響，還有我們的朋友、教育、地理、政治，我們看到的每樣事物。問題不是你是否受到影響，而是去理解你的心靈在成長過程中從周遭世界吸收到的影響，然後決定你要如何接納與調整，把它們當成思想和工作的基石。

影響並非命運。但我很幸運，能在佛羅倫斯一棟優雅的公寓裡首次睜開雙眼，屋內光線流瀉，擺滿我堂兄厄內斯托・羅傑斯（Ernesto Rogers）設計的現代主義美麗家具，向外望去則是宏偉的百花大教堂，那是十五世紀初布魯內列斯基（Brunelleschi）的傑作，他不僅是第一位文藝復興建築師，也是一名工程師、規劃師、雕刻家和思考家。對我而言，充滿素樸表現力的百花大教堂是文藝復興建築的巔峰，甚至超越米開朗基羅的一些傑作。我總是更愛早期文藝復興、早期哥德和早期現代建築那種更單純的表現和更簡樸的能量，勝過成熟時期經常可見的繁多裝飾。

我總說，我很會投胎挑父母。我父親是醫生，具有嚴謹探問的科學心靈，母親則是藝術喜好者（後半生是一位技藝精湛的陶匠），對色彩和形式充滿熱愛。多年來，他們的強大力量連同其他許多人一起影響了我的成長。

左頁上：從我出生的佛羅倫斯公寓向外眺望的景致。可以看到布魯內列斯基的百花大教堂，早期文藝復興建築與工程的巔峰。

左頁下：我與母親。

佛羅倫斯

佛羅倫斯是我最知悉的城市。它是歐洲文藝復興的誕生地和頂峰；是在動盪不安甚至血腥殘酷的權力鬥爭背景下，創造出許多藝術與建築傑作的城邦；是布魯內列斯基、阿爾伯蒂（Alberti）、多納泰羅（Donatello）、馬薩齊奧（Massaccio）、但丁和米開朗基羅的家鄉。離開佛羅倫斯時我才五歲，所以小時候有關山丘、圓頂、塔樓、屋頂、教堂和街道的記憶，或許不完全可靠。但佛羅倫斯深入我的血液，在我心中，它始終是一個範本，一個理想形式，是一座城市可以達到的最高境界；是亞諾河與河上那座美麗可居住的維其奧橋（Ponte Vecchio）；是中世紀與文藝復興建築在領主廣場（Piazza della Signoria）上的對話。我一再重訪，加深我與這座出生城市的關係，以及依然居住在那裡的親朋好友的聯繫。我還是很愛跟訪客介紹佛羅倫斯，就跟我父親當年一樣。

我父親尼諾（Nino）自 1926 年起就住在佛羅倫斯，他在那裡唸書，成為醫生。尼諾的祖父是英國人，但在巴黎接受牙醫訓練，後來定居威尼斯——我家還有一罐他得到專利的「芳香牙粉」。我母親姐姐（Dada）是建築師和工程師的女兒，是第里亞斯特（Trieste，舊譯「的港」）的望族後代。尼諾和姐姐從小就是好朋友，1932 年結婚。我在一年後出生。

我父母是二十世紀初的產物，也是義大利統一後市民與文化生活大綻放的結晶。父親是道道地地的理性主義者，堅信人類的精神力量，並立志追求成功；他呼應尼采，在藏書的扉頁上寫著：「我的意志就是我的神」。尼諾對政治也非常感興趣，認真鑽研民主以及佛羅倫斯做為城邦和新雅典的歷史。我記得他跟我談過他寫的一篇文章，內容是關於行會體制，以及這套體制如何成為文藝復興初期佛羅倫斯市民政府的一部分。

尼諾對他移居的這座城市情深意切，如果把這點考慮進去，他也許更像個佛羅倫斯人而非義大利人，就像我還是會說我來自佛羅倫斯而非義大利。1920 年代末到 1930 年代初，墨索里尼的法西斯政權日益強化控制，這時，確實有充分的理由去質疑，是否該效忠於義大利的國家價值。英國對尼諾一直有吸引力，在我出生前一年，他曾去英國一趟，調查在那裡行醫的可能性。法西斯政權的興起，迫使我父母做出決定。

尼諾對英國的愛，只有外國人才做得到。他珍視英國的經典品牌，Burberry 雨衣、Dents 手套和 Lotus 皮鞋，他的穿著完全就是下面這句諺語的縮影：「你得是個外國人，才會成為道地的英國人。」對他來說，在那個不穩定的世局裡，英國似乎是民主和自由價值的綠洲。英國報紙、

左頁：我的雙親：姐姐（上）和尼諾（下）。我們的佛羅倫斯公寓擺設了優雅的現代家具，都是我堂兄厄內斯托・羅傑斯設計。

狄更斯，以及卻斯特頓（G.K. Chesterton）的布朗神父（Father Brown）故事，是他最愛的讀物，而我的名字也特別強調要用英文的「Richard」，而非義大利文的「Riccardo」。

姐姐對於遷往英國的前景比較猶疑，她比較依戀第里亞斯特，她出生的城鎮；第里亞斯特要到第一次世界大戰之後才成為義大利的一部分。她的家族在那裡享有舒適穩固的地位。第里亞斯特一直是個非常國際化的地方，位於奧匈帝國邊界，為帝國提供唯一的港口，當時，它的目光主要是看向維也納而非羅馬。和許多港口城市一樣，第里亞斯特的根基是商業，而非宗教或軍事力量，因此擁有一種邊境和過渡的性格，充滿各形各色的神祕商人、作家和藝術家，包括詹姆斯・喬哀思（James Joyce），他是我母親的英文老師。

雖然姐姐的見識比較現代，但她的家庭比尼諾家還傳統，而且是更加熱情的義大利人。她父母住的蓋林格別墅（Villa Geiringer）是一座新中世紀風格的城堡，由她的建築師祖父愛烏傑尼歐（Eugenio）興建，外加一條纜車鐵道靠站在位於山上的別墅前方。姐姐對藝術滿懷熱情，對美麗的事物獨具慧眼。我還記得 1951 年時，她興高采烈地帶我去看英國藝術節（Festival of Britain），終其一生，她對現代藝術、設計和書寫的熱忱始終沒變。

一直到多年之後，我才發現父母兩系都是猶太人，雖然姐姐的祖父已經改信基督教，而她和尼諾都是無神論者。我問母親這是真的嗎？她回答說：「當然，你的根源是猶太人，但我花了一輩子的時間在擺脫宗教。」當時我接受這答案，但如今回顧，裡頭顯然有某種無言的成分，有某種不情願，不想承認身為猶太人在宗教以及在文化上的關聯。

選擇倫敦

到了 1938 年，戰爭顯然就在眼前，父親終究得做出抉擇，一是留在義大利家裡並冒著被監禁或更糟的風險，二是他的英國護照（他的英籍祖父留下的遺產）。我父母選擇了英國，而我身為舒適資產階級家庭有點被寵壞的義大利長孫的特權，也在突然間宣告結束。父親先於 1938 年底前往倫敦，母親和我在 1939 年 10 月抵達，由叔叔喬喬（Giorgio）陪同，他是一名鋼琴演奏家，浪漫程度與我父親的理性程度不相上下。我還記得德軍發動大轟炸（Blitz）期間，他在一架大鋼琴上排練舒伯特和蕭邦，我則是躲在鋼琴下面緊抱著琴腳。

我們從家具典雅、還可眺望佛羅倫斯屋頂風情的公寓，換到貝斯沃

特（Bayswater）寄宿屋裡的一間單人房，裡頭有投幣式暖氣和櫥櫃裡的一個浴缸，我們會在裡頭裝滿熱水，緩和公寓的冷冽。尼諾只能從義大利走私幾百英鎊到倫敦，雖然我們活得不算窮困，但比起佛羅倫斯，日子確實難過許多。搬到英國的第一個聖誕節又黑又冷，我唯一的禮物，是一個灰撲撲的鉛製玩具潛水艇。我覺得爸媽讓我失望了。

生活從彩色變黑白。倫敦不時會籠罩在千萬煤火產生的煙霧裡，後來幾年，煙霧甚至濃厚到踏出大門沒幾步就會迷失方向，感覺就像淹沒在厚重的黑油裡頭。母親不得已只好學著做飯，而且幾乎是從頭學起，她很想念佛羅倫斯起伏有致的城市景觀，剛搬來頭幾個月，她甚至會在倫敦街上走來走去，希望能找到可以爬上去的山丘，好好瀏覽一下她的這座新城市。

尼諾急需找到工作。幸運的是，1932 年那次造訪，讓他有資格申請醫生執照，第二年年初，我們就搬到倫敦西南郊的戈達明（Godalming），他在那裡的一家結核病診所任職。姐姐跟他一起工作，負責鋪床和照料病患，雖然尼諾強迫她採取一切防護措施，但她還是很快就感染了結核病。她被送到阿爾卑斯山休養，我則是進了金斯伍德莊園（Kingswood House），位於艾普森（Epsom）的一家寄宿學校。

戰爭期間的求學生活

我父母和許多移民一樣，想給孩子最好的教育，所以花了僅有的錢讓我去上私立學校。但金斯伍德是個殘酷又不公平的地方，充斥著任意的處罰和虐待。校長的信仰基石似乎就是不打不成器，我從第一天進去就定期被打，另外就是他相信布爾戰爭（Boer War）是英國成就的巔峰。這裡對任何小孩都是可怕的經驗，對患有思鄉病的六歲義大利男孩尤其恐怖。那時我會說一點英文，但當然說不流利，更何況我還有讀寫障礙的麻煩——當時還未確診。我也被其他小孩霸凌，但因為我的身材特別高大，後來拳擊也打得很好，我有辦法保護自己。

我在金斯伍德的日子過得很悲慘，每天晚上都哭著入睡——幾年下來的痛苦生活，終於讓我在九或十歲那年，坐在一扇高窗的窗緣，試圖讓自己堅定意志往下跳。我父母自然非常擔憂，也曾提議讓我轉學，但我堅持待在那裡；因為我對自己完全失去信心，害怕轉到別所學校會不會更恐怖。

最後，在一連串災難性的學校報告之後，我終於被帶離金斯伍德，送到以填鴨聞名的唐斯寄宿學校（Downs Lodge，我以前老說這是一所

「收容智障兒的學校」，藉此激怒我爸媽），那裡一個班級大約四、五個學生，以密集訓練的方式為英國公立學校的入學考試做準備。我在這裡發現自己有些運動才能，這點加上更為聚焦的指導，幫助我重建自信，也改善了我的心理狀態。這裡的氣氛放鬆且友好。我還記得導師經常告訴我：「擊球就對了，別去想風格」，這句箴言在板球場上和板球場下同樣適用。我感到解放，成績也開始進步。我得到萊瑟黑德（Leatherhead）聖約翰學校（St. John's School，由聖公會牧師主持的前神學院）的錄取，可以每天從家裡騎腳踏車上學。父母對我的幫助很大，提供我所需要的一切額外輔導，讓我低空通過考試，但我的學術志向還是不高──在班上排倒數第二，還好沒墊底。

約莫在這個時刻，我也開始交朋友。我們一夥人開始在艾普森的一座小泥塘聚會，捉蠑螈和蝌蚪，或練習從樹上跌下來，利用樹枝來減緩跌落的速度。我結識麥可・布蘭奇（Michael Branch），他至今依然是我最親近的好友之一，還有我的第一任女友，佩特・莉莉絲（Pat Lillies）──一個漂亮的湯姆男孩（Tomboy），比我大三歲（最後得勞煩我的喬喬叔叔苦口婆心勸我，說我們應

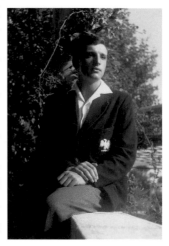

該分開，不該在十幾歲就定下來）。我的自信和力量都日漸成長。我身邊也有了親近的朋友。

戰爭時期的童年是一段非比尋常的經歷。我還清楚記得，大不列顛戰役時，我們圍著收音機聆聽六點新聞和邱吉爾演講時那種孤立的感覺和決心，記得噴火（Spitfires）和颶風（Hurricanes）戰鬥機的聲音，似乎就是這些聲音阻擋在我們與侵略者之間，還有碩大無比的防空氣球飛行在海德公園上空的怪異景象。

不過二次大戰的後半段，特別是英國大轟炸期間，對小孩來說是一段美好的時光。我不覺得我們有想過危險這件事。當空襲打斷課程時，就表示得離開學校，或是蹲到莫里森掩體下面（Morrison shelter，一種室內掩體，頂部是用厚鋼做的，白天我們拿它當桌子，晚上睡在它下面）。我們會急忙騎上腳踏車，去尋找炸彈碎片。在我父親收到徵召派往浦那（Poona）醫院之前，是在艾普森郡立醫院工作，醫院下方有個圓頂地下室，「我們這幫人」佔據那個地方，用動物頭骨和我們所謂的

「珠寶」（枝形吊燈的零件）裝飾，珠寶是我們從附近一棟歷史建築裡偷來的，那棟房子曾經是加拿大士兵的軍營。

　　青少年時，我也發現了書的存在。我一直到十一歲才開始閱讀，所以得加緊衝刺趕進度，爸媽並不喜歡我讀一些垃圾書籍，就像他們不喜歡我吃垃圾食物，喝垃圾飲料，穿垃圾衣服。（我爸媽雖然在某些方面很嚴格，但其他方面倒是自由到令人吃驚。我還在青少年階段，他們就讓我帶女朋友回家過夜，但我必須在桌上吃早餐，不管有沒有跟我爸媽一起吃。）我會去圖書館，倚著牆壁，花上幾個小時快速翻過各種書籍，從我小學時被餵讀過的愛國八股《我島故事》（Our Island Story），到凡爾納（Jules Verne）激動人心的未來想像。隨著年紀增長，我的閱讀內容也進展到史坦貝克（Steinbeck）和海明威，狄更斯和葛林（Graham Green），喬哀思、歐威爾和羅素，沙特、紀德和卡繆，還有皮蘭德羅（Pirandello）和帕索斯（dos Passos）。

　　我在熟讀牢記方面有問題，讓我的求學生涯非常悲慘。從六歲到十八歲，我每天早上都背誦主禱文（Lord's Prayer），但不管多努力，卻總是記不住。現在，我們對這種學習困難有個名字，叫讀寫障礙，但在當時，人們只覺得你就是笨。我們對於人腦的運作所知極為有限，讀寫障礙這個術語，指的是我們幾乎還不理解的一整組症狀和特徵。2014 年時，我重新造訪了金斯伍德莊園學校，諷刺的是，那所童年時期讓我失望不已的學校，如今竟然設了一個新中心專門教導讀寫障礙的兒童，這真是時代進步的標誌啊！

　　罹患讀寫障礙的人會有不同的思考方式。我們可能無法適應傳統的教學方式，但有些讀寫障礙者會強化自身的視覺技能，還有 3D 思考能力。以我為例，這個障礙讓我很早就體認到，團體合作、創意協同的力量，會比單打獨鬥的高成就者更為強大。

　　曾有人問我，讀寫障礙是否讓我變成更好的建築師。我無法確定這是否屬實，不過這項障礙確實會把一些職業排除在外，讓你更加專注在你能做到的事情上。它界定出一塊可行的區域，還有不可行的區域。我很幸運能找到這項專業，讓我可以和其他人攜手合作，做出成果。但許多小孩不像我這般幸運；他們的前途硬生生被狹隘的教育系統和缺乏支持給摧毀。今天，情況有了改變。我在上議院的樂趣之一，就是和有讀寫障礙的孩童及其父母碰面，觀察良好的教學以及地方當局的支持可以創造出多大的不同。

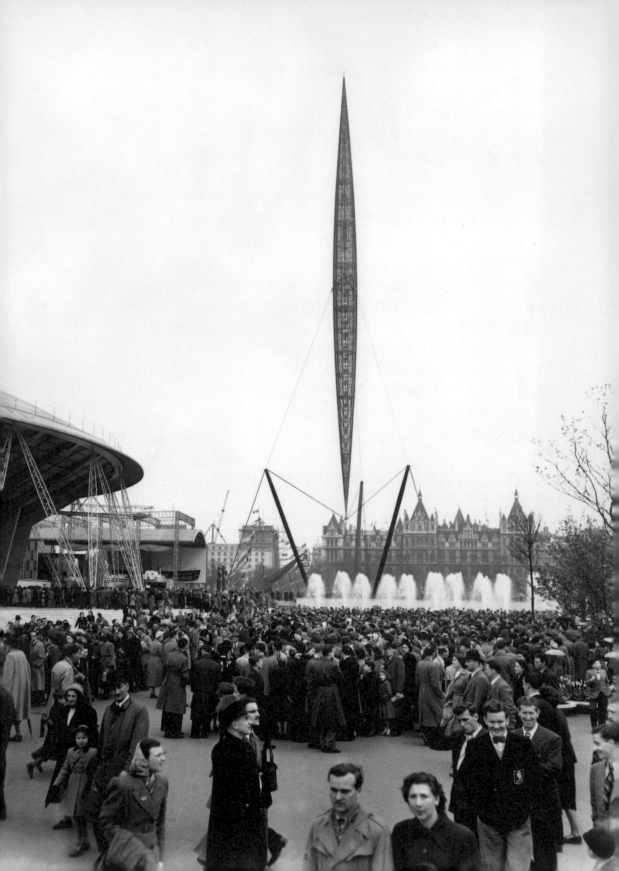

1945：勇敢新世界

1945 年大選，英國人民做出驚人決定，他們背棄大戰領袖邱吉爾，投票選出工黨，因為該黨承諾要讓新世界成真，儘管當時國家受到戰爭拖累幾乎陷入破產狀態。貧富之間的鴻溝開始縮窄，這大概是現代史上頭一遭，而追求進步的戰後共識也確立下來，一直維持到 1970 年代末。

我父母對這種新局面的種種可能性感到興奮，在每天的家人用餐時間，都會討論當時的政治和政策，有時還討論得相當激烈。我父親和許多醫生一樣，也對貝佛里奇報告書（Beveridge Report，譯註：提出英國福利國家的概念和制度規劃）和國民保健署（National Health Service）的創立充滿熱情。對我而言，那個時代的幾位政治家，例如打造英國國家醫療制度的貝萬（Bevan）、工黨領袖艾特禮（Attlee）、貝文（Bevin）以及交通運輸國有化的推行者馬禮遜（Morrison），至今依然是現代社會的傑出英雄。

詹姆斯 • 丘特 – 伊德（James Chuter-Ede）是當時政府的內政大臣，也是我父親的病患。丘特 – 伊德和太太膝下無子，把我視如己出，會帶我去他的小船「棕鴨」（The Brown Duck）上玩耍，小船停泊在漢普頓宮（Hampton Court）附近的泰晤士河上。我手上還有一些他給我的賞鳥書。他是我見過最迷人、低調又謙遜的政治家，我還記得 1945 年他從教育部調往內政部時有多不開心（在那裡他必須監管死刑，這違反他的每一項原則）。他和我父母點燃我心中的火花，讓我一輩子投身於進步政治。在我的學校選舉中，我代表工黨競選，工黨在英國私立學校一直不受歡迎，最後我贏得兩票。

如果說英國當時在政治上是進步的，但在文化方面卻依然保守；人們瞧不起文化一詞。文化被視為某種怪異的東西，有點可疑。視覺藝術裡的現代派尤其如此。在歐陸的醫生診所裡，你可以在候診室看到一幅畢卡索或布拉克（Braque）的複製畫。但在英國診所裡，幸運的話，你可以瞧見一幅多愁善感的風景水彩。這國家似乎很缺乏視覺刺激。我們不缺藝術家，我們有亨利 • 摩爾（Herny Moore）、法蘭西斯 • 培根（Francis Bacon）、派屈克 • 赫倫（Patrick Heron）、湯尼 • 卡羅（Tony Caro）、芭芭拉 • 赫普沃斯（Barbara Hepworth）、班 • 尼柯爾森（Ben Nicholson），但他們得到的賞識非常有限。還要等上二、三十年，英國的當代藝術才會由泰特藝廊（Tate）館長尼克 • 瑟羅塔（Nick Serota）、金匠學院（Goldsmiths）院長麥可 • 克雷格 – 馬丁（Michael Craig-Martin）和藝術收藏家查爾斯 • 薩奇（Charles Saatchi）推介給英

左頁：「蒼穹塔」，由鮑爾和摩亞事務所（Powell &Moya）與菲立克斯 • 薩穆里（Felix Samuely）共同設計，1951年英國藝術節。圖片最左端是「探索巨蛋」一隅。背景的「白廳」（Whitehall Court）是具有高度裝飾性的維多利亞風格，和這兩棟現代主義的代表建築形成對比。

國人和全世界。

所幸我父母並沒這類保守看法，現代運動讓他們興奮，而偉大的澳洲藝評家羅伯‧修斯（Robert Hughes）後來所謂的「新世界的震撼」（the shock of the new），也讓他們深受啟發。不過我還記得，1945 年在維多利亞暨亞伯特博物館（Victoria and Albert Museum）舉辦的畢卡索展，曾引起大眾的咆哮抗議；報紙上的評論家表示，驢子用尾巴亂揮都能畫得比他好，還有一大堆無法或不願理解現代藝術的評論家常會提出的那類抨擊。現代設計也被視為外來品，宏偉的都市規劃也不例外，而且頗有幾分道理。1930 年代和戰後，英國建築的確是受到不少傑出外來者的影響，例如從包浩斯流亡過來的建築師，像是葛羅培斯（Gropius）、魯貝特金（Lubetkin）、孟德爾松（Mendelsohn）和謝馬耶夫（Chermayeff）。不過沒有現代家具，甚至沒有現代服飾。彷彿一切都還根植於遙遠的過去。

儘管如此，實用和素樸的精神還是開始刺激出英國的現代主義，將英國的建築帶入主流，同時釋放出所有物件的設計創意，從服裝到家具乃至健康中心。所有東西都必須用最少的材料打造，這項限制逼迫設計師把哥德復興式、洛可可式和巴洛克式建築的華麗裝飾全部刪除。當時也出現了一種新意識，認為人們有可能創造出更好的社會，對於乾淨俐落的當代線條，也有了雖然不多但日漸增長的喜好。於是，英國雖然還是灰撲撲的，但現代主義的種子正在播撒，與更為保守浪漫的傳統混合交織。這種趨勢在 1951 年的英國藝術節可看到一些端倪，母親和我對於展場裡融合藝術與科學的「探索巨蛋」（Dome of Discovery）和「蒼穹塔」（Skylon）驚嘆不已。

現代主義受到樂觀信念的支撐而得以日漸發揮影響力，在萬物稀缺的情況下，人們相信共同合作可以創造更公平的社會——就像先前贏得戰爭那樣贏得和平，建造家園、醫院和學校。戰爭改變了社會（配給制確實改善了公共健康），用一種 1930 年代似乎無法想像的方式，從社會和政治兩方面將英國人團結起來。現代主義風格就是要將更深層的社會目的表現出來，將光線空氣帶入布滿塵埃的黑暗世界，為下一代創造更健康的環境。

重新發現義大利

戰爭一結束，父母和我就展開一年一度的義大利夏日之旅，回去拜訪我們住在威尼斯、佛羅倫斯和第里亞斯特的親戚。我們急著汲取在英國似乎還處於配給階段的文化，重新發現童年之後幾乎忘光的那些城市。最

22

開始，我們搭巴士旅行，因為歐陸的軌道設施在戰爭期間毀損嚴重，後來才改搭火車來往。

我和父母造訪的第一座城市是威尼斯，因為可順路去探望住在第里亞斯特的外祖父母，我記得很清楚，當我們踏過一座座教堂和一間間藝廊時，我心裡想著：「我想，有一天這一切都會有意義。」雖然這些畫作對青少年的我而言實在很無聊，但當時的我知道，這裡還是有些東西必須先記起來，不能全然漠視。我重新認識我的義大利家人，和姑姑待在佛羅倫斯，和叔叔待在羅馬，和外祖父母待在第里亞斯特，和堂哥厄內斯托待在米蘭。在佛羅倫斯時，我爸是個超棒導遊，對每棟建築的歷史如數家珍，隨時都可向我們指出街上的亮點所在，就像我現在對兒孫所做的。我外祖父在第里亞斯特也會做同樣的事。

十七歲那年，我開始獨自旅行，搭便車和跳火車（譯註：逃票搭火車）。在義大利，姑姨叔伯們會給我足夠的錢去到另一位親戚家。我愛冒險；我在西班牙潘普隆納（Pamplona）跑給公牛追，掛在火車廂外躲避查票員；在海裡裸泳，結果被佛朗哥統治下的西班牙國民衛隊（Guardia Civil）逮捕，在聖賽巴斯蒂安（San Sebastián）牢裡度過一夜。

有次冒險差點讓我陷入災難。畢業後，我和一位朋友回到威尼斯，他有個不用解釋大家都懂的名字：「大約翰」（譯註：「大屌」）。我們住進一家青年旅館，然後搭水上巴士遊覽舊城。突然間，船長對著「大約翰」叫喊，要他下船，接著我就被群眾推擠，其中有個人似乎打算把我推下水。我沒費太大力氣就把他擋住，等到警察上船時，我以為他們會因為他的挑釁行為把他帶走。

船隻停靠碼頭後，攻擊我的那個人真的朝我走來，我就朝他下巴打了一拳（自動展現出我唸小學時的拳擊實力）。他應聲倒地，我們被抓到警察局。過了一會兒，警察拿走我的護照，要我簽一份聲明，接著打發我們離開。

沒想到隔天，我回去拿護照時，竟然被丟進牢裡。我被控告，在船上與那位攻擊者毆打時，對他老婆做了猥褻行為，而那位攻擊者則被我打斷了好幾顆牙齒（治安法官表示，這是永久性傷害，讓我的罪名更加嚴重）。於是我又在牢裡度過一夜，跟兩名妓女、一個幾乎在牢裡度過一輩子的八十歲老頭，還有兩名香菸走私販關在一起。

隔天，我被帶去見一名治安法官，接著上了手銬和一大排囚犯一起穿越聖馬可廣場（Piazza San Marco），送進偏遠離島上的一座骯髒監獄。我獨自在那裡關了兩個禮拜，只能透過一扇高窗看到一點光線，而且沒

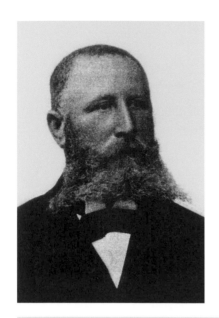

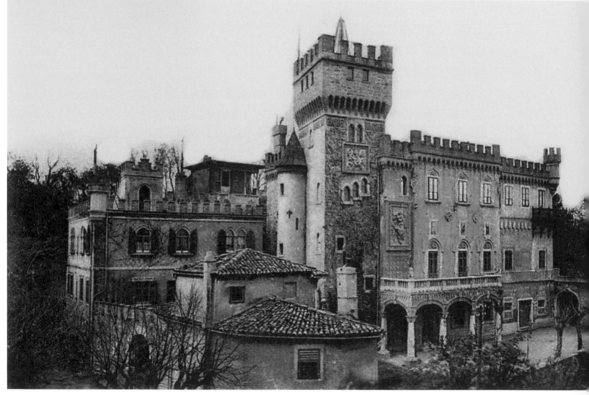

半條皮帶可以把褲子繫緊。

等到我終於又被帶回到那位治安法官的面前時，發現他父親竟然替我祖父工作。他告訴我，我麻煩大了，有可能因為性犯罪和暴力攻擊關上好幾年。他同意讓我保釋，並暗示我盡快逃跑。我祖父拿了錢讓我脫身。我花了一個週末的時間，由我在監獄裡認識的一名妓女帶我做了另類的威尼斯觀光（我祖父對此大為光火），接著就前往第里亞斯特，那裡不屬於義大利的司法管轄範圍，經過律師與梵蒂岡的換文之後，我得到赦免，可以重新回到義大利。

關在監獄時，我失去所有的時間感，也看不到外面的世界。我適應得很好，但那段時間的隔絕確實也造成了損失。這段經歷讓我好奇，其他囚犯是如何應對，不過它也讓我發現，關在牢房裡的人往往比把他們鎖進去的人更好更親切。我開始質疑我的一些成見，關於法律和秩序，以及誰是好人、誰又是壞人。我也因此理解到，我有多受寵，多幸運。如果不是因為我祖父的影響力，我很可能會因為誣告而在監牢裡蹲上好幾年。

第里亞斯特的兵役；米蘭的建築

1951 年離開學校後，我對自己想做什麼毫無頭緒。大家顯然都期待我進入某個專業。我祖父覺得我該當牙醫，跟他一樣，幸運的是，我的 A level 考試沒達標。我的學業成績倒是讓一名生涯顧問建議我接下南非警力部隊的一項工作，可能是他覺得我的拳擊技巧可以派上用途，不過他忽略一個事實，那就是基於我的政治信念，我最不可能進的就是這一行。

於是，為了多給自己兩年時間，我在 1951 年底加入軍隊，履行我的兵役義務，沒為了接受更高階的教育而推遲服兵役的時間。和聖約翰學校的每個學生一樣，我一直是青年軍事培訓團（Cadet force）的一員，但我曾經因為練習時拒絕服從另一個男孩要我攜帶布倫槍（Bren gun，一種笨重的機槍）的命令而惹上麻煩。這個微不足道的不服從，居然讓其中一位老師威脅要把我送到軍事法庭，直到我的舍監——軍階比那位老師高——告訴他，要開軍事法庭來審判學生實在太荒謬了。不出所料，因為我的這項在學紀錄，我很快就發現我無法成為軍官，最後被派往皇家陸軍補給與運輸勤務隊（Royal Army Service Corps）。我的單位要派往德國時，我意外得了麻疹。留下來養病期間，我說服中士我

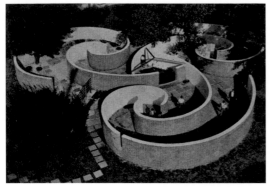

上：我堂兄厄內斯托事務所的一張邀請卡，上面有 BBPR 在 1954 年為米蘭「設計三年展」設計的兒童迷宮。這些設計是 BBPR 和漫畫家索爾·斯坦伯格（Saul Steinberg）以及雕刻家亞歷山大·考爾德（Alexander Calder）一起合作的。

右：BBPR幫奧利維蒂（Olivetti）打字機公司在紐約第五大道上設計的展銷中心，1954年開幕。該中心以未來主義的風格陳列打字機和加數機，並以威尼斯穆拉諾島（Murano）製的條紋玻璃燈提供照明。

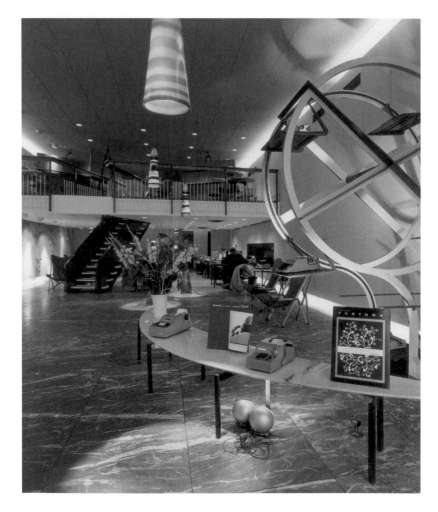

會說義大利文，可以派我去第里亞斯特，那裡因為義大利和南斯拉夫之間的邊界爭議，當時是由英美聯軍統治。

大概沒有其他地方比這裡更適合熬過這段短暫又不起眼的軍事生涯。外祖父是保險業巨頭忠意保險（Assicurazioni Generali）的董事，他給了我一張第里亞斯特歌劇院的季票，從此點燃了我對歌劇和古典音樂的畢生熱情。週末我可以去拜訪我們家族的蓋林格別墅，那是我外曾祖父愛鳥傑尼歐・蓋林格設計興建的，我搭登山纜車上去，和他們的朋友下棋聚會。在基地時，我從清晨開始努力執行文書工作直到午餐時間。剩下來的自由時光就是下午游泳，用容量一公升的靴型杯喝啤酒，然後去看我的南斯拉夫女友瑪塔（Marta，當時她也是我們基地的祕書）。

待在第里亞斯特也表示我可以常常看到堂哥厄內斯托・羅傑斯。他是戰後歐洲建築圈最有智慧的領袖之一，他在米蘭的 BBPR 是義大利最知名的現代事務所之一。厄內斯托曾在 1950 年代初加入 CIAM（國際現代建築協會〔Congrès Internationaux d'Architecture Moderne〕，現代主義建築師最重要的聯盟），但他後來與第一代現代主義者的絕對立場產生分歧，後者認為他們的建築和社會任務，就是從空白畫布上創造出嶄新的世界。1953 年，厄內斯托接下《美麗家居》（Casabella）雜誌的編輯職位，那是義大利引領風潮的建築雜誌之一，他開始挑戰 CIAM 的觀念，將雜誌改名為《承先啟後的美麗家居》（Casabella Continuità），並在裡頭重新注入歷史的觀點。這項做法讓他不受某些現代主義者歡迎，例如我後來的好友雷納・班漢（Reyner Banham），厄內斯托嘲笑他是個冷酷、鋒利的現代主義者，還幫他取了個「冰箱倡議者」（advocate of refrigerators）的外號。

厄內斯托融合現代主義與歷史連續性的做法，可以在 BBPR 最有名的建築設計中看到：維拉斯加大樓（Torre Velasca），那是米蘭的一座混用型高樓，距離米蘭大教堂和維克多・伊曼紐二世拱廊街（Galleria Vittorio Emanuele）不遠，下層是辦公室，上層是住宅公寓。高達 106 公尺的維拉斯加大樓，聳立在米蘭哥德式和巴洛克式的拱廊、廣場、和教堂上方；它現代逼人，但也用頂端的厚重設計呼應涵構，與中世紀的倫

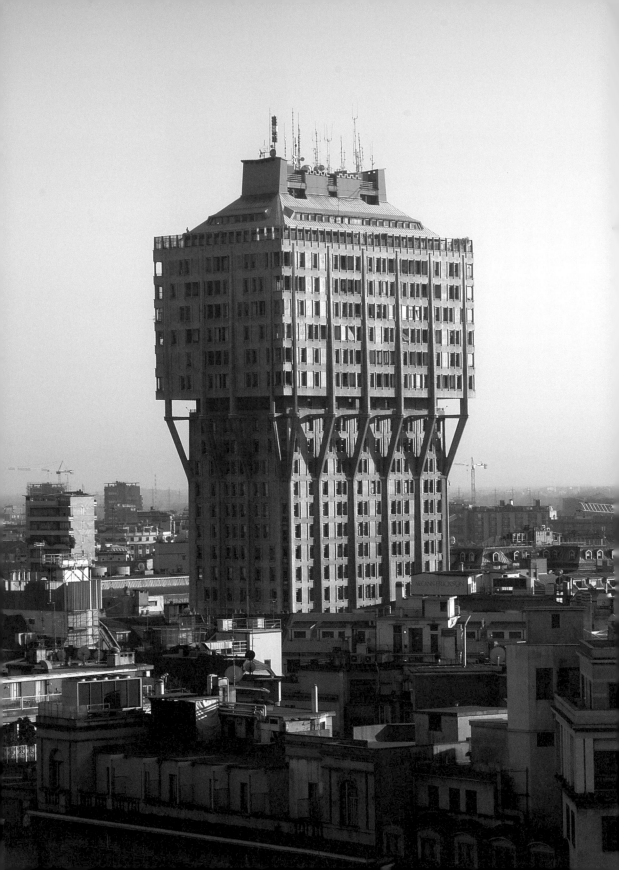

巴底城堡唱和，為過去、現在與未來串起連結。我必須承認，我第一次看到設計圖時，覺得它們退步又沉重；而我一眼就愛上遭到拒絕的鋼骨替代案。

厄內斯托是個偉大的人文主義者，也是迷人的作家和老師，他開啟我的眼界，讓我看到他摯愛的這座城市的紋理。我剛出生時，他寫了一封迎接我的抒情信件，他告訴我：「生命是美麗的。生命充滿好奇。突破大門，聆聽世界。」他擁有不可思議的文化廣度，衣著永遠優雅——一個道道地地的美男子。他談到一種設計走向，可以從湯匙到城市，把所有東西涵括在內。除了建築和我父母佛羅倫斯公寓裡到處可見的包浩斯家具外，厄內斯托也是現代都市設計的先鋒之一，他將都市區域當成完整的場所加以思考，是由延續和變化所構成，而不只是建築物在空間裡的集合體——這種觀念得歸功於文藝復興大師布魯內列斯基和阿爾伯蒂等人，以及現代主義本身。休假期間我在厄內斯托的事務所工作，退伍之後也立刻加入，通常是做些非常瑣碎的工作。我試著手繪建築圖，但成果不佳；每次客戶來訪時，大家就會匆匆忙忙把我的圖收掉，直到現在依然如此！

我很享受在 BBPR 辦公室（改建過的修道院）的時光，和一群全心投入的年輕人努力合作，在美麗的市中心打造振奮人心的設計，同時探索建築可以創造出來的種種社會可能性。我問厄內斯托，我沒有 A level 的成績，有辦法進入建築聯盟學院（Architectural Association, AA）嗎？他告訴我，別擔心：「如果你打算做建築，去哪裡都不是問題，只要做就對了。」但我還是去了 AA，並設法說服他們，雖然我沒通過考試，但我的教育廣度和旅遊經驗非比尋常，應該有資格申請他們的文憑課程。

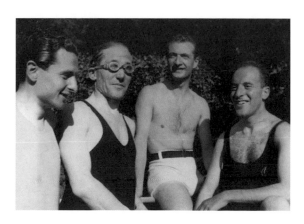

左頁：維拉斯加大樓，BBPR 最知名的建築之一，設計期間我正好在他們的米蘭事務所工作。

本頁：（左起）路易吉・菲吉尼（Luigi Figini）、柯比意、BBPR 的合夥人姜・路易吉・邦菲（Gian Luigi Banfi）和厄內斯托・羅傑斯，攝於1935年。邦菲是猶太人，1945年死於納粹集中營。

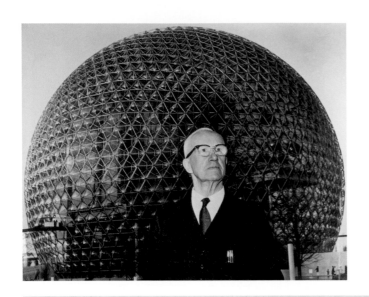

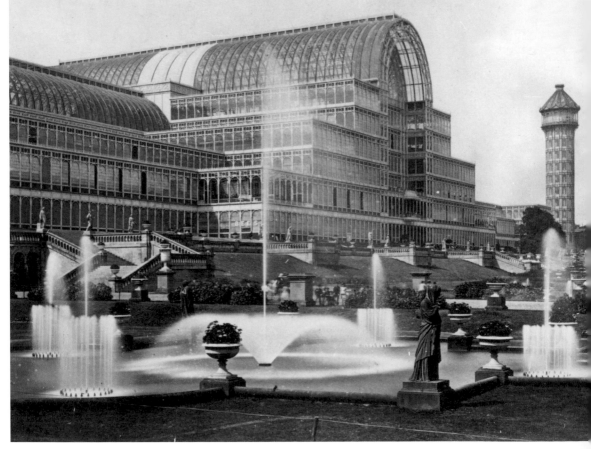

The Shock of the New
2. 新世界的震撼

現代主義引爆了二十世紀，影響所及包括醫學、科學、製造、旅遊、音樂、視覺藝術、文學和建築。主流現代主義受到工業製造的形塑和驅動，在人類的每個創意領域裡挑戰傳統，剔除裝飾，溶解形式，嵌入流變。和先前的變革浪潮一樣，它也代表了對進步的信念，相信創新有可能改造社會。馬克思《共產黨宣言》（*The Communist Manifesto*）裡的一段話，為這眩目刺激的變化做了預告：

> 連番變革的生產方式，不斷攪擾的社會情狀，恆常無止的不確定與騷動，這些就是資產階級時代與先前所有時代的差異。一切固定急凍的關係，以及它們那一連串古老並受到尊崇的偏見與看法，都被掃除殆盡；而所有新產生的關係，還來不及固化就已過時。所有堅實的都化為烏有，神聖的都遭到褻瀆，人們終於不得不用清醒的感官來面對他的真實生活處境，以及他與同類的關係。

凡是優秀的建築都會表現出自身的時代、材料和科技，從上古時代的古典柱式到哥德教堂的飛扶壁。現代主義是簡樸的、剔除裝飾和潔淨的，加上清晰俐落的幾何秩序。它的線性特質可以回溯到包浩斯、阿道夫·魯斯（Adolf Loos，他在 1910 年提出一句名言：裝飾即罪惡）、路易斯·蘇利文（Louis Sullivan）、古斯塔夫·艾菲爾（Gustave Eiffel）、伊桑巴德·布魯內爾（Isambard Kingdom Brunel）、約瑟夫·帕克斯頓（Joseph Paxton），以及十九世紀的其他創新者。但你也可以回推到更遠，回推到讓法蘭克·洛伊·萊特（Frank Lloyd Writht）得到啟發的日本古典建築。比方五百多年前的京都桂離宮，它的建築之美在於以表現性手法運用尺寸和自然材料——內部是簡單的錐形木結構、紙門和

左頁上：巴克明斯特·富勒（Buckminster Fuller）站在用輕量鋼和丙烯酸建造的測地線圓頂前方，那是他為 1967 年蒙特婁世界博覽會設計的美國館。

左頁下：帕克斯頓用鑄鐵和玻璃建造的水晶宮（Crystal Palace），是為 1851 年在海德公園舉行的大博覽會設計的，後來在南倫敦重建（照片所示為重建版）。

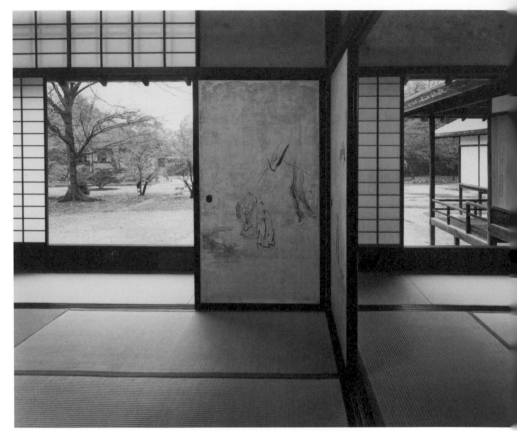

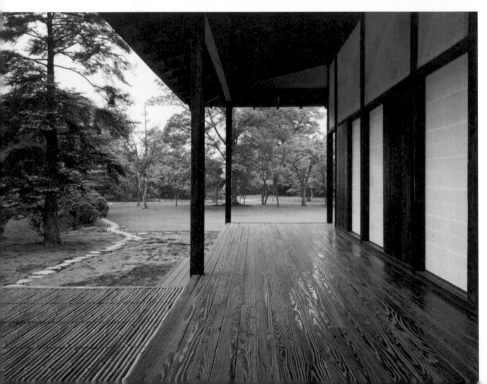

京都桂離宮，雖然是在十六世紀興建的，但它的簡潔構造、透明性和表現性都充滿當代感，影響了許多現代主義建築師。

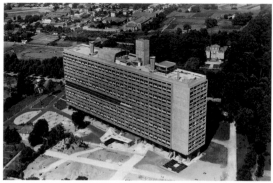

柯比意的馬賽公寓，1947-
1952。公寓屋頂是公共空間，有
跑道和給小孩玩的戲水池。這棟
建築依然表現出早期現代主義對
日光和新鮮空氣的重視。這棟建
築是用清水混凝土興建──粗
獷主義（brutalism）一詞就是
來自清水混凝土的法文 béton
brut──但在陽台上漆了鮮亮的
顏色，除了比例恰當的房間之外，
裡頭還有商店、診所和餐廳。

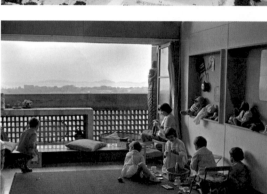

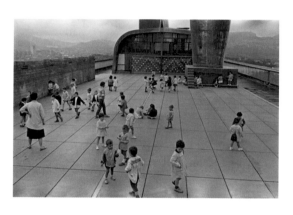

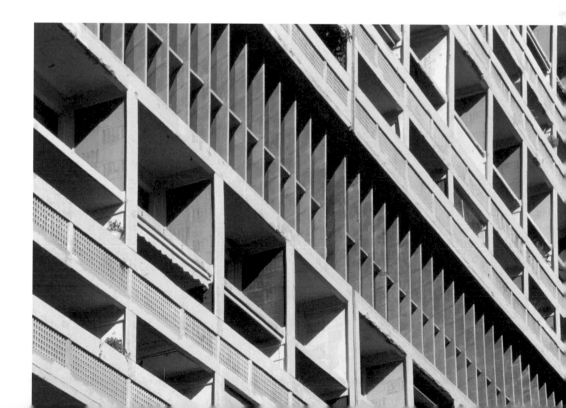

榻榻米；外部是沙、石和水——而非在上面雕梁畫棟。雖然它是傳統的產物而非反動，但它確實體現了由巴克明斯特・富勒（Buckminster Fuller）、尚・普維（Jean Prouvé）和弗萊・奧托（Frei Otto）所宣揚的現代克制原則——用最少做到做多。

到了二十世紀中葉，萊特、葛羅培斯、柯比意和密斯・凡德羅（Ludwig Mies van der Rohe）主持了一次建築的重生，他們重新發現日本建築那種無裝飾的理性簡約，可針對機器時代重新塑造。這些人的風格互不相同；萊特的自然主義與密斯和柯比意所開創的經典走向恰成對比。受到現代製造技術的啟發，他們用極簡主義的機能詞彙，將住宅視為「居住的機器」；形式必須依隨機能；分散注意力的裝飾和刻意擷取的歷史風格都該遭受取締；應該忠於材料自身的特性；自然光、空氣和健康應該得到頌揚。

整座城市都能被改造，以合理的街廓和街道格局來取代都市的髒亂貧窮。柯比意 1925 年提出的「瓦贊規劃」（Plan Voisin），建議將塞納河以北的巴黎市中心整個摧毀，用格狀分布的十字形摩天大樓取而代之，大樓與大樓之間用架高的走道連結，讓人車分流，並在頂端設置屋頂花園。這裡的概念，就是要把李斯特（Lister）和巴斯德（Pasteur）帶給醫學的那種嚴格精確和科學思維帶入建築界。

早期現代主義的調性就是不妥協，只要你是先鋒，你就必須堅持到底不妥協。像葛羅培斯這樣的建築師，他們在包浩斯想要重新思考的，不僅是建築物的造形，還包括我們該用什麼樣的方式生活在這個機器時代。包浩斯對現代生活採取一種總體視野，讓建築師、藝術家、室內設計師和工藝匠人齊聚一堂。他們覺得必須把先前的東西一筆勾銷，才能在十九世紀末二十世紀初裝飾過剩的狂歡之後，有個嶄新的起點。當時大多數評論家都認為現代主義開路先鋒做的東西都是垃圾，都是不容存在的，應該用新古典主義和新哥德的模仿取而代之，既然如此，現代主義也就沒有什麼妥協的空間。有時，你就是得逆風而行才可能進步。

現代主義運動還有其他潮流。除了萊特之外，芝加哥的其他建築師正在利用鋼骨、電話和電梯讓建築物飆升到前所未聞的高度。在歐洲北部，阿爾瓦・阿爾托（Alvar Aalto）發展出一支北歐現代主義——更尊重涵構與人性，不避諱承認歷史與風土。

地中海與北歐現代主義的對話，可以在倫敦西南部羅漢普頓（Roehampton）由倫敦市議會設計的奧騰集合住宅（Alton Estate）中見到端倪。那是戰後住宅的成功範例之一，以混凝土建造的柯比意式大樓

雄踞在東奧騰，與磚造的西奧騰形成對比。

　　阿爾托冷靜的北歐涵構主義，帶有「美術與工藝運動」（Arts and Crafts movement）的元素；柯比意則是提供更嚴酷的線條、立體派的形式和更明亮的地中海色彩。身為義大利人，僅管我很早就移居英國，但我知道我的直覺共鳴在哪裡——在柯比意的薩伏衣別墅（Villa Savoye），皮耶·夏侯（Pierre Chareau）的玻璃屋（Maison de Verre）和密斯·凡德羅的巴塞隆納館（Barcelona Pavilion）。每年夏天搭便車去義大利時，我常常睡在星空之下。其中有一次，我特地繞道去看柯比意那棟在社會與建築兩方面都很激進的馬賽公寓（Unité d'Habitation in Marseille）。夜幕低垂，我放棄搜尋，找了一塊可以入睡的地方。沒想到醒來時，我看到那棟建築物就聳立在我上方，裡頭的居民好奇地從窗戶或陽台往下打量我。幾年後，我在尚·普維的工作室碰到夏洛特·佩希安（Charlotte Perriand），她是跟柯比意密切合作的設計師，柯比意的許多案子都是由她負責室內；當我表示我對他們的合作很感興趣時，她堅持開車帶我造訪就在附近的拉圖黑特修道院（Priory of Sainte Marie de la Tourette）。

　　密斯·凡德羅的建築都管控得非常嚴謹，是完整的藝術品，一方面表現它們的結構，卻也對尺度與和諧照料到不可思議的程度。想要增減分毫都不可能。1972年，我的好朋友彼得·帕倫博（Peter Palumbo）取得密斯在伊利諾州設計的法恩沃斯住宅（Farnsworth House），他曾邀請我和兒子盧（Roo）在那裡度過一夜。我永遠忘不了，在那棟無懈可擊的完美珍品裡睡在盧旁邊的神奇感受，我興奮到幾乎無法閉上眼睛，兩人都對這棟建築的平衡與精準，以及它與周遭荒野所建立的對話關係，嘖嘖稱奇。

　　這些世紀中葉的現代主義者，在硬冰上鑿出立足點，並指引了一條道路，可惜並未走完旅程——柯比意早就認知到這點，並反映在他最有名的著作的書名上：《邁向建築》（*Vers Une Architecture*，該書出版的七十五年後，這個書名又影響了都市任務小組〔Urban Task Force〕的報告書標題：《邁向都市復興》〔*Towards an Urban Renaissance*〕，該份報告是我當主席時製作的）。和我同輩的建築師，以及在 AA 和其他地方教導我的那代建築師，都是利用這些立足點去探索新的路徑。我們想要一種新的建築語言，可以讓現代主義蓬勃發展，增添動力，但不會被

本頁：普維和佩希安，他們和皮耶·江耐瑞（Pierre Jeanneret）以及柯比意一起設計室內和家具（他們還帶我去里昂附近的拉圖黑特修道院做了一次導覽）。

下跨頁：密斯·凡德羅精緻的法恩沃斯住宅，1951 年建於伊利諾州普蘭諾（Plano）。這棟住宅的輕盈、透明和簡潔都無與倫比，宛如漂浮在地面之上。住在裡頭的那個晚上，是我最神奇的建築體驗之一。

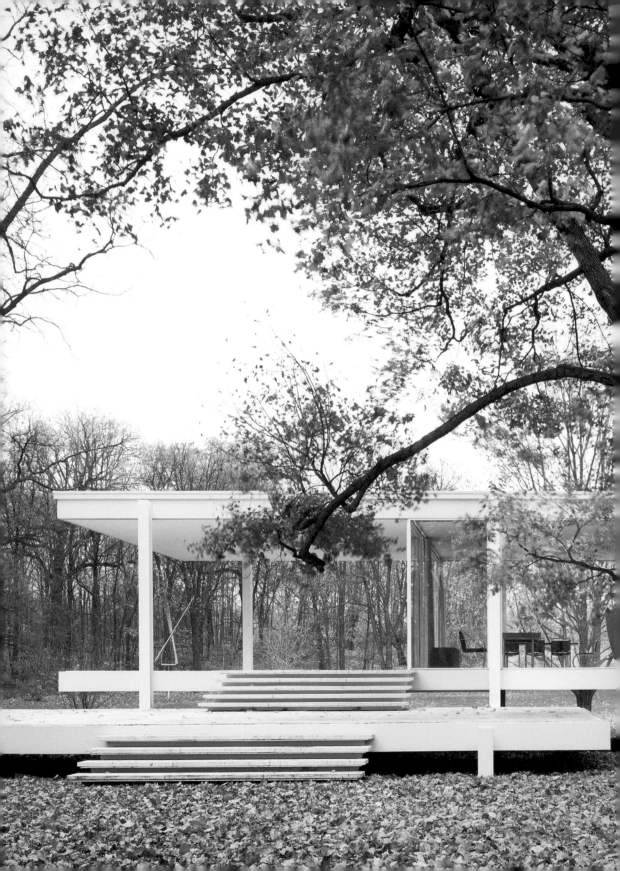

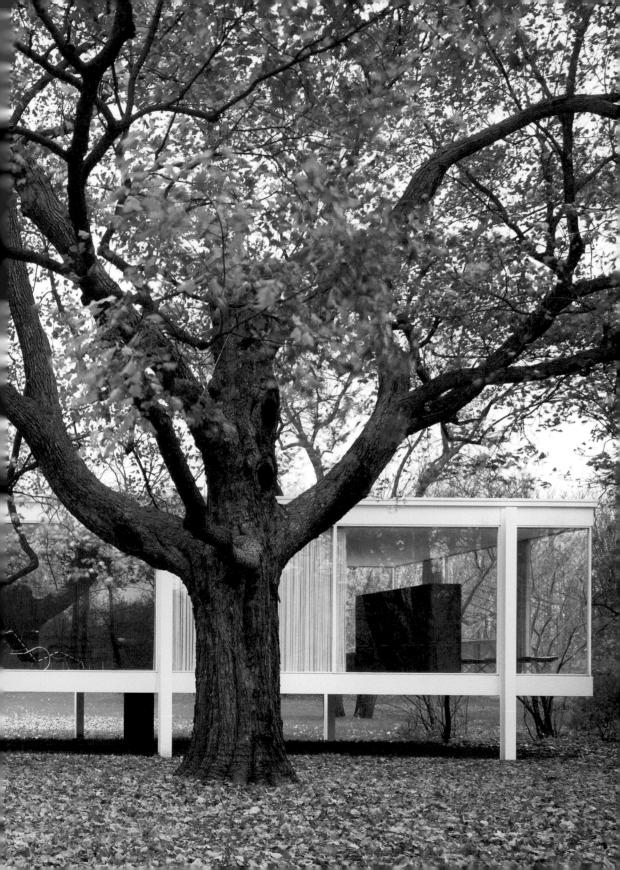

這一連串強大的建築與知識革命給扼殺或淹沒。

到了 1950 年代中葉，現代主義大廈開始裂解。新一代擺脫了頑固的烏托邦姿態，感覺到現代主義本身正在變成一種教條樣式（備受批評的「國際樣式」〔international style〕）。後來變成我好友的班漢，開始摒棄現代主義的樣式理念，與機能和時代精神分道揚鑣。在義大利，我堂兄厄內斯托·羅傑斯在他的現代主義大樓中注入涵構感和歷史延續性；在英國，則有史密森夫婦（Alison and Peter Smithson）對柯比意光輝城市（Ville Radieuse）所揭櫫的潔淨烏托邦，提出他們的挑戰。

史密森夫婦最著名的兩個倫敦規劃案，簡直有天壤之別。1964 年位於聖詹姆斯區的經濟學人大樓（Economist Building），是倫敦最偉大的現代建築之一，它矗立在一座優雅的廣場之上，小心翼翼地插入這個歷史豐富的涵構中。1972 完工的羅賓漢花園（Robin Hood Gardens），是他們為倫敦波普勒區（Poplar）設計的住宅計畫，地點無可轉圜，就位在通往黑牆隧道（Blackwall Tunnel）的都市公路沿線。那裡是東倫敦的心臟地帶，他們在這個案子裡引進「空中街道」的激進概念——設計宗旨是要複製東倫敦的街道生活，而非當時在這類集合大樓裡經常可見的昏暗走廊（他們先前未興建的黃金巷〔Golden Lane〕也是採用相同的語言，那是位於倫敦市邊緣的社會住宅計畫）。

1954 年落成的諾福克（Norfolk）韓斯坦頓學校（Hunstanton School）是史密森夫婦的一次大突破。那是一棟粗質的建築物，平面和剖面受到密斯·凡德羅的影響，但採用更嚴厲、更去形式化、更個人與更減法的走向。當時我並不完全理解那棟建築，但於今回顧，我可以看出以下三者之間的關聯：韓斯坦頓學校的直率，加州案例研究住宅（California Case Study Houses）對標準化廠製組件的歌頌，以及諾曼·佛斯特（Norman Foster）、蘇·布倫維爾（Su Brumwell）、溫蒂·奇斯曼（Wendy Cheesman）和我日後組成四人組（Team 4）時發展出來的建築語言。

史密森夫婦和 MARS（現代建築研究團〔Modern Architecture Research Group〕，一個更年輕、更激進的英國版 CIAM）的其他成員，一方面攻擊守舊派所採用的日益形式化的國際風格，但也嚴厲批判厄內斯托倡導的新涵構主義，厄內斯托和班漢展開激烈筆戰，而我在 AA 發表的一篇論文，討論歷史在現代建築中所扮演的角色，也激起彼得·史密森（Peter Smithson）的冷言回應。

左頁：史密森夫婦設計的經濟學人大樓，倫敦聖詹姆斯區。石頭覆面的建築物和廣場屬於顯眼又安靜的現代主義，與周遭的紳士俱樂部和歷史性建築展開一場慎重講究的對話。

本頁：普萊斯，他的激進想法和專案啟發了我與一整代建築師的作品。

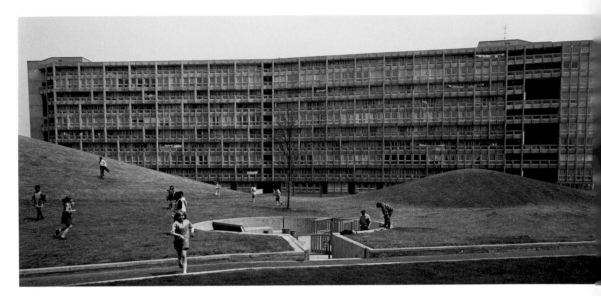

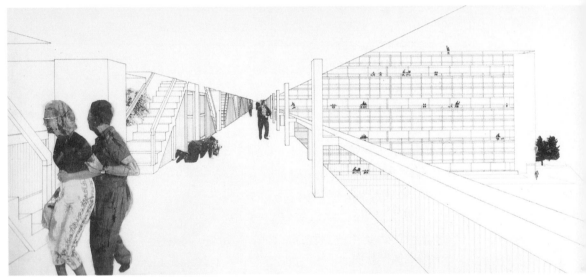

現代主義面對的另一挑戰，是來自彼得‧庫克（Peter Cook，後來成為建築電訊派〔Archigram〕的創立者之一）和賽德里克‧普萊斯（Cedric Price）的概念性思考。賽德里克是位細膩、激進且相當重要的思想家，我們在 AA 就讀的時間有部分重疊。他認為，建築是用來回應後工業社會快速變遷的一種方式，教導一整代人去挑戰計畫書並對客戶真心想要的東西提出質疑，同時試著找出新途徑，將歡樂、學習、藝術和文化帶到每個人的門口。他在 1960 年代初和劇場導演瓊‧利特伍德（Joan Littlewood，她曾將一次大戰的諷刺劇《噢！多美好的戰爭》〔Oh! What A Lovely War〕搬上倫敦皇家東史特拉特福劇院〔Stratford East〕，讓政府當局相當難堪）一起構想出歡樂宮（Fun Palace），一座藝術與科學的活動之家，由可移動和模矩化的插接零件建構而成。賽德里克為沒落製陶區設計的思考帶（Thinkbelt）計畫，是一所有輪子的大學，可沿著廢棄的鐵軌行進。庫克的建築電訊派計畫也帶有一種未來主義的樂觀，對科技的潛力和快速變遷的未來情狀懷抱熱愛，但對社會或政治議題興趣缺缺。

建築聯盟——在貝德福廣場與現代相遇

我在艾普森藝術學校（Epsom Art School，我在那裡辯論哲學的時間不下於學習藝術的時間）唸了一年之後，於 1954 年進入建築聯盟學院（AA），那是英國唯一一所現代主義的建築學校，也是歐洲最重要的代表學府。羅伯‧喬丹（Robert Furneax Jordan）是我一年級的導師，也是學校的前校長，他有一種論證式的風格，一種世界大同和人文主義的展望，相信建築是改造社會和經濟的潛在力量。他邀請歐洲各地的建築師來學校教學演講，包括厄內斯托、逃離納粹德國的包浩斯難民，以及遭蘇維埃俄羅斯放逐的構成主義者。

這裡的學生也跟老師一樣令人印象深刻。菲力普‧鮑爾（Philip Powell）和賈寇‧摩亞（Jacko Moya）設計過英國藝術節的蒼穹塔，以及倫敦皮姆利柯區（Pimlico）的邱吉爾花園集合住宅（Churchill Gardens），他們在我入學前幾年畢業；而比我大幾屆的學生，包括彼得‧阿倫斯（Peter Ahrends）、理察‧伯頓（Richard Burton）和保羅‧柯拉勒克（Paul Koralek），這些人未來將設計都柏林三一學院的柏克利圖書館（Berkeley Library）以及牛津基布爾學院（Keble College）的增建案。艾德‧雷諾茲（Ed Reynolds）是才華最傑出的菁英之一，他的激進形式遙遙領先時代，卻沒機會發展他的才華，因為他在三十二歲就因癌

左頁上：史密森夫婦在東倫敦設計的羅賓漢花園，這是一個宏偉的住宅計畫案，1972 年落成，後來因為放任劣化，如今已預定拆除。

左頁中：史密森夫婦1952 年為中倫敦設計的未實現計畫：黃金巷，這個案子展示了「空中街道」的社交性和寬敞性。

左頁下：工作中的史密森夫婦。

症英年早逝。我入學時，他們還要一年才畢業，卻已經針對社會住宅發展出石破天驚的規劃，反映出學校整體的左派和社會參與氣氛。知識和政治辯論是 AA 的命脈。在艾普森藝術學校時，有許多晚上都是在辯論如何改變世界中度過，討論的對象有我的好朋友和傑出藝術家布萊恩・泰勒（Brain Taylor），我的女朋友喬琪・奇斯曼（Georgie Cheesman）和她妹妹溫蒂（Wendy）。所以 AA 貝德福廣場（Bedford Square）的辯論和討論氣氛，對我來說似乎是再自然不過。

喬琪和我是在艾普森相遇，我們在那裡形影不離。我進 AA 一年後，她也不顧父親反對，開始在 AA 就讀，她父親是勞氏保險公司（Lloyd's insurance）的核保人員，對我厭惡至極，多次威脅要控告我，還把我趕出她家。喬琪在學識上對我的影響很大，而她在繪圖上給我的幫助，大概是我沒被 AA 退學的唯一原因（這並不是她最後一次拯救我的生涯）。她活潑聰明，還閃耀著野性火花。經歷過多次的高潮低潮之後，我們在我唸 AA 的第三年結束時分手，但還維持朋友關係；她曾短暫在四人組裡工作，後來還幫我設計了河餐廳（River Café）的景觀戶外以及皇家大道（Royal Avenue）住宅的屋頂陽台。

我在 AA 最早的幾篇報告很悲慘。我的繪圖沒有改善，書寫方面的表達能力也很貧乏。我的四年級得重修。學校校長麥可・派崔克（Michael Pattrick）在報告中承認我的熱情，但不太相信我有能力勝任建築師的工作。他甚至建議我轉攻家具設計——完全忽略繪圖能力對家具設計師就跟對建築師一樣重要，甚至更要緊。

到了最後一年，事情有了轉變，或說改變接連發生。彼得・史密森擔任我的導師，雖然我認可厄內斯托對歷史連續性的信念讓他不以為然，但自從他克服這項偏見之後，就變成我的強力支持者，我還得到其他優秀老師的支持，包括艾蘭・柯洪（Alan Colquhoun）和約翰・基里克（John Killick）。當時還有一種戰後的文化冰凍感終於解凍的感覺。1956 年，白教堂藝廊（Whitechapel Gallery）展出以史密森夫婦、理查・漢密爾頓（Richard Hamilton）和愛德華・包洛奇（Eduardo Paolozzi）為主角的「這就是明天」（*This is Tomorrow*），這個展覽帶給我們許多啟發。我的繪圖技巧也在喬琪的協助下有了進步，我以城市未來為主題寫出我的第一篇論文。

我的畢業專題是一所符合威爾斯特殊教育需求的小學，這題目吸引

喬琪・奇斯曼（後來的喬琪・沃頓〔Georgie Wolton〕），我的第一位摯愛。我們在艾普森藝術學校結識，在 AA 一同唸書，多虧她出手相助，大大拯救了我的繪圖。

A place for all people

了彼得的社會直覺，學校採用當地生長的木材，設計宗旨是讓孩童可以參與建築過程。這所學校反映出當時剛剛萌芽的對於社會建築的關注，對於營造的過程與結果同樣感興趣。史密森在我的計畫報告中指出，「能顧慮到建築物對人們可能產生的效應，也關注到內部的形狀」，因此把畢業專題獎頒給我。

遇見蘇・布倫維爾

讀完大三那年，我在米蘭遇見蘇・布倫維爾（Su Brumwell）。她美麗、聰明又世故，帶我進入英國左翼政治和現代藝術的世界裡。蘇的母親芮妮（Rene）是工黨的地方議員，出身歷史悠久的社會主義傳統世家。父親馬庫斯（Marcus）是個了不起的男子漢。他經營一家廣告公司（他覺得那很無聊），是工黨的科學和藝術委員會主席，還創立了設計研究小組（Design Research Unit），英國藝術節的「探索巨蛋」就是由該小組在幕後操盤。

馬庫斯和芮妮是班・尼柯爾森（Ben Nicholson）、芭芭拉・赫普沃斯（Barbara Hopworth）、陶藝家柏納・李奇（Bernard Leach）和聖艾夫斯學派（St. Ives School）其他藝術家的堅定支持者。戰後時期每位途經英國的藝術家，他們似乎都見過，從皮埃特・蒙德里安（Piet Mondrian）到瑙姆・賈柏（Naum Gabo）。蒙德里安曾經給了馬庫斯一幅畫，用來償付三十七英鎊的債務，後來馬庫斯為了替溪畔別墅（Creek Vean）籌募經費而將畫作賣出，溪畔別墅是四人組的第一個案子。

1950 年代末是段令人興奮的時光，伴隨著太空競賽的揭幕與科技的巨大進展，但也有讓人害怕的一面。蘇和我在 1958 年的復活節參加了奧德馬斯頓遊行（Aldermaston March），反對核武擴張。那是個下雪天，我們原本計畫遊行一天之後就離開，因為實在太冷了。沒想到隔天我們看到新聞，裡頭充斥著「小流氓」和「共產黨」之類的惡毒謊言。我們的遊行明明就非常文明有秩序，跟報上的批評根本是兩回事，於是我們重新加入遊行，隨後幾年也都沒有缺席。我永遠不會忘記遊行者的熱情，還有親切的貴格派家庭，他們供吃供住還給我們藥膏塗抹起水泡的雙腳，我也不會忘記新聞界和某些旁觀者的惡毒。

我們搬到漢普斯泰德（Hampstead）同居，1960 年 8 月結婚，當時她正在倫敦政經學院完成她的社會學學位。我在密道塞克斯郡議會（Middlesex County Council）工作，在那裡設計學校，並和惠特菲德・路易斯（Whitfield Lewis）並肩合作，他是負責羅漢普頓奧騰集合住宅的

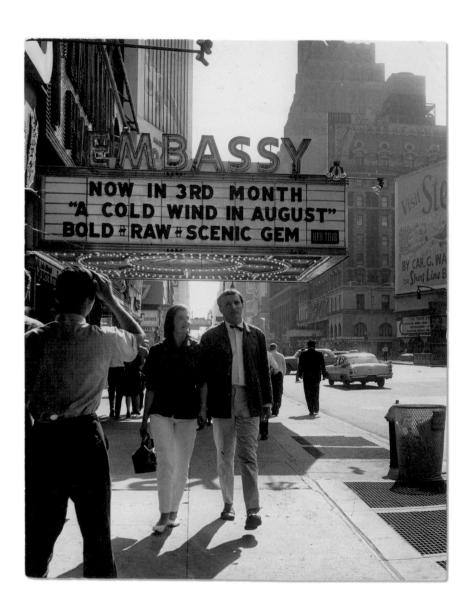

資深建築師。當時每個地方政府都有一個建築部門，有些還相當龐大，比方 1956 年時，倫敦郡議會的建築師部門共有三千名員工，由皇家節日音樂廳（Royal Festival Hall）的建築師萊斯利·馬丁（Leslie Martin）領導，一位引領潮流的現代主義思想家，也是布倫維爾家的朋友，幾年後，當我懷疑自己是否不適合建築這行時，是他幫助我保持信心。當時，在社會責任感的驅使下，大多數年輕建築師都覺得替政府工作是很自然的事，不像現在多半以接受私人委託案為主。而當時建築訓練和實務的重點，也都擺在公共和市民建築上——學校、健康中心、音樂廳、新住宅開發案。現在，是我們該重新返回社會驅動模式的時候了。

　　度蜜月時，我們搭乘一艘貨船前往以色列，當時以色列還是個相當年輕的國家，看起來宛如社會主義烏托邦，從沙漠中創造出橘園，我們在一個基布茲集體農場（kibbutz）工作，結識一些開國元老。接著我們搭便車穿越敘利亞、黎巴嫩和土耳其回到歐洲，所到之處皆發現無法置信的善意，越窮困者越是親切；一聽到我們是來度蜜月的，馬上就為我們送上成堆的食物和飲料。這趟旅程真的讓我們在文化上大開眼界。回英國前我們取道巴黎，去看了夏侯 1930 年代用玻璃磚打造的玻璃屋，可以讓房子沐浴在光線中又不會讓牆面毫無表情。

紐約——二十世紀的雅典

抵達紐約那一刻，是我人生最大的震撼之一。1961 年的一個秋日，蘇和我從南安普敦（Southampton）出發。當我們的渡輪伊莉莎白皇后號駛出港口時，我們俯瞰著下方兩層樓的灰撲房舍，頭戴布帽的男人沿著碼頭騎著腳踏車，在這座轟炸痕跡依然歷歷的城市。五天後，我們醒來，看到曼哈頓的高樓聳立眼前，一座由建物和峽谷構成的都市島嶼，讓渡輪相形見絀。那個畫面，以及第一次看到那些閃亮大樓的興奮感，至今依然在我心中。紐哈芬（New Haven）當地的報紙派了一名記者在領航員的船隻上採訪我們，我們有點難為情，好像我們是代表歐洲青年的使節似的。

　　我們的目的地是耶魯。我拿到傅爾布萊特獎學金（Fulbright）攻讀碩士學位，蘇的獎學金是攻讀城市規劃。AA 畢業後，我掙扎著到底是要申請羅馬或美國的獎學金。羅馬是我熟悉且熱愛的，但我知道羅馬屬於過去；美國則是未來。耶魯看起來離紐約夠

左頁：蘇和我在紐約第四十二街，1961，結婚隔年。我們於前往耶魯途中，在紐哈芬像名流一樣讓當地報社拍照。

本頁：路康在他的耶魯大學英國藝術中心。

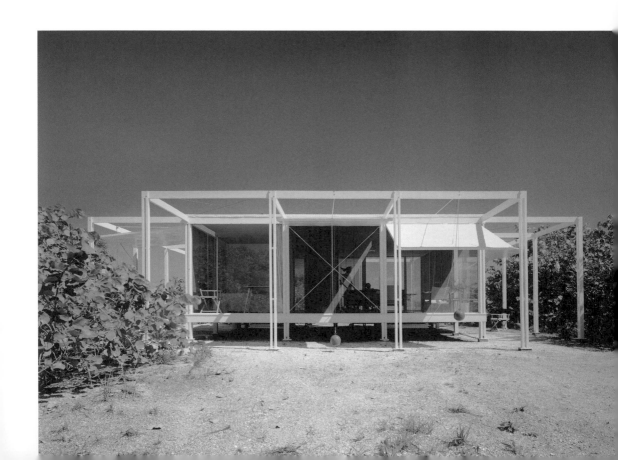

近，有路康（Louis Kahn）的建築，甚至路康本人也搬到那裡了，而且耶魯靠海。或者該說，我們以為耶魯靠海——那片海被工業和海軍船塢完全封鎖住。我待在耶魯那年，連一眼海水都沒看到。

1960 年代初的紐約，擁有無法置信的能量、豐富和活力。它是二十世紀中葉的雅典，現代藝術、現代建築和現代音樂的中心。我們聽爵士、藍調和搖滾——查理・帕克（Charlie Parker）、戴夫・布魯貝克（Dave Brubeck）、邁爾士・戴維斯（Miles Davis）、現代爵士四重奏（Modern Jazz Quartet）和貓王——這個令人興奮的音樂世界，似乎離英國爵士或噪音爵士（skiffle）非常遙遠。我們看了羅伯・勞申柏格（Robert Rauschenberg）、賈斯培・瓊斯（Jasper Johns）、傑克森・帕洛克（Jackson Pollock）和威廉・德・庫寧（Willem de Kooning）的作品，這些藝術家當時正在改變全世界的繪畫面貌。我們閱讀馬庫色（Marcuse）對消費主義的批評與阿多諾（Adorno）對商品文化的論述。當時英國結束配給制度才沒幾年，正在痛苦地適應它的後殖民未來，在精神乃至政策上都有點拮据之感。相較之下，美國的活力和繁榮就是看得到摸得著，還有一位四十三歲的約翰・甘迺迪剛接下總統大位。街上充滿世界各國的民眾，一如今日的倫敦。它顯然是當時的世界首都。

在紐約像個小名流般被護送了幾天之後，我們前往耶魯校園，那裡有兩件不太愉快的事情讓我感到震驚。首先是校園竟然被設計成維多利亞時代牛津劍橋學院的怪異拼貼版，在哥德復興式的建築四周環繞四邊形的草地，還為少數特權人士保留祕密兄弟會。這裡跟城裡的其他地方有天壤之別，後者可做為城市失職的研討樣本，有東岸最嚴重的貧窮和毒品問題。城區和學區似乎永遠在破口大罵。一直要到城區的狀況糟糕到教職員得被迫離開時，耶魯才不再漠視，開始去關心它的都市環境。

第二項震驚來自保羅・魯道夫（Paul Rudolph）教授，時間是我第一天在樓梯間碰到他的時候。我向他自我介紹。他看起來不太滿意：「我們已經開學四天了。你的第一項作業得在十天內完成。你必須通過，不然就離開。」

習慣了 AA 反覆思考的知識氣氛之後，耶魯的無情節奏讓我們了解到，建築工作可以多艱苦；每週工作八十到一百小時，通宵熬夜，只能在工作室的破舊皮沙發上搶時間睡個幾小時。我們班上有十三個人，大約三分之二美國人，三分之一英國人，我們日日夜夜都待在裡頭。那是個建築版的新兵訓練營；學生的體能崩潰程度並不輸給新兵。

左頁上：保羅・魯道夫，我們的耶魯教授，站在他設計的粗獷混凝土風格的耶魯藝術與建築大樓前方。

左頁下：魯道夫，沃克度假屋（Walker Guest House），薩尼貝爾島（Sanibel Island），佛羅里達，1953。來到耶魯之前，魯道夫是「薩拉索塔學派」（Sarasota School）的重要成員，他的細緻建築吸引我前往耶魯與他學習。

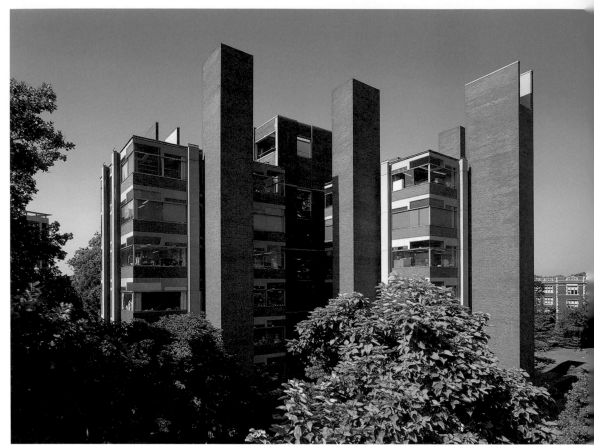

魯道夫早期在佛羅里達州薩拉索塔（Sarasota）市內和周圍設計的作品，把我吸引到耶魯。這些精緻的輕量住宅和學校建築，靈感來自他戰爭時期擔任海軍建築師的經驗，運用了最少的原料和最自然的光線與通風。魯道夫教了我們第一學期。他擁有出色的分析思維，影響了我們所有人，特別是諾曼・佛斯特。魯道夫也是晚睡晚起型；那時一邊教書一邊忙著設計他的粗獷主義傑作：耶魯大學藝術與建築大樓（Yale Art and Architecture Building）。他逼迫自己就像逼迫我們一樣，毫不鬆懈。

這只是美國不同生活步調的序曲而已。美國人以不度假或不停下工作吃午餐自豪，和歐洲剛好相反，歐洲習慣在午餐時間讓一切暫停幾個小時（我第一次和倫佐・皮亞諾碰面時，他就明白告訴我：「我吃東西時不談工作。」），還有整個 8 月都休息。

這裡和 AA 重理論的氛圍也有天壤之別。在魯道夫的世界裡，幾乎沒時間留給理論；一切都是關於生產，關於外貌。有次，我們討論到汽車，我針對汽車該如何與行人安全地分享街道提出看法。魯道夫覺得我沒抓到重點；他對汽車的模樣更感興趣，以及由上往下俯瞰時，汽車的不同顏色會創造出怎樣的構圖。英美之間的對比走向，也反映在學生之間的友善競爭上。美國人會掛一幅布條上面寫著：「多做」；英國代表團的布條則會寫上：「多想」。

耶魯對各種新影響敞開大門，建築系所的臨時之家「藝術大樓」（Arts Building），不管內部外部，環境都很優越。這棟混凝土與磚造建築物，將服務性空間與蜂窩狀的天花板結為一體，是路康最早期的委託案之一。它的混凝土樓板，對幾何和秩序的處理，以及優雅的中央樓梯間，在在展現出一種自信和重要性。

我們在賓州的講座上看到路康本人，他幾年前搬去那裡。路康的詩意感性讓他有別於前一代的建築師。他是第一位偉大的戰後建築師，對佛斯特和我都有巨大影響，他也是一位鼓舞人心的講者和一名偉大的教師。他充滿詩意地談論材料的本質，以及建築師對材料的尊重，還有建築與音樂的關係，空間與靜默，他還探問磚塊想在建築裡扮演什麼樣的角色。他對使用性空間（建築物的機能性廳房與空間）和服務性空間（支撐使用性空間的空間，樓梯、廁所、通風管道等等）的區分，讓我印象深刻。他最著名的建築來得比較晚，而且都以最佳狀態呈現，令人驚嘆——例如費城的理查茲醫學研究實驗室（Richards Medical Research Laboratories）和加州的沙克生物研究中心（Salk Institute for Biological Studies）。

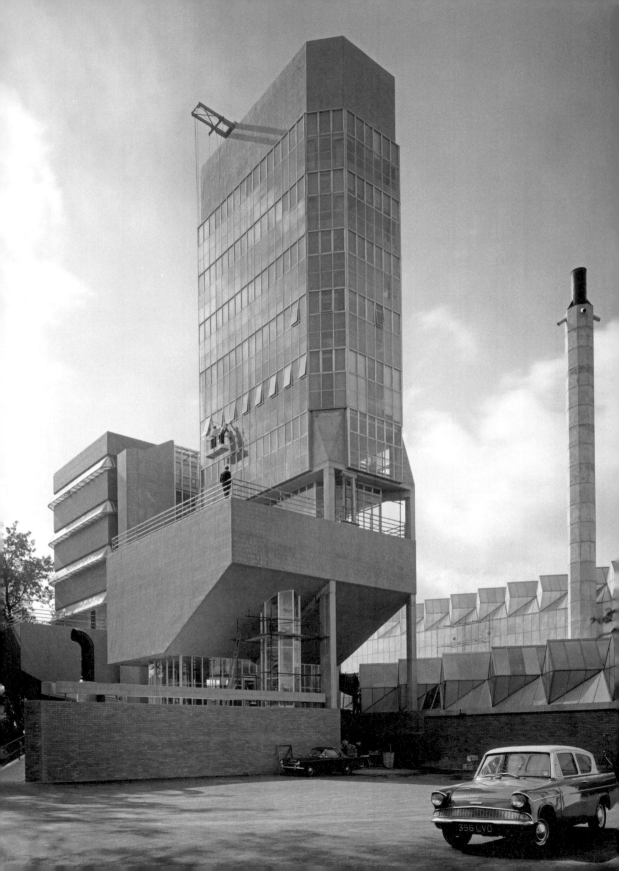

詹姆斯‧斯特林（James Stirling）也來耶魯演講，後來成為我的摯友。吉姆（譯註：詹姆斯的暱稱）是英國現代主義建築的光明希望，也是在阿爾托、密斯和柯比意這些巨人陰影下冒出頭的第一人。我們有很棒的建築師，但始終不曾開創出獨具一格的建築運動。吉姆和詹姆斯‧戈萬（James Gowan）攜手合作，設計出一套現代主義的英國本土方言，結合了標準化的工業材料——紅磚、標準窗型、工業玻璃——創新的結構，以及建築的節奏感和輕盈感，讓他的建築立面生氣盎然。

斯特林和戈萬為萊斯特大學工程系設計的系館，感覺像是一場新語言的大爆炸。該棟建築擁有清楚易讀的「工程」結構，你可以看出是哪些元素在支撐建築物，但在廠房與立面上又展現出一種近乎構成主義的雕刻面向。它具有表現性和折衷感，但現代面貌也很清晰。可惜的是，吉姆與戈萬分手後，他的建築就失去那種輕盈的觸動和幽默，但他當時還是對我們所有人發揮了巨大影響力，我在耶魯時，他也是讓人興奮激動的巨大存在。吉姆很依戀我們這群英國學生小黨派；諾曼、愛德瑞‧艾凡斯（Eldred Evans，他是我們裡頭最有才華的）和我跟他一起去紐約玩，在四季飯店享受建築和雞尾酒（吉姆以為他偷偷把飯店優雅的菸灰缸放進口袋時，飯

店人員並沒注意到，哪知我們離開時，卻在帳單上看到它們的價錢）。有段時間我們合租一間公寓，在裡頭舉行最喧鬧的派對，因為不想洗盤子，所以把它們全往窗外砸，每隔一陣就會惹得警察上門。

我在耶魯的第二學期，由前哈佛教授塞吉‧謝馬耶夫（Serge Chermayeff）接替魯道夫擔任導師。謝馬耶夫在 1920 年代從俄羅斯逃到英國，和孟德爾松合作過一些案子，包括濱海貝克斯希爾（Bexhill-on-Sea）的德拉沃館（De La Warr Pavilion）和卻爾西（Chelsea）的漢霖旅館（Hamlyn House），1940 年移民美國。他在《社區與隱私》（Community and Privacy）等書籍裡，採取比魯道夫更知識性和更歐洲觀點的建築看法，關注公私領域之間的平衡，以及如何在看似意圖混淆公私領域的現代世界裡，保持兩者之間的區隔和過渡。謝馬耶夫是偉大的教師和強大的知識力量，他徹底支配我們。我還記得當時曾經想過，如果他打開一扇窗說我們可以飛，我們真的會跳下去。

不過所有老師中，文生‧史考利（Vincent Scully）給人的印象最深

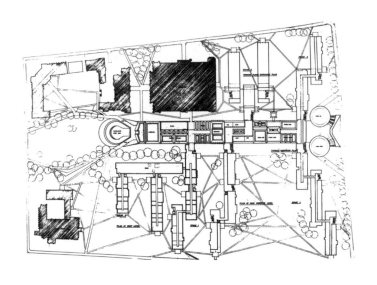

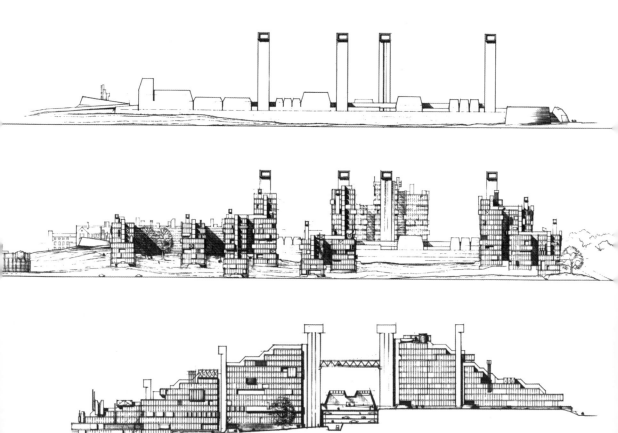

刻。他的講座總是能吸引方圓數英里的學生和建築師前來聆聽，並經常得到起立鼓掌的歡呼。演講時他會在講台上滿場飛，有次甚至激昂到不小心跌下講台，摔傷手臂。他的知識淵博，對藝術和建築史瞭若指掌，特別是萊特和路康，除此之外，他對建築物、民眾與場所之間的關係，也具有強烈的市民感（他建議我們閱讀保羅・李特〔Paul Ritter〕的《人與汽車的規劃》〔*Planning for Man and Motor*〕，這是嚴肅思考汽車對城市衝擊的第一本書）。

　　文生的講座開啟我觀看和體驗建築的新方式，特別有助於我理解萊特和他在處理內外空間時的秩序感。萊特對我影響至深。諾曼、愛德瑞、我們才華洋溢的同學卡爾・阿博特（Carl Abbott）和我，把可以造訪的萊特建築全都看了。

　　拜蘇的父親馬庫斯之賜，我和蘇搬去跟雕刻家瑙姆・賈柏及他妻子米利安（Miriam）一起住。他們住在離耶魯一小時車程的密道伯里（Middlebury），那裡簡直就是知識界的心臟區：藝術家考爾德和哲學家劉易士・孟福（Lewis Mumford）都住在附近。我們與賈柏夫婦和他們的女兒妮娜（Nina）一起住了六個月，置身在難以想像的知識和藝術氛圍裡，每天晚上都沉醉在對於未來的猜想和種種可能中。

　　回到耶魯後，諾曼・佛斯特和我開始密切合作。諾曼和我一樣有獎學金，但他的背景和我天差地遠。他上過文法學校，在曼徹斯特市議會工作過，還在皇家空軍服完兵役。他說服曼徹斯特大學收他當建築系學生，主要是因為他有一本很棒的繪圖作品集，他是那裡的明星學生。

　　我們一見如故。諾曼腦袋靈光，有一種清晰無比的說明和爭論方式。在耶魯時，他的繪圖就已經非常出色，我則還在努力掙扎，但我們在更加直覺的層面上有某種連結。有大約五、六年的時間，我們每天都會聊上好幾小時，還常常聊到深夜，內容包括城市、建築和我們的實作。那是一種激烈的口頭戀愛，我不認為在此之前我曾和其他人有過如此美妙的知性討論。我們一起搭卡爾・阿博特的福斯汽車去紐約，去芝加哥，我們覺得芝加哥是美國的佛羅倫斯，我們造訪了萊特、密斯、路易斯・蘇利文（Louis Sullivan）和一些現代先驅的作品。

　　我們的畢業專題（參見對頁）是為耶魯設計一座科學實驗室。我們的設計聚集在一條中樞的四周，實驗室順著山坡基地的兩側往下。設計

左頁：諾曼・佛斯特和我的學生專題設計，為耶魯設計一座科學大樓。我們的規劃受到路康的強烈影響，包括一條由停車場、服務性塔樓和演講廳構成的中樞，順著山坡基地的脊線延伸，實驗室則順著兩邊的坡道往下排列。

本頁：佛斯特、我和阿博特，耶魯，1962。

裡有好幾個服務性塔樓和一個表現性結構，中樞則是順著山脊線延伸。評圖會是學生專題接受正式評論的場合，也是今日建築教育的核心之一，在我們的評圖會上，菲力普・強生（Philip Johnson）這位美國現代主義的第一把好手，當時正站在步入後現代主義的門檻上，他把其中一根服務性塔樓折斷，像是喃喃自語似地說著：「這些得丟掉。」於今回顧，我可以在這個專題裡看到我們日後作品的許多根源，包括將「服務性」與「使用性」空間分開，位於中央的移動軸線，接合式且充滿表現性的塔樓，還有使用預製工法。

煙囪和案例研究

畢業後，蘇和我決定往西走。我們讀過凱魯亞克（Kerouac）的《在路上》（*On The Road*），想去感受美國可以提供的那種遼闊無邊，那種空間感和可能性。我們喜歡鈕察（Neutra）、邁爾（Meier）、辛德勒（Schindler）和艾伍德（Ellwood）這些建築家的方式，他們找到一種從頭開始打造房屋的自由，而且結果讓我們傾心。和許多年輕人一樣，我們想要找到自己的精神、自己的語言和自己的科技，來解決今日的問題。

我們尤其持續不斷地盡可能多看萊特的建築。有些建築透過立面、平面和剖面圖就很容易了解，例如柯比意的房子，但是萊特不一樣。他的建築是在表現場所與移動。你必須在裡頭移動，才能理解它們如何運作，如何回應地景和光線，如何表現和解決內外之間的關係，以及如何耍玩光影變化，如何透過連綿不斷的線條為建築帶入生命。我們想要發展一種語言，可呼應萊特的理念——關於光線、地景和移動——而不只是模仿他的獨特風格或他的形式。我們比較偏愛他早期涵構性較強的作品，雖然事實證明，他後期那些雕塑性的建築（例如紐約的古根漢美術館）同樣是許多建築師的靈感泉源，包括法蘭克・蓋瑞（Frank Gehry）、亞曼妲・列維特（Amanda Levete）、簡・卡普利茨基（Jan Kaplický）和札哈・哈蒂（Zaha Hadid）。

這些早期公路旅程的另一影響，是長島和紐澤西四處可見的工業建築——水管、水槽、大樑、龍門架以及遍布城市的煉油廠、工廠和加工廠的塔樓，水塔和穀倉則是從中西部的平坦鄉野冒竄出來。英國從十九世紀開始就有偉大的工業和科技建築，例如布魯內爾的橋樑和帕克斯頓的溫室，但美國的工業結構則是以我們前所未見的規模出現。它們將機能的本質以未經稀釋和未加修飾的方式表現出來。但它們依然能在視覺上引人興奮，當夜燈亮起或籠罩在煙霧中時，甚至有些浪漫。

左頁：力量強大的工業建築在我們跨越美國的公路之旅中提供許多靈感。

The Shock of the New

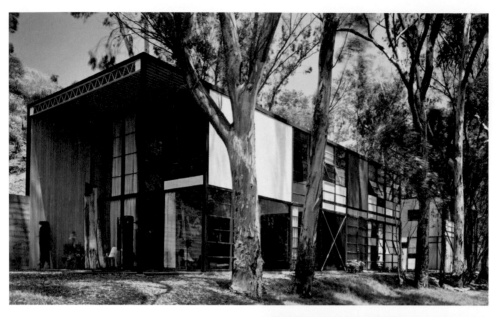

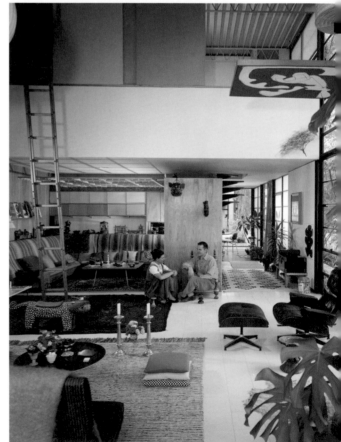

蘇和我買了一輛雷諾 Dauphine，一輛破車加上一些令人不安的習慣。在某趟早期旅程中，我們坐在前座，後面有一位搭便車的。我們沒開太快，但突然間，我們發現後座是空的。因為汽車後面的引擎起火了，每次車子到達某個速度它就會起火（後來我們得知，油門踩得越重，油管就會漏出越多油在排氣管上），然後那位搭便車的就打開門跳了出去。

我們在全美各地旅行，讚嘆那裡的空間感，但堅持實施種族隔離制度的南部各州的貧窮和不寬容，也讓我們驚訝，那裡甚至連最小的加油站都會分開設置黑人和白人的廁所。這種歧視令人震驚，民權運動還處於嬰兒階段——想到五十年後美國竟然能選出它的第一位黑人總統，還真是一種奇蹟。

總之，我們開著那輛雷諾到了舊金山，還好沒著火太多次，那裡的聯邦住宅管理局（Federal Housing Authority）雇用蘇，我則在 SOM（Skidmore, Owings and Merrill）找到工作。任職 SOM 是一次美妙經驗，雖然我很快就發現，在其他建築事務所工作並不適合我。有一天，我在SOM辦公室的二十七樓聽到消防車的聲音。從窗戶往外看，我發現那輛雷諾又再次起火燃燒。

「案例研究住宅」（Case Study Houses）是當初吸引我們到加州的原因。這些住宅是 1945 到 1962 年間由《藝術與建築》（*Arts & Architecture*）雜誌的編輯埃絲忒·麥考伊（Esther McCoy）委託興建，做為戰後住宅的原型，「在我們的時代精神下構思，盡可能使用在戰爭中誕生的眾多技術和材料，最適合在現代世界裡表現人的生活」。它們是要反映這個世紀的精神。

伊姆斯之家（Eames House）幾乎是查爾斯和蕾·伊姆斯夫婦（Charles and Ray Eames）的即興創作，並用他們的美麗家具提升價值，這是一大啟示。但在我心中留下最深印記的，卻是魯道夫·辛德勒（Rudolph Schindler）和拉斐爾·索里安諾（Raphael Soriano）。辛德勒是萊特的學生和同事，參與過東京的帝國飯店。他採用萊特的設計感性，並將這種感性從混凝土塊轉移到精心設計的混合材料上，包括塑膠面板和輕量鋼架結構。

索里安諾的獨特之處在於，他在 1950 年的案例研究住宅裡，使用絕對標準化的構件——膠合板、工字樑、錫屋頂、軟木瓦、富美家美耐板，就此展開他為工人設計廉價住宅的生涯。他是我遇到的第一批這類建築師之一，他們的設計不只在風格上是現代主義，而且還根植於現代

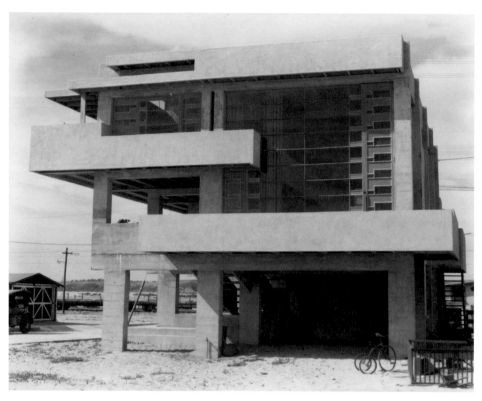

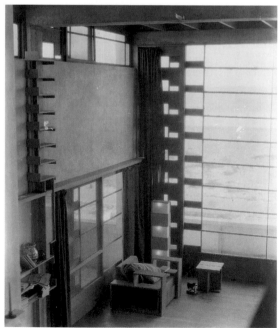

●**本頁**：魯道夫，羅威海灘住宅（Lovell Beach House），紐波特海灘，加州，1926。這件作品可看出萊特的影響，魯道夫和萊特一起工作過。

●**右頁**：索里安諾，案例研究住宅，1950。利用標準化鋼構件創造出可延展的開放性結構，這種做法日後將影響我為父母設計的溫布頓「邊園」（Parkside）住宅。

工業世紀的種種可能性。密斯本質上是一位超棒的現代古典主義者，他會替建築物打造比例模型，而且對他而言，結構是表現性的，但是對我日後的好友索里安諾來說，他只是運用構件去結構建築，不牽涉任何高妙技巧。

我們在加州跑來跑去，盡可能造訪更多案例研究住宅。我在耶魯寫過討論辛德勒的論文，所以我去造訪他的作品時，感覺自己是個專家。在其中一棟裡，有位年長婦人讓我進去，我熱情洋溢地告訴她關於辛德勒建築的種種特色，他的狂野人生和他的眾多風流韻事。她很有禮貌地聽我講，然後說：「我知道，我是他太太。」

我們回到紐約，考慮住在那裡。但是設計溪畔別墅的提議把我們吸引回英國，那是蘇的父母位於康瓦爾的住宅。他們已經委託恩斯特·佛洛伊德（Ernst Freud）替他們更新溪邊度假屋，並將設計圖寄到紐約給我們看。我們提出相當嚴厲的批評——這個案子需要嶄新的思考和年輕的建築師！——於是馬庫斯提議，不如由我們接手。1963 年夏天，我從從加州返回英國（當時我們正在期待第一個孩子出世），諾曼不久也回來了。

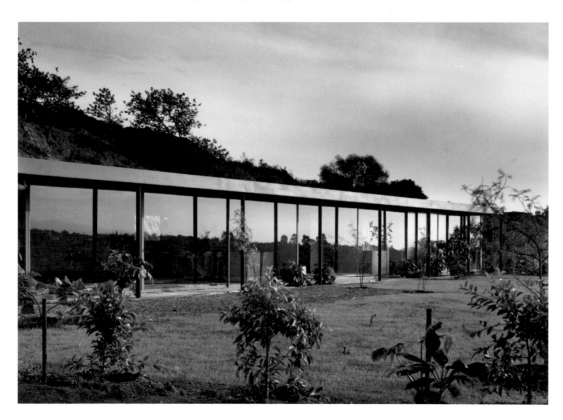

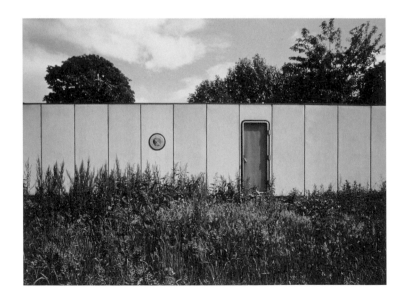

The Language of Architecture
3. 建築語言

從原始小屋到飆高的摩天大樓，建築企圖以 3D 方式解決問題。它結合了科學分析和詩意詮釋，運用技術和秩序創造美學影響與機能性。它為空間賦予秩序、尺度和節奏，轉化平凡與單調。皮亞諾說，建築是最具公共性和社會性的危險藝術：我們可以關掉電視或闔上書本，但我們無法對營造環境視而不見。

邊園：可適性、透明性和色彩

「邊園」（Parkside）是 1968–69 年間我為父母興建的住宅，我在大約十年前抵達耶魯後所發展出的建築語言第一次流利地展現出來。它的透明性、對色彩的運用、工業化的營造方式和靈活彈性，為日後的許多發展奠下基礎。這棟住宅是我和蘇、我們的長期合作者和合夥人約翰・楊以及工程師東尼・韓特（Tony Hunt）設計的，位於溫布頓公地（Wimbledon Common）邊緣，我們用一道小土丘隔開公路與公地，只有屋頂可以看到。

　　邊園是我們建築語彙的一大精煉，反映出新的技術和材料如何在這十年裡改變我們的設計走向。它是彈性建築的原型，這種建築可以適應用途、家庭結構和所有權的多重改變，但這個案子也具有濃烈的個人色彩，反映出我父母的性格、生活和價值。這是龐畢度漩渦吞噬我們之前，我們所興建的最後一個住宅案。

左頁上：和我母親站在邊園的興建基地上，1968。前景處是小屋的三座門架，主屋的五座門架位於我們站立位置的前方。

左頁下：從側邊望去，可以將邊園看成一系列可以無限延伸的切片。

當時，我父親正從全職的醫生工作退休，父母希望搬到一處地方，讓他們可以繼續為一些病患看診，但也希望是單層樓的房子，靠近當地的商店和溫布頓公地，好整理，有彈性，因為他們的年紀會越來越大。這份設計綱領結合了父親對年紀漸長的理性態度，以及母親對視野、色彩、光線和陶藝的喜愛。

結構的本質非常簡單。邊園是一條不連續的透明管，用八個四十五呎的鋼製門形構架支撐（五個用於主屋，另外三個用於小屋）。它是一條光的隧道，把花園和後方的開放空間連結起來。混合了大量生產的構件以及傳統的現地營造技術（我們原本希望整個結構都採用預製，但礙於規劃法規和營建法規無法實現）。玻璃板標出「內部」與「外部」空間的界線，區分出主屋、由我兒時玩伴麥可‧布蘭奇（Michael Branch）設計的花園和小屋，卻也模糊了區隔，營造出空間序列的印象，比較像是一進一進的合院或中庭，而非固定的疆界。結構採用開放性設計；中央庭院只要額外加上兩塊板子就能圈圍起來，也可以向外延伸，朝公地方向重複同樣的模式。

外牆是用兩吋厚的「美鋁牌」（Alcoa-brand）絕緣鋁板，以氯丁橡膠黏合而成，這種鋁板通常是用在冷藏卡車上。在我們實驗這些新材料時，楊不停訂閱各式各樣的新營造雜誌，這些輕量、高絕緣和大量生產的板材靈感，就是從其中一本雜誌得來的。

邊園的空間連續性表現出建築的一個基本面向，也就是光線、透明與陰影的交互作用。柯林‧羅（Colin Rowe）和羅伯‧史拉茨基（Robert Slutzky）在一篇著名的文章裡，將透明性區分成兩種，一是光線穿越玻璃或空隙的「實質的透明性」（literal transparency）；二是光線灑落其上的「現象的透明性」（phenomenal transparency）──透過營建元素和光影的層疊與組織，創造出紋理、空間、連續或奇異的表象。第一種是觀看的透明性；第二種是閱讀的透明性，或詮釋的透明性。當訪客的目光穿越邊園時，這兩種透明性──層疊的和滲透的──既重合又反差，創造出一種對話。

我很愛運用這種透明性。楊和皮爾金頓公司（Pilkington）為勞氏大樓開發出來的特殊玻璃，可以讓光線閃耀，打破一般玻璃在沒亮燈時的黑暗，讓光線從外面照亮建築物的外表，同時讓在內部工作的人保有隱私。龐畢度中心則是反轉了人們既定的內外觀念，將結構透明清晰地呈現在外部，同時讓光線可以滲透到樓板深處（每個樓層的可使用空間）。

1931 年夏侯在巴黎設計的玻璃屋，讓光線穿過半透明的玻璃磚進入室內，創造出一道發光的牆壁，但你得要進入那道簡單的玻璃滑門才能看到它的結構。該棟建築在 1950 年代重新得到關注。我第一次看到它，就被聖傑曼大道上這個塞隱在既有建築物下方的神奇發光體給擄獲，還為了它在《Domus》雜誌上發表我的第一篇文章。後來我結識達薩斯（Dalsace）家族，玻璃屋就是由他家委託興建的，做為住宅並展出他們精采的收藏品，包括現代藝術、書籍與家具，同時讓一樓充當達薩斯醫生的診療室。這棟建築的內部，甚至比鋼骨玻璃磚的外表更激進。在眾多神奇和創新的元素中，最美麗的代表之一，是從入口通往雙層挑高起居間的鋼製樓梯，它的欄杆傾離樓梯，有如火車前方的車頭柵欄。夏侯、荷蘭建築師伯納・畢吉沃特（Bernard Bijvoet）和熟練的金屬工匠路易・達貝（Louis Dalbet）的合作，創造出這棟用精心設計的可移動零件組構而成的建築物，可滑動的屏風和架子，可根據不同的時間和機能改變房子的面貌。這棟建築的空間和工藝影響廣遠，包括龐畢度中心，我位於卻爾西自宅的內部設計，以及皮亞諾在東京設計的愛馬仕總部。

這種光影運用創造出尺度，而所有的尺度最終都會回歸到人體，回歸到手、指、前臂、雙腳和步幅，在前公制時代（pre-metric era）為我們界定出標準的度量單位，讓人體名符其實成為萬物的尺度。

尺度有助於建築物進行溝通。我總是想透過建築物傳達出清楚明確的信號，豐富使用者和路過者的樂趣，將建築物在城市和社區中的角色表現出來。這些信號應該要幫助人們理解建築的營造過程，引導人們穿越建物和場所，看到它們為私人與公共生活提供的可能性。所有元素都應該有其秩序，沒有東西應該隱藏，一切都該清晰明朗——包括製作和建立的過程，每樣東西在建築裡扮演的角色，建築物該如何維護、改變、摧毀，以及建築物本身做了什麼和可以做什麼。邊園就具有這種簡單的表現——你可以看到鋼製大門，它撐住房子，並將鋁板接合起來。

邊園也充滿色彩。絕緣鋁板牆是白色，內牆是黃色和萊姆色，做為結構核心的鋼門架也是。在戰後英國，有時會感覺連色彩本身都有限量配給，只有灰色調和棕色調是得到允許的。在這個單色調的世界裡，我母親脫穎而出；她總是一身鮮亮色彩——小學她載我去上課時總是讓我一陣尷尬。但她顯然在我身上留下了印記。1957 年，父親要求我和蘇幫他裝潢聖赫利爾醫院（St. Helier Hospital）的醫生餐廳，他在那裡開了腎

左頁：玻璃屋，夏侯和畢吉沃特設計，以它的透明性、工業質地和營造工藝體現出戰間期的現代主義。這棟房子塞隱在一位頑固租戶的公寓下方，1932 年完成。我以這棟建築為主題，1966 年在《Domus》雜誌上發表了我的第一篇文章；它的透明性、對空間的靈活運用以及美麗的樓梯，全都讓我印象深刻，永難忘懷。

下兩跨頁：父母住在邊園時，黃昏時刻從庭院看到的景象，鋼門架和鋁板清晰可見。

餐桌和椅子是厄內斯托・羅傑斯設計的，左邊是開放式廚房，後方有柯比意和伊姆斯夫婦設計的家具。

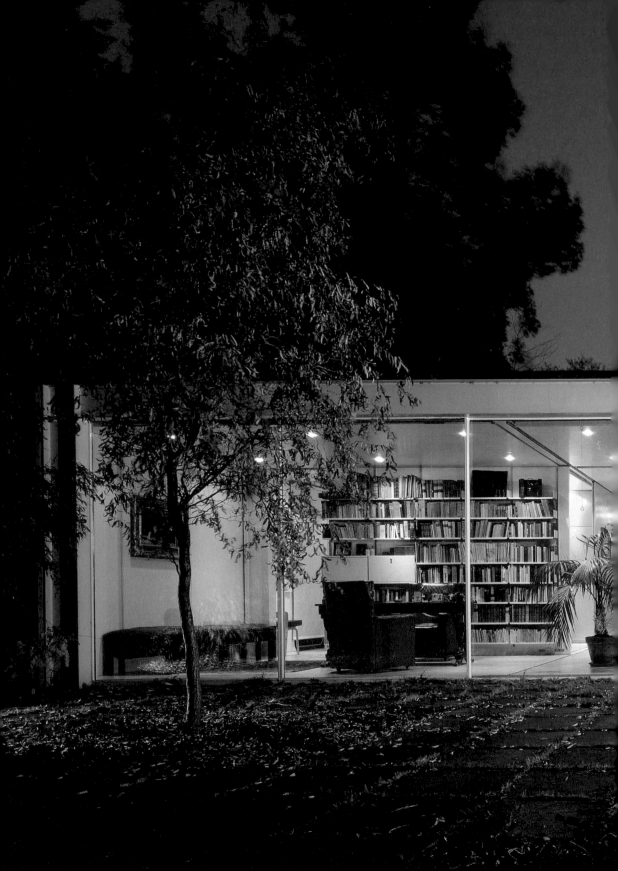

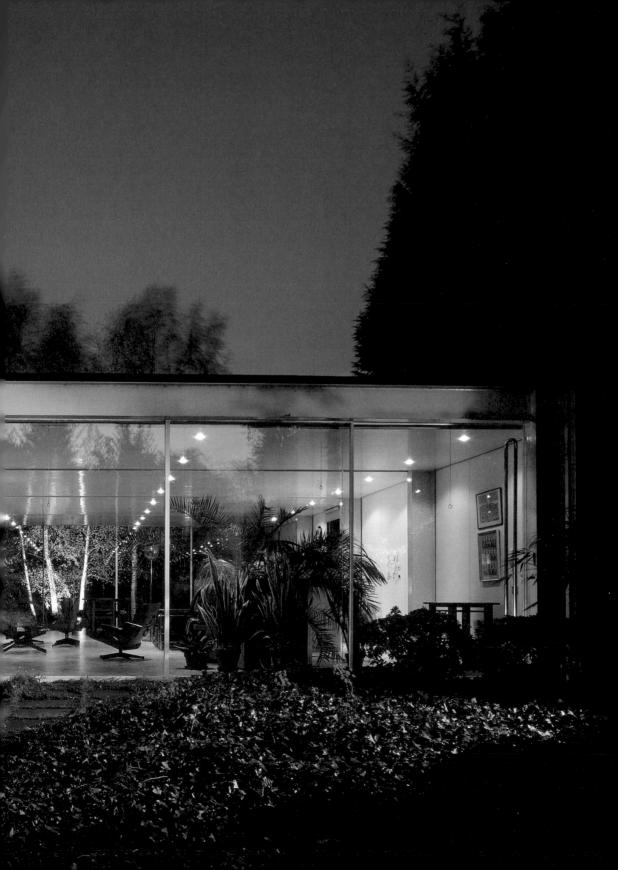

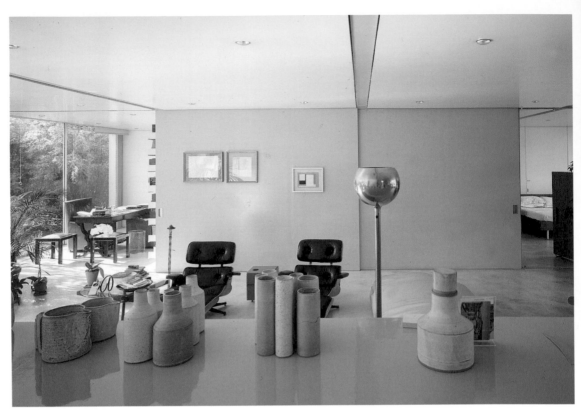

左頁：從邊園的開放性廚房望向明亮的客廳，中央的用餐空間後方是臥室和書房。可以看到鋼門架切過天花板。左上圖中，母親製作的陶器在流理台上排列成「村莊」模樣。

本頁上：反射和透明：母親臥房裡的鏡面梳妝台，穿過打開的房門可進入廚房和客廳。

本頁下：母親在邊園的書房。

臟專科，並為英國引進了第一部腎臟透析機器，結果我們選了亮黃色、亮綠色和亮紅色，把每面牆壁漆上不同色彩。這些都是立體派的顏色，是蒙德里安、馬諦斯和畢卡索的顏色，在灰撲撲的戰後英國簡直鮮豔到不像話。

在美國和墨西哥旅行時，我在加州和案例研究住宅中看到許多鮮豔色彩。我也看到色彩如何運用在工業建築裡，用來標示機能，區分組件或指出危險。我們似乎是自然而然地把這些全部帶回英國，當成某種附加的意義層——另一種讓建築物的機能清晰透明的手法——但這也是某種玩耍，讓形式主義的逼人結構顯得更明亮、更清澈。古代的建築物，從雅典衛城到中世紀大教堂，其實都比今日我們看到的洗去鉛華的原色石頭更加鮮豔多彩。利用現代的工業構件，也可讓你自由進行色彩實驗：你用什麼顏色製作塑料，成品就會是什麼顏色。有人問葛羅培斯他最喜歡哪個顏色，葛羅培斯回答，「全部！」，我和他心有戚戚焉。關於挑選「正確的」顏色，人們總是很害怕，但我不會為了配色規則煩惱。綠色可以搭配紅色或粉紅色；顏色只要美麗，它就可以和另一個美麗的顏色搭配。

邊園最早包括一間診療室，讓父親可以繼續他的醫療工作，獨立的小屋裡有一間車庫和母親製作陶器的工作室。主屋的焦點是開放式廚房。烹飪和娛樂一直是我們家庭生活的核心，把廚房帶進起居空間，讓烹飪變成一種社交活動，而非隔離的家務。多年來，母親為我的眾多好友煮飯，還把她對義大利食物的熱愛灌輸給露西——她和蘿絲·葛雷（Rose Gray）一起經營河餐廳——還有喬琪和蘇，以及我的幾個兒子，他們都是真正的烹飪好手。

廚房流理台的對面，擺了美麗的 1930 年代現代家具，那是我堂哥厄內斯托在義大利設計的，是送給我父母的結婚禮物。架上有母親的陶器，牆上掛著班·尼柯爾森（Ben Nicholson）和派屈克·赫倫（Patrick Heron）的畫作，還有一幅珍貴的畢卡索版畫。

隨著時間過去，邊園也跟著調整演化：車庫和製陶房變成我弟弟彼得（Peter）的公寓，接著變成楊的公寓，然後變成我兒子艾柏（Ab）的設計工作室，母親過世後，我兒子搬進主屋。等到艾柏也搬走了，我就把邊園送給哈佛當禮物，做為設計研究所的住宿中心，研究所的負責人是莫森·穆斯塔法維（Mohsen Mostafavi）。每年，都會有六位研究員可住進該棟房子，房子由菲力普·古姆齊德簡（Philip Gumuchdjian）重構過，他在RRP（理察·羅傑斯事務所）工作時曾跟我合寫《小小地球

上的城市》（*Cities for a Small Planet*），致力於研究都市發展，除了住宿之外，該棟房子也會舉辦講座和其他活動。邊園一直隨著時間改變，可容納不同的需求和用途而不會構成束縛，反映出近來所謂的 3L 建築哲學：「耐久長壽、彈性適用、低度耗能」（Long life, Loose fit, Low energy）。

傳統技術的限制：溪畔別墅和莫瑞馬廄街

蘇和我是在 1968 年開始設計邊園。在那之前，我們已經花了五年的時間想要打造出一種新的建築語言，我們先是和諾曼與溫蒂·佛斯特合作，後來換了約翰·楊與羅瑞·阿博特（Laurie Abbott），感覺我們正走在一條無法清楚看出目的地的道路。

1963 年我們從美國回來時，諾曼、蘇和我組了一個四人組，加上我的前女友喬琪和她妹妹溫蒂。一開始，我們在溫蒂的臥房裡工作，她住在貝爾塞茲公園（Belsize Park）的兩房公寓裡。和我在 AA 一起唸過書的法蘭克·皮柯克（Frank Peacock，他真的長伴我左右，由於照姓氏安排座位，不管上什麼課我們總是比鄰而坐），是個厲害的技師和繪圖員，他在溫蒂的床鋪上方架了一個箱型空間，讓我們白天可以把那裡當成工作室。如果有客戶造訪，我們就會說服朋友假裝成建築師的模樣，讓四人組的聲勢看起來比實際浩大。

由於諾曼和我都還沒完成訓練，不能冠上建築師的稱號。喬琪已經取得資格，讓四人組擁有一點合法性，但她很快就看出無法與諾曼和我一起工作，所以她閃了。四人組的核心變成諾曼和溫蒂（他們陷入愛河結婚了）以及蘇和我。諾曼和我的確設法完成了登記，不過是在建築師註冊委員會（Architects Registration Council）以無照執業傳喚我們之後。

四人組的第一個委託案是溪畔別墅，這案子既是邊園的雙胞胎也是它的對立面。和邊園一樣，它也是為我們父母做的設計，這次是蘇的父母，馬庫斯和芮妮·布倫維爾。和邊園一樣，今日也被列為二級文物。

諾曼·佛斯特和溫蒂·奇斯曼，在四人組辦公室，兩人於 1964 年結婚。

和邊園一樣，它也是用一張令人迷惑的空白臉龐面對外面的街道。但相似之處到此為止。

馬庫斯原本是請我們幫他看一下度假屋的翻新藍圖，該屋位於康瓦爾地區法爾河（Fal）河口的一條溪流畔。我們很快就決定並說服我們的客戶，他必須拆除這棟既有的房子，重頭開始。我們的設計是要在光與影之間、在混凝土塊的幾何與溪畔的柔軟輪廓之間，以及在現代材料與場所感之間，建立對話。

我們最後的設計有兩條軸線：起居空間沿著基地的輪廓排列。雙層挑高的起居室由一件懸吊的卡爾德（Alexander Calder）雕刻主導，廚房面向法爾河口；三間臥室的位置都可俯瞰溪谷並望向後方山丘。一條階梯步道將起居室與臥房分開，同時越過一條擁有玻璃頂的廊道，那是一條連通廊，用來陳列布倫維爾家的聖艾夫斯學派收藏品。階梯步道從馬路往下走，可通往溪谷，我們在那裡和馬庫斯與芮妮一起航行，度過許多快樂時光——直到今日，每年夏天我們的孩子和孫子還是會回到這裡划船。

這幾棟建築緊挨著山丘，時間久了之後，隨著周遭植物的生長而顯得軟化（植物是由布蘭奇設計），但它們的形式並未妥協，你還是可以看到萊特建築的強烈影響，我們在幾個月前開車環遊美國時才造訪過他的建築。在我們的設計裡，房子是可以延伸的：臥室的牆只是個暫停而非終點，是分號而非句號。

我們與東尼·韓特和羅瑞·阿博特合作，採用仔細訂製的混凝土塊當做主結構。但我們沒讓混凝土塊主宰建築物的幾何形狀，而是把它們切割成乳酪塊的模樣，讓它們配合我們非傳統的平面輪廓。我們使用氯丁橡膠（neoprene）來黏合砌塊與玻璃，氯丁橡膠在當時是一種新科技（我想我們應該是最早的使用者之一）。

在我們設計溪畔別墅的同時，還忙著坎頓區（Camden）莫瑞馬廄街的三棟房子，一週工作七天，一天工作十四小時。這不是健康的工作方式，但那時我們都還年輕，而且在耶魯的時候，我們就很習慣這種工作到深夜的文化。我還記得我跟蘇說，我根本不指望整個週末都很空閒，只要每兩個月有一個星期天能休假就很棒了。

左頁：馬庫斯·布倫維爾，我的岳父，也是四人組的第一位客戶，以及位於山丘後方的溪畔別墅，1967 年落成。雙層挑高的起居空間面對法爾河口；較矮的起居空間俯瞰溪谷。

本頁：四人組在漢普斯泰德山丘花園的辦公室，1963 或 1964 年。我們擺出流行樂團而非專業建築師的姿勢，這點讓約翰·楊同意加入我們。

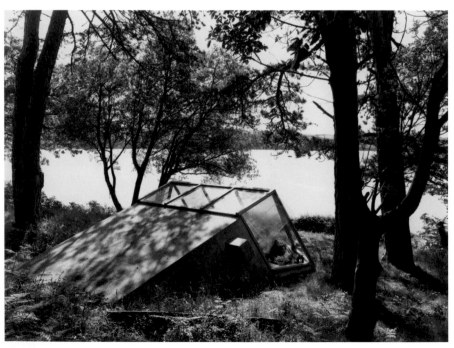

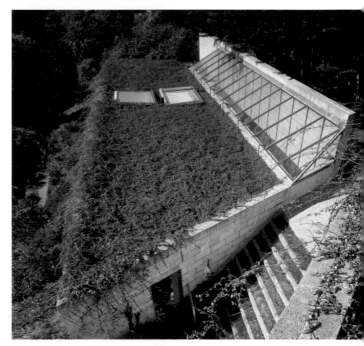

● **左頁上**：溪畔別墅平面
圖，可看到從路旁通往下
方溪谷的階梯步道，步道
左右各有一條玻璃廊道，
在步道下方串連起來。

● **左頁下**：皮爾溪度假小
屋（Pill Creek Retreat）
，這是我們在溪畔別墅附
近蓋的一棟夏屋，也是讓
客戶可以逃離建築師的避
難所。

● **右上**：札德（Zad）、
班（Ben）和艾柏在階
梯上。

● **上和右**：混凝土的階梯
步道因植栽而顯得軟化，
步道從房子的兩翼中間通
往下方。

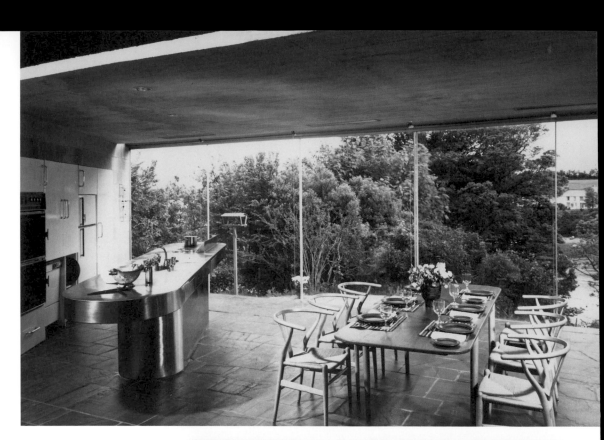

溪畔別墅令人興奮和疲累的地方，正好是莫瑞馬廄街令人沮喪之處。客戶的需求截然不同，而且不斷變更：其中一名客戶是瑙姆‧賈柏的繼子歐文‧富蘭克林（Owen Franklin，我們的家醫），他原本想要一間放滿藝術品和雕刻品的單身漢小窩，但是房子蓋好時，他已經結婚還有了小孩。他的需求改變了，但房子很難符合這樣的變更。

案子的預算很低，承包商不稱職，熱愛偷工減料：到處漏水，牆不平整，我們發現一條小河流過歐文家的下沉式餐廳，然後煙囪沒有壁爐。我還記得有次和客戶去視察基地的可怕經驗。他先是戳了一個看起來像是瀝青的東西，發現那竟然是塗了黑漆的《每日郵報》。接著我們走到樓下，洗手間的 U 形管竟然是露出的。屋主朝它敲了一下，管子破了，噴了他一身汙水。卓別林都不可能演得比這更好。剛加入我們的約翰‧楊準備了非常詳盡的平面圖，打算說明浴室的磁磚要如何鋪設，每塊磁磚都會恰到好處。但這些都被忽視，平面圖被拿來包炸魚和薯條。有一天我從基地離開，坐在漢普斯泰德石南園（Hampstead Heath）的樹下，忍不住爆淚。我滿心懷疑（不是第一次也非最後一次），我到底是不是當建築師的料。

在溪畔別墅這個案子裡，我們比較幸運，碰到好的營造者；他們的做工超棒，但態度實在太過悠哉。只要天氣不錯，他們就會丟下工具跑去釣魚。也是因為這樣（雖然不是唯一原因），溪畔別墅花了我們六個人三年裡的最好時光才終於完成。

從古典神殿到友善機器人

我們無法繼續以這種方式工作。溪畔別墅和莫瑞馬廄街逼迫我們徹底重新思考科技走向和營造程序。科技是建築表現的原始素材，相當於詩歌中的文字。如果對文字沒有適當的理解，就不會有詩歌，而建築就是從對科技、材料、營造過程和場所感的理解開始。諾曼和我都是現代主義者，但早期工業建築所留下的驚人遺產也讓我們深受啟發，從位於施洛普郡（Shropshire）柯爾布魯克德爾（Coalbrookdale）的全世界第一條鑄鐵橋，到布魯內爾與帕克斯頓不可思議的輕盈與精緻，他們使用那個時代最高科技的鋼、鐵和玻璃當材料，打造出巨大的火車站、橋樑、玻璃屋與水晶宮。

到了二十世紀，科技持續改造我們的城市：鋼骨、電話和電梯讓建築物從地面解放，讓芝加哥蓋出第一批摩天大樓。在這同時，福特 T 房車證明了生產線可以做出多棒的東西，科技也有本事打造出製造經濟。

左頁上：廚房和餐廳，溪畔別墅的核心，可眺望法爾河口。

左頁下：廊道內部，一個展示藝術作品的彈性空間，藝術家包括芭芭拉‧赫普沃斯、班‧尼柯爾森和聖艾夫斯學派的其他藝術家。

諾曼和我在富勒的作品、在索里安諾的建築、在魯道夫的早期設計、在洛杉磯伊姆斯住宅的開放性建築、在普維的預製鋼構以及現代的工業建物和機器中，研究如何運用製造業的零組件。

雖然工業化為建物和營造創造出無數的新可能，但我們在 1964 年和今日看到的許多建築，依然是採用已有五百多年歷史的工具和技術，例如磚、砂漿和木架構。就像愛爾蘭工程師彼得·賴斯（Peter Rice，他是我們在龐畢度中心和其他許多案子裡不可或缺的夥伴）常說的，傳統技術已經用過太多次了，多到你視為理所當然，想都不會去想；激進的建築必須從這些基礎原則開始。

不時有人會把「高科技」建築的標籤貼在佛斯特、尼古拉斯·葛林蕭（Nicholas Grimshaw）和我身上，我向來不喜歡這標籤，但我的確認為我們有一種類似的走向，將營造過程表現出來是我們建築語言的一大要素，應該像布魯內爾與帕克斯頓那樣讚頌營造過程，而不是把它隱藏在新古典與新哥德立面的浪漫風格之下。

所有的好建築在興建那個當下都是現代的，反映了科技變遷和時代精神。建築語言需要與時俱進，一如繪畫、音樂、時尚，甚至汽車設計。好的建築是從機能、科技和時代精神的互動中浮現出來，帶有一種堅韌之美，甜味之外也有苦韻。

溪畔別墅和莫瑞馬廄街的經驗證明了傳統科技的限制；和「濕施工」（wet trade）承包商——他們在現地利用傳統技術處理磚塊和砂漿——合作的種種挑戰，即便是有能力的承包商；以及替需求依時改變的客戶建造固定不動的建築物所需耗費的時間和承擔的風險。在我們完成這些案子的幾年之後，我於 1969 年寫了一篇主張改變的宣言。當時，英國一年需要興建四十萬戶住宅（奇怪的是，將近五十年後，我們竟然還要面對類似的挑戰），在這樣的時代，讓六位建築師花上四年的時間去興建四棟房子，這根本沒道理。我們想要打造一些可以利用工業化科技的建築物，這些建築物是通用的而非量身訂做的，所以同樣的外殼可迎合不同客戶的需求，或是滿足同一客戶不同階段的需求。

我們必須回到曾經啟發我們的系統營造結構，應該組裝構件而非疊砌磚塊，應該打造輕量容器而非重骨架建物。就本質而言，現代的營造基地都應該是組裝性的，應該把構件的製造工作留在工廠。運用工業構件和系統，我們的建築就可以奠基在可互換和可調整的零件組上，而不必去打造一棟造形完美的娃娃屋。現代建築不該是古典樂，而是爵士

樂，允許即興演出，但以有規律的節奏推動和支撐。

　　不該硬性決定建築物的使用方式，而應允許人們調整並與空間互動，注入使用者自身的性格，自由執行內外機能，將活力帶入，讓建物的表情得以完成。我們的建築物不會是「不能增減分毫或改變只會變糟」（套用佛羅倫斯建築師阿爾伯蒂的話）的古典神殿，而會是友善的機器人，一種非決定性的開放式系統，可呼應使用者的需求，可根據需求的改變做出改變，並允許即興創作。究竟是該讓建物保持開放性和可適性，還是該為了節省經費而讓用途與形構固定不變，這兩者之間的緊張關係，在今日的建築界依然存在。

　　可適性（adaptability）甚至更重要，因為日益加速的科技與社會變遷，讓我們很難或說根本無法預測幾十年後的居住和工作環境。如果想讓我們的建築物永續，它們在組構和用途上就必須能適應激烈的變化。

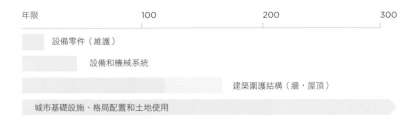

　　研究者分析過建築環境裡不同部分的替換率：基礎家電（和今日的IT 系統）有十年壽命，空調和暖氣系統有望持續四、五十年，建築物本身可持續一百年或更久，在這同時，城市的基礎設施和格局卻可回溯到幾百年前。[2] 一棟建物的架構應該要能允許各項服務在最低度的破壞下進行替換和更新。

　　允許建築物在設計和營造上做改變，會是一項束縛，但這些束縛卻正是我們美學語言的重要驅力。成本、時間、材料的可取得性、規劃和營造法規、不斷演化的科技、政治決定，以及客戶與使用者的需求──以上種種都是塑造建築的要素。但束縛也能界定出可能性的範圍，為設計賦予方向。有個著名的軼事是和十七世紀的建築師伊尼哥‧瓊斯（Inigo Johns）有關，當時他正接受委託在柯芬園（Convent Garden）設計聖保羅教堂。委託人貝德福伯爵（Earl of Bedford）表示，成本要越

羅米格（Romig）和歐蘇利文（O'Sullivan）製作的圖表，1982年發表於《醫院工程》（Hospital Engineering）。圖表比較了零件、系統、建築物和都市基礎設施的更換頻率。彈性靈活的建築應該要能允許各項服務在最低度的結構破壞下進行更換。

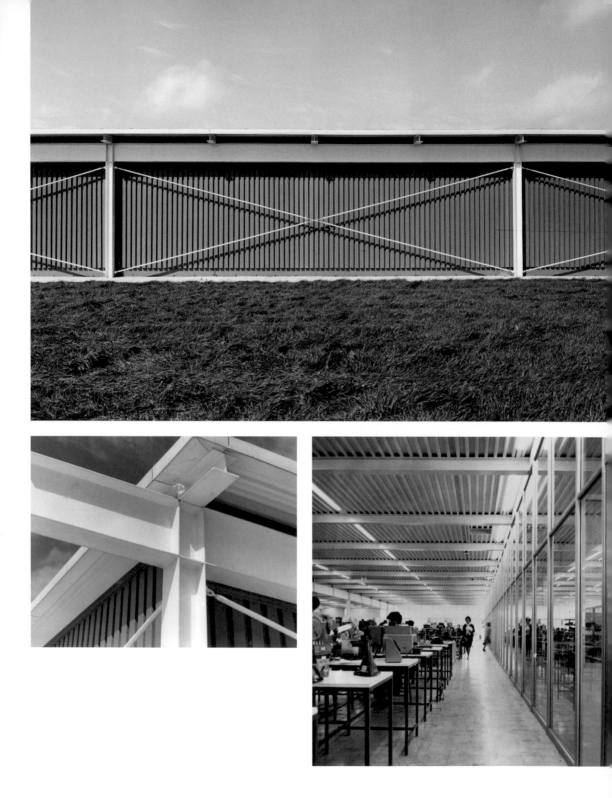

低越好，他說：「我能付的錢不會超過一座穀倉。」瓊斯回答：「那麼你將會有全英國最漂亮的穀倉！」你未必要因為預算被砍而犧牲美或機能，雖然就像我媽老愛掛在嘴上的，錢總是有幫助的。

一座漂亮的穀倉——信賴控制工廠

信賴控制工廠（The Reliance Controls Factory）這件案子，代表了我們在機能和美學兩方面的大躍進，從學自萊特和柯比意的語言，轉移到一種受到富勒、索里安諾、伊姆斯夫婦和環遊美國時所看到的工業結構影響的語言。那是用標準化構件和系統打造的第一棟房子，不再使用傳統混亂的營造技術。這項案子的委託人是日後英國國鐵的董座彼得・帕克（Peter Parker），他請斯特林推薦幾位年輕建築師，替他在靠近史溫頓（Swindon）的電子零件工廠設計一個三萬平方呎的可擴張廠房，而且

要在第一次客戶會議後的十個月內完工，造價每平方呎四英鎊，即便在那個時代，也是低到不行的價格。

嚴苛的預算和時間限制，反而成了解放和催化劑。由於傳統的營造技術不管在時間和價格上都不可能，所以我們得以不同方式思考。我們和東尼・韓特（創意工程師，他的優雅繪圖和工程選項，有助於界定和精煉四人組的所有作品）合作，用波浪鋼板創造出低矮的棚架結構，內部用工字樑、外部用交叉拉條支撐，這些用鋼材製造的纖細扁 X，為建築的外牆創造出節奏。每樣東西都從經濟的考量做設計，以最小化的所需鋼材完成任務。

這棟建築在當時可說異常民主：辦公室和作業樓層都在同一棟建物裡，工人和經理人使用相同的入口，在同一個食堂吃飯。一切都以輕量彈性做為設計準則：日光燈管嵌進波浪鋼板屋頂的凹槽裡，內部隔板無結構功能，可以輕鬆移動，只要移除一面玻璃牆，就可以應付未來的增建。

二十五年後的 1990 年代初，我接到廠方的一通電話，說他們想把信賴控制工廠拆除，因為那個基地可以容納更高、更密的多層樓建築。這項決定在當地掀起了一股小抗議，我猜他們擔心我會加入抗議團體，

左頁上和左下：信賴控制工廠，以非常有限的時間和成本興建而成，1967。整個工廠都是用標準化構件組合而成——工字樑、拉條和波浪鋼板。

左頁右下：內部隔板可以移動，打造出靈活彈性的民主空間——老闆與員工使用同一個入口和食堂。

本頁：為工廠居住者增添的窗戶，由此可看出，我們需要的營造系統，必須能輕鬆呼應變化不斷的需求。

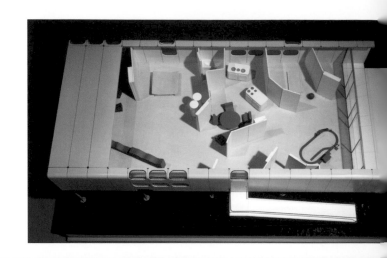

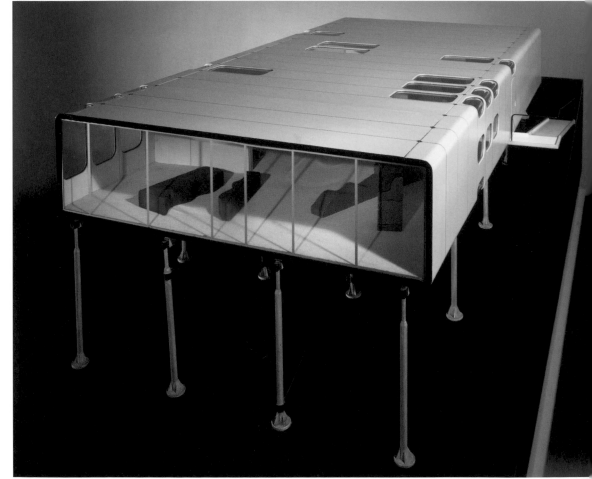

譴責他們褻瀆一棟精美的建築物。「不會啊，」我說：「這樣很好，它就是個棚子啊。」「但是個漂亮的棚子，」他們說。「沒錯，」我同意：「但它還是個棚子，它原本就是為了方便更改而設計的。」

控制工廠贏得 1966 年的建築設計獎和 1967 年的金融時報傑出工業建築獎（我們原本以為，這會讓我們的案子如洪水般湧來，哪知我們收到的唯一詢問，是關於該如何清理那種地板材料）。1969 年，溪畔別墅贏得 RIBA 傑出品質作品獎，是該獎首次頒給私人住宅。

不過到了這個階段，四人組已經不存在了。諾曼和我花了四年的時間瘋狂工作，不停逼迫對方想更多，做更多。但沒工作時，我們的裂隙開始出現。諾曼和我漸行漸遠，並為了發展各自想要的建築走向而產生爭執。

四人組拆夥是件痛苦的事，但我們還是很親近，諾曼也是龐畢度中心設計案的重要支持者之一。十年後，我們確實曾經談過，要不要重組我們的夥伴關係。但在上紐約（upstate New York）一家沉悶旅館裡的談話，最後並無結果。我們的建築語言和精神，已經走上不同的方向。

拉鍊屋

四人組拆夥後，蘇和我成立了 Richard + Su Rogers 事務所，楊也隨即加入我們，他曾經加入四人組一年，後來返回 AA 完成學業。蘇的父親讓我們利用設計研究小組的空間當辦公室，那是他在戰後和米夏・布萊克（Misha Black）共同成立的，但我們保有各自的獨立身分。

在信賴控制工廠小火慢燉的成功後，蘇和我想要闡述並擴大這種標準化工業構件的語言。我們好奇，是否能把鋁板的用途更加發揚光大，能不能設計出一棟不需要鋼構和獨立屋頂的營造物，一個可以完全自我支撐的結構，可以買些現成的零件在任何地方組裝起來就好？

拉鍊屋（Zip-Up House）是邊園的重要前身，也是我們替 1969 年「理想家園展」（Ideal Home Exhibition）的「今日住宅」（House of Today）所做的競圖。那是一個自我支撐的鋁管，或說單殼體，用八吋厚的環形鋁板構成，可以支撐自己的重量。這個高絕緣的結構體意味著，這棟建築物只需使用最小量的熱能：一個三千瓦的電熱器（或兩隻中型狗的體溫）就能為這個標準化單位生產出足夠的暖度。

拉鍊屋是可加成的；我們的想法是，你可以利用基本且容易取得的套件無限延伸它。顧客可以購買標準化的自我支撐四呎環形屋，想買幾個就買幾個，然後用氯丁橡膠把它像拉鍊一樣組合起來，再用某種特殊

左頁：拉鍊屋是 Richard + Su Rogers 事務所為杜邦 1968 年「今日住宅」所做的競圖案—— 低耗能、可調適和可移動。

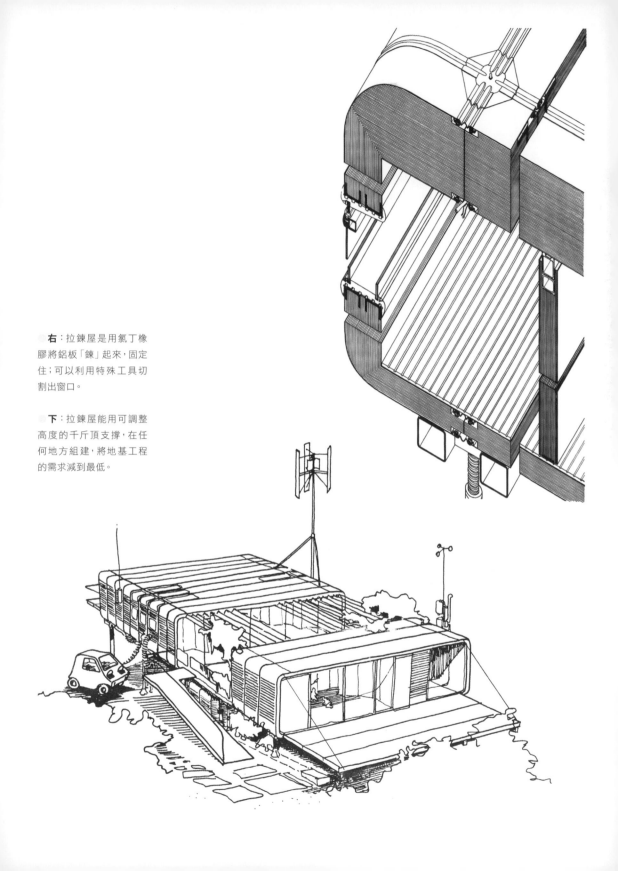

右：拉鍊屋是用氯丁橡膠將鋁板「鍊」起來，固定住；可以利用特殊工具切割出窗口。

下：拉鍊屋能用可調整高度的千斤頂支撐，在任何地方組建，將地基工程的需求減到最低。

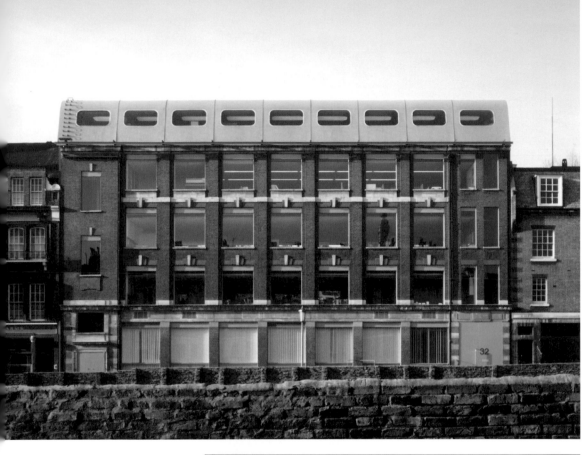

上：「黃色潛水艇」——
我們為設計研究小組設計
的屋頂增建，1960 年代
末，我們的事務所也是以
此為基地。這個增建的靈
感來自拉鍊屋。

右：環球油品工廠落成
於 1974 年，採用預製板系
統，但這次是用玻璃強化
水泥夾板而非鋁板。

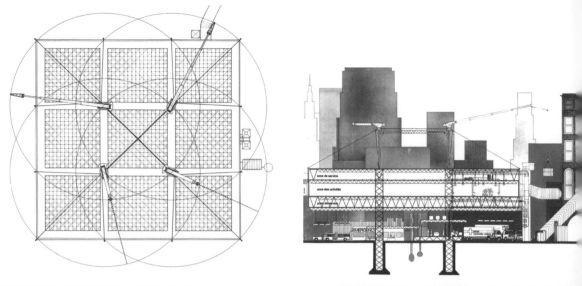

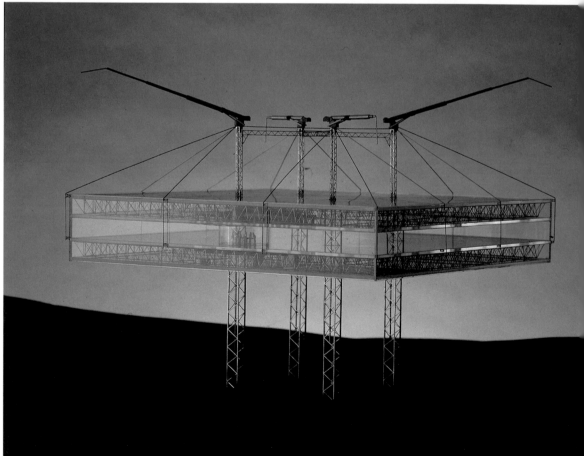

工具（約莫是開罐器之類的東西）切鑿出可以裝設標準化門窗單位的空間。拉鍊屋能用可調整高度的鋼製千斤頂支撐，省去昂貴和複雜的地基工程。廚房架在輪子上，服務性設施則以軟管形式引入。內部的所有隔板都可以移動，利用充氣內管打造隔音密封條。基本上，拉鍊屋在哪裡都可組裝——快速且不需要專業知識。

我們的競圖得到第二名，但討論度第一高，後來還由藝術委員會（Arts Council）在巴黎展出；它也有助於建立我們在四人組拆夥後的名聲。不過當時，人們都把它當成狂野的未來主義願景，而非實用、半標準化、可以在幾天之內組裝起來的住宅。當我們試著在一些基地上面建造時，確實也遇到一些規劃和營造控制的難題。於今回顧，我覺得拉鍊屋是我們最激進的創新計畫之一，它的鮮黃色模型依然矗立在我們辦公室的入口處。我們在其他幾個案子裡也用了類似的面板系統，包括邊園、環球油品工廠（Universal Oil Products Factory）以及我們為設計研究小組艾布魯克街（Aybrook Street）辦公室屋頂所做的增建（暱稱「黃色潛水艇」〔Yellow Submarine〕），那裡的黃色面板和螢光粉紅的逃生梯形成強烈對比。

輕盈、壓力和張力

尋求更輕盈的結構逐漸成為現代營造技術的核心，一如追求以更經濟的方式使用材料，以及對營造負起環境責任。富勒的測地線圓頂以及佛雷‧奧托（Frei Otto）對膜的伸拉結構所做的實驗——靈感來自鳥的頭骨、肥皂泡和蜘蛛網等等——全都顯示，建築除了可以用磚石打造，也可以用光和空氣成形。

繼溫布頓和拉鍊屋之後，我們繼續實驗，想讓建築物更輕盈，讓結構極小化，讓空間和光線極大化，降低對自然系統和材料的需求。鋼的伸拉特點為我們指出一條明路。鋼的張力是壓力的三十倍；或換個說法，一條鋼纜可以支撐的力量比一根鋼支架大得多。

1971 年，皮亞諾和我為鄉村援助醫療協會（Association for Rural Aid in Medicine, ARAM）發展出一種模矩結構，將工業化系統和可移動的拉鍊屋應用在市民建築的營造上。ARAM 模矩最初是做為野戰醫院，但也可以充當其他用途——可以當市政廳、學校和臨時性宿舍。它是可移動的民主化城鎮中心。該模矩繞著格狀鋼柱核建造。利用輕量桁架和鋼纜，用它們來支撐夾在服務性樓層中間的機能空間模矩。整個結構可以懸吊在任何地形上，凡是可以將鋼柱打入基地之處都可興建，而且可以

左頁：ARAM 模矩是一種輕量可重新定位的結構，由 Piano + Rogers 事務所在 1971 年設計。可以在偏鄉、戰區甚至都市裡建造。結構裡的四座起重機可以讓它自我興建，然後將彈性使用空間——野地診所、學校或市民中心——夾在兩個服務性樓層中間。

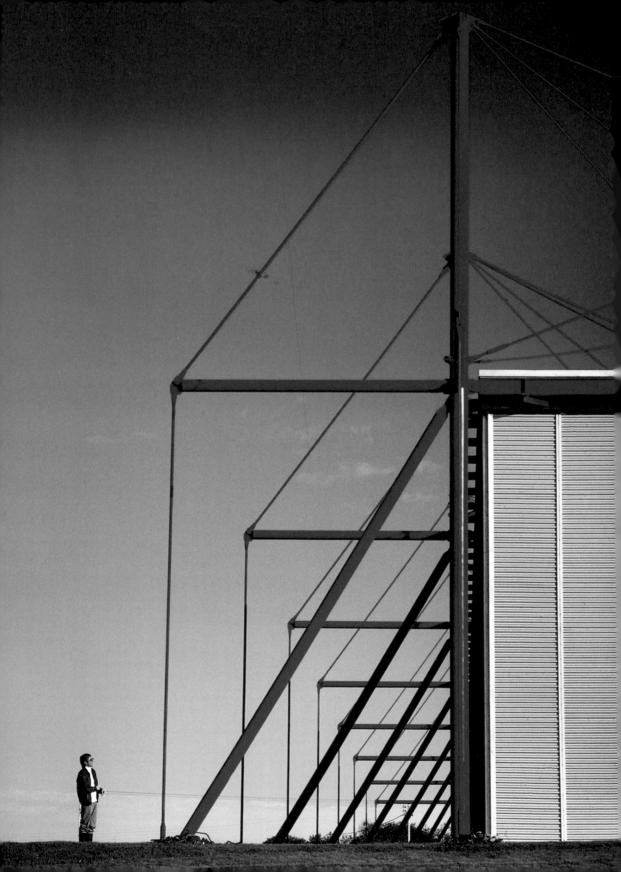

空降到任何地方豎立，從內城區到開發中國家的受災區。只要用起重機將柱子就定位，然後在每根柱子頂端設置一個小起重機，讓這個結構完成自身的建造。

ARAM 模矩是由拉拉·艾佛森（Lalla Iverson）委託設計，一位走在時代尖端的美國醫生，任職於約翰霍普金斯大學（Johns Hopkins University）。她希望讓健康照護更貼近民眾，將健康照護從大型機構移出，安插到市民和社區生活中。雖然她對這項計畫滿懷熱忱，但我們一直無法籌措到足夠的資金打造成品，不過我們確實在費城一個最貧困的區域裡針對當地情況做了詳細研究。

繼龐畢度中心之後，1980 年代初，我們採用同樣的懸纜結構興建了一些工廠。位於布列塔尼金佩（Quimper）附近的弗列加公司（Fleetguard），是一個簡單的鋼盒子，用亮紅色的桅杆和纜線支撐。龐畢度中心評審團主席尚·普維是另一位輕量設計的開路先鋒，他曾說，到當時為止，我的作品裡他最喜歡的就是這件。

位於南威爾斯的 Inmos 微處理器工廠（Inmos Microprocessor Factory）是英國最早的微處理器工廠。為一個新興行業做設計時，必須能容納科技和製程的快速變遷，能在不干擾生產的情況下擴大和重組空間。還必須讓廠房能夠快速興建，而且要把嚴密控制的「無塵室」（clean room，製造場所）與傳統的辦公室、會議室、食堂和衛浴間徹底隔離。這間廠房還必須能在全年無休、二十四小時運作的情況下，進行維修和升級。

麥克·戴維斯（Mike Davies）領導的設計團隊和東尼·韓特合作，針對建築物裡區隔「無塵區」與「髒區」的廊道做過一些實驗之後，我們決定設計一條中央「街道」，讓臨時性或計畫性的會議在此舉行，然後將翼房設置在街道兩側。由幾道鋼桅杆提供空調和其他服務，然後用纜線撐住建築物的其他部分，讓兩翼的工作空間不須使用任何一根柱子。如此一來，擴建時只需把新的區塊加上去，並不需要關閉作業，工廠還是可以在隔板後面繼續運作。

雖然這棟建物裡頭的活動性質相當敏感，但結構和服務性空間卻是完全裸露，被視為建築元素予以歌頌，而非隱藏在立面或管線裡。雷納·班漢寫道，走在這裡的服務性甲板上，「是你所體驗到的最神奇經歷，你可在此與道地現代建築的純然機械性相遇」，他還拿這項設計與海軍建築做比較，因為它似乎源自於「一種必要性，一種除此之外別無他法的感覺」。該棟建築於 1982 年落成，隨著所有權不斷易手而幾經

左頁：弗列加工廠是由康明思引擎公司（Cummins Engine Company）委託我們設計，1981 年完成，用鋼纜將結構懸吊起來，附連在纖細的鋼桅杆上。

上：在南威爾斯的 Inmos 微處理器工廠裡，我們將服務性設施懸吊在中央桅杆上，可輕易調整，符合快速變遷的產業需求，且不會干擾到敏感的作業流程。

左：中央「街道」將製造微處理器的無塵空間與辦公室和建築裡的其他空間區隔開來，並提供社交空間，讓同事們可以在此交流。

右：前景中穿紅衣那位就是麥克‧戴維斯，由他負責領導設計團隊。

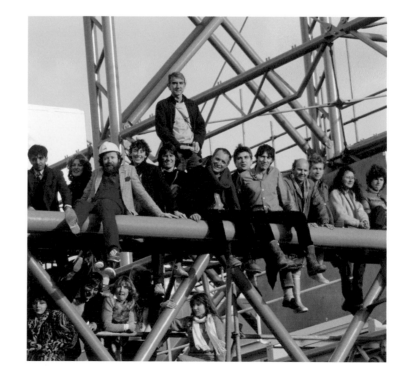

富谷展示中心（Tomigaya Exhibition Center）是我們為日本開發商久枝祖一（Soichi Hisaeda，音譯）設計的一系列計畫之一，他曾在 1986 年造訪皇家學院的展覽。隔年我造訪東京，被東京的活力和美麗、新舊融合以及營造的品質所吸引。

●**左**：我們的設計，由羅瑞・阿博特用 Meccano 模型做出精采呈現，內部地板可以重新變換位置，打造出彈性靈活的展覽空間（足以展出一艘遊艇或小飛機），頂端是餐廳和瞭望塔。

●**下和右**：富谷展示中心是為一塊備受限制的三角形基地設計的，基地位於交通繁忙的交叉路口。我們可以建高，但樓地板面積有所限制。

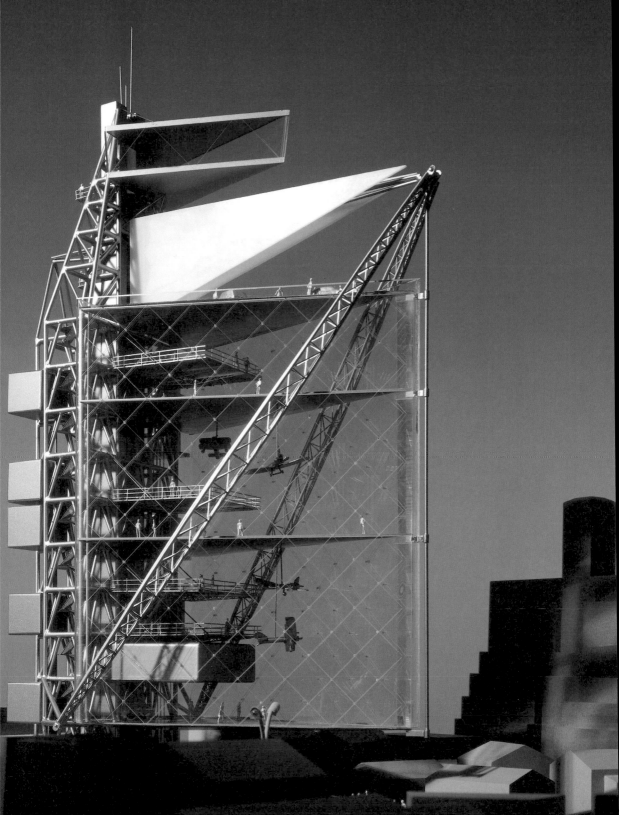

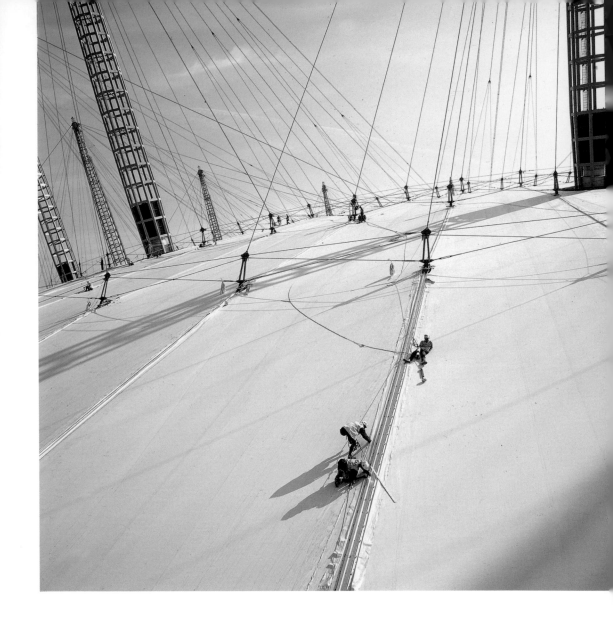

改變，直到寫書的此刻，還在製造微處理器。

千禧巨蛋（Millennium Dome）將類似的懸纜科技的靈活性發揮到極致，也是我們設計過最輕量的結構。1990 年代末，我們事務所為東倫敦金絲雀碼頭（Canary Wharf）對面的北格林威治半島，準備了一份總體規劃。這塊先前飽受隔離的高汙染區，將因倫敦地鐵銀禧線（Jubilee Line）的延伸而開放，政府也加碼投資，清除該區的土地汙染。1996 年初，北格林威治雀屏中選，成為「千禧體驗」的基地，將在那裡舉行一場全國性展覽來慶祝新世紀的到來，「想像力」（Imagination）活動設計公司的傑出領袖蓋瑞·偉特斯（Gary Withers）來找我們，討論如何讓展覽空間融入更廣泛的整體規劃。早期的討論聚焦在十二個展館（代表一年十二個月），加上一個中央體育場當做表演空間，雖然當時政府還沒想清楚這些展館要放置哪些內容物。

當時距離 1999 年 12 月 31 日這個不可更改的底線只有三年半，時間很緊迫。由於計畫書並不明確，我們的解決方案就是打造一個超巨大的馬戲團帳篷，做為防水雨傘，保護展館和訪客對抗英國的壞天氣。這個空間也極具彈性，可以配合「千禧體驗」的計畫演進，也能在組構上適應最終發生的劇烈變化。我們將最初提議用於中央體育場的帳篷屋頂向外延伸，覆蓋住整個基地，用十二根桅杆將結構抬起（但將高度維持在不干擾城市機場航線的範圍內），直徑三百六十五公尺（符合它預期的一年壽命）。將整個基地圈圍在穹頂之下，創造出一種中性空間，無涉於它所容納的東西，而內部的展館也不須具備耐候功能；它們是演出的布景，而非建築物自身。

1997 年政黨輪替後，新政府決定，這座巨蛋除了要讓「千禧體驗」進行一年，還必須是一個永久性的結構。如此一來，就們就得重新思考材料，將屋頂從 PVC 改成比較昂貴（也比較環境永續）的鐵氟龍布。這項計畫很有可能是一場災難：截止底線設定了，沒有任何出錯空間。幸好營造團隊完成了這項了不起的工作，1997 年 6 月在基地開工，1998 年秋天，我們就將巨蛋交到客戶手上。

1999 年除夕夜的開幕晚會是場大災難，在憤怒的記者和貴賓被困在冰冷的月台上痛斥倫敦地鐵局的情形下，乏善可陳的「千禧體驗」（在說教與「迪士尼化」之間徘徊不定）熬過了它的千禧年。幾經延遲，千禧巨蛋變身為長期使用的活動場館——是歐洲最大也最成功的一座。這座臨時性的權宜建築，至今已存活了十七個年頭。

左頁：倫敦格林威治千禧巨蛋的鐵氟龍皮層，這顆巨蛋我們只花了一年多就打造完成。據說整棟建築的重量，比它內含的空氣還要輕。

下跨頁：千禧巨蛋是用十二根鋼桅杆支撐，代表該年的十二個月份，直徑三百六十五公尺。電力和其他服務性設施都安置在外部塔樓裡，讓內部空間擁有最大的靈活性，現在是做為音樂表演和其他活動的場館。

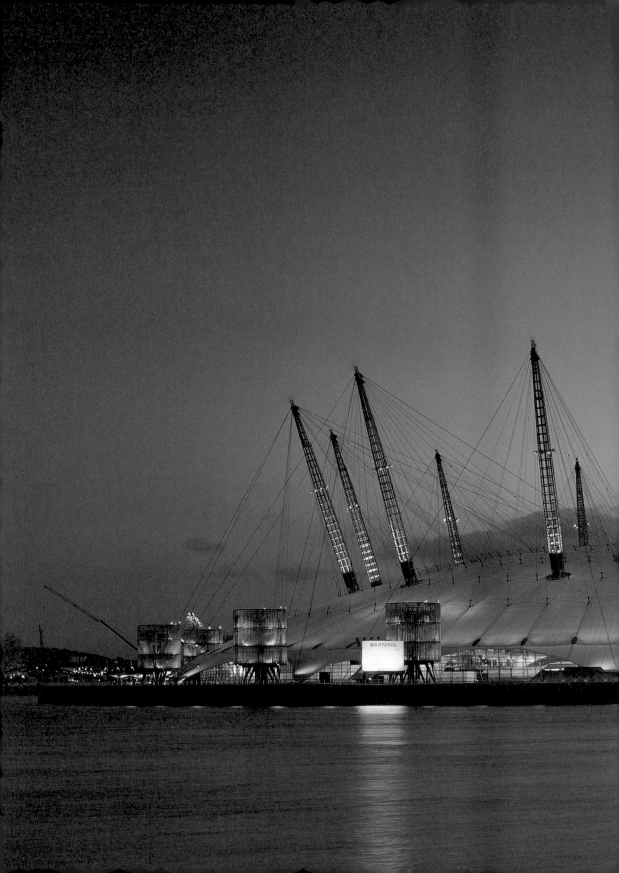

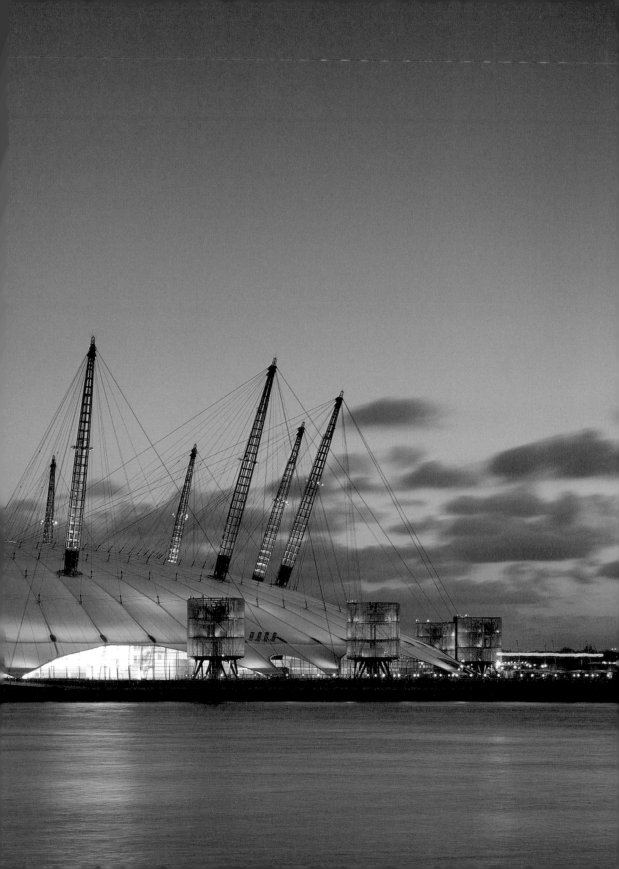

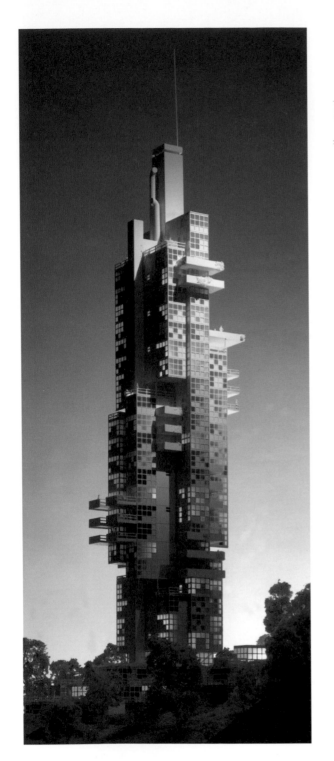
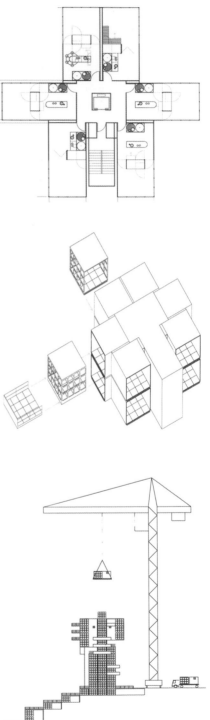

模矩住宅

自從四人組蓋了信賴控制工廠後，標準化組件和非現地製造已廣獲理解，並由商業開發商大加應用。如今，現代辦公室和工業建築幾乎全是採用非現地製造，在電腦輔助設計與製造的協助下，可以符合高度嚴謹的規格需求。不過住宅似乎還陷在基礎技術的泥沼裡，和我們當初在莫瑞馬廄街的痛苦經驗一樣。

儘管如此，我們還是持續在模矩住宅這方面下功夫。1990 年代初，一家韓國製造商要求我們設計一個模矩系統，可以用標準單位五分之一的價格，提供十萬間小套房公寓。我設計出一個單間、輕量的不鏽鋼單位，面積二十五平方公尺，格局彈性，可以根據白天夜晚的不同用途，重新調整可摺疊的個別元素。這些單位都是非現地製造，然後用卡車運往基地，套入中央的核結構上（裡頭也包含服務性設施）。我們和客戶力爭，希望在單位模矩上允許某些變體，供不同規模的家庭使用，但客戶堅持只要一種（兩人用的）模矩，最後這項計畫並未生產。

晚近，我們和雪菲爾德絕緣材料集團（Sheffield Insulation Group）合作，以非現地製造為基礎，發展出一項設計概念，可以生產出高度絕緣性的模矩住宅單位，同時用數控切割確保每個部件可以精準契合。位於倫敦西南區的 YMCA 是第一個採用這項科技的客戶。「Y 立方」（Y:Cube）是一種微型公寓，從 YMCA 的青年旅館變成中繼屋。每個公寓單位都是非現地製造，全部完成後運送到基地，只要插接上去就能運作。第一個 Y 立方計畫共有三十六個單位，已在米徹姆（Mitcham）完成。另外，路易斯漢議會（Lewisham Council）也委託我們利用同樣的程序設計一個臨時住宅案。我們在「PLACE／聖母泉」（PLACE/Ladywell）這個案子裡，興建了二十四個更大的家庭單位，由兩個模矩組合而成。位於底樓的挑高單位，則是為社區用途設計的，可做為零售商店、辦公室和咖啡館。

左頁：RRP 為韓國客戶設計的工業化住宅概念，以高度靈活、適合單人居住的鋼製微型單位為基礎，可以依照一天的不同時刻改變內部組構。這些單位會在工廠製造，以卡車運送到基地，用起重機就定位，類似「零件套組」（kit of parts）一般，插進中央的服務核。

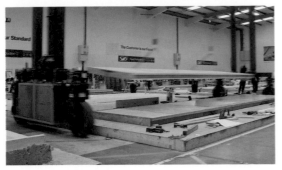

1. 在雪菲爾德絕緣材料集團工廠製作面板

2. 加上覆面之前

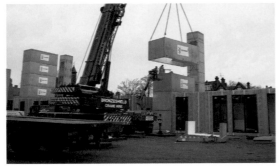

3. 加裝覆面

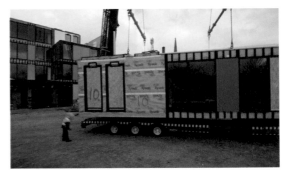

4. 離開工廠

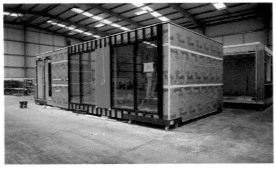

5. 組裝軸核

6. 抵達基地

7. 將英艙抬高就定位

8. 將英艙拴緊

英國的住宅興建因為過時的配送模式和使用幾十年前的技術而進展遲緩。圖中的PLACE／聖母泉是由RSHP設計，採用非現地製造和現地快速組裝，可同時節省時間和金錢。

我們也在 2016 年的威尼斯建築雙年展發展出「樹屋」（Tree House）概念。樹屋是採用木結構，可以由低科技工廠利用當地生產的木頭組裝，通常可堆疊到十層樓以上。每個單位都有高度靈活的內部格局，且可通往下方單位屋頂上的私人或公共花園。底樓是開放空間和小餐館，鼓勵互動和社區營造。每個單位彼此支撐，堆疊環繞著中央的樓梯和電梯，可以將預備性的土方工程降到最低。

　　自從我們設計拉鍊屋以來，這五十年間，科技的進展已經讓建築和營造改頭換面。但是面臨當前這個史無前例的住宅危機，我們卻還在使用和五十年前一樣的過時技術興建住宅。我們需要革命性的住宅興建，發展出符合現代社會需求的語言和結構。

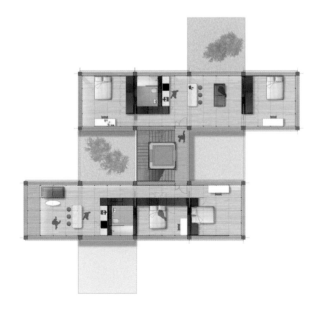

RSHP 在 2016 年的威尼斯建築雙年展展出「樹屋」概念，提供七十五平方公尺的木構架低價屋。

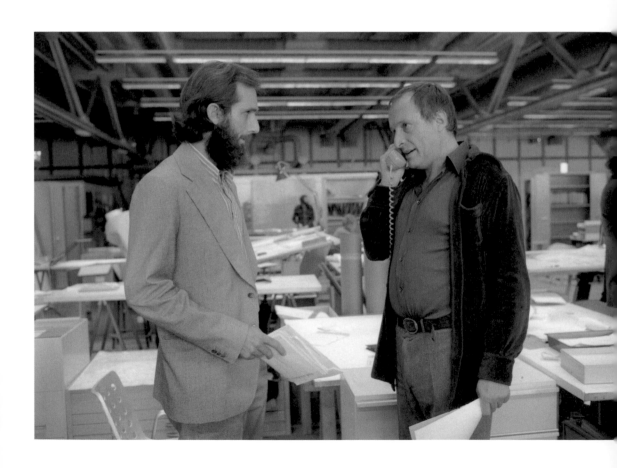

Centre Georges Pompidou
4. 龐畢度中心

政治的打擊來得飛快，就在宣布我們贏得波堡競圖的那個早上。前一晚，我們才在閃閃發光的遊艇派對上，以贏家身分和大夥兒舉杯慶賀。隔天，我們走進大宮（Grand Palais），我們的設計和其他六百八十位競圖者一起在那裡展出。新聞發布會的氣氛充滿敵意，令人不敢置信。噓聲和紙球朝我們襲來，因為我們遭到指控，竟敢用一個和周遭環境不成比例的建築物來摧毀巴黎這座城市。不管是法國或英國新聞界，沒有一則正面好評，甚至連我親近的好友都加入攻擊行列，例如 AA 的前教師艾蘭‧柯洪（Alan Colquhoun）。

打從一開始，我就滿擔心這次競圖的道德問題。1971 年初，奧雅納工程顧問公司（Ove Arup）的泰德‧哈波德（Ted Happold）為了這個案子來找我們，當時我的反應相當消極。要在法國中央集權的首都市中心，興建一座大型文化中心，這項提議似乎違反了 1968 年動盪後所妥協出來的新世界精神。法國文化部長安德烈‧馬爾侯（André Malraux）把去中央化的藝術政策奉為他的使命，主張在外省城鎮廣設文化中心，因此這項提案看起來，似乎是一種倒退的做法，是為了迎合保守派總統所提出的浮誇計畫。此外，建築競圖在當時是罕見又冒險的工作方式：贏家往往是由一個資格不符的評審團挑選，根據的原則是妥協而非價值，甚至最後能不能興建都無法保證。想要打入正式的設計競圖，對我們這種資金短缺的事務所而言，似乎代價高昂又分散精力。

當時我們有四個人：泰德‧哈波德、倫佐‧皮亞諾、蘇和我，我們來來回回爭辯不休。最後一次討論是午餐會，我把不應參加的所有理由一一列出。我不認為我們有人力或資源，我不太喜歡評審團的模樣（我原本以為會由菲力普‧強生領銜，十年前他曾輾壓過我和佛斯

特的學生提案，所以看起來特別敵對，但事實證明我猜錯了），我也不愛那種社會政治的弦外之音。泰德表示，奧雅納可以提供八百英鎊的參賽費用。但我們沒有人可以全職做這件事。倫佐表示，他可以設法勸吉阿尼・法蘭契尼（Gianni Franchini）從熱那亞過來這裡，法蘭契尼是一位優雅又技術高超的義大利建築師，他們從學生時代就一起合作。蘇站在我這邊，但在表決的最後一刻，我們有個兒子在學校生病被送回家，她得回去照顧。等她一走，我在人數上就落敗了；民主佔了上風。

倫佐・皮亞諾是我的醫生兼好友歐文・富蘭克林介紹給我認識的，歐文是賈柏的繼子，莫瑞馬廄街的住戶之一。歐文覺得，我們這兩個義大利人可能會發現彼此很合拍。倫佐和我父親一樣，是超典型的北義男人，穿著比英國人還英國，完美無瑕的斜紋軟呢搭配手肘的皮革補丁，還有傳統的英國皮鞋。義大利建築師的訓練，傾向把重點放在藝術而非營造科學，但倫佐家是一個很大的營造承包商，因此他對現代科技的運用嫻熟流利，是工程專業和詩意感性的結合：在《倫佐・皮亞諾日誌》（*The Renzo Piano Logbook*）一書裡，他對「神奇的營造基地」做了優美闡述。我堂哥厄內斯托在米蘭理工大學教過倫佐，倫佐還跟多才多藝的米蘭設計師佛蘭柯・阿比尼（Franco Albini）工作過。

我還記得我們第一次碰面後沒多久，我們走在蘇活區的街巷裡，談論人類的未來、科技、社會學、民眾、建築和建築可以達到的成就——所有年輕的夢想和狂熱。我們的討論或許不像十年前我和佛斯特的談話那樣密集，但範圍卻廣泛許多，我對義大利的愛與倫佐對英國的愛剛好互補。

倫佐擁有不可思議的能力，可以從個別的組件設計到完整的結構，而我則是傾向以相反的順序工作；《一點一滴》（*Pezzo per Pezzo*）是他最棒的著作之一。他早期的一些案子，例如 1970 年大阪萬國博覽會的輕量義大利工業館（Italian Industry Pavilion），以及他美麗的山腰工作室，都展現出他對結構、製程和詩學的深刻理解，那些都是他在熱那亞學到的。

倫佐、蘇和我在競圖前一年建立合夥關係，邏輯是三個失業的合夥人跟兩個一樣好。我們一起合作了輕量的 ARAM 模矩，劍橋外面的 PA 科技實驗室（PA Technology Laboratory），還有格拉斯哥的巴勒珍藏館（Burrell Collection）競圖。龐畢度之後，我們分道揚鑣，但每個禮拜至少會談話一次，拿各自的案子徵詢對方的建議。我們變成兄弟一般。

A place for all people

每年 7 月，我們都會搭乘倫佐和他妻子米麗葉（Millie）精心設計的美麗船隻，在西西里或薩丁尼亞巡航，他們則是只要到倫敦，就會跟我們一起住。

提交競圖：眾神聯手惡搞我們

提案的截止日期是 1971 年 6 月 15 日，文化部發布的競圖綱領放在一個五公分深的黑色小盒子裡，對於提交的圖紙、規格都有非常明確的規定，確保每個提案在這場匿名競圖中，都能以一致的規格呈現在評審團眼前。裡頭也有每個評審員的大名，並提供他們的簡歷。當時，建築競圖還很罕見，這是繼 1950 年代雪梨歌劇院之後，第一個重要的競圖活動，波堡可以做為建築競圖該如何籌辦的案例研究（可惜現在很罕見）。

設計競圖可以催生新思維和新想法，也能幫助許多年輕建築師借力起跑，開創生涯；在競圖廣為普及之前，想要在行業階梯上往上爬的唯一方法，就是等老闆死掉，至少也要等到他退休。可惜大多數競圖都執行得相當糟糕，流於表面和剝削。客戶會利用競圖以低價拿到一堆選擇，更糟糕的甚至會利用競圖替半生不熟的計畫書填補細節。競圖的危險在於，這些匆忙的選擇往往是建立在純美學的基礎上，沒有給建築師時間去了解需求，或將構想發展成熟；結果就是官僚敷衍，讓「最安全」的選項獲勝。競圖應該要有仔細準備好的計畫書，和事先宣布的評審團，還應該有適當的基金（經驗法則是建物成本的 0.5%）。[3]

我們的設計弄到最後一分鐘才完成，接著派馬可・哥須米德（Marco Goldschmied）去萊斯特廣場（Leicester）的深夜郵局，趕在午夜之前把圖稿按照規定蓋上郵戳寄送出去。那間郵局也是酒鬼和毒鬼不時前來的聚集中心，是個讓人討厭的地方，地板上常有嘔吐物。馬可拿著裝了圖稿的捲筒到櫃檯，郵局人員告訴他捲筒太長不能郵寄。馬可是非常有說服力的人，但他的舌燦蓮花像是碰到聾子，一點辦法也沒有：規定就是規定。於是，他借了一把很鈍的剪刀，蹲在地板上把圖稿切到符合尺寸，然後拿回櫃檯寄出（事後，菲力普・強生告訴我，我們的圖稿看起來像被狗啃過）。

三天後，放圖稿的捲筒回到我桌上，上面標註「郵資不足」。我簡直氣瘋了，它們怎麼可以在櫃檯秤了重又收了件之後說出這種話？我跑去郵局投訴。我堅持他們得用 6 月 15 日的郵戳把圖稿重新寄出。但

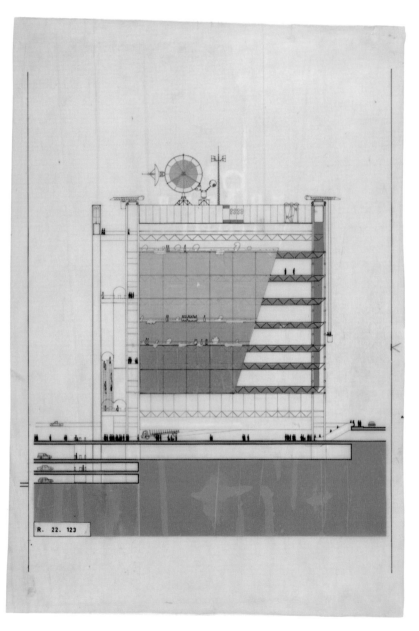

R. 22. 123

◯ **左和右**：1971 年競圖階段的剖面圖和平面圖，圖中顯示的建築物比最後實際興建的高出許多（58 公尺而非 28 公尺）。其他丟棄掉的想法包括可移動的樓層，以及整棟建築架高讓地面層開放。不過幾個核心概念已經就定位了，包括一個可提供開放性樓層空間的靈活容器，一座大型公共廣場，以及從廣場連接到建築內部的公共領域。

◯ **下跨頁**：1971 年的立面圖，以新聞反饋、投射影像、政治標語和個人訊息表現出時代精神和我們的「即時資訊中心……和雙向參與」的概念。在立面設置螢幕的想法一路存活到我們告訴季斯卡總統，資訊展示的內容將由「民眾控制」為止。

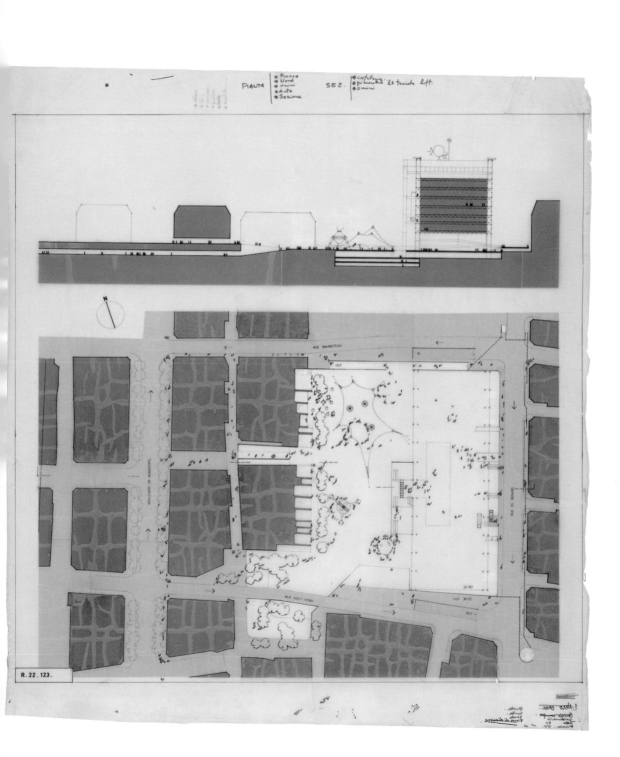

PIANTA SEZ.

R.22.123.

ANIMATED MOVIES PRODUCTION FOR T

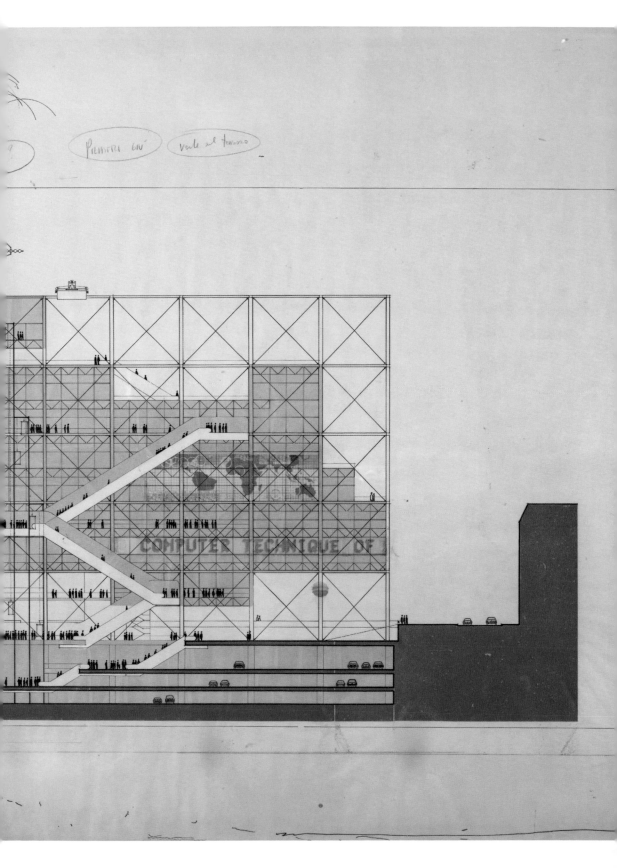

我再次遇到一堵磚牆。郵戳是神聖不可侵犯的東西：它們無法回溯。爭執到最後，我做出一個非常英國式的妥協。競圖規則很清楚，提案必須以郵戳為憑，但上面並沒說郵戳必須清晰可辨。於是，經過一番仔細不清楚的塗蓋之後，圖稿再次寄出，但在郵遞過程中跟其他所有的英國參賽提案一起寄丟了。這時，我覺得簡直是眾神聯手一起要惡搞我們（那時我剛聽說，我們是六百八十一個提案裡的其中一個），而且在暗示我們，還是早早放棄，不必浪費錢重新把圖稿印出，沒想到最後，它們竟然出現在巴黎英國大使館郵件室的一扇門後方。我們從頭到尾都不知道它們究竟是怎麼跑到那裡去的。

叛亂與紅燈區──基地和城市

如果說「文化宮殿」的概念似乎與那個時代格格不入，與 1960 年代末橫掃歐美的新民主精神並不合拍，那麼在巴黎尤其如此，因為 1968 年在巴黎上演的事件，差點把戴高樂政府逼下台。

當我們在四年後抵達巴黎時，它依然是個美妙的浪漫城市，有全世界最棒的食物、現代基礎設施，以及我們在英國只能夢想的街道生活。但當時的氣氛也很緊張：遊行以及警方和遊行者之間的激烈戰鬥，每個週末依然上演。有一次，倫佐、吉阿尼・法蘭契尼和我從餐廳走回旅館時，幾輛警車打我們面前掃過，一位全副武裝的鎮暴警察跳了出來。有些人開始搶到我們前頭，顯然是憋足了勁兒，準備戰鬥。我們在人行道上坐了下來，讓自己看起來不像個威脅，但他們還是不分青紅皂白地抓起吉阿尼痛打一頓。

「文化」這個概念在今日有著更為廣泛的參考架構，但在當時，這個概念本身似乎也顯得過時，像是上個世紀的殘餘物。後來有位記者試圖挑釁我，說我們正在蓋一棟「文化超市」。我回答說，跟「文化」這個概念比起來，我對「超市」還比較沒意見。換到今天，我不會這樣回答，不過在當時，這種想法感覺比較異奇，也比較菁英。

重新取回城市是六八世代的訴求核心：城市應該成為抗議、慶祝和公共生活的場所，而不是用來容納那些宛如閱兵場的廣場，容納那些獻給作古多時的將軍、宗教和資本家的紀念碑，或用廣告的霓虹招牌照得亮晃晃。情境主義者（situationist）用「石板路下，是沙灘！」（sous les pavés, la plage!）這句口號捕捉到這種氛圍，而這種氛圍也影響了我們的競圖走向。

計畫書中指定的基地是波堡台地（Plateau Beaubourg），位於巴黎

市中心一處令人討厭的停車場，夾在瑪黑區（Marais，舊猶太區）密集破敗的中世紀街道和美麗的雷阿勒（Les Halles）舊市場（我們後來努力拯救的目標）之間。該區非常貧窮，而且是巴黎紅燈區的大本營。1930年代，當局以控制疾病為藉口，拆除周圍的妓院，試圖「洗淨該區」，結果只是讓妓女們搬到後面一條街而已。那些女人還在那邊，倚著窗口招呼我們。

倫佐和我在競圖一開始就去造訪巴黎，發展構想，我們做的第一件事，是去瑪黑區和雷阿勒區走街。該區的公共空間竟然如此稀少，讓我們大受震驚。波堡需要的並不是一座崇高的藝術宮殿，而是一處市民廣場，可以讓公共生活在此上演，讓人們在此碰面，為城市增添活力，讓朋友愛人在此約會，讓自發性的演出和展覽在此登場，讓父母帶小孩來此戲耍，讓每個人都能坐在這裡觀看城市生活這齣大戲如何搬演。

所以我們的設計是由外往內，加上公共空間。在早期的速寫裡，我們將建築物放在基地正中央，用公共空間環繞四周。但這樣做會打破巴黎最長一條道路的街道線，留下的空間永遠成不了一座偉大的廣場，還會讓建築物變成關注的焦點，變成一座「文化宮殿」——帶有傳統的機制性，甚至自負感。我們想要創造一棟現代建築，但可以融入這座城市的複雜紋理，我們不想把紋理抹除，不想像柯比意的瓦贊計畫那樣，推崇烏托邦的願景卻蔑視傳統的街道模式。我們還希望文化除了收藏在建築物內部，也可以在街頭上呈現。

於是，我們把建築物改換到基地的一側，如此一來，另一個立面就可延續荷娜路（rue du Renard）的街道線，基地的另一半則可設計成公共廣場，廣場將延伸到建築物下方，還會爬上建築物外部，用電扶梯和走廊形成我們的「空中街道」，與即時的訊息展演相互交融，傳輸來自世界各地的反戰和革命訊息。建築物本身將以柱樁架高（柯比意風格的「piloti」），讓它輕盈自由地抬離地面。它將盤旋在下沉式廣場的上方，四周由商店和咖啡館環繞，與城市的公共生活相連結，也與一個處於資訊科技轉型邊緣的世界相連結。

由文化部起草的計畫書寫得很好，也非常具體，連要多少書架、多少座椅、藝廊要有多少空間、多少會議室，全都列得清清楚楚。所幸還有一小句話，讓我們相信可以超過這些硬梆梆的規定。該棟建築不會擴建，但「中心的內部靈活度應該盡可能放到最大。在中心這樣一個活生生的複雜有機體裡，特別需要把各項需求的演化考慮進去」。這句話就

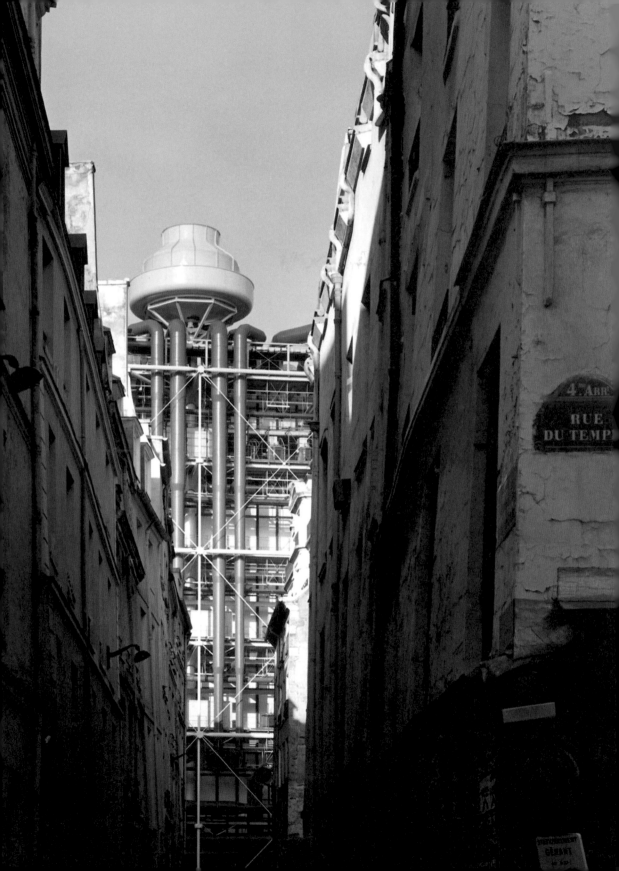

是我們的通行證，讓我們確信，我們需要思考的不僅是關於樓地板面積和分配的詳細指示，那些都是從現有的建築物、美術館人員和圖書館人員那裡推算出來的。我們知道，圖書館這個概念本身，將在幾年內發生轉型；我們無法預測未來，但我們或許可以打造一個空間，讓未來在其中開展。

我們將波堡視為網絡社會的節點，將它形容為「資訊的即時中心……是資訊導向、電腦化的時代廣場，與大英博物館的交集，特別強調雙向參與」。它將是一個屬於所有人的地方，屬於所有種族，屬於所有信念，屬於富人和窮人。它將成為一個靈活的容器，固定但不死硬，由穿梭在立面上與置身在空間裡的資訊流與人流注入活力。就像倫佐說的，我們想要挑戰文化設施必須用大理石建造的想法，我們想用活動的零件創造一部都市機器。沒有東西需要隱藏；一切都將表現出來。你可以看到製造和興建過程中的每一個組件，以及它在建築裡所扮演的角色。

中心內部，無阻隔的開放式樓板（每層都有兩座足球場那麼大）將為圖書館、美術館和研究中心提供靈活可調整的空間，可容許功能需求隨時改變、空間重新組織、民眾自由移動，並讓自然光穿透整棟建築。這些樓層基本上都是開放空間，如同倫佐說的，「是一塊塊地面」，任何事情都能在上面發生——一間美術館、一座市場、一次政治集會，等等。它不會是一座凍結的文化神殿，而是可以演化和調整，類似 ARAM 模矩，或是構成我父母溫布頓住宅的玻璃鋼鐵管——只是規模天差地遠。一些通常會佔用樓層空間的結構和服務性設施，例如通風、暖氣、水和運貨電梯，將會移到建築外部，沿著荷娜路創造出一個色彩繽紛、紋理豐富的立面，而五個無阻隔的樓層則可向外俯瞰廣場。

龐畢度中心傳達的信念是：有限制的封閉性建築物對使用者和路過者都會構成束縛。一棟建築物加諸在使用者身上的束縛越少，效能就會越好，壽命也會越長。我們的提案是設計一套開放系統、一組零件和一個框架，將使用者的需求、意識形態與形式統整起來。建築物是公共生活的劇場；龐畢度中心容許人們自由在內外表演，並將舞台延伸到整個建築立面，使民眾的行為也成為建築表情的一部分。

了解你的評審團——競圖的藝術

在任何設計競圖裡，評審團都是關鍵角色，不僅是因為他們將決定名次，也是因為他們可發出一些信號，讓你看出客戶對設計的在意重點

左頁：龐畢度中心的服務性設施，從瑪黑區密集的中世紀街道看過去。

和程度。準備提案時，分析評審團和他們可能的喜好是一大重點。比方說，一個由中階官僚組成的評審團，就是在明白告訴你，競圖的評判關鍵就是成本、可行性、財務狀況，以及和設計品質無關的所有部分。

波堡競圖的評審團剛好相反，大概是我這輩子交手過的評審團中印象最深刻的，幾乎是令人畏懼，卻也讓人鼓舞。其中大約半數是建築師或策展人，而且由評審們選出尚‧普維擔任主席——這位傑出的法國工程師，以致力於推動預製、系統營造和標準化聞名。建築師包括菲力普‧強生和巴西人奧斯卡‧尼邁耶（Oscar Niemeyer）。還有大英博物館館長法蘭克‧法蘭西斯（Frank Francis），以及阿姆斯特丹市立美術館（Stedelijk Museum）前館長威廉‧桑德堡（Willem Sandberg）。蘇和我住在紐約賈柏家時，曾經見過威廉，他是那個時代公認的傑出策展人。

當評審團為了審查六百八十一件提案開會碰面時，強生提出一個相當精明的政治建議。在大多數競圖裡，並無法保證最後的贏家設計可以得到興建。因為贏家的設計往往被認為太過傑出、太過複雜，所以最後會把第二名——也許是在地團隊——扶正，或是會指定第二名和贏家「合作」。有鑑於此，強生提議，評審團不要選出頭獎、二獎和三獎，而是選出頭獎，外加二十九個「同列第三十名」的獎項。這樣做雖然無法保證第一名一定可以興建，但確實會讓贏家被「第二好」取代的這個選項困難許多。

評審團在正式報告裡稱讚我們提議的公共空間（令人驚訝的是，我們竟然是唯一一個有打造廣場的提案），以及它在機構和街道文化之間所創造的互動。評審團還評論了方便的動線，與街區的連結，以及內部空間的靈活性。「得獎的案子，」他們寫道：「在構思上非常簡潔，有漂亮的線性純度……但所有一切都是為了汲取、刺激和維持這裡的活力。」

強生後來告訴我們，我們勝出的原因之一，是每個部門（圖書館、美術館、工業設計中心）的負責人都可以在平面圖上明確看到他們想要的空間。我們甚至沒指出哪個部門要在哪個樓層，也沒為圖書館、藝廊或表演中心畫出明確的格局。建築是固定的（雖然早期我們確實做過可以讓樓層上下移動的規劃），但不是死硬的。建築物應該讓使用者解放，而非圈限他們。

在最後決定出現之前，競圖提案都是匿名的。一直要等到評審團以

左頁：匆忙拼湊出來的勝利者團隊：倫佐‧皮亞諾、蘇‧羅傑斯、我、泰德‧哈波德和彼得‧賴斯。

八票贊成一票反對選出編號四九三的提案之後，才揭曉了我們的名字。一開始出現一陣恐慌；因為沒人聽過 Piano + Rogers 事務所。等到評審團繼續揭曉我們的「合作單位是奧雅納工程顧問公司」後，據說大家才鬆了一口氣。

總統、主席和遷往巴黎

於今回顧，1971 年 7 月我們抵達巴黎時，對於自己接下了怎樣的工作，顯然毫無概念。倫佐和我那時都三十幾歲，只接過小型的住家和工業設計案。換成經驗老道者，就會看出這案子的規模有多大，而且是在外國的環境裡，然後會想：「這案子我們吃不下！」當時我們實在太天真，也太自信，才會以為不管這案子丟出什麼鬼問題，我們都能解決。

在大宮吵吵鬧鬧充滿敵意的招待會後，我們遇到讓這個案子得以成真的推手。法國總統指派羅伯・博達茲（Robert Bordaz）擔任波堡中心公共建設委員會（Établissement Public du Centre Beaubourg）的負責人，這個機構是負責這項競圖和計畫的執行。博達茲是一位資深法官，一個滿頭白髮的大個子，對那時候的我來說，他看起來很老，雖然也才六十幾歲。我問他監管過幾件營造案。他說一件也沒有，但他1943 年曾在戴高樂的自由法國政府做過事，在奠邊府戰役失敗後，籌劃過法軍從越南撤退的事宜。一開始，我不確定這經歷有什麼相關，但在接下來幾個月和幾年，我發現他那種強悍又精明的戰鬥方式，真是解決問題的一大寶藏。他知道我們有多天真，並在媒體、法國建築機構、社區團體和其他所有人似乎連成一氣反對我們的時候，堅定地站在這些年輕的外國人身邊。他知道怎麼跟錯綜複雜的法國官僚體系周旋，憑藉他的魅力智慧贏得他想要的東西。沒有他，龐畢度中心永遠蓋不成。

幾天後，我們第一次和龐畢度總統會面。他的穿著完美無瑕，一身貴族氣。我還記得我被他黑亮如釉的皮鞋給迷住了。我們還是穿著當初飛過來時的同一套衣服——倫佐穿了寬鬆的斜紋軟呢外套，我穿單寧西裝和鮮豔襯衫。約翰・楊好像是穿米老鼠 T 恤和牛仔褲。只有奧雅納顧問公司的泰德・哈波德穿著得宜，他穿了他所謂的「工程師西裝」。

那場會面似乎很正向。總統滔滔不絕講述這個案子的重要性，但我們連他會不會幫我們付旅館帳單都沒把握，更別提我們的設計案能不能

落實。我們準備了一張清單，列出二十個要求，包括合約、辦公室和一筆預付款。出乎我們意外的是，當我們把清單交給博達茲時，他幾乎是立刻就全部同意。他緊接在我們之後去見了龐畢度，並得到指示，要讓波堡計畫成真。「這會讓他們鬼吼鬼叫，」總統說，他是對的。

計畫剛開始的階段，我們試著在倫敦巴黎兩頭跑，因為我們的三個兒子都在倫敦，飛去巴黎的時候，我們住在跳蚤肆虐、兼做妓院的旅館裡，和許多建築師一起睡大通鋪。有一次，我們才剛飛回倫敦，就收到博達茲的電報：「如果明天晚上你們沒回巴黎，你們就回家吃自己。」有好幾個月的時間，我們繼續從倫敦通勤，因為露西（我當時的伴侶）正在企鵝叢書工作，和大衛・佩倫（David Pelham）一起設計書封。到了 1972 年夏天，我們決定搬到巴黎。露西的姊姊蘇珊是個藝術家，當時住在巴黎，她幫我們在瑪黑區找到一間五十平方公尺的公寓，位於四樓（譯註：相當於台灣的五樓），沒有電梯。倫佐幾乎每天中午都來公寓和我們吃飯，鞏固了我們的友誼，而且在他的堅持下，吃飯不談工作。

1967 年，露絲・艾利亞斯（Ruth Elias）曾跟一群學生從美國前來倫敦，其中有些人離開美國是為了躲避兵役。當時她從班寧頓學院（Bennington College）休學一年，那是佛蒙特州一所有名的自由派學校，她在那裡積極參與言論自由和民權運動。我們曾在一次晚宴上碰過面，那時她剛抵達英國，在倫敦印刷學院（London College of Printing）唸平面設計。後來我們又碰到了，並陷入愛河。

1973 年 11 月，我們在露西父母位於長島的家中舉行婚禮，相當低調。她父親佛列德（Fred）是醫生，如果在美國可以當共產黨但不被逮捕的話，他肯定就是共產黨員了。他是我所認識的人裡面，最有領袖魅力、最有文化、在政治上也最世故老練的。我永遠忘不了他和希薇亞（Sylvia）——另一位熱心投入的行動主義者，臨死那晚，她還在為國際特赦組織寫信——對我這位離了婚、身無分文、卻愛上他們二十歲女兒的四十歲建築師有多溫暖。

我們從長島回到迷你的瑪黑公寓，但很快，我們就需要更大的空間。1975 年 1 月，我們的第一個兒子盧出生（巧的是，我們在巴黎的醫生維雷〔Dr. Vellay〕，是玻璃屋推薦給我們的，而他正好是委託興建該棟房子的達薩斯醫生的女婿），我的長子班也想從英國過來和我們住幾個月。露西的姊姊蘇珊在美麗的孚日廣場（Place des Vosges）上幫我們找到一棟宏偉但非常破敗的公寓，有六扇窗戶可以從主廳俯瞰廣場的

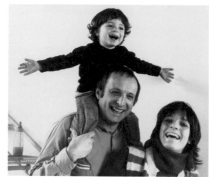

南邊。我們搬進去之後，和朋友茱蒂・賓（Judy Bing）一起合作，把公寓改造成寬敞的開放空間。雖然改造工程的完成時間只比龐畢度中心早了幾個月，但露西和我在那裡留下許多精采的派對回憶，從倫佐的婚禮到我們為龐畢度開幕所舉行的派對，我們也是在那裡的晚宴上結識羅納德・德沃金（Ronald Dworkin）。這就是我們想要的生活方式，看著盧騎著他的小腳踏車在開放式廚房裡繞來繞去，我們位於夾層的臥房，以及川流不息、來來去去的家人和朋友。

　　我們兩夫妻在巴黎都工作得無比賣力——露西和我總是把工作和娛樂混在一起。露西開始煮飯，我們也開始探索巴黎的餐館，每個禮拜天都會和其他外籍人士像是茱蒂・賓、艾德・馬須納（Ed Marschner）、康妮和多明尼克・波德（Connie and Dominique Borde）以及克爾克・瓦納多（Kirk Varnedoe）去開發某家新館子；我們那些年的支票簿存根，讀起來就像某種餐廳指南。只要時間許可，我們就會離開巴黎出去度週末，搭藍色夜車去聖托佩（St. Tropez），那裡依然保有波希米亞的迷人魅力。

組織團隊

博達茲和他的副手賽巴斯蒂安・洛斯特（Sébastien Loste）決定我們應該說他們的語言，於是倫佐和我在合約協商過程中只好全程用法語奮戰。幾年後，我們有次和洛斯特晚餐，我們問他在哪裡受教育。「牛津，」他說。「所以你會講英文？」「是的，當然！」他回答。以前我一直以為，碰到語言這個問題時，英國是最民族主義的國家，但跟法國交過手後我知道錯了。倫佐的法文講得比我好，但我們也常常用無知當擋箭牌，碰到我們想要忽略的指示時，我們就會用法文說：「我聽不懂。」

　　在我們和龐畢度總統會過面以及與博達茲達成初步協商之後，我們最迫切的任務，就是組織一個更大的團隊，將我們的概念設計轉化成繪圖和營造規格。蘇離開事務所，返回倫敦和她的新伴侶約翰・米勒（John Miller）一起。約翰・楊與馬可・哥須米德接替蘇在倫敦的角色，留下倫佐和我擔任巴黎的主要合夥人，吉阿尼・法蘭契尼則負責與客戶和該棟建築的使用者聯繫。

● **左頁上**：1975 年，盧在巴黎出生，我們住在孚日廣場，直到龐畢度中心完工。

● **左頁下**：露西（前排左三）是在 1967 年從美國前來歐洲，一直積極介入反越戰運動，以及支持民權與言論自由。

● **本頁**：露西的雙親，佛列德和希薇亞・艾利亞斯。

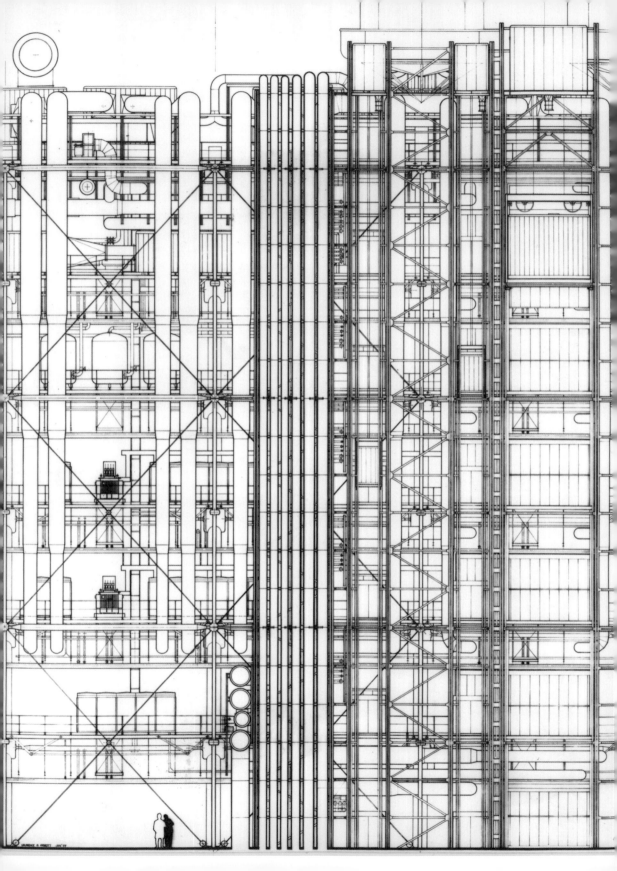

我的第一通電話是打給羅瑞‧阿博特，四人組時期他曾和我們合作過，1964 年，他在一本建築雜誌上看到莫瑞馬廄街的繪圖後，曾申請加入我們的事務所。我們同意在某天深夜和他碰面，我自願擔任面談工作。我把其他人留在酒吧裡，獨自回到辦公室，看到門開著。我緊張兮兮地走進去，想說我們是不是遭小偷了，沒想到竟然看到羅瑞正在攤開他為皮卡迪利圓環（Piccadilly Circus）設計的「罪惡宮」（Sin Palace）平面圖，而他美麗的女朋友卡蘿（Carol），則坐在工作室中央一張非常高的凳子上。我們開始講話，但我被他搞糊塗了，因為每次我站在他前面，他都會往旁邊看，像是要避開我的目光。後來我才知道，他的雙眼都有嚴重的斜視。

羅瑞告訴我，我從巴黎打電話給他的時候，他已經面談過八十六次，但每家公司都拒絕他，這可說明當時我們這行的情況有多令人震驚，因為他的繪圖不管在美學或技術上都很傑出。我請他加入我們，兩天後，我從辦公室窗戶往外看，看到他把車子停下，車頂上載了他的所有家當，老婆小孩則是坐在車裡。他沒合約，也沒談定薪水；他就這樣來了，並開始工作。他籌組了一支團隊，全是由不會講英文的日本建築師組成。這很適合羅瑞；因為他不希望他的指令受到討論或爭辯。

羅瑞的繪圖令人驚豔，是我見過最棒的，雖然他只在沃森斯陶技術學院（Walthamstow Tech）受過兩年訓練，大部分都是靠自學（不過後來他倒是在加州大學洛杉磯分校跟我一起教書）。人生是複雜的，學校教的只是我們所需知識的一部分而已。

羅瑞的最愛是科技。他常說他想當汽車設計師而非建築師——他生涯後期也真的設計過好幾款汽車，包括一款飛雅特（和彼得‧賴斯與倫佐合作）。這種熱情在他那些細膩精緻到無法置信卻又不失浪漫的繪圖中閃閃發亮，也展現在未完成的東京富谷展示中心這類計畫案

裡，該計畫是以 Meccano 模型製作，有可活動的夾層設計。後來他還嘗試過飛行員的訓練，並堅持要去考私人飛行執照，完全不管他的視野裡根本沒有深度感知，這可是飛行的致命缺點。在辦公室裡，羅瑞最有名的事蹟，就是會用筆尖最細的製圖鋼筆，甚至會把筆尖弄得更細，畫出細如游絲的繪圖。他可能是我認識的人裡頭，最接近天才的一位，但他

左頁：羅瑞美麗的工程製圖，內容是龐畢度中心的服務性設施。

本頁：羅瑞‧阿博特，我合作過最傑出的建築師之一（也是最古怪的建築師之一）。

下兩跨頁：荷娜街立面上以不同顏色塗裝的服務性設施。經過幾番爭辯後，我們選擇用藍色代表空調，綠色代表水，紅色代表移動系統，黃色代表電力。直到今天，這些色彩依然讓這棟建築在瑪黑區顯得突出醒目。

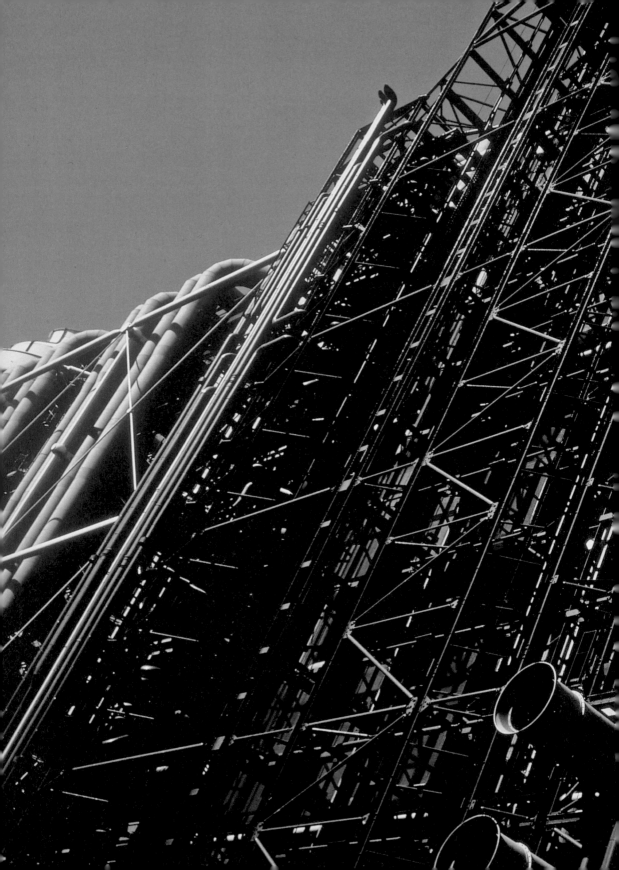

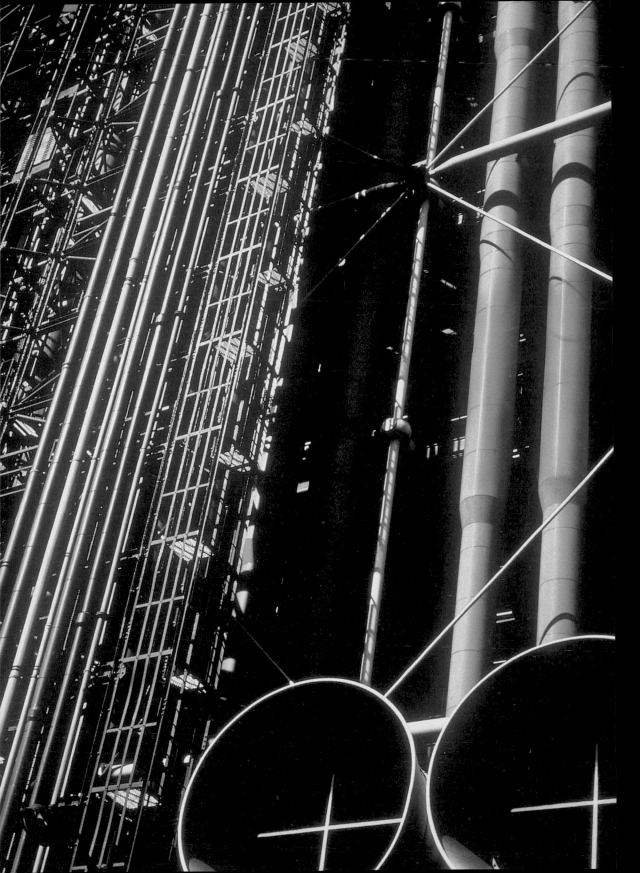

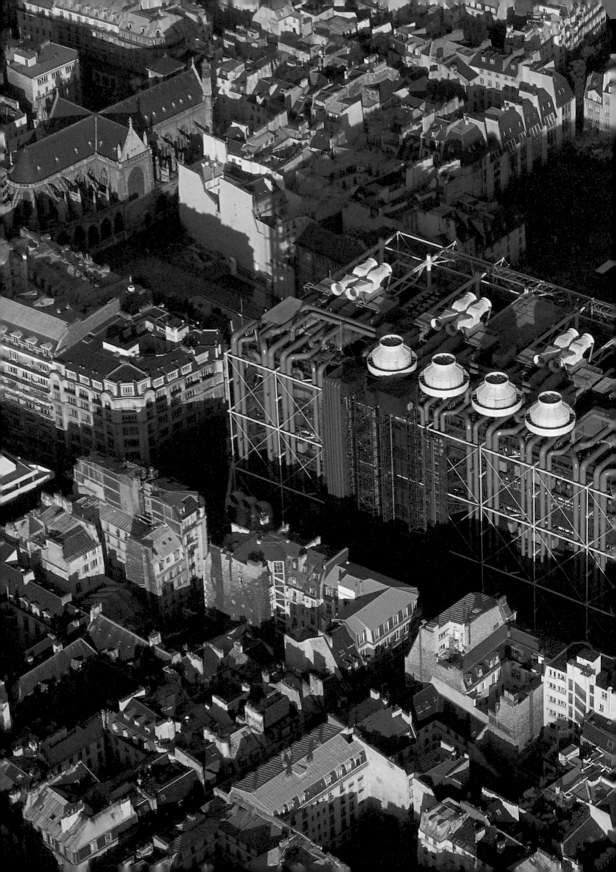

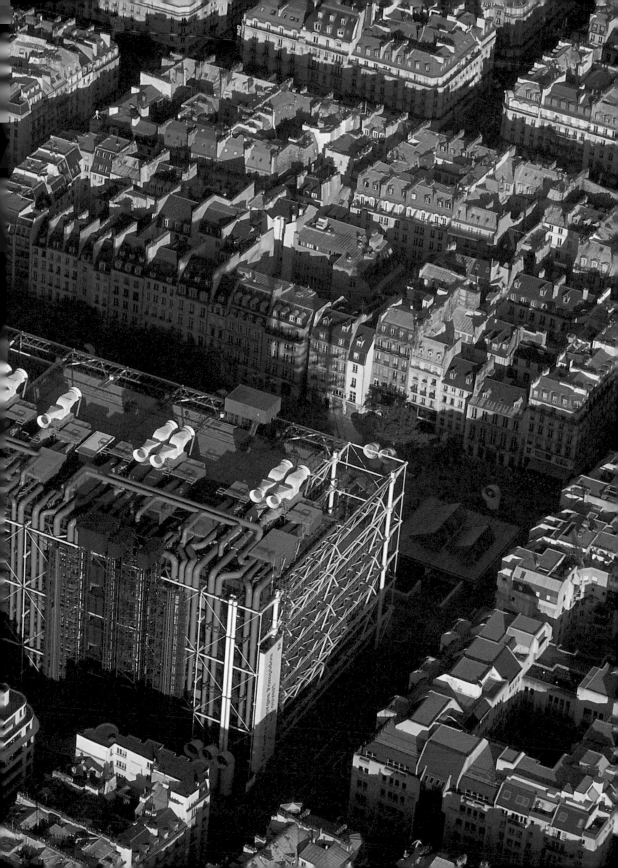

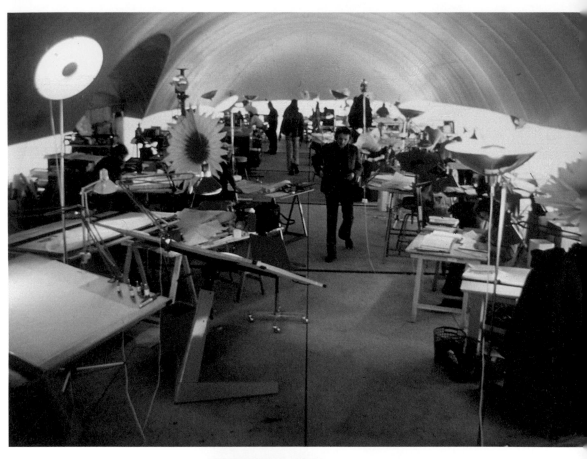

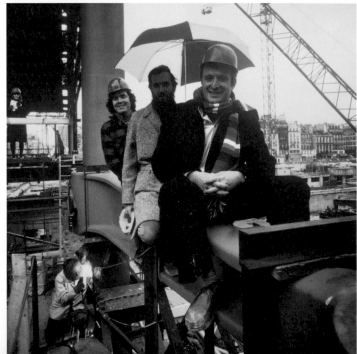

不喜歡組織和工作場所的束縛；他有自己做事情的方式。

東尼・達格戴爾（Tony Dugdale）這位生力軍也加入我們，我在 AA 唸書以及在康乃爾演講時就知道他了。我們還跟另外三位年輕建築師接觸，他們在加州創立了蛹事務所（Chrysalis），發展激進的輕量結構，這三位是艾倫・斯坦頓（Alan Stanton，他跟諾曼・佛斯特工作過）、麥克・戴維斯（Mike Davies）和克里斯・道森（Chris Dawson）。我們也網羅了一些瑞士和比利時建築師（普維誠心建議我們，不要找法國建築師，因為當時他們的訓練非常糟糕）。

一開始，由泰德・哈波德代表的奧雅納公司，曾和我們一起參加競圖提案，也因為他們的參與讓評審團得以放心。但他們的合夥人回到倫敦之後變得很緊張，因為這份合約要承擔的潛在責任實在太大，所以拒絕簽約。如果事情真有什麼差錯，Piano + Rogers 垮了也就是兩個人，但對奧雅納這種規模的公司，後果會嚴重許多。我們在複雜萬端的協商中來來回回，困難度遠超過我們先前處理過的任何事情；簡直就像是登陸火星。我還記得，曾在某個三更半夜到泰德下榻的旅館猛敲房門，直到他穿著睡衣出現，我當面懇求他，如果他們拒絕簽字，就會扼殺這個案子。我打電話給奧雅納的董事長傑克・茹恩斯（Jack Zunz），他也開始不接我的電話，不過我們現在是好朋友。

到最後，博達茲做出勇敢的決定，讓 Piano + Rogers 單獨簽約，不過事實上，他也沒太多選擇。奧雅納還是擔任案子的顧問，彼得・賴斯那邊也加入厲害的維護工程師湯姆・巴克（Tom Barker）以及雷納・格魯特（Lennart Grut），雷納後來還轉跨到我們小組。雷納和麥克・戴維斯一樣，直到今天都是 Rogers Stirk Harbour + Partners 的合夥人。

彼得・賴斯是龐畢度團隊的核心人物，他毫無疑問是我合作過最有創意的設計師暨工程師。他的天賦不僅顯現在強有力的分析技巧，還有一種愛爾蘭式的溝通能力（和熱愛聊天），以及對於設計和人的深刻感性。他會將問題抽絲剝繭，然後用激進但深思熟慮的解決方案來處理。

彼得曾經和奧雅納合作過雪梨歌劇院。巴黎的案子結束後，他依然是奧雅納的合夥人，但感覺更像是 Richard Rogers Partnership 的一部分，在其他許多案子上都跟我們合作過，也會參加我們週一的設計會議，變成我們決策過程的一部分。他不會把想法帶走，也不會評定我們的選項，而是會全心投入討論和爭辯，直到找出正確的解決方案。

彼得變成倫佐和我的摯友與合作人。某個禮拜一，彼得來參加我們

左頁上：我們位於塞納河畔的充氣式辦公室（有時會洩氣）。紙花是露西在市場找到的。

左頁下：彼得・賴斯、倫佐・皮亞諾和我，在一根懸臂樑上保持平衡，露西在後方看著我們。

的例行會議時，約翰‧楊提醒我，上個禮拜彼得都在日本跟倫佐一起，處理他的大阪機場案。他說那是一趟很棒的旅程，但接著奇怪的事情發生了；他竟然對那趟旅程完全沒有記憶，像是徹底消失似的。我叫他立刻去看醫生，彼得就是這樣知道他得了腦瘤。1992 年，他英年早逝，只

有五十七歲。他的辭世就長期而言對這行是巨大損失，同時也立即造成嚴重衝擊：沒有其他人有足夠的技術和理解力可以接手他對希斯洛機場第五航廈的規劃，逼得我們只好重作工程設計。彼得是我最想念的朋友和專業天才。

龐畢度團隊的成員非常親密——我們有義大利人、瑞士人、比利時人、奧地利人、日本人、美國人和英國人，我們都是這塊外國土地上的異鄉人。我們日日夜夜一起工作，三餐一塊吃飯，建立出濃烈的同志情誼，雖然建築師和工程師之間難免有一些文化差異，建築師對我們組織鬆散的辦公室、生活和工作安排感到滿意，工程師則是習慣更有結構的工作和生活安排。

我們一直想找一位傑出的專案經理，來凝聚這個快速成軍的不成熟團隊，但一直找不到合適的人選。於是，這工作就落到穩重理性的倫佐頭上，由他來照管我們度過日常業務，以及不時出現的一些間歇性危機。

設計的演化

我們的競圖提案其實就是一張美麗的再現圖，將我們對一座屬於所有人的文化資訊中心的想法呈現出來，一座開放的鋼鐵玻璃結構，容納活動、移動系統和服務設施等區域。我們贏得競圖時，甚至連模型都還沒做，只做了一個可以拍照參加競圖的假模型。我們的提案距離完整的設計還有很長的距離。

在巴黎，我們開始尋找方法實現計畫，並回應不斷改變的限制和一路上碰到的挑戰——從基地，到預算，到租用機構提出的要求和指定，到民眾反對關閉道路，乃至瞬息萬變的各種規章。

我們開始推敲和測試這棟建築設計的各種選項，團隊也藉由這個過程了解彼此，確認彼此的技術和缺點，興趣和影響。倫佐和我都很討厭那種最後才讓工程師加入，要他們支持建築師偉大構想的做法。我們認

彼得‧賴斯，他是我合作過的設計師暨工程師中最有創意的一位，他能從意想不到之處汲取靈感，然後用詩人般的語言天賦將靈感媒合起來。在我們的一些地標性案件中，他都是一位具有批判力的合作者，也是我的親密好友，直到 1992 年他英年早逝為止。

134

為，團隊成員之間的關係應該像是多維度的乒乓球賽，要不斷創生和回應各種想法，要調整、回歸和討論。對我而言，這是方案演化過程中最熱烈也最激動人心的創意時期。

我們回歸的基本概念，是一個開放式的鋼架構和無阻隔的樓地板。機械服務、垂直結構、移動系統和其他所有的固定元素，都將安置在個別樓層的邊緣。這種做法會讓可改變的範圍極大化，如此一來，任何樓層都可以是美術藝廊、雕刻藝廊、圖書館、餐廳、教室、大學，甚至公司總部。你可以增加或移走任何用途而不會讓這個基本概念有所減損；我們的靈感是來自現代藝術和音樂，容許即興演出與改變，但用同樣的架構來確定連續的節奏。

在美學上，這個概念將為這棟建築物提供一層清晰可辨的服務性外骨骼，讓這些元件與後方的大型樓地板建立對話。這樣的結構可讓光線進入，將尺度展現出來，讓過路人理解它的營造過程，並以各自的不同方式進行解讀。

這個架構也會成為該棟建築公共空間的一部分，成為一座舞台，讓公共生活劇場在此上演。我們形容這棟建築是「一個活動容器，一個層次分明的 3D 結構框架，可以讓民眾走在上頭，俯瞰下方，上面可以夾掛五花八門的品項，例如帳篷、座位、自動播放螢幕等等」。

服務性設施大多安排在建築物的後部，面對荷娜路那頭。顏色規劃引起激辯：我們提議根據維護工程師的習慣建立一套塗裝系統，也就是水管綠色，電力系統黃色，移動系統紅色，空調系統（當時還不存在標準顏色）藍色。博達茲有點憂慮，於是請美術館館長蓬杜・于爾丹（Pontus Hultén）提供意見。蓬杜建議用深褐色，類似火柴盒上點火條的顏色。我們拒絕這項提議，雙方的爭執一直到我們同意邀請一位顏色顧問提供建議才告罷休；我們找到一位同意我們的顧問，贏了那場戰爭。

我們的概念簡單直白，但結構萬分困難。每一層樓都有四十八公尺寬、一百五十公尺長的樓地板，完全由建築物的鋼構架支撐。倫佐、彼得、羅瑞和我相信，一棟建築物的尺度和美感是來自於它的細節，建築的人性來自於你如何安排和設計它的元件。所以，結構不只是工程挑戰，也是整棟建築物的基石。

我們得想出辦法，如何讓這些開放式的樓地板只用建築物兩端的兩排柱子支撐。我們用一個簡單的支架，讓內側的柱子撐起全寬四十八公尺的樓地板，然後讓外側柱子只要支撐六公尺的柱間距。這意味著，我

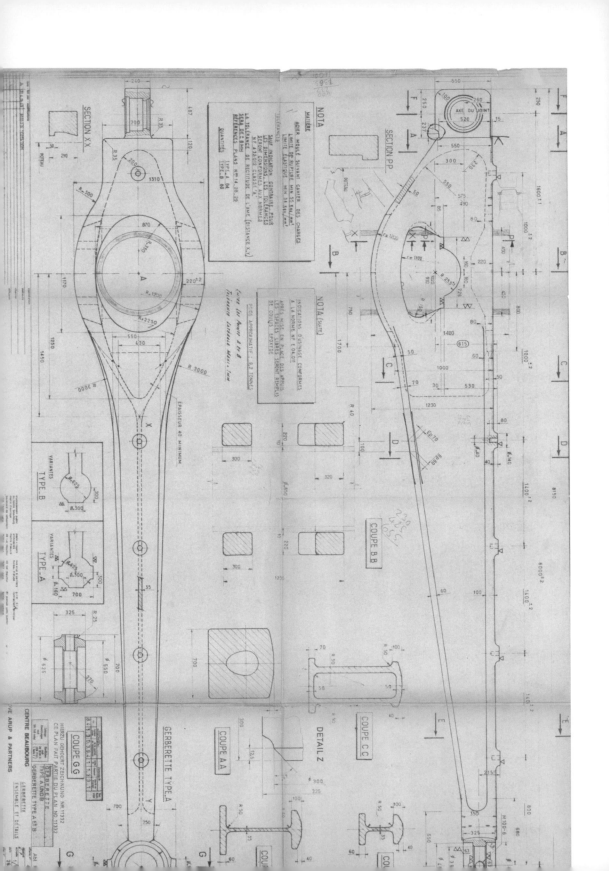

們需要巨大的內側柱和大樑，外側柱基本上只是裝飾性的。

彼得和羅瑞與雷納密切合作，發展出優雅的解決方案：平衡懸臂。在其中一端，這些懸臂可支撐樓桁架，然後栓在主支撐柱的銷接頭上形成樞軸，讓外桁架的張力撐住它的外臂，將結構繫緊，分擔四十八公尺的樓荷重，減少大樑需要支撐的深度。這種支架名為葛爾培樑（gerberette），是根據它的十九世紀發明者亨利胥・葛爾培（Heinrich Gerber）命名。倫佐把這種鋼構架的組合稱為「金屬芭蕾」（Le Ballet Métallique），用工人和起重機一起把結構打造出來。

危機和挑戰

解決設計問題只是邁向完工之旅的第一步。還有更多障礙得克服，其中很多是法國建築界的刻意擋路，他們的成員毫不掩飾對我們贏得競圖的恨意，而且還得到鋼鐵製造業者、規章制定者、媒體和許多政治人物的支持。建築不只是創造力的鍛鍊，也是解決問題的實作鍛鍊，大案子天生就有各式各樣的政治和實務挑戰，你必須在其中小心穿梭。我們憑藉出色的團隊和博達茲的足智多謀，一路過關斬將，搞定八大危機，其中的每一項都可能讓計畫翻覆出軌。

1. 基地邊界

幾乎就在我們贏得競圖的那一刻，由一些法國建築師所組成的壓力團體「建築姿態」（Geste Architecturelle），就開始反對我們的計畫，朝我們丟出一連串的法律訴訟。有些（例如認為評審團的決定無效，因為他的主席是工程師而非建築師）很快就處理掉了。其中最嚴重的，是和基地的邊界有關。這對建築物本身沒什麼影響，但在法庭受理期間，工程必須停止十五天。這危機讓人深感焦慮，因為建築物一旦停工，往往就再也無法動工。好在，博達茲寫了一篇非常聰明的報告，表示地下室的工程已經開挖，如果停工，洞的四周有可能崩塌。於是我們重新開工。

2. 藝術家的抵制

尚・雷馬希（Jean Leymarie）是著名的人文主義者和學者，也是國立現代美術館（Musée National d'Art Moderne）的館長，他堅決反對這項計畫。他煽動館藏品的藝術家後代起而反對，變成一個大麻煩；根據法國法律，藝術家遺產的繼承者有權決定藝術品如何展示。博達茲決定採

左頁：葛爾培樑（懸臂樑）的工程製圖，這個平衡的懸臂將用來支撐建築物的開放性樓地板。這些巨大的鑄鋼懸臂將栓在厚實的內柱上，形成一個樞軸，讓更纖細的外桁架透過張力來抵銷荷重。

用「分化征服」的手段，他去找了布朗庫西（Brancusi）的繼承人（大概是裡頭最重要的一位）。他們要求我們在廣場上仿建布朗庫西的工作室，並同意撤銷反對立場。其他藝術家也紛紛跟進，雷馬希只好接受現實，改由蓬杜・于爾丹取代館長之位。

倫佐和我也與羅伯・德洛內（Robert Delaunay）的遺孀暨畫家索妮雅・德洛內（Sonia Delaunay）碰面，她提議把她和丈夫的大量收藏捐給美術館，我們親自和她討論作品該如何懸掛。我們表現出最好的態度，以為我們已經迷住她了。直到我們收到一份回報，上面表示，她寧可把畫燒掉，也不願看到作品在我們設計的美術館中展出。

3. 預算

我們在 1972 年春天提出初步設計，一直到這時，才有人跟我們討論成本問題。博達茲說，我們的設計和成本超出預算太多，幾乎翻了兩倍。我們大吃一驚：「什麼預算？」我們問。在這之前，沒人跟我們講過預算這件事。博達茲說：「不，我不想抑制你們的創意。」「很好，」我回答：「現在你肯定抑制我們了！」

4. 裂鋼

懸臂樑是一種經濟的方法，可以用最少量的鋼材撐住開放的樓地板。它們是一種量身訂做的解決方案，但可以用標準化的方式施作在整棟建築裡。彼得和羅瑞與代工廠合作，開發出我們要的懸臂樑。鑄鋼讓十噸重的巨大懸臂樑有種粗獷的手工外貌，看起來更像雕刻品。但第一批成品沒通過測試，出現裂痕，讓我們的設計走向和成本備受威脅。我們擔心可能要重頭開始，但彼得與製造商努力調整鑄造過程的配方，第二批就成功了。當它們通過測試時，全辦公室都高興到轉圈圈。

5. 建物高度與消防條例

在建築高度上，我們本來就有麻煩。巴黎規範嚴格的建築法規正在與我們的計畫鬥法；因為當時並不存在另一個高大的公共建築，所以沒有相關規範。於是，規範被發明出來；我們接獲告知，頂樓的高度不能超過二十八公尺（當時消防梯的極限）。基於這個新限制（原本的計畫是四十八公尺高的結構），加上刪減成本的需要，我們只好讓建築物往地下發展，放棄原本想讓它以柱樁架高，讓廣場向上延伸的計畫，而為了讓它更加緊實，只好減少地面層以上的陽台數量，讓透明度大減。

6. 鋼構

終於，在 1973 年初，預算和設計得到同意後，我們開始向法國供應商徵求鋼構投標者。我們所需的鋼鐵量，據估計大約佔營造預算的二成五，而且是法國有史以來最大的結構鋼訂單。我們收到的投標價，大約超出預算的六成，而且每家的投標價格都差不多。看起來這價格是固定的，而且明顯有聯合哄抬的跡象。我們沒有預算可以追加。

我們跟博達茲說，說服他宣稱這個招標無效，並詢問我們是否能到法國以外的地方找。經過與愛麗舍宮和國家生產部長的幾番磋商之後，他帶回一個模稜兩可的指示：「你們必須從法國買鋼。我跟總統說了，他堅持。然後，我現在要去度假兩個禮拜。」

我們繼續與法國供應廠協商，並四處詢問。除了我們之外，大家對這種非法操縱標案的情況都習以為常——我們過於天真的另一證明——每一筆鋼鐵的大訂單似乎都有人為操縱的痕跡。最後，我們從德國的克魯伯（Krupp）和日本的日產鋼鐵（Nippon Steel）得到更具競爭力的報價，並在博達茲度假回來後拿給他看。他裝模作樣地把我們罵了一頓，然後表示，既然我們已經問到這些報價，他或許該拿去問問他的政府同僚。

博達茲展現了他的說服技巧，讓克魯伯透過它們的穆松橋（Pont-à-Mousson）法國子公司贏得合約。就在開標的最後一分鐘，法國供應商回來找我們，帶著和克魯伯同樣價格的標單，不過這張標單是在博達茲走進簽約會議時遞給他的，他一直沒時間打開。再一次，這案子闖關成功；法國供應商根本不可能以提議的價格實現合約，到時我們又得被迫重新協商。由於總統府堅持鋼必須來自法國，我們只得要求克魯伯將鋼材運到基地時盡量保持低調。它們同意，也真的把貨車上的 logo 蓋住，但那些穿了淺藍色工作服、高大、金髮的克魯伯工人，站在大多為法籍阿爾及利亞裔的基地工人裡，還是顯得鶴立雞群，非常突出。

7. 更多消防條例

好不容易設法繞過法國鋼鐵製造業的同業聯盟，接著又得面對新一輪的磋商，這次的對手是營建科技暨技術中心（Centre Scientifique et Technique du Bâtiment），法國的消防安全單位（該單位的製造業代表有幾位曾在鋼材合約裡哄抬價格）。他們原本要求，必須在建築物的外部服務性空間和內部之間裝設一層隔板，讓火勢可以停留在裡頭一小時，但現在把規定改成兩小時。我們反對這項新規定，因為那似乎是一時心

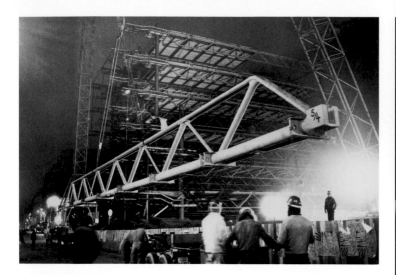

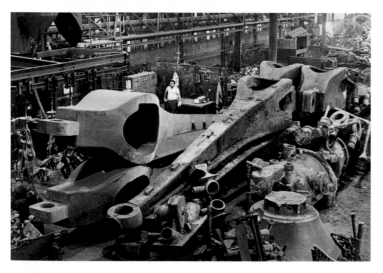

我們拍攝了巨大的
懸臂、大樑和桁架的組
裝過程,並根據皮亞諾
對這過程的描述,將影
片取名為《金屬芭蕾》。

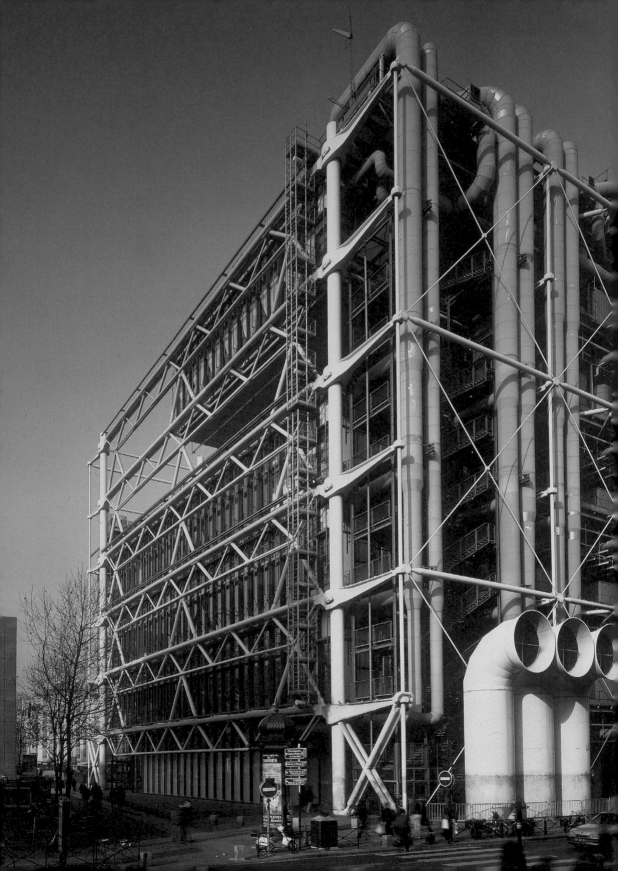

血來潮的決定，羅瑞甚至弄出一些驚人的繪圖來支持我們的立場，但最後還是無效。這表示我們得把荷娜路那頭封起來，讓透明度和自然光雙雙大減。

8. 新總統

接著，就在我們為主結構做準備時，最後（幾乎也是致命的）一個危機席捲而來。我們那位出乎意外的支持者龐畢度去世了，由瓦勒里·季斯卡·德斯坦（Valéry Giscard d'Estaing）接任。看不出他有任何理由要支持一個只有負面新聞的計畫，而且還是由外國人興建的？危機在 8 月到來，當時所有人都在度假，但我們被召回巴黎（倫佐那時人在他的遊艇上，是由一艘法國海軍護衛艦將指示傳遞給他）。

我們心想，這整個計畫有可能被取消，但是推動波堡台地文化中心（Beaubourg Plateau Cultural Centre）改名為龐畢度中心一事，成了我們的戰術主線。取消一個以剛去世總統為名的計畫，幾乎是不可思議的。儘管如此，我們還是被告知，要減少三分之一的預算，還要把暴露在建築物外面的服務性設施包起來。

這些變更將摧毀我們的設計，但由於整棟建築幾近完工，所以我們實際能調整的空間真的非常有限。要縮減建築物規模但同時實現計畫書的要求，根本不可能；那些交叉支撐和結構設計，就是為三個雙樓層的剖面設計的。所以，除非把建築物縮減到郊區大賣場的高度，否則沒有刪減成本的空間。至於要把裸露的服務性設施包覆起來，只會讓費用增加，所以這個想法很快就打了回票。凡是可以刪減的地方，我們都刪了；把所有飾面和維修設備的費用砍到最低（結果就是讓整棟建築從開幕那一刻起就受到損害，長期而言反而更花錢）。

悲哀的是，我們還放棄立面上的即時資訊系統，這原本是競圖概念裡龐畢度中心在資訊時代扮演訊息匯集中樞的核心元素。艾倫·斯坦頓和他的團隊已經規劃了一個鮮亮的點陣螢幕，為立面注入活力，但這項規劃在總統問我們會由誰控制螢幕的展示內容後宣告結束。我們回答，由民眾決定。總統接著問，但是哪種民眾，左派還右派？當他說出這句話時，我們知道自己輸了這場爭論。

經費裁減也衝擊到 IRCAM，也就是「聲學、音樂研究和協作學院」（Institut de Recherche et de Coordination Acoustique/Musique），一個激進的音樂實驗中心。這項計畫是為了招徠皮耶·布列茲（Pierre Boulez），現代世紀最偉大的作曲家之一，他剛從大西洋的自我放逐中

左頁：建築物的側立面，可看出懸臂樑如何在內柱與外柱之間分擔荷重。

下跨頁：透明的管狀手扶梯將廣場的公共空間往上帶到建築物的正面。

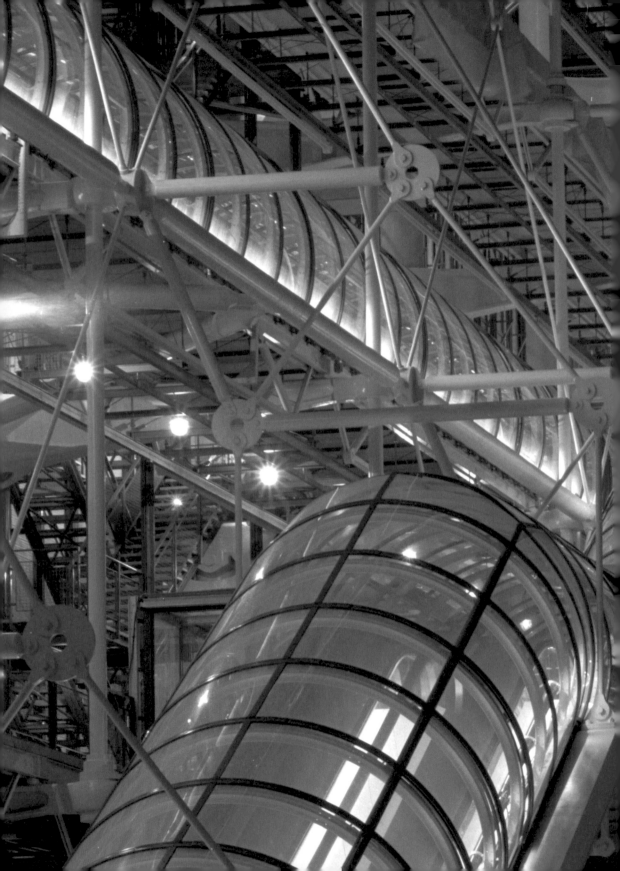

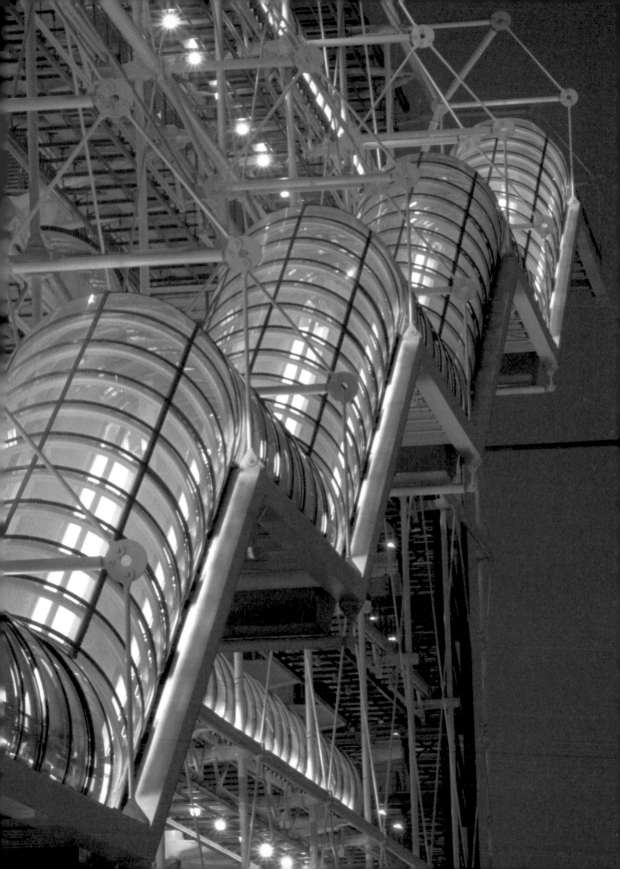

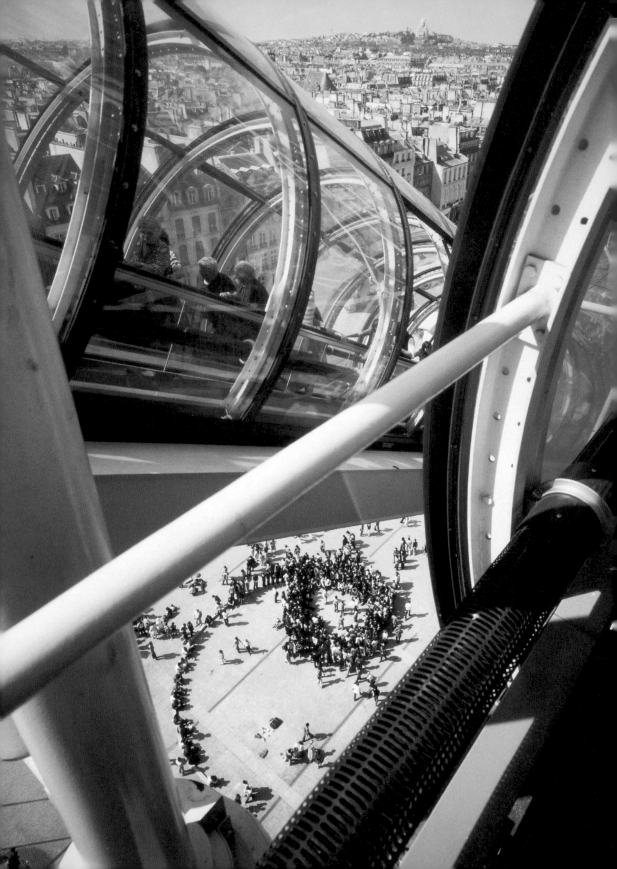

返回，放逐的導火線是法國國家廣播電台不情願播放他的音樂。布列茲對音樂採取的走向，一如我對建築；他想要一個地方，能讓十二位音樂人和十二位聲音科學家或十二位社會學家一起合作。他拒絕封閉的古典結構，喜愛開放結局的做法。

龐畢度總統的妻子克勞德・龐畢度（她後來成為我的好朋友，也是我們貝爾塞茲公園小公寓晚宴的閃亮賓客）幫忙充當說客，說服布列茲和其他前衛作曲家合作，包括盧西雅諾・貝里歐（Luciano Berio）和喬治・李蓋蒂（György Ligeti），共同為學院制定計畫書，但最後變成無法把該機構納入主建築裡，一方面是空間需求還不明確，加上音樂家需要的特殊聲響條件和鬆散彈性的主結構無法配合。不過我們倒是可以取得另一個基地，那裡先前是一所小學，後來決定把它當成廣場的延伸，將 IRCAM 建在地下。

麥克・戴維斯和他的團隊準備了各種選項，包括一個可以從地面升起、宛如瓦斯槽的結構，供表演之用，其他時間則可降回去變成廣場。最後的設計是整個隱匿起來，一個位於廣場下方二十公尺處的密閉盒子，容納表演廳、錄音室和工作坊。

裁減經費決定的時間，對 IRCAM 正好是一個關鍵時刻；當時挖掘的工程已經結束，要在這個時刻緊急重新設計，意味著團隊必須花一大筆錢，把剛剛挖好的坑洞重新填起來。不過，在這個縮小的空間裡，預算刪減也讓團隊有機會跟布列茲一起合作，釐清概念，透過科技創新和內部的靈活度來創造彈性，而不是將不斷增加且離散的聲學區域含括進去。

攻訐標靶：雨傘和譴責

我記得很清楚，在龐畢度中心即將開幕前的一個下雨天，我站在廣場上。一位衣著優雅的法國老女士站在我旁邊，邀請我站到她傘下一起避雨。「先生，」她說：「你知道這棟建築是誰設計的嗎？」「女士，」我滿懷喜悅地回答，準備為我的設計接受讚譽：「是我。」那位女士一言不發，但用她的雨傘在我頭上狠敲了一下，逕行離去。

她沉默但強烈的反應，正是龐畢度中心吸引到的典型輿論。從我們贏得競圖那天開始，就飽受來自四面八方、各種角度的抨擊：左派批評我們和國家支持的文化集權主義勾結；右派指責我們褻瀆巴黎的天際線。有一天，在辦公室裡，有人拿了一份請願書給我看，其中一段約莫是：「我們這六十位知識分子，希望表達我們對這座恐怖的外星鋼鐵建

左頁：遊客可從手扶梯上飽覽遠方蒙馬特的景致，以及下方廣場上吸引民眾的街頭表演者。

Piano + Rogers 也以簡單的鋼管和皮革為基礎，替龐畢度中心和 IRCAM 設計家具。

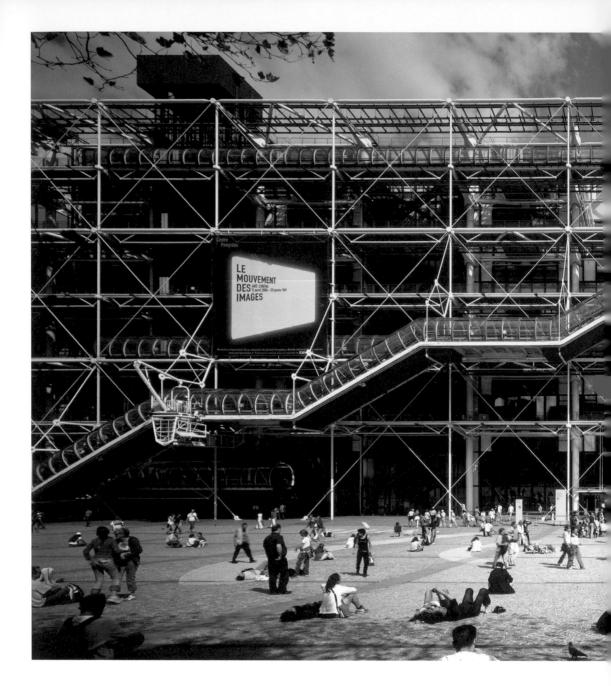

●**上**：龐畢度的正立面，設
計的宗旨是友善的機器人
而非古典神廟，它的空間
和結構都是可調整的，不
是死硬的。

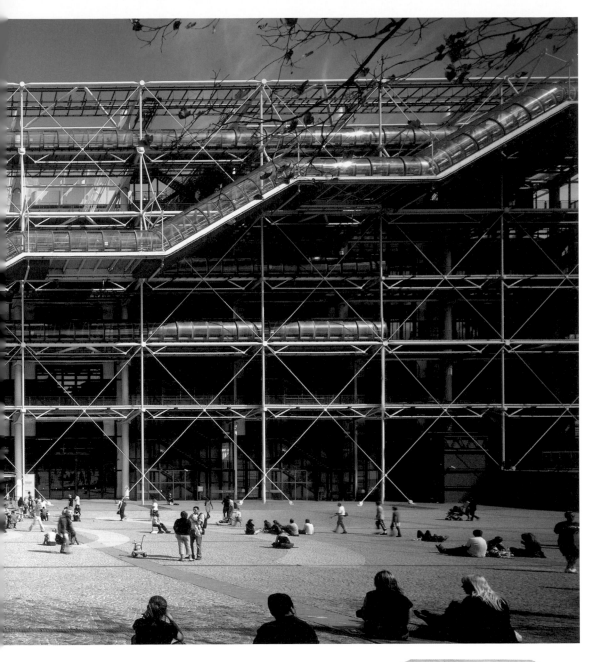

右：龐畢度的開放式結構和精緻的
古典主義恰成對比，後者的案例之一
是帕拉底歐（Andrea Palladio）在威
欽察（Vicenza）設計的奇耶里卡提宮
（Palazzo Chiericati，右圖），這類
建築不管增減一分都會破壞整體的美
麗程度。

築的反對立場……」我嘆了一口氣，正打算把它放到反對意見的那堆檔案裡時，我注意到大家哈哈大笑。原來那份請願書，是將近一百年前反對興建艾菲爾鐵塔的。

愛姐‧露意絲‧胡塔伯（Ada Louise Huxtable）和希爾頓‧克雷馬（Hilton Kramer）都是《紐約時報》（New York Times）的評論家，在我執行龐畢度這個案子的七年裡，只有他倆寫過正面好評，不過不意外的是，克雷馬本來就是少數派：「它完全不像任何人先前看過的任何東西，因此，對那些無法在建築藝術裡承受任何嶄新想法的人，就顯得特別可怕。」至於其他記者，在某種程度上，已經決定了這個故事的模樣。有個《新聞週刊》（Newsweek）的記者用挑釁口氣質問我預算超支的事。等我秀出報告，證明這個案子準時完成也沒超支時，她就聳聳肩膀說：「反正新聞我已經登了。」

龐畢度中心的興建過程，是我無法想像的艱辛。倫佐和我精疲力盡，花了好幾個月才恢復過來。儘管在這過程中我們經歷了各種變更，也接受了多方妥協，但龐畢度中心還是保留了它的清晰概念：一棟融合公共空間的建築物；一個靈活的容器，供人類活動在此進行，有開放的內部空間支撐多樣交疊的用途；一個經濟的輕量結構，將創造它的科技清楚表現出來；一棟為這座偉大城市增添豐富性和多樣性的建築。

儘管如此，1977 年 1 月，當季斯卡總統為龐畢度中心舉行正式開幕時，倫佐和我竟然得努力爭取才能受邀參加典禮；緊張氣息明顯可見。然而，抨擊的浪潮卻在一夜之間整個翻轉，因為記者們看到，民眾大排長龍等著去參觀他們口中那棟醜陋的闖入者或死掉的菁英文化廟堂。開幕後第一年，總計有七百萬人入內參觀（超過羅浮宮和艾菲爾鐵塔的總和），確立龐畢度中心身為現代招牌地標的地位，而且實現了它許下的承諾：一個屬於所有人的地方。

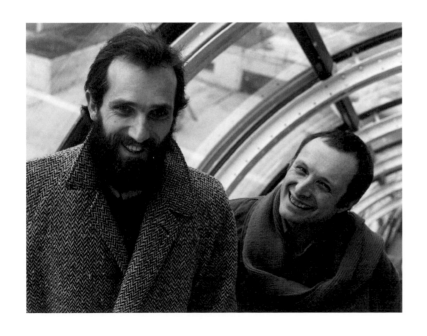

在龐畢度正式開幕和群
眾湧入之前，與倫佐試搭
手扶梯，1977。

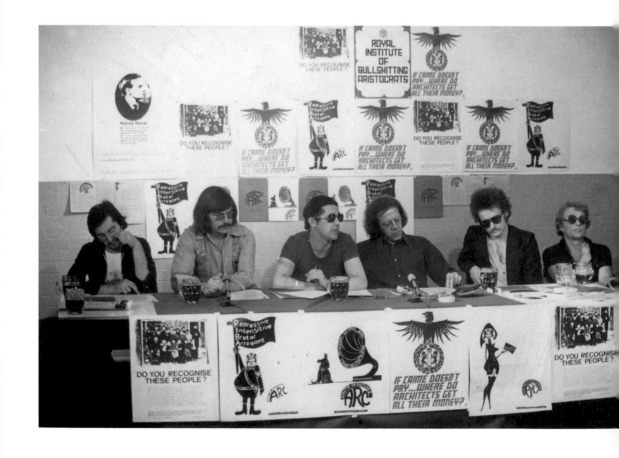

Politics and Practice
5. 政治和執業

1977 年完成龐畢度之後，露西、盧和我離開美麗浪漫的巴黎，返回倫敦，當年的倫敦是個單調乏味的城市，和今天活力四射且動見觀瞻的景況有天壤之別。二次大戰時，英國一直是勝利那方，但在戰後卻沒看到推動歐陸經濟發展的投資。

數十年來為倫敦提供活血命脈的大英帝國幾乎瓦解，而這座城市尚未感受到國際移民或身為歐洲經濟共同體成員的好處。全城唯一喝得到濃縮咖啡的地方，是在蘇活區的義大利小吧（Bar Italia），義大利麵差不多都是用罐頭番茄醬做的，橄欖油則是在藥房裡販售，讓你清耳朵用的。除了少數的印度和中國餐館，大多數餐廳的食物都令人失望。英國被視為「歐洲病夫」，倫敦感覺像是一個過氣的帝國首都，一邊惴惴不安地看著紐約這類城市，一邊擔心法蘭克福和巴黎會搶了它的生意。

集合住宅和行動主義
一開始，我們決定找個離巴黎更遠的地方，包括文化上和地理上的遠，於是我們在加州待了幾個月，和露西的哥哥麥可（電視劇和電視電影的編劇暨製片）一起住，我則在 UCLA 教書。我們喜歡峽谷、海灘和棕櫚樹，但我發現加州太偏向汽車文化而且太漫無邊際，缺乏緊密城市的人文主義。

班、札德和艾柏正值青少年，勞氏大樓的競圖看起來很有希望；該是搬回倫敦的時候了。在 1970 年代邁入 1980 年代這段時間，柴契爾主義這帖猛藥開始發揮效果，露西和我也越來越介入家鄉城市的政治和公共生活。

我對政治和社會的興趣，勝過在建築這行裡往上爬，1960 年代末，我曾在英國皇家建築師協會（Royal Institute of British Architects, RIBA）

左頁：這張照片會讓人想起那個政治狂熱的十年，當時由布萊恩・安森擔任主席的建築師革命委員會，正在 AA 公布該組織的宣言，1975。

做過一次煽動性演講，要求他們把位於波特蘭廣場（Portland Place）的美麗總部賣掉，搬到倫敦的碼頭區，親近倫敦市民。而我在 UCLA 的短暫工作，也讓我確信，教學是社會最重要的角色之一，我不能割捨它。我喜歡在論證與爭辯時唇槍舌劍；我想要實際參與，創造更美好的社會，而不是當建築這行的理論家或代言人。

我開始出席大倫敦議會（Greater London Council）的會議，肯·李文斯頓（Ken Livingstone）和他的工黨同志正在那裡為不受歡迎的少數族群爭取權利，包括女性主義、反種族歧視和同志權利等，並因此被嘲笑為「瘋狂的左派」（the loony left）。差不多也在這個時候，我在東倫敦的一場晚宴上遇見安妮·鮑爾（Anne Power），她是倫敦政經學院（London School of Economics）的社會政策教授，該校是英國左派的核心腹地。她表示，想帶我去看看那個地區的一些集合住宅，指出哪些地方做對了，但大多數都走錯方向。

我滿懷熱忱地接受安妮的提議。麥可·楊（Michael Young）和彼得·威默特（Peter Willmott）合著的《東倫敦的家庭和親屬關係》（*Family and Kinship in East London*），深深影響了我和一整代的建築師與都市規劃師。這本以東倫敦社區為主題的大師研究，檢視了貝斯納綠地（Bethnal Green）這個公寓住宅區緊密連結又錯綜複雜的社會結構——這裡的日子是在街頭上共同度過（因為居住環境實在太過狹窄骯髒）——以及許多東倫敦人從熟悉的街道遷往戰後位於倫敦周邊的新城鎮後，在社會和實體層面上經歷過怎樣的崩解。

我和安妮造訪了犬之島（Isle of Dogs），後來在 1985 年布羅德沃特農場（Broadwater Farm）暴亂之後，也參觀過托騰漢（Tottenham），這兩次經歷讓我看出，勇敢新世界所許下的承諾，已經搖搖欲墜。布羅德沃特農場看起來就是被設計成隔離的聚居區，四周都是開闊的田野，跟所謂的城市感徹底斷絕。二次大戰結束後，興建住宅的需求迫在眉睫，在那個緊急時刻，規劃者忽視民眾真正的生活方式，把他們孤立在一個得不到任何熟悉的社會支持結構的地方。這種情況加上高失業率和高壓的管制政策，就混成了一帖毒藥。

安妮在「社宅優先計畫」（Priority Estates Project）的工作經驗，變成全國社區資源中心（National Communities Resource Centre, NCRC）的

安妮·鮑爾，永不疲倦、為社會最貧困族群奮戰的鬥士。安妮和我共同成立全國社區資源中心，幫助低收入背景的民眾改善生活和居住社區。

基石，那是安妮和我共同成立的慈善組織。NCRC 提供一些技能給低收入背景的民眾，讓他們可以創造和抓住機會——這類協助也曾幫助我度過艱難的求學階段。大都會精釀啤酒（Grand Metropolitan Breweries）為 NCRC 買下特拉福德宮（Trafford Hall），那是一棟十八世紀的鄉村大宅，位於卻爾西區的漂亮公園地，在那裡提供各項訓練給來自全英國的民眾。大多數受訓者都住在沃特西格爾街（Walter Segal）四十號的自建之家，以木架構興建，用舊報紙當絕緣材料。NCRC 做的是至關緊要的工作，但得費盡心力才能籌到資金。

安妮投注心力協助社會上最窮困的民眾，並利用她的知識和研究為變革提供充分的理由。我在 1970 年代中葉結識的布萊恩・安森（Brian Anson），甚至比安妮更激進。我們是在 AA 的畢業評圖上認識的，我到那裡為他任教的一組學生提供建議。這些學生的專案內容不是設計建築物，而是提出一項都市屋頂的分配案（想當然爾，他們得到了「甘藍菜圃小組」的暱稱）。AA 不知道拿這案子怎麼辦。布萊恩和我設法讓這個專案完成，學生也拿到學位。

布萊恩是支持邊緣人的偉大倡議者，他曾在貝爾發斯特（Belfast）的狄維斯集合公寓（Divis Flats）以及沒落的煤礦小村和舊鋼鐵城鎮工作過，他也是個傑出的作家和無望者的好朋友。當他失業時，這情況常常發生，他就會跟著建築師革命委員會（Architects' Revolutionary Council）和規劃援助團（Planning Aid）去各地巡迴，滿腔熱情地談論窮人該如何重新掌控營造環境和政治系統。他大大改變了我對英國長期積累的社會問題的想法和理解。對於倫敦的公共領域，他也是位有遠見的鬥士，奮力保護柯芬園和霍克斯頓廣場（Hoxton Square），不讓它們受到再開發計畫的無情摧殘，抹除掉一切個性。

文化和市民生活

就在我越來越介入政治的同時，我也可感覺到自己對市民生活的涉入越來越深，甚至受到體制歡迎。我們不再是 1971 年抵達巴黎時的「建築嬉皮」，而是勞氏大樓的指定建築師——那將是倫敦市最高的一棟新建築，由一個位於體制核心的機構所指派。露西和我獲邀前往溫沙古堡，和女王共進晚餐並「留宿一晚」（這個階段的威爾斯親王，還沒跟世界

布萊恩・安森，激進的建築行動主義者和宣傳家，也是捍衛倫敦公共領域的鬥士。

分享他對建築的意見），1980 年，我成了 BBC Arena 一部紀錄片的主角，片子是由艾倫・楊圖（Alan Yentob）製作，他是我現在最親近的朋友之一。隔年，泰特藝廊館長亞蘭・鮑尼斯（Alan Bowness，我是因為他和康瓦爾藝術界的連結而認識他，他是班・尼柯爾森和芭芭拉・赫普沃斯的女婿）邀我加入董事會。

一開始，我不覺得自己有資格，雖然藝術在我的人生中從未缺席，小時候我就去過威尼斯和佛羅倫斯的多個藝廊，在聖艾夫斯和紐約也跟布倫維爾家的藝術圈朋友有聯繫，我跟菲利普・加斯頓（Philip Guston）是朋友，也介入過龐畢度中心的文化政治。不過加入泰特董事會的那些年頭，確實是一種教育。董事會成員包括托尼・卡羅（Tony Caro）和派屈克・赫倫（Patrick Heron），這兩位是英國戰後最重要的藝術家和最偉大的藝術鬥士，傑出評論家大衛・希爾維斯特（David Sylvester）是我們的顧問，後來還成了我的好友和導師——我常在週六早上去他家拜訪，討論藝術。每次會議的亮點，就是對準備收購的新收藏品進行審評，這種內行又熱情的討論，真是充滿啟發。

我在泰特董事會結識彼得・帕倫博（Peter Palumbo），幾年後，我將為他的官邸廣場（Mansion House Square）開發案奮戰。彼得後來變

成我最親密的朋友之一（也是我么兒的教父），外界原本預期他將接下哈奇森爵士（Lord Hutchinson）的董事長職位。可惜，他犯了一個錯誤，在一篇報紙訪談中批評了亞蘭・鮑尼斯，犯了英國體制裡的一條鐵律：絕不攻擊公僕，因為他們無法為自己辯護。彼得把自己排除在名單之外，我則受邀在 1984 年接任董事長。

泰特有些超棒的收藏，但也有很多東西需要調整。館方的收購政策有時讓人覺得只是為了把牆壁填滿，而不是要挑選最好的傑作。這機構一直很保守：1930 年代錯過一次很棒的機會，當時館方派了兩名董事（其中一位是約翰・梅納德・凱因斯〔John Maynard Keynes〕）拿了三千英鎊的預算前往法國。他們帶了幾幅畫回來，但錢只花了一半。董

上：艾倫・楊圖，1980 年他讓我成為 BBC Arena 一部紀錄片的主角。

下：1984 年受命擔任泰特董事長後，和我的董事們一起拍照。

A place for all people

事會為此感到高興，但其實他們錯失掉可以用合理價格建立印象派重要館藏的機會。在我加入董事會時，現代藝術依然飽受忽視，藝廊本身的狀況也很糟。

在美國時，我見識過慈善團體和籌款活動如何推動美術館的發展，他們還會任命重要藝廊的董事會成員，取代英國的榮譽體系。在法國，文化則是被視為國家級的優先事項。泰特似乎擁有這兩個世界最糟糕的一面：它給人的感覺和實際的作為都像個公家單位，而非企業機構，而且被視為一攤死水，而非國家文化生活的命脈。

我們開始做改變。彼得・帕倫博設立了一個新基金會負責私人捐獻；鮑尼斯退休後，藝術部長格雷・高里（Grey Gowrie，他後來任命我在英格蘭藝術委員會〔Arts Council England〕擔任他的副主席）和我打算物色一個更有活力的替代人選。經過精采的面談之後，我們選擇了尼克・塞洛塔（Nick Serota），他曾讓白教堂藝廊（Whitechapel Gallery）改頭換面，後來也改造了泰特藝廊，並在倫敦藝術界的文藝復興裡扮演重要角色。這可能是我參與過最好也最重要的決定之一。

文化保守主義在英國是由上而下。柴契爾夫人鼓勵我們的募款活動，但對其他都沒興趣。赫倫、鮑尼斯和我曾在冷戰尾聲前往莫斯科和列寧格勒，希望對方答應借展幾件馬諦斯的作品，沒想到在最後一秒被紐約現代美術館捷足先登，因為該館得到白宮出手相助，但唐寧街完全沒有要插手的意思。公務員清楚反映了這種心態。露西常提到我們交手過的一位資深公務員，說他有一種第六感。可以在你甚至還沒開口之前，就搖頭說「不」。

1989 年我從泰特退下，幾年後，我和剛選出來的工黨領袖東尼・布萊爾（Tony Blair）談到，等他掌權之後，應該將國家遺產部改名為文化部。他看起來顯然有點退縮，不過最後還是改了名字（但只改了一部分，變成文化、媒體和運動部——只有英國人會把這三者視為自然的組合）。

從 RRP 到 RSHP：合作、信念與歡樂

RRP（Richard Rogers Partnership，理察・羅傑斯合夥公司）是我們從巴黎回倫敦時建立的。原本我們想採用比較通用的名稱，例如四人組之類，但當時身為全球最大廣告公司老闆和我的好友的查理・薩奇

●尼克・塞洛塔，1988 到 2017 年的泰特藝廊館長，改造了藝廊和英國藝術圈。

（Charles Saatchi）表示，我的名字好不容易才開始有些知名度，公司名稱不用我的名字簡直是瘋了。原始董事包括約翰‧楊、馬可‧哥須米德和我，幾年後又加入麥克‧戴維斯。我們也給羅瑞‧阿博特董事的職位。「我他媽的為什麼要當董事？」他如此回應，不過最後還是變成我們的合夥人。一開始我們只有兩個案子：勞氏大樓和可茵街（Coin Street），全公司人數不到二十個，只要有新工作進來，就一起投入支援，一星期工作六十小時可說司空見慣。

我們的名字是新的，但信念卻是扎根在舊日的四人組，依然秉持著平等的合夥原則，同甘共苦，並深信我們能創造更好的社會。約翰、馬可和我起草的章程，是以公平為基礎──包括營收的分配、福利和生活品質、我們要承接的工作，以及一視同仁。我們同意所有員工共享利潤和慈善，並將報酬最高建築師的薪資限定為最低薪資的一定倍數（目前是九倍）。至今我們依然為自己提供的福利感到自豪，包括慷慨的產假和陪產假（我們是陪產假的開路先鋒），語言課程和私人健康保險。在三十年前我們成立這家合夥公司時，這類福利安排幾乎聽都沒聽過。

我們在泰晤士碼頭（Thames Wharf）辦公室有一家公司補貼的食堂，讓我們可以像大家庭般一塊兒吃飯（有好幾年的時間，那裡的主廚是蘇菲‧布蘭布里吉〔Sophie Braimbridge〕，當主廚之前，她已經嫁給我兒子艾柏），我們正打算在新辦公室裡規劃類似的食堂。夏天時，每週三我們會和其他建築師打壘球；冬天則舉辦派對和踢足球。我們有年度旅遊，一起去造訪一棟我們新完成的建築，還會花上一個週末的時間吃吃喝喝，思考我們的未來。公司的每位成員都可使用我們的度假屋（冬青粉靈豆〔Holly Frindle〕，由俄國建築師萊柏金〔Lubetkin〕設計的一棟平房，位於北倫敦的惠普斯奈德動物園〔Whipsnade Zoo〕）。

我們的章程是奠基在分攤工作和共享報酬之上，也是建立在合作和歡樂之上。青少年時，我雖然在學校裡掙扎，卻也在艾普森的小村池塘周圍，聚集了一個以我為中心的黨派，從那時開始我就體認到，大家一起工作的效果最棒。彼此依賴才不是軟弱，而是值得歌頌的事。

建築的範圍非常廣泛。這行結合了各方專才，有專精結構又了解生意的人，有不斷接觸最新科學思維的技術人員，有了解材料和營造過程的人，有經濟學家、詩人、社會學家、律師、藝術家和工程師。我們辦公室讓各方大德齊聚一堂，加上客戶那邊的代表，一起發展構想。

建築師通常會在事務所待上很長一段時間，有些甚至是一輩子。如

左頁上：羅瑞‧阿博特，他最初的熱情是設計汽車，他是個非傳統的天才，深深影響了我們的建築語言。

左頁下：RRP 位於荷蘭公園的工作室，1983 年 7 月，差不多是我五十歲生日前後──當時我們所有人依然圍著一張大桌吃飯。

1. 我們的信念

建築無法與實踐它的個人和維繫它的社會這樣的社經價值區分開來。身為個體，我們有責任為人類的福祉、我們所在的社會以及我們合作的團隊做出貢獻。

2. 我們的目標

我們的目標是生產有益於社會的作品。我們排除直接和戰爭相關的工作，以及會加劇環境汙染的作品。

3. 我們的工作方式

為了做出最高品質的作品，我們會仔細控制辦公室的規模，認真挑選適合的案子。我們知道工作本身並非目的，平衡的人生必須包含休閒享樂與思考的時間。

RRP 章程，以合作和追求公平為基礎。章程是由約翰·楊、馬可·哥須米德和我制定，1980年代初採用，直到今天依然由RSHP沿用。

4. 我們的慈善所有權

我們事務所的所有權屬於一個慈善信託。沒有任何個人擁有本事務所價值的任何份額。據此，私人交易和股份繼承一概排除，所有剩餘價值都將透過慈善信託回饋社會。

5. 我們的組織方式

我們秉信以公平和透明方式分享我們的工作報酬。董事的收入將是合格建築師最低薪資的固定比。扣除儲備金和稅金之後，所有利潤將由全數工作人員和慈善單位根據公開發布的原則分享。我們相信這樣的安排可以滋養彼此之間的集體責任感，提升我們的工作滿意度，培養更廣泛的社會責任感。

6. 利潤分享和慈善

收益的七成五分配給合夥人和工作超過兩年的員工，另外兩成每年捐給慈善機構，剩下的做為預備金。每位董事和員工可根據自己的慈善份額捐給自己指定的慈善單位。經年累月，將會有數量可觀的金額用於慈善目的。

果某人在某個小組裡工作得不太順利，我們會試著找出更適合他們的不同案子或角色。通常只要調整個兩三次，就能找到適合的位置：當你招募到傑出的人員之後，你要做的，就是找到善用他們的最佳方式，接納每個人的習性和怪癖，讓每個人都能將優勢發揮出來。

我們的合夥公司是由建築師主導，但合夥人具有堅實的商業和管理知識。我們目前的董事長安德魯・莫里斯（Andrew Morris）是在 1980 年代初加入；他的第一個角色是擔任我們皇家大道（Royal Avenue）住宅的專案建築師。現在則是帶領事務所的組織發展，至於事務所的傳達、商業和法律小組，則是由雷納・格魯特和財務合夥人伊恩・柏透斯（Ian Birtles）負責。我在巴黎時就認識雷納，他和妻子住在我們公寓附近，當時就是由他領導龐畢度的奧雅納團隊。他在 1986 年加入我們，負責我們的海外工作。

班・沃納（Ben Warner）跟我們工作了三十年；他在東京設立了我們的辦公室，現在負責我們的遠東業務。阿福塔・洛泰（Avtar Lotay）領導我們的澳洲業務；西蒙・史密森（Simon Smithson）是我最精妙的思想家，在馬德里巴拉哈斯機場第四航廈（Barajas Airport T4）的設計和營造期間，他是專案建築師，目前負責南美各地的企劃案。理察・保羅（Richard Paul）為複雜的國際專案注入知識、專業和活力，例如紐約世貿中心三號大樓（3 World Trade Centre）。

2007 年，我贏得普立茲克獎（Pritzker Prize），大變革也在那年到來。當時我七十幾歲了，其他兩位創立夥伴約翰・楊和馬可・哥須米德都離開了。該是時候思考一下，萬一我退隱了，事務所該如何進展下去。經過幾番討論，合夥人決定啟動工程，以分階段和漸進方式交棒給下一代。我們在事務所的名稱裡加入葛蘭・史特克（Graham Stirk）和伊凡・哈伯（Ivan Harbour），這兩位是我們最有才華的年輕合夥人，從勞氏大樓案就開始跟我們合作，於是事務所的名稱從 Richard Rogers Partnership 變成 Rogers Stirk Harbour + Partners（RSHP），安德魯和雷納變成資深合夥人。

在那前一年，我陷入一場可能摧毀事務所的爭議事件。有人要求我們，在辦公室舉辦一項活動，促進中東和平。那場會議我提早離開，但後來有些發言者呼籲對以色列進行抵制。這消息很快就登上倫敦和紐約報紙，當時我們正在紐約進行賈維茨會議中心（Jacob K. Javits Convention Centre）的改建案。有些呼聲要求該項專案解雇我們，並禁止我們未來在紐約接案。露西和我飛了過去，做了為期一週、可怕如鬼

左頁：RRP 的董事們，溪畔別墅，2003。由左到右依序為：約翰・楊、馬克・達本（Mark Darbon）、我、麥克・戴維斯、阿莫・卡西（Amo Kalsi）、雷納・格魯特、理察・保羅、葛蘭・史特克、安德魯・莫里斯、馬可・哥須米德、羅瑞・阿博特和伊凡・哈伯。

右：與葛蘭‧史特克和伊凡‧哈伯，2007，當時我們將事務所名稱改為RSHP。

下：日漸成長的團隊，攝於雷恩爵士（Wren）設計的皇家醫院（Royal Hospital），卻爾西區。

的協商和溝通。我們成功穩住情勢，但也嚇壞了，我們見識到不實的謠言和影射可以多快摧毀一家信譽卓著的公司。

2015 年，我們從泰晤士碼頭搬到利德賀大樓（Leadenhall Building）時，又發生另一次大變革。我們是因為泰晤士碼頭的新地主（易手的時間就發生在 2004 年馬可‧哥須米德離開事務所後）想要都更才搬走的。但這項搬遷也很合理，畢竟那是我們最棒的現代大樓之一，位於倫敦市中心，而不是偏遠的住宅區。新建築讓整個事務所可以在同一樓層一起工作，不用分散在泰晤士碼頭的各棟建築裡。

我們從一個不到三十人的事務所，成長到超過兩百名員工，這個規模跟我們該有的實力約莫相當（但我記得，在我們三十人、五十人、一百人甚至十二人的時候，我好像也說過同樣的話）。隨著規模成長，我們也找到新的合作方式。剛創立時，我們每個人都深知彼此，可以來來回回交換工作和想法，進行測試、強化、挑戰，在每週一的設計論壇會議上，把

圖貼在牆上，一起審視，工作模式有點像是一個頭腦加十二雙手。我們一起吃飯喝酒，發展出親密如家人的工作關係。這種非正式的精神逐漸被比較正式的結構取而代之。我們將事務所組織成四個小組，其中三個是設計小組，分別由伊凡、葛蘭和我領導，另一個是強大的企業核心小組，由安德魯和雷納指揮。合夥人的數量也增加到十三個，其中五位是在 2015 年指定的，分別是崔西‧梅勒（Tracy Meller）、安德魯‧泰利（Andrew Tyley）、約翰‧麥寇根（John McElgunn）、史蒂芬‧巴雷特（Stephen Barrett）和史蒂芬‧賴特（Stephen Light）。合夥人的公眾知名度也日益提高，逐漸跟特定專案連結在一起。

我們一起工作的方式肯定是改變過，以呼應事務所的成長、合夥人的偏好和新科技的衝擊。電腦輔助設計造成一定的差異，刺激了生產量，但也讓設計過程變得更私人，不像把圖稿貼在牆上一起討論的時代。我們的週一設計論壇，目前除了把焦點放在審評設計之外，也納入資源管理，而草創時期曾激發約翰、羅瑞、麥克、馬可、彼得‧賴斯和我的波希米亞非正式文化，那種讓想法和辯論自由發展的氣氛，也有了演化。但我們依然維持了建築的品質；我認為，事務所最近完成的建築是我們最棒的作品。

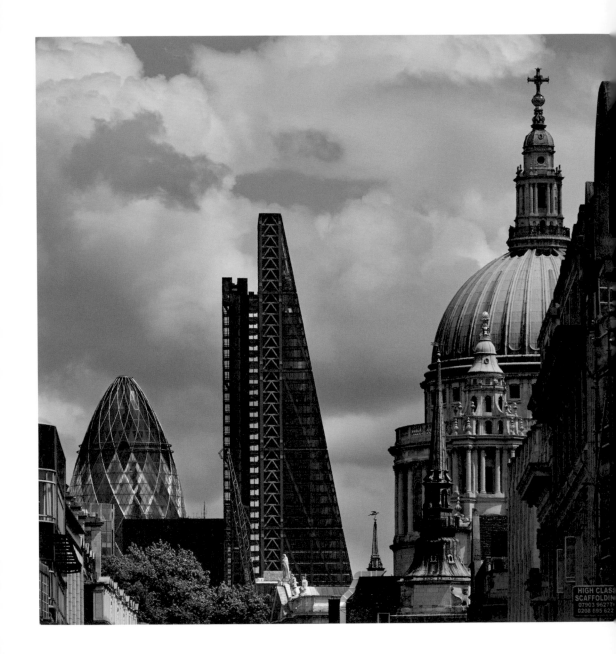

Building in the City
6. 打造倫敦市

我坐在利德賀大樓十四樓的辦公室向外眺望，可以看到對街的勞氏大樓，這兩棟大樓相距只有三十公尺和三十年。當我反思這兩棟建築的對話和對照時，我感覺幾乎伸手就可以摸到它。

比較勞氏、利德賀和龐畢度這三件作品，可以清楚看出科技、建築與商業如何隨著時間改變。龐畢度是一個開放式結構，一座公共歡樂宮，盡可能使用數量最多的標準化構件。勞氏大樓是一座委託興建的商業總部，一個「私人俱樂部」，它也有一定的靈活度，因為採用了無柱式樓層和開放式中庭，並將服務性設施安置在外部塔樓裡。但這棟大樓的工藝性遠勝過龐畢度，幾乎可用雕刻來形容，它精心仔細地安置在不規則的基地上，而且耗費大把心力關注鋼筋混凝土的結構。

如今，做為一棟租售型辦公大樓的利賀德，則是讓勞氏大樓相形之下顯得很像手工藝品。複雜洗練的電腦輔助設計和製造，意味著每一片鋼或玻璃都可以用絕對精準的方式指定和交付，將工藝的美學與大量生產的慣例結為一體。這棟建築外型光滑，樓板是開放式的，所有的服務性設施都對齊某個垂直邊，創造出廣大、開闊的樓層空間，將視覺上與實際上的靈活性發揮到淋漓盡致。

利德賀大樓的傾斜輪廓，是為了因應聖保羅大教堂景觀走廊造成的限制，但也對現代辦公大樓做了基本的重新思考。大多數的摩天大樓都是圍繞著一個混凝土核興建，裡頭安置各種服務性設施，包括電梯、樓梯間和衛浴設備。你可以在世界各地的辦公大樓裡看到相同的基本設計；結構基本上都一樣，只是包裹了不同的皮層。這只是一種裝飾性的美化，不是建築。這種做法有其限制。這樣的格局意味著每個辦公桌都可看到窗戶，但中央的服務核卻阻礙了同一樓層同僚之間的內部視線。這樣的格局也意味著無法靈活運用；因為你只有介於中央核和外牆之間

左頁：利德賀大樓獨特的斜坡造形，是為了不阻礙聖保羅大教堂的視野。

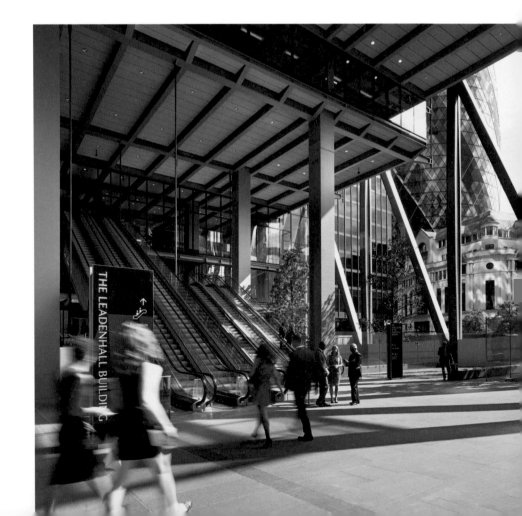

大約十二公尺深的可使用空間，限制了可以並肩工作的人數，而且沒有共享的中央空間讓不同的團隊互動交流。這種傳統的辦公室無法符合現代工作場所快速變遷的本質。

利德賀大樓採取不同的走向，讓使用者擁有寬闊開放的矩形樓板。因為它的服務性設施（包括牆面半透明的洗手間）全都垂直擺放在大樓的北端，所以每個租用者都可往南眺望泰晤士河；中間沒有任何柱子或電梯井阻礙視線。這棟大樓不是繞著混凝土核興建，而是由一個巨型的鋼架支撐。整棟建築夾在一個通風用的玻璃腔體裡面，以七層樓為一個區段，讓眼睛在探索建築立面時產生一種尺度感，比勞氏大樓和龐畢度中心來得滑順許多。植物和活動空間擺在最頂端，讓建築物可以攀升到一個細長的頂峰，卻不會讓上方樓層顯得空蕩。

利德賀大樓的設計工作室由葛蘭・史特克帶領，他是一位傑出建築師。他和伊凡・哈伯一樣，也是在我們興建勞氏大樓時加入事務所，但我對他最早的記憶，是他在主禱文廣場（Paternoster Square）案的工作情形，他的專注、他的知識以及他對細節的關注，打造出清晰的幾何，成了該項計畫的特色。葛蘭的知性清晰和策略走向，使他能解決各種問題，包括最微不足道的設計細節。你可以在一些複雜的案子裡看到這點，例如大英博物館的世界保護和展覽中心（World Conservation and Exhibitions Centre），也可以在他的自宅裡看到——他和妻子蘇西（Susie）將漢普斯泰德一棟 1960 年代的獨棟住宅做了精采的改建，還因此得到 2011 年英國皇家建築師協會頒發的曼瑟獎（Manser Medal）。

目前這波在倫敦市內和周邊竄起的高樓是有爭議的，就跟高樓一直以來在倫敦的命運一樣。這是一種非常英國的態度：只要蓋了一棟新大樓，規劃師和政治人物就會開始慌張好幾年，擔心接下來會有一整排高樓出現，結果就讓單棟大樓孤零零地撐著天際線。即便到了今天，還是有些評論家就是看高樓不順眼，認為它們和倫敦格格不入，想要從「新浪潮的衝擊」中往後退，跟十六世紀佛羅倫斯人在四層樓高的斯托濟大宅（Palazzo Strozzi）興建之後的反應如出一轍。然而，摩天大樓的群集效果比單打獨鬥要好，即便某些個別大樓並不盡如人意。紐約世貿大樓在 911 遭到摧毀之前，最令人興奮的元素，正是雙塔之間所呈現出來的緊張感。

和龐畢度中心一樣，我們和開發商合作（這個案子的開發商是 British Land，領導人是約翰・里特布賴特〔John Ritblat〕），讓利德賀大樓的「計劃書更為民主化」——除了為天際線增添一抹優雅之外，也

左頁上：RSHP 位於利德賀大樓十四樓的辦公室，我們在 2015 年遷入，陽光可灑進開放式樓板的深處。

左頁下：從公共廣場通往利德賀大樓接待廳的電扶梯，在倫敦市，這樣的公共廣場相當罕見。

下跨頁：利德賀大樓的側視圖，可看到七層樓的公共空間，巨型的鋼構架，以及收納電梯和其他服務設施的塔樓。

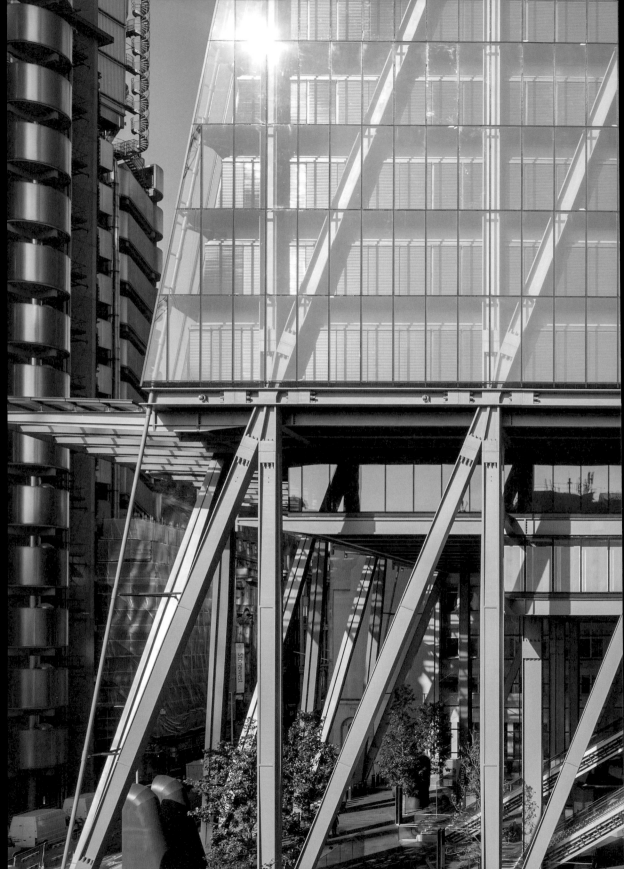

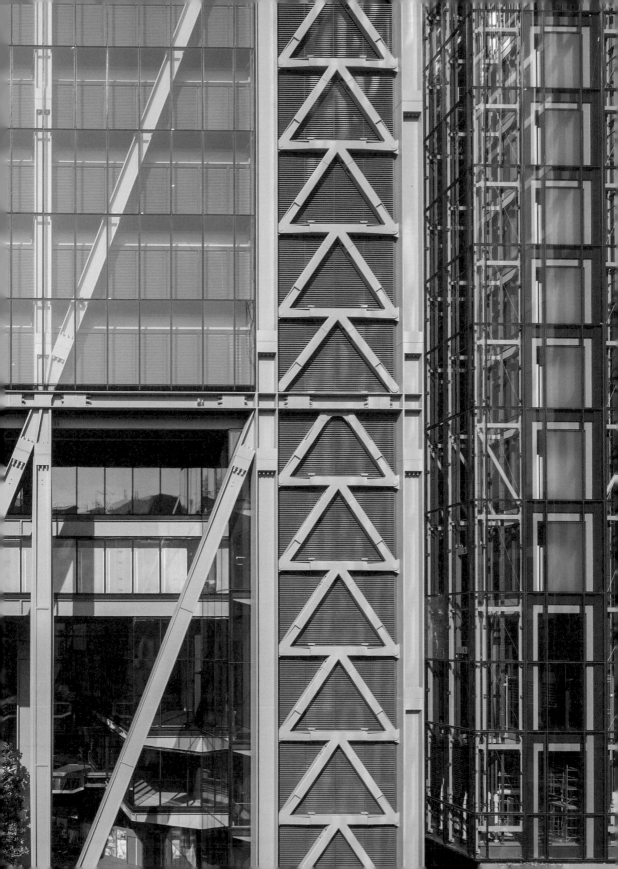

創造某種市民和公共價值。葛蘭說服客戶切除建築物最下方的樓層段，打造出一個七層樓高、面南的公共空間，有樹木、硬鋪面和座位，以及通往上方接待大廳的手扶梯。這棟大樓很高，卻將佔地面積縮到最小。在倫敦市中心，土地很有價值，能在地面層留出公共空間讓人午餐或閒逛的案例非常罕見。

倫敦的勞氏大樓

四十年前，倫敦市是個很不一樣的地方。很多男人還戴著圓頂禮帽去工作，天際線則是由中等高度的沉悶平屋頂主導，只有理查・塞佛特（Richard Seifert）的國民西敏銀行大樓（NatWest Tower）鶴立雞群，往西望向中央點大樓（Centrepoint）和郵政大樓（Post Office Tower）。社交生活局限在上流階級的紳士俱樂部和工人的酒吧，婦女和小孩則無處可去。城市規劃師彷彿要強調倫敦市的愛德華時代氛圍，全都穿著燕尾服去工作。戲劇性的變革即將來臨，但當時還感覺不到。

倫敦市最值得尊敬的機構就是勞氏保險交易所，自從 1688 年它在愛德華・勞埃德咖啡館（Edward Lloyd's Coffee House）誕生以來，它一直是保險業的中心。當時它是全世界最大的保險市場，但給人的感覺就像一家私人俱樂部。1928 年，勞氏位於皇家交易中心的基地已經容納不下它的業務，於是搬到利德賀街一棟由愛德溫・庫柏爵士（Sir Edwin Cooper）設計的新大樓裡，1930 年代擴張到旁邊那棟大樓，1950 年又搬了一次。最後這棟大樓原本是打算用到二十一世紀的，但事實證明，到了 1970 年代末，它已經無法應付這一行的快速成長，於是勞氏面臨數十年來第四次搬遷的命運。

1977 年，勞氏董事會去找活力充沛的 RIBA 主席戈登・葛蘭（Gordon Graham），尋求建議。他們不想下個五十年還要這樣頻繁搬遷；就像他們後來說的：「我們是保險業，不是營造業。」所以靈活性是第一要務：如果它們的業務繼續成長，如果法蘭克福變成歐洲首要的金融中心，或市場橫渡大洋進軍紐約的話？資訊科技當時顯然即將面臨巨大衝擊（我們第一次造訪時，我看到的唯一機器是影印機，有些雇員甚至還用鵝毛筆寫字），但沒人確知這在工作數量、樓層空間、服務存取和建築設計上意味著什麼。

聽取葛蘭的建議並瀏覽過長長的名單之後，勞氏邀請六位建築師提出想法，陳述他們將如何在這麼多不確定的條件下符合該單位的需求。這不像典型的設計競圖，因為沒有據以設計的計畫書，而是一個挑選設

計團隊的競比過程。

　　Piano + Rogers 當時差不多處在休眠狀態，因為案子非常稀少。巴黎那間三十人一起工作的辦公室已經消失：我搬回倫敦，離家人較近，還曾在洛杉磯的加州大學任教；馬可・哥須米德縮減了工作時間；約翰・楊認真考慮要接受訓練去開計程車。那是個令人沮喪的時刻：雖然我們終於收到各方讚譽，但我們那棟著名建築卻像套在我們脖子上的枷鎖；沒人想要另一棟龐畢度。倫佐留在巴黎。

　　勞氏要求提出營造策略，滿足以下需求：讓他們可在該地營業到二十世紀結束，確保他們可以繼續進行面對面交易，在打造新場所的同時不能讓工作中斷。除此之外，其中還存在著很多不確定性。就像勞氏的行政首長寇特尼・布萊克摩爾（Courtenay Blackmore）說的：「我們唯一知道的就是我們不知道。」

　　我們的做法就是如實提出策略，而不像我們的競爭對手，直接就跳到設計，或是拿出之前的案子。對我們而言，根本沒理由把龐畢度中心拿出來展示，那是我們唯一完成過的大型案子。反之，我們提出二十六個不同的情境劇本，說明如何調整或摧毀或重建勞氏現有的場所，並在屋頂和車庫加裝新的臨時性和永久性結構，讓興建期間可以維持營運。我們幾乎沒提到設計，除了強調新建築必須成為倫敦市緊密的中世紀街道網絡的一部分，保有靈活彈性並保留面對面的交易行為。我們並不期待能贏得勝利，換作現在，我不認為我有勇氣敢拿出這麼低限的回應。

　　1978 年初，我們被召回去，和彼得・葛林爵士（Sir Peter Green）領導的勞氏再開發委員會進行第二次面談。約翰・楊、馬可・哥須米德和我，加上奧雅納的彼得・賴斯和倫佐。我買了一套西裝，我的好友、偉大的藝術史家寇克・華內多（Kirk Varnedoe，後來成為紐約現代美術館繪畫和雕刻部門的主任）當時和我們一起住在貝爾塞茲公園，他告訴我，一定要繫領帶。他把自己身上那條紅點藍絲綢的領帶解了下來，借給我；等我們抵達勞氏時，每個人都繫了一條差不多相同的領帶。也許是領帶的關係，讓他們相信，我們不會再蓋出另一棟龐畢度。

　　彼得和馬可令委員會印象深刻，因為他們透過分析理解到接連不斷的更迭會對勞氏造成哪些影響，於是我們一得到指派，就開始解決這些問題，了解客戶的需求。勞氏想要維持面對面的交易傳統，也就是需要讓視線可以水平橫貫也能縱向穿越不同樓層。我們很快就明白，要一塊一塊重建既有的辦公室根本行不通，我們需要一棟新建築。這棟大樓的結構將繞著中庭發展，讓水平與垂直的能見度達到最高，於是我們開

GRUNDRISS DES HAUPTGESCHOSSES

始考慮各種形式，看哪一種可以契合這個高度受限又奇形怪狀的基地。研究後發現，如果照著基地的邊界走，不但費用昂貴，而且不是很有效率，所以我們退回到簡單明瞭的矩形，加上一個中庭和外部的服務性塔樓。

我們利用這些服務性塔樓來強調建築物的尺度，豐富天際線，並將矩形錨定在基地上，也讓大樓可以在不中斷工作的情況下輕鬆更換和維護一切設施，從廁所到纜線都包括在內，纜線是快速變遷的 IT 系統不可或缺的必備品——當時正值數位時代的黎明階段。尤其重要的是，交易所樓層的使用者會比一般的辦公室樓層密集許多，所以需要不同等級的服務性設施。我們從 Airstream 露營車的光滑金屬線條得到靈感，設計出廁所膠囊，這些膠囊從頭到尾都是預製好的，只要用吊車就定位即可。

服務性塔樓是勞氏大樓設計裡最耀眼的元素，成功將服務性與使用性空間區分開來，龐畢度中心就是藉由這樣的設計讓開放性樓板得以實現。這些塔樓採用不鏽鋼覆面，除了界定出大樓的輪廓之外，也像是在跟大樓對話，這項設計可回溯到 1961 年我和諾曼學生時代完成的耶魯科學實驗室。而我們將服務性塔樓和屋頂採光的中庭空間並置的做法，則可看到萊特的拉金大樓（Larkin Building）以及路康的理查茲醫學研究實驗室的影響。採用比較昂貴的不鏽鋼建材，也可反映出這棟大樓的總部地位。這是我們唯一一棟沒採用彩色飾面的主要建築物。

這些塔樓確立了大樓和基地以及鄰居的關係。我在設計勞氏大樓時寫到，這棟大樓「要把過度簡化的二十世紀街廓與更為豐富多樣的往日建築織縫在一起」。這棟大樓的外型採用階梯式以配合周圍鄰居，特別是利德賀市場的維多利亞式廊街。塔樓也和中庭以及四周的大樓共同創造出複雜的光影變化。由約翰・楊和玻璃第一品牌皮爾金頓公司新研發出來的「閃爍玻璃」（sparkle glass），讓這點更形強化。這款玻璃的細微紋理可為勞氏員工提供隱私，同時可捕捉、反射和折射光線創造生動感，讓未亮燈時的玻璃不致顯得昏暗沉悶。

這些塔樓給客戶帶來意料之外的紅利；大樓的規模受限於最大容積

左頁和本頁：萊特的拉金大樓，1906 年興建於紐約州的水牛城。該棟大樓在 1950 年的拆除爭議之前，我一直沒機會造訪，但它的獨立式服務性塔樓、紀念性巨柱和開放式中庭，明顯影響了勞氏大樓。

1

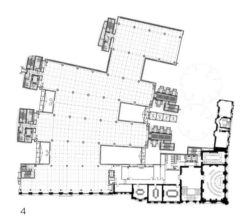

4

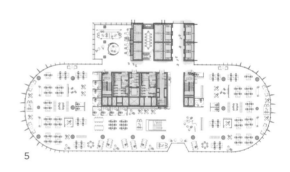

5

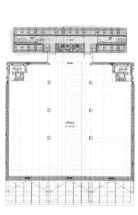

7

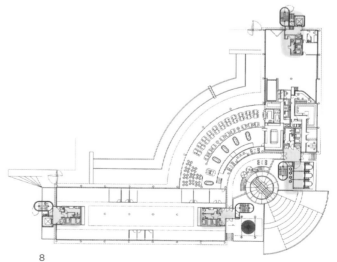

8

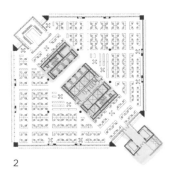

2

3

這些大樓平面圖說明如
何將服務性設施從大樓中
央移出,讓平面得到解放,
增加整體的靈活性。不過,
有些客戶還是指定要位於
中央的服務核,例如世貿中
心三號大樓(9)。

1. 龐畢度中心,1977

2. BBVA 銀行大樓(Torre
BBVA Bancomer),墨西
哥市,2016

3. 木街 88 號(88 Wood
Street),倫敦,1999

4. 勞氏檢驗(Lloyd's
Register),倫敦,2000

5. 巴蘭加魯(Barangaroo),
雪梨,2016

6. 勞氏大樓,倫敦,1986

7. 利德賀大樓,倫敦,2014

8. 第四頻道總部(Channel 4
Television Headquarters),
倫敦,1994

9. 世貿中心三號大樓,紐
約市,2018

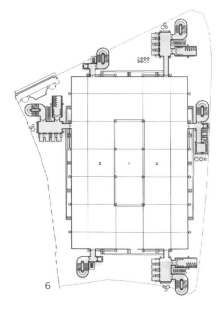

6

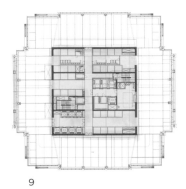

9

0 10 20m

右和對頁：勞氏大樓的基地是不規則的形狀，因為附近的倫敦市街道還沒重新規劃。我們打造了一個矩形樓平面（1），我們沒將服務性設施包含在矩形裡（2），而是將它們擺在外部（3）。這樣做對大家都有好處，皆大歡喜，倫敦市沒把服務性設施當成可使用空間，大樓的規模因此多了一成。

1 2 3

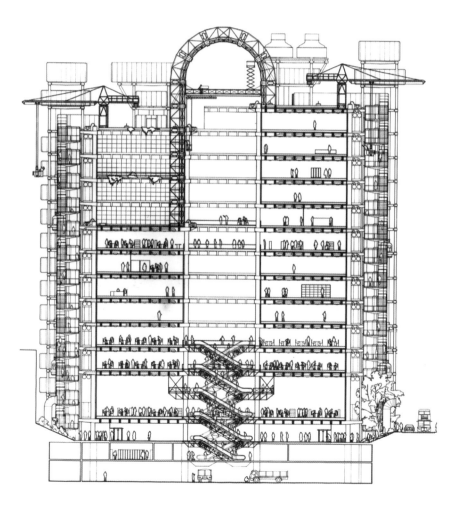

左：勞氏大樓東西向斷面圖，可看到位於中央的中庭、電扶梯以及筒拱形的玻璃屋頂。

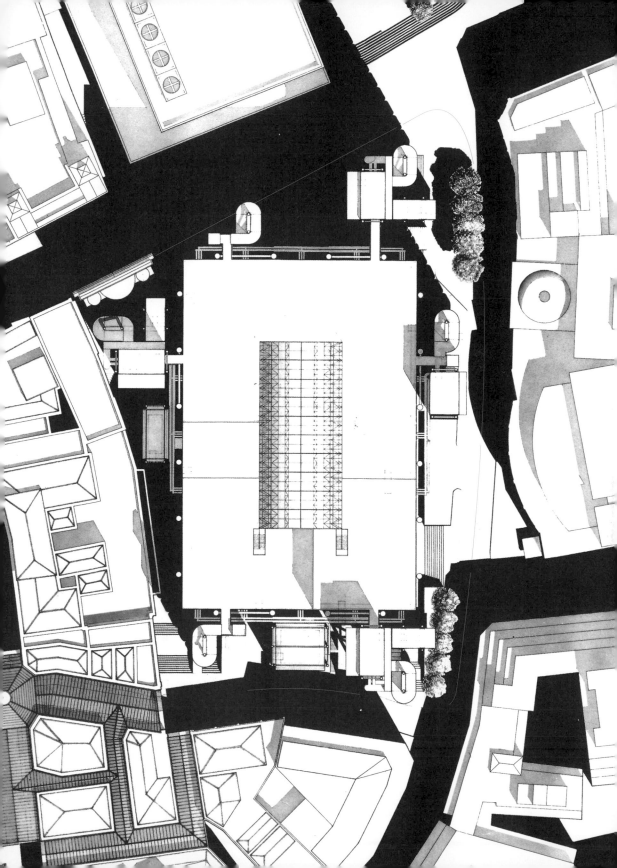

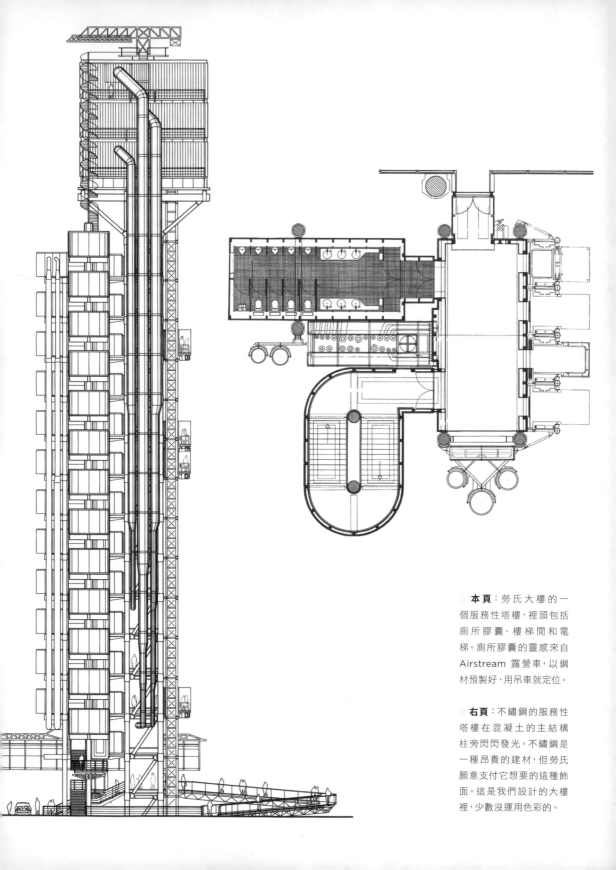

本頁：勞氏大樓的一個服務性塔樓，裡頭包括廁所膠囊、樓梯間和電梯。廁所膠囊的靈感來自 Airstream 露營車，以鋼材預製好，用吊車就定位。

右頁：不鏽鋼的服務性塔樓在混凝土的主結構柱旁閃閃發光。不鏽鋼是一種昂貴的建材，但勞氏願意支付它想要的這種飾面。這是我們設計的大樓裡，少數沒運用色彩的。

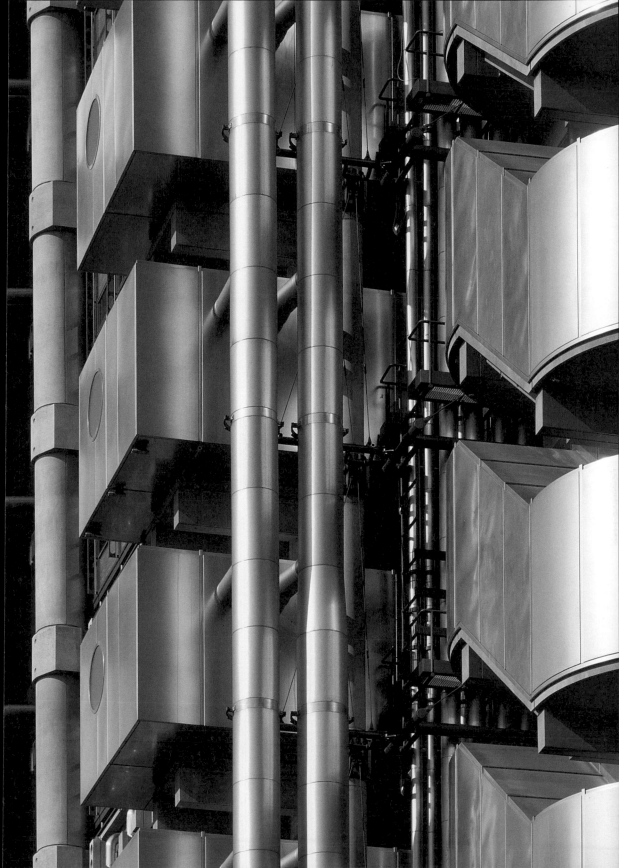

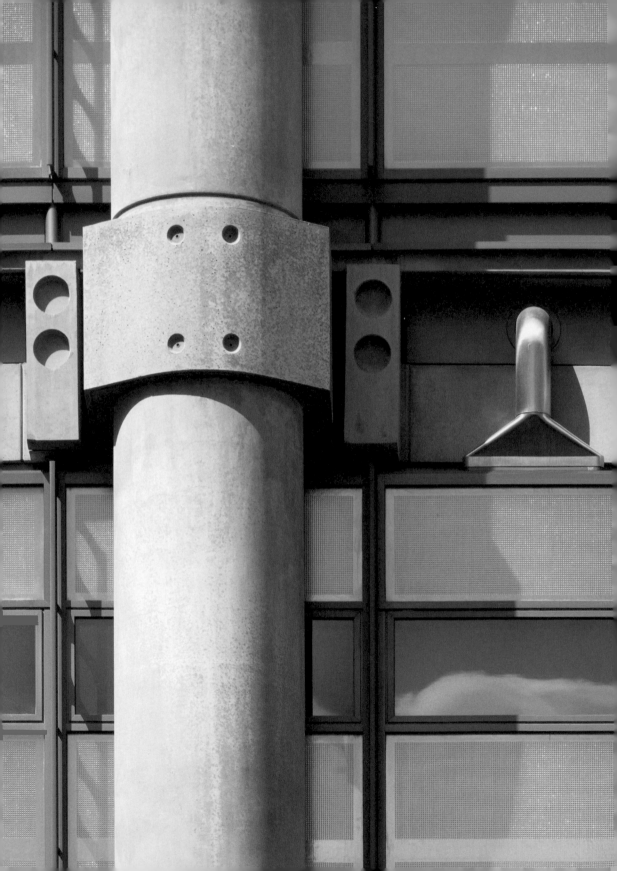

率（容積率透過規定建築物可以容納的最大樓地板面積，來限制建築物的規模，容積率是基地面積的倍數）。讓我們驚喜的是，倫敦市同意讓我們把服務性塔樓設在主建築物的封皮外面，也就是說，它們不列入可使用空間。如此一來，我們可以讓大樓的規模增加一成，這在財務上是一大利多，有助於讓勞氏相信這項設計的價值。

內部方面，交易樓層圍繞著開放式中庭排列，用四對混凝土柱子支撐結構（消防規定讓鋼材顯得不切實際，雖然在經歷過龐畢度中心的保留鋼結構大戰之後，回頭使用混凝土感覺有點退步）。我們把空間的安排設想成潮水，可根據勞氏業務量的消長來決定使用更多或更少的樓層。剩下的空樓層可以用玻璃隔板圍起來，做為勞氏和其他租戶的辦公室。

在這個空間上方是一個筒拱玻璃屋頂，或許是無意識地呼應附近的利德賀市場，以及一些偉大的鋼鐵和玻璃結構，例如水晶宮、丘園棕櫚屋（Kew Palm House）或米蘭的維克多·伊曼紐二世拱廊街。

約翰·楊是這個案子的首席建築師，他日日夜夜不停尋找能打造出平滑柱身的完美混凝土（這是我們和承包商波維士〔Bovis〕關係緊張的來源之一，承包商認為，混凝土澆灌是他們的責任，不關建築師的事）。這是我們生涯中最美麗、實現度也最高的建築物之一，約翰·楊策劃了各項設計，並監督從混凝土到玻璃到鋼鐵的一切細節。

約翰是在 1966 年直接從 AA 加入四人組，當時他已經完成前三年的訓練。他說，那時他為了找尋適合的位置，正在搜羅一家工作有趣和精神正確的小事務所。然後他看到一張我們把身體探出窗口拍的照片，覺得我們像個流行音樂團體，而不是正經八百、戴著無框眼鏡和蝴蝶領結的建築師，那時，他就知道他找到屬於他的窩了。

AA 著重理論的走向讓約翰覺得無趣，完成最後一年學業後，他很快就回到我們身邊。他對細節的掌握和學習新科技的熱情，對我們的建築物非常重要。他是個很棒的設計師，一個技藝精湛的創意工匠，還是個愛搞笑的歡樂角色，很快就變成我們最親密的朋友。有將近四十年的時間，他對視覺的敏感度，對材料性質的理解，以及他的遠見卓識，在在使他成為事務所得以成功的核心角色。他常說，他是個細節人，而我關注大局。這讓我們成為一支偉大的團隊。

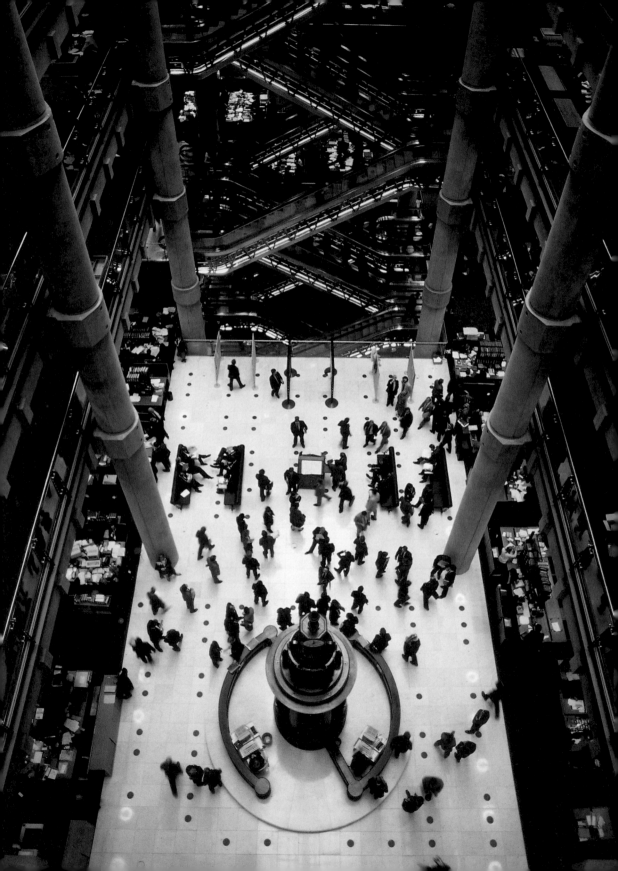

約翰在 2003 年退休，當時他六十歲，事務所因他的離開而留下一個大坑；在我們最頂峰和最低潮時，他一直為了我堅守崗位，提供源源不絕的珍貴建議和友誼。他留意到週一早上有些時候我會精神不振，於是他創辦我們的週一設計論壇會議，讓每個禮拜從討論設計而非管理事宜開始（至今依然維持），也是約翰辛苦地尋找各種方法，讓事務所的每位成員都能發揮才能，讓員工只要調動兩三次就能找到最適才適性的位置。露西和我直到今天還會盡可能找時間跟他與妻子塔妮雅（Tania）碰面，雖然我們相距遙遠；他們賣掉他在泰晤士碼頭自己興建的美麗閣樓，但他們在英格蘭南邊索倫特（Solent）的海靈島（Hayling Island）上還有幾棟漂亮住宅，而在新墨西哥州的聖塔費（Santa Fe）附近，約翰找到他所見過的最大片天空。

勞氏是我們最棒的客戶之一，於今回顧，我越發理解我們有多幸運。這個過程剛好和龐畢度中心形成對比，後者的所有規範都是在事先精確頒布；勞氏則是透過對話解決這些問題。我們每個月會和董事會碰面，如果他們不喜歡我們採取的某個走向，都會直接告知。當客戶直接把想法告訴你時，事情會容易許多；不管任何問題，只要考慮的時間夠早，通常都有方法可以解決。我們無法在虛無裡做出好東西；最糟的客戶就是那些毫無興趣的人，或那些根本不傾聽只想欺壓你的惡霸。

這個案子快結束的某一天，勞氏的董事長彼得‧葛林爵士問我：「你為什麼不一開始就告訴我，這棟大樓會長這樣？」我老實回答：「我那時也不知道會長這樣。」這不是輕率，而是反映了設計化為現實的情況。建築物就是透過討論和釐清需求與限制，然後一片一片拼組起來的。每個元素都有其美學角色和機能角色。建築師透過模型、草圖和電腦生成圖像來橋接設計與現實之間的鴻溝，但這些也都可能是假象。因為它們是藉由繪畫性的表現來彌補細節的不足，而這種方式其實更適合用在巧克力包裝盒而非建築之上。當組裝的元素改變，建築物的表情也會跟著改換，只有當整棟建物組裝完成之後，你才能完全理解它。

建築物就是這種過程的產物，而不是某個完美純潔的願景的實現。在建築裡不太會有頓悟這種情形。零星的火花和靈感時刻是有的，但如果你在凌晨兩點跳下床把想法寫下來，那通常只是意味著你前晚喝太多了。設計的發展是透過對前提和條件的分析與理解，透過對想法的分層梳理以及各學門的交互作用，透過找到聰明的美學方法來滿足客戶的需求和基地的限制。

儘管如此，勞氏顯然在某種程度上還是超越了它的舒適區，而戈

左頁：勞氏大樓交易樓層，這裡的電扶梯順著混凝土柱往上爬升，為中庭空間增添戲劇感和尺度感。

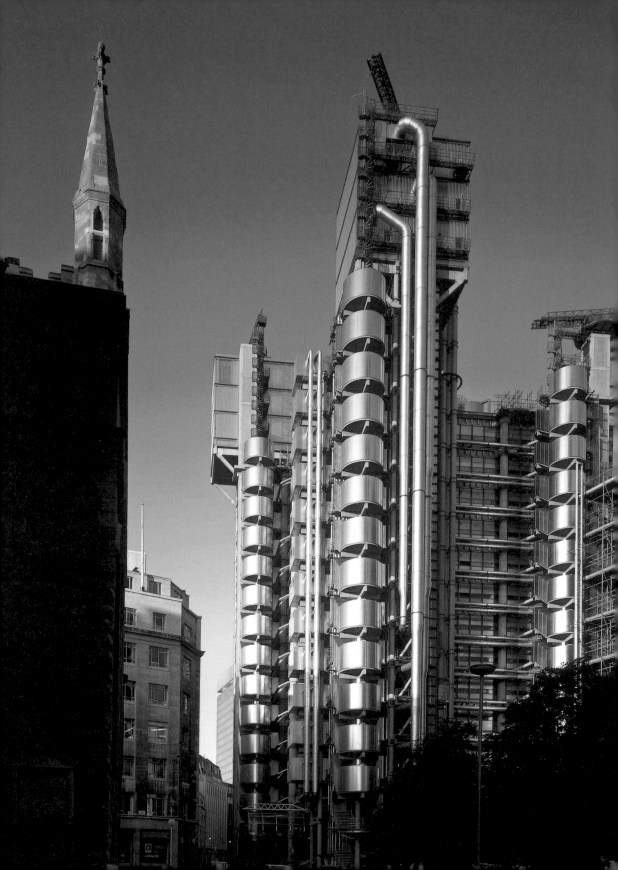

登·葛蘭在維繫信心這方面扮演了重要角色。這是一個徹頭徹尾的保守機構：負責室內和承銷商的「包廂」（box）設計的傑出設計師伊娃·吉莉克娜（Eva Jiricná），是我所知最有風格的女人之一，但她還是被告知，在勞氏裡面不能穿長褲。

一個道地的保守機構和一棟現代建築之間與生俱來的緊張關係，在我們討論「董事會會議室」時爆發出來。勞氏希望有一間「經典的」（真正的意思是「傳統的」）董事會會議室，但不管是約翰或我都不知道該如何滿足這項需求。後來發現，他們早就跟懷特郡的博伍德別墅（Bowood House）買了由蘇格蘭建築師約翰·亞當（John Adam）設計的一整個房間，打算在他們 1958 那棟建築物裡原貌重現，但因為尺寸錯誤，只好以當初拆卸下來的模樣存放在儲藏庫裡。彼得·葛林建議我們，把那個房間用在新建築裡，於是我們把它放在最頂樓，當成獨立的「珠寶盒」，周圍有長廊圍繞。我們甚至還請了一位亞當建築作品的頂尖專家，在配色方面提供建議，但是當我把計畫拿給 1983 年接任彼得·葛林擔任董事長的彼得·米勒爵士（Sir Peter Miller）過目時，他竟然表示，這「看起來像是拿坡里三色冰淇淋」，他堅持我們要用更溫文、更有品味的色彩讓它低調一點——要我們做出原版的模仿品。

事實證明，公共藝術也是個問題。我不想用一堆品質低劣的雕刻塞滿這棟大樓，或在牆上掛一些次等畫作，但最後我們同意，委託製作一個巨型時鐘。在露西的建議下，我們打算找尚·丁格利（Jean Tinguely），這位古怪但聰明的瑞士藝術家，曾在龐畢度中心打造一個抽象機器「Crocodrome」，這機器會把巧克力棒從背後推擠出來，讓兒童訪客興高采烈。蓬杜·于爾丹說，我們只能在晚上七點到八點這段時間跟丁格利說話，因為他都把電話放在烤箱裡，只有煮晚餐時會拿出來。好不容易，露西終於想辦法聯絡到他；他說他喜歡龐畢度中心，喜歡理察·羅傑斯的作品，喜歡勞氏大樓，他很樂意幫我們設計一個時鐘。但他只有一個條件：那個時鐘絕對不能在正確的時間報時。我在下一次會議時把這個想法帶到董事會，結果一片死寂，直到我們進入下一個討論議題——我們就這樣錯失一次大好機會。

不過這個客戶了解風險，畢竟這是他們的業務核心，而且在面對特定問題的仔細分析後，願意改變心意。曾經擔任勞氏行政首長的寇特尼·布萊克摩爾，是這棟新建築的專案督導，他是一位傑出非凡的人物，溫暖、可愛又充滿熱忱，雖然我們也是費了好大一番工夫，才終於說服他支持我們的外部電梯計畫。他說，倫敦的天氣不可能容許這種

電梯，根本沒人會去搭。為了說服他，我們在同樣多雨的舊金山一家飯店裡找到類似的電梯，然後我寄了明信片給他：「賓果！我找到電梯了！」寇特尼和約翰・楊特別為此飛到舊金山實地考察，搭著電梯上上下下將近一小時，並在這過程中建立終生的友誼。

和龐畢度中心一樣，這個案子也是在爭議的漩渦中完成，攻擊來自勞氏內部和外部、匿名簡報，以及寄給報社的投書，將這棟建築的結構比喻成煉油廠。1983 年董事長改選，徹底破壞了我們和勞氏的關係，即便新董事長的妻子是室內設計師也於事無補，她直接把古典風的法國室內設計師帶進來，完成董事會會議室和行政單位辦公室的設計。

雙方的關係糟糕透頂，在大樓的正式開幕典禮上，我竟然是設計團隊唯一受邀的成員。在開幕會上，我發現旁邊坐的是聖保羅大教堂的院長。他問我是不是覺得「遭到圍攻」（beleaguered）——這個字我記得非常清楚。我說，這道盡了我的感受。他告訴我一個關於克里斯多福・雷恩爵士（Sir Christopher Wren）的故事，時間是他在建造聖保羅大教堂時。那時，雷恩爵士為了這個案子已經忙了三、四十年，而且準備了至少三種不同設計。雷恩對人們的干擾和批評已經厭倦不已，於是他搭起一道十八呎高的圍籬遮住營造工程，讓旁人無從窺視。這種情景和反應，想必每位建築師都心有戚戚焉。

和諧與遺產

勞氏大樓試圖呼應倫敦的天際線，也想要吸引和誘惑行路人。我們測試了兩個視角，一是從南邊的布萊克希斯（Blackheath）看過來，二是從北邊的國會山丘望過去。從這些制高點都可看到塔樓和中庭拱頂，配上1970 年代末時依然比周圍建築更高的塔尖。這棟大樓刻意設計成讓人看到局部，讓人瞥見，就像河濱大道（Strand）上史崔特（G. E. Street）設計的皇家司法院一樣，它抓住你的目光，然後鬆開，然後在你趨近時顯現出它的露台、庭院，以及清楚界定的前庭。當你穿過蜿蜒曲折的倫敦市街，靠近勞氏大樓時，它的形式會逐漸開展，立面上那些交疊的元素將漸次顯露出不同的空間和尺度。在表面與深度之間，在張力與壓力之間，在水平與垂直之間，建立對話。

都市建築在設計時無法獨善其身，因為它是一塊注定要不斷重織的掛毯的一部分（自從勞氏大樓完成後，約有四分之三的倫敦市建築經過重建或翻新）。但它們的存在可以和諧一點，可以在建築和都市規劃上扮演關鍵要素。和諧並不意味模仿；建築物應該相得益彰而非相互模

仿。建物之間應該要有對話。我們不能將建築封凍在過去的某一點上，要求所有的新開發都得套用某個歷史版型，變成某種文物主題樂園。我們也不該堅持城市的每個部分都該以完美的構圖呈現，都要像是納許（Nash）設計的排屋。一座有生命的活城市，不能全用博物館級的建築物組合而成。最重要的，是建築物和公共空間的關係。高度、尺度和建築風格都很重要，但規劃時除了要思考建築物本身，也要把建築物圍塑出來的空間質地和性質考慮進去。

和諧有時是藉由一致性來達成，但有時則是透過對比性，透過新舊的交疊與並置。建築物是透過它們使用的科技和材料來表現自身的歷史脈絡。當瓦薩里在佛羅倫斯整修和擴建維奇奧宮（Palazzo Vecchio）時，他刻意採用中世紀的技法和語言，目的是要讓大多數訪客區分不出他新增的部分。但是當他設計轉角的烏菲茲美術館時，卻採用了最現代的設計和營造技術。於是我們看到，領主廣場（Piazza della Signora）融合了中世紀、哥德和文藝復興數種風格，創造出和諧的整體。跨時代的對話讓城市更為豐富，將風格與歷史變化融為一體，就像滋味無窮的燉魚。在佛羅倫斯，文藝復興的建築物與中世紀的背景拉出反差；在倫敦市中心，背景是由喬治亞風格主導，然後疊上維多利亞時代和二十世紀建築的無數變體。

勞氏大樓的設計宗旨是要尊重鄰居並和鄰居交談。和龐畢度中心不同，勞氏大樓在輪廓上採用階梯狀以迎合周圍建物；在科技和美學語言上它是現代大樓，但它對涵構的關注也很密切。在它介入的這些年來，涵構已徹底改變。1970 年代的鄰居們，沒有一座存活至今，由此可見，盲目的模仿不僅膚淺，也很短視。城市會改變，新建築正是這個動態構圖的一部分，而非為作品畫下尾聲的句點。一旦建築物再也無法因應居住者的需求做出調整，它就會遭到摧毀。這正是為什麼有這麼多為特定目的建造的二十世紀建築紛紛遭到拆除的原因。

市長官邸和幾乎扼殺倫敦市的保守主義

到了 1980 年代初，倫敦市在高度保守的規劃局長司徒亞特・墨菲（Stuart Murphy）的領導下，似乎決定要加速自身的衰亡。墨菲邀請我在距離勞氏幾碼外的地方設計一棟新大樓時，居然拿了一張浪漫風格的十九世紀蘇格蘭建築圖片給我看，說我應該把它當成設計基礎。當時金融業正在尋找有更大樓板面積的新辦公室當做交易樓層，但根據墨菲的看法，這類大樓都不該出現在倫敦市；所幸金絲雀碼頭的興建（在廢棄

的前碼頭上）及時出現，拯救了這座城市。早年我曾批評金絲雀碼頭辦公室園區的文化太過一元，但隨著時間推移，該地已有了大幅改善，一週七天都可在街上看到商業、酒吧和生活痕跡。

墨菲也拒絕市長官邸廣場（Mansion House Square）案，彼得・帕倫博計畫在倫敦市靠近市長官邸的地方，興建一棟密斯生前設計的十九層大樓。帕倫博提起上訴，這個案子於是變成公共審查的一個爭論議題。身為專家證人，我認為該棟建築非常特別，可提升倫敦市的豐富性，也可向外界傳送出一個強烈訊息，表示倫敦有自信擁有新建築，而非退回到維多利亞時代的舒適區。提議中的這棟建築，是古典優雅的精采運用，堪與帕拉底歐和布魯內列斯基相媲美，只是把建材從石頭換成鋼鐵與玻璃。我把那些反對者視為文化恐怖分子，就跟那些摧毀歷史建築的人一樣，都是刻意在搞破壞。

這項規劃如果執行，將為倫敦帶來一棟美麗非凡和比例精準的現代建築，是倫敦第一座、也是唯一一座由二十世紀大師設計的建築物；從它周圍鄰居近年來的尺度變化來看，今日我們可能會批評它太矮而非太高。在倫敦市的緊密街道中，一座美妙嶄新的公共廣場是迫切需要的珍寶，除了可以打開市長官邸的視野，也可讓位於街道北側兩棟堅固的銀行大樓（由庫柏〔Cooper〕和魯琴斯〔Lutyens〕設計）以及南端的聖史蒂芬・沃布魯克教堂（church of Saint Stephen Walbrook）受惠。

規劃督察反對帕倫博的計畫，理由是會對周圍環境造成衝擊，內閣大臣批准了這項決定。但是從那時起，這些周圍環境根本就發生了天翻地覆的改變。當初基地以南和以西的建築物全部拆掉重建，而當初運動者誓死保護的御用珠寶名店麥平與韋布大樓（Mappin & Webb building），終究（在接下來的幾場規劃大戰之後）還是拆了，由斯特林設計的家禽街一號（No.1 Poultry）取而代之。保守主義者贏了一場會戰，但輸掉整個戰爭。如果當初蓋了密斯大樓，直到今天它依然會是第一等的建築物。這種糟糕透頂的缺乏遠見，凸顯出文化遺產在都市規劃裡的矛盾角色：新建築明明是關於未來，但主張保留或模仿過去的看法卻被視為卓見。

所有的好建築在興建之時都是現代的。布魯內列斯基的佛羅倫斯百花大教堂，吸取了古典羅馬和拜占庭建築的教訓，但用文藝復興的科技打造出全新的輕量結構。劍橋的國王學院是英格蘭最美的景觀之一，它融合了中世紀、文藝復興和古典建築，將每個都曾是現代的元素交織起來，創造出和諧的整體。而每一次我造訪威尼斯，都會對聖馬可廣場感

左頁上：威尼斯聖馬可廣場：古典柱廊、拜占庭教堂和鐘樓的反差強烈尖銳，但卻創造出驚人之美與和諧的整體。

左頁下：密斯・凡德羅未建造的官邸廣場計畫——這項計畫不僅可以為倫敦市的營造紋理添上美麗的一筆，還可在市中心創造一個寬廣的公共空間，可惜錯失機會。拒絕這樣的計畫，簡直是要毀了倫敦市，直到金絲雀碼頭競圖案出現，才迫使人們在態度上有所轉變。

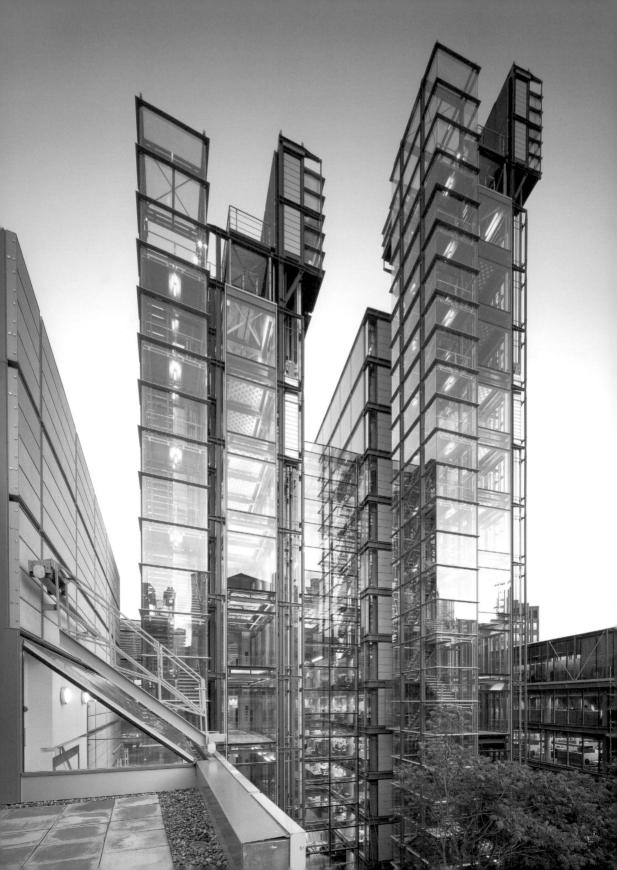

到讚嘆，它結合了滑稽的拜占庭大教堂和宮殿，加上古典的門廊，以及纖細的紅磚鐘塔搭配亮綠屋頂。每項元素都不搭嘎，但整體構圖卻無比和諧——美得教人屏息。

在勞氏大樓蓋好後那幾年，有好幾次我們很嫉妒雷恩爵士，嫉妒他有能力豎起圍牆，擋住窺視的目光。舊比林斯蓋特魚市場（Old Billingsgate Market）是我們受託的第一個重要古蹟案。將歷史建物調整和升級，通常比起拆掉重建更受歡迎、更便宜也對環境更友好。但前提是要允許你做調整，否則你就只能把華而不實的建築留在那裡。過去之所以舒服，是因為它很熟悉，沒有危險，但也基於同樣的原因，它是沒有繁衍力的；你不可能倒退著進步。

1982 年，比林斯蓋特魚市場從十九世紀的河邊搬到東倫敦碼頭區一個交通比較方便的據點。兩百年使用下來，舊比林斯蓋特飽受耗損，但由拯救英國遺產（SAVE）創始人馬庫斯・賓尼（Marcus Binney）領導的一場運動，讓市場列入保存名單。花旗銀行接下這個歷史建築，邀請我們進行改建，用股票交易取代原本的魚貨交易（舊市場大廳的大型樓板非常適合這項新業務）。我們的計畫是把明亮、透明和現代的服務帶入這棟建築，同時將它的歷史紋理保留下來，讓人得以感受，可惜 1980 年代末的經濟衰退，讓它無法招滿租戶。

後來，另一家銀行來找我們為比林斯蓋特做進一步的設計以符合需求，他們希望將先前通往冰窖的入口改裝成玻璃，讓光線進入比較低的樓層。我們準備做設計時，遺產保護人士卻反對通過這些規劃許可。我們得到告知，我們第一輪的設計就已經很完美很平衡了，不需要再增加或減少任何東西。結果就是，新的擁有者失去興趣，舊比林斯蓋特市場如今只能偶爾當做派對和產品發表會的會場。我們的變更是要創造一個更好、更實用的建築物，而不是一個保存在肉凍裡的美麗遺骸，無法帶給城市任何新東西，只是把它的原始機能剔除掉，卻不讓它符合新的機能需求。

查爾斯王子和他的爛瘡

雖然倫敦市的態度正慢慢改變，但這個膝反射的遺產遊說團體卻已經在一個更古老的英國機制裡找到他們的鬥士。1984 年，查爾斯王子受邀在漢普頓宮舉行的晚宴上發表講話，慶祝英國皇家建築師協會成立一百五十周年。當年的金獎得主，是聰明又充滿啟發性的印度建築師暨人文主義者查爾斯・柯利亞（Charles Correa），查爾斯王子對他說了幾

句冷淡的讚美之後，就開始分享他的看法。他說，社會應該更加關注修復建築物，關注社區規劃和傳統設計。他攻擊帕倫博的市長官邸廣場計畫，說那是「另一個巨大的玻璃樹樁，更適合芝加哥而非倫敦市」。

他還發表了長篇大論，反對阿倫斯、波頓和柯拉勒克事務所（Ahrends, Burton and Koralek）設計的國家藝廊（National Gallery）增建案：

> 這項設計竟然不是讓國家藝廊優雅的立面得以延伸，讓圓柱與圓頂的概念更加完善和延續，反而讓增建的部分看起來像是市立消防局，還配上裝有警報器的塔樓。如果你把整個特拉法加廣場（Trafalgar Square）拆掉，再由單一建築師重新設計整體的配置，那我就比較能理解這種高科技的走向，但現在他們的提議，簡直像是在一位備受歡迎又優雅的朋友臉上，搞出一個大爛瘡。4

這攻擊令人驚訝，不僅對賓客無禮，在建築上顯得無知，還否認了不同時期的建築物彼此和諧共存的可能性，事實上，在所有最偉大的歷史城市裡，它們都是可以共榮共存的。阿倫斯、波頓和柯拉勒克對國家藝廊增建案的提議，在形式和材料使用上都是現代的。如果認為擴建國家藝廊的唯一方式，就是要模仿原來平坦的古典立面，這樣只是搞不清和諧與拼貼的差別，更何況，如果只將原先的建築表情往一邊延伸，反而會讓本來對稱的古典建築失去平衡——這根本就是對古典主義的詛咒。難道唯一的選項不是讓倫敦全部原樣保存，就是要把它有系統地摧毀，然後一條街一條街的全面替換？如果真是這樣，哪裡有空間可以讓樣式與科技層層疊加呢？但這卻是所有一流城市之所以紋理豐富的原因啊！

在我們出去吃晚餐的路上，查爾斯王子停下來，問我剛剛是否有聽到他的談話。「是的，我聽到了，」我說：「但我不同意。我知道您很喜歡雷恩的建築，但是在雷恩的時代，他是一位現代建築師。根據您的邏輯，雷恩應該用中世紀晚期的樣式來擴建漢普頓宮，才能搭配原本的都鐸式建築，根本不該帶入他那種有所收斂的巴洛克風格。其實，我們現在也差不多是處在兩種尖銳對比的樣式交叉點，但在我看來，它們之間的對話相當成功。」

這是我跟查爾斯王子在建築方面最接近討論的一次。王子的演說結束後，BBC、RIBA 和皇家學院很想舉辦幾場辯論，希望藉此讓他論

點中的一些矛盾浮上檯面，還有他在社區參與方面比較明智的一些看法。但白金漢宮告訴我們，「王子不辯論。」在我看來，這似乎是對皇室最嚴厲的批判；他們不會參與民主的辯論程序，雖然這是我們國家的創立基石。

查爾斯王子繼續干預。1987 年，我們正在為主禱文廣場準備一項總體規劃，廣場位於聖保羅大教堂北邊，有一群雜亂、破敗的戰後建築和空間。我們提議變更地鐵站，當時的地鐵站出口，是背對大教堂的一條人行道，我們建議讓新車站成為這項規劃的核心，用一條玻璃廊道使光線穿透到下方的月台，讓遊客在爬樓梯或搭電扶梯通往地面層的過程中，可以看到聖保羅令人讚嘆的圓頂景觀。

競圖公布之後，查爾斯王子隨即在市長官邸發表演說。他大力抨擊計畫書和競圖提案，主張應該以傳統的材料和樣式為基礎，而非以「電腦和文書處理器的時代」為依歸。他還非常不恰當地拿戰後建築與納粹空軍做比較：「這還得歸功於納粹空軍：當年它炸掉我們的建築物時，除了瓦礫之外，並沒用更惹人厭的東西取而代之。」

儘管如此，我們認為我們的設計已經在現代主義樣式、材料的色調（我們納入了磚和石頭）與涵構緊密的都市形式中取得正確的平衡。我們並沒有硬把格子街道套上去，而是切出一個街廓，採用密織的蜿蜒街道、小巷和院落的語言，營造出可與中世紀共鳴的模式。在三千年的演變下，營造材料和科技已經歷天翻地覆的改變，只有反動派才會漠視我們有能力讓建築物更強壯、更輕盈、更節能、更容易使用和調整。但公共空間在形式上的改變就小多了，因為人的改變也沒這麼大。我們的平均身高還是不到六呎，我們還是用同樣的方式走路、講話和坐臥。五百甚至一千年前有用的城市空間，今天還是有用。對都市設計衝擊最大的科技其實是汽車，而我們依然努力想讓我們的城市重新取得平衡，努力在汽車對空間的需求與人的需求之間，找出更好的拿捏。

負責主禱文廣場競圖的司徒華・李普頓（Stuart Lipton）第一次打電話給我們時，他說我們贏得競圖，但我們得和奧雅納合作，他們有提出一種更古典的走向。然後我們又接到另一通電話，指出這個案子的實際主導者會是奧雅納。在那之後，我們的角色似乎陷入五里霧中；奧雅納的計畫最後也被捨棄，接著又一個新古典主義的方案觸礁，而由威廉・懷特菲爾德（William Whitfield）負責的總體規劃，終於在十五年後付諸實踐。一個大好機會就這樣失去了。

Making a point: the Louvre entrance, by I.M. Pei, is a simple pyramid made of glass and steel; but the firm, well known for modern

Pulling down

The Prince of Wales has att
modern architects in his ca
human environment. **Richar**
designed the Lloyd's building
Centre, rejects the Prince's 'D
and argues that architect:
culprits in the destruction

In his sweeping criticism of modernism, the Prince of Wales has failed to recognize that architecture mirrors society; its civility and its barbarism. Its buildings can be no greater than the sense of responsibility and patronage from which they originate. In blaming the architect and the architect alone for the ugliness of our built environment, the Prince exonerates the real culprits, thereby frustrating the very debate he wishes to encourage.

At the heart of the Prince's position is the claim that "our age is the first to have seen fit to abandon the past". This is, to say the least, an eccentric interpretation of the history of architecture, ignoring as it does the great turning points in the course of Western architecture, for example the eclipse of Gothic forms by the Renaissance.

Indeed, if there is any continuity at all in architectural history, it lies not in some illusory aesthetic, but in the fact that all departure from tradition has provoked ferocious controversy and opposition. When the first caveman left the shelter of his solid, waterproof, easily defensible cave for the lightweight, flexible, hi-tech hut (where one couldn't even draw on the walls) he was no doubt stoned for being a revolutionary with no feeling for social and visual tradition.

If the conservative principles favoured by the Prince of Wales and his followers had been applied throughout history, very little of our "traditional" architectural heritage would ever have been built. Most of the great buildings in the classical and Gothic traditions which the conservationists now value so highly were, in their own time, revolutionary. If the height of a new building had to conform to those around it, the great Gothic cathedrals would never have seen the light of day. Likewise, the massive Italian stone *palazzi* of the 16th century, which today can seem the very exemplar of "traditional architecture", dwarfed the one and two-storey wooden medieval buildings surrounding them.

When, three years ago, the Queen opened the new Lloyd's building, the Dean of St Paul's reminded me of the opposition that Wren had met with in the construction of St Paul's. Apparently he had to build a wall 18ft high around the site to prevent his critics from seeing and once more frustrating his plans. Several earlier designs had been blocked, including his 1673 design, of which the "Great Model" can still be seen in the crypt of the cathedral. This is a magnificent project, and had it been built it would have been not only one of the greatest of all baroque masterpieces, but also one of the most

churches, the *palazzi* of Renaissance Italy or St Paul's seem to us to exist in a harmonious relation with their neighbours, it is not because they slavishly imitated them in size, style or material. Rather they embodied new building techniques and distinctive architectural forms quite unlike anything ever seen before. The contextual harmony that they seem to us to enjoy with their surroundings is the result of the juxtaposition of buildings of great quality, clearly and courageously relating across time.

I believe that the new movements in architecture that sprung up around the turn of this century represent an important turning point in the history of architecture comparable to that other great watershed, the development of the classical forms of the Renaissance. Like the beautiful buildings by Brunelleschi or Wren, the designs of Sullivan, Le Corbusier and Mies van der Rohe offer a new aesthetic responsive to the scientific and ethical movement of the times.

Although you would not know it if you listened to the Prince of

Wales, the Modern movement, or at least a great part of it, represented a return to classical principles. It emphasized the integrity of building materials, and it insisted, in contrast to the Victorian preoccupation with historical styles and with surfaces, that architecture was primarily concerned with the relation of three-dimensional form, with the play of light and shadow, of space and mass, rather than with ornament.

Together with these aesthetic principles went certain social commitments. The history of "modernism" had as its starting point the disastrous growth of the 19th-century city, and the spread of slum dwellings. Early efforts in modern design were marked by a concern to develop healthier, greener and more humanitarian environments; English garden cities and new towns reflect this reformist spirit. To the early modernists architecture was not just another money-making business. They sought, in their architecture, to give expression to democratic ideals, to create new public forums and to contribute to freer and more egalitarian ways of

living. Thus from its beg
modern architecture ha
most interested in the de
houses and public institu
schools and town halls a
like its predecessors, in t
struction of churches and

These classica
ciples and pro
social comm
were given a
tionary emb
in the buildin
early modernists. For
the discovery of relative
manifest in the Cubist a
given architectural expres
greater abstraction of f
particular, the newly
steel-frame structural sys
used to free the walls of a b
from load-bearing functio
ing greater freedom in p
elevation. The possibility
density buildings, includ
high-rise, was explored as
of putting a halt to the s
the suburb into the cou
and creating sunnier, m
cious homes, at a tim
cholera was endemic in t
and the brick back-to-bac

"artfully rendered drawings of a neo-classical mausoleum" in the National Gallery competition

he Prince

e work of

r a more

(left), who

Pompidou

approach'

he real

y centres

Modern masterpieces: buildings such as the Hongkong and Sha
signed by Norman Foster, are "infused with a spirit of innovatio

mbol of deprivation, not
ed nostalgia. And the
tic promise of mass
on was celebrated by the
ent of industrial compo-
t only in factory buildings
rniture and houses.
ke the architecture of the
ance, the buildings of the
movement have proved
not only visually and
lly exciting, but capable of
in a profound harmony
ir man-made and natural
ment. The Prince of Wales
ued that "architectural
rousness, producing non-
al, exciting designs is
inappropriate in rural
If applied to history this
of course, have ruled out
k of Palladio or Vanbrugh.
n in the context of the
movement, any one who
n Frank Lloyd Wright's
vater, Mies's Farnsworth
or Alvar Aalto's Villa
for instance, will know
absurd it is to suggest that
"adventurous" architec-
ncapable of harmonizing
natural setting.
ame is true in the case of
the city; buildings like Mies's
Seagram Building, Wright's
Guggenheim Museum, and Roche
and Dinkeloo's Ford Foundation,
all in New York, prove that
modern architecture can respond
to an urban context in a manner
that has never been surpassed.
Fortunately, Britain is not without
modern urban buildings that re-
late to their situation with a
similar sensitivity; Sir Denys
Lasdun's Royal College of Phy-
sicians, Alison and Peter Smith-
son's Economist Building in St
James's, YRM's own head-
quarters in the City, and Darbon
and Dark's Limington Garden
Housing Estate in Victoria, are
some examples in London.

From its beginning, modern
architecture, like its classical fore-
runners, has been concerned to
incorporate new technology into
its designs. Its best buildings have
been infused with a spirit of
innovation and discovery; they
have celebrated the technology
with which they are built. The
excitement of a technologically
adventurous architecture is ev-
ident in such modern master-
pieces as Paxton's Crystal Palace,
Frank Lloyd Wright's Johnson
Wax Factory in Wisconsin or
Norman Foster's Hongkong and
Shanghai Bank.

Today we are living through a
period of enormous scientific and
technical advance; perhaps a sec-
ond industrial revolution which
offers architects an extraordinary
opportunity to evolve new forms
and materials. The computer,
micro-chip, transputer, bio-tech-
nology and solid state chemistry
could lead to an enhanced envir-
onment, including more rather
than less individual control and
fewer uniform spaces. The best
buildings of the future, for exam-
ple, will interact dynamically with
the climate in order to better meet
the user's needs. Closer to robots
than to temples, these chameleon-
like apparitions with their chang-
ing surfaces are forcing us to once
again rethink the art of
architecture.

alteration in the building's form.
But the use and form of modern
buildings change dramatically
over short periods of time. A set of
offices today might become an art
gallery tomorrow; a perfume fac-
tory may switch to making elec-
tronics. And quite apart from the
fact that buildings must be able to
expand and contract, and change
their function, a third of a typical
modern office is occupied with
technology which will need to be
replaced long before the building
itself needs to be demolished. All
this makes flexibility an essential
feature of effective modern design,
and renders the classical style
quite impractical.

In contrast to the Prince of
Wales's historicist architects, who
are besotted with a past that never
existed, I believe in the rich
potential of modern industrial
society and my own architecture
has sought to respond to the needs
of modern institutions by employ-
ing the most up-to-date scientific
developments and exploiting the
visual excitement that is inherent
in them. My firm's design repre-
sents a search for an aesthetic
which recognizes that in a tech-
nological society change is the
only constant; an aesthetic which
allows some parts of a building to
be added or altered without
destroying the harmony of the
whole composition. The Lloyd's
building illustrates our approach;
it is intended to create a balance
between permanence and change;
its flexible elements — lifts, in-
ternal walls, air conditioning and
so forth — permit improvisation
within a determinate whole.

Despite its achieve-
ments in the past
decade, and its
future potential,
modern architec-
ture has been ex-
posed to a barrage of criticism. It
is paradoxical, to say the least, that
at a time when the public has
expressed a dramatically height-
ened interest in modern art, and
the value of paintings by the
modern masters has exploded, the
modern movements in architec-
ture should come under such
sustained attack. Is it coherent to
extol the cubism of Picasso and
Braque, while castigating its
architectural counterpart in the
architecture of Corbusier? Many
of the critics of modern architec-
ture now seem to advocate the
view that whereas art should be
innovative and demanding,
supplying new insights into our
predicament, architecture should
make us feel comfortable with
ourselves and the nation we
belong to.

The critics of contemporary
architecture actually form a very
diverse crowd, but while finding
little else to agree on amongst
themselves they are united on one

Continued from previous page

interior of Lloyd's (up to 2,000 per
day), as visit many of our national
museums. What then of the
public's antipathy towards mod-
ern architecture?

This unfounded view that all
modern architecture is unpopular
is, of course, closely associated
with the Prince of Wales. The
Prince's contribution to the archit-
ectural debate and his interven-
tion in a number of important
competitions and public inquiries
has been given extensive and often
enthusiastic media coverage, but
what has been the impact of his
involvement?

The Prince's apologists argue
that his opinions reflect those of
his subjects — the silent majorities
— and that his interventions,
despite appearances, are thor-
oughly democratic. Certainly the
process by which planning de-
cisions are made is of a forbidding,
Byzantine complexity and prob-
ably needs reforming. Neverthe-
less, this slow, expensive, often
obscure, haggling between dif-
ferent interest groups — commer-
cial and environmental, national
and local — is a rough, if flawed,
approximation of democracy.
Most of the participants of this
process and the decisions they
reach are ultimately accountable
to one electorate or another; the
Prince answers to no one.

The Prince is an ad-
vocate of community
architecture and he
claims that he wishes
to see greater open-
ness about the way
planning decisions are made; but
his own conduct contradicts this
public stand. He has, for example,
proved rather shy of public de-
bate. On several occasions critics
and architects have accepted in-
vitations to participate in a public
discussion with him; unfortu-
nately he has always declined to
attend. Despite his well-publicized
outbursts and his recent television
programme, the Prince prefers to
exercise his new-found prerog-
ative as the nation's supreme
aesthetic arbiter more surrepti-
tiously, by paying secret visits to
developers of important architect-
ural projects or talking privately
with the juries of major
competitions.

In a similar manner we are
assured that the Prince's judge-
ments are not amateur or un-
informed because he has gathered
around himself a royal council of
architectural "advisers"; however,
he will not publicly disclose the
identity of these secret courtiers.
Perhaps these inconsistencies
point to a deeper contradiction in
the Prince's stand. The claim to be
defending a democratic approach
to architecture does not sit easily

even more dramatic on two ea
occasions: Mies van der Ro
designs for Mansion House
Ahrends Burton and Kora
extension for the National
lery. In both of these cases the
little doubt that the Prince's p
outbursts determined the outc
of the relevant planning inqui
Neither does the Prince show
sign of curbing his undemoc
intervention in the system
public inquiries he professe
admire. In his birthday televi
programme last year, the P
criticized James Stirling's de
for the Mansion House site
the barb that it looked like a
radio; the Prince knew that
planning inquiry concerning
scheme was at a crucial mome

A familiar theme: most of the
tionists now value so highly, s

its deliberations and must h
intended to effect its outcome.

No doubt the Prince's influe
is usually less direct than it
been on these occasions; howe
this only renders it more invi
ous. Rather than risk incurring
disapproval of the heir appare
architects and their clients now
and guess the Prince's preferen
submitting self-censored desi
that they hope will meet
approval.

For example, the Prince's "c
bunkle" outburst and his pr
erence for classical revi
architecture signalled to the
ganizers and competitors of
second National Gallery compe
tion that modern architect
should be excluded from the sh
list and so pastiche ruled the da
The office of I. M. Pei, w
known for its modernist desig
entered artfully rendered drawi
of a neo-classical mausoleu
This contrasted with its design f
the entrance to the Louvre
couple of years later, for Presid

我在《泰晤士報》上寫了一篇長文（〈拉倒王子〉〔Pulling Down the Prince〕，1989 年 7 月 3 日），指出這是一種可怕的誤用特權，甚至是誤用王權，來干擾公共事務，以皇家身分高傲發言，但拒絕讓自己的看法接受測試和挑戰，而且還像現代版的路易十四一樣，推廣一種異想天開的偏好，大肆推崇解體的古典圓柱、三角楣和簷口。自從查爾斯王子攻擊阿倫斯、波頓和柯拉勒克事務所的國家藝廊計畫案後，他們的力量從未完全恢復；這家英國最棒的現代建築事務所，就這樣退縮下來，無法完成更多精心構思的建築物。

而在幕後進行的討論、耳語和暗示，甚至比公開的聲明更加惡劣。除了主禱文廣場之外，查爾斯王子可能還害我們丟了維多利亞的雄鹿廣場（Stag Place）案，以及皇家歌劇院的重建案，這兩個案子我們都得到精采的回應與祝賀，但也被告知「風險太大」和「層峰有敵人」。

查爾斯王子最明目張膽的干預，發生在卻爾西軍營（Chelsea Barracks）規劃案上，該案是由卡達主權財富基金（Qatari sovereign wealth fund）贊助。我們替那個基地準備了一個總體規劃，提供五百棟高水準的平價公寓住宅。令我們開心的是，大多數的當地團體、國家顧問，甚至皇家醫院這類歷史機構，都支持我們的規劃。但後來有個反對的小團體出現，而威爾斯親王就跟他們站在同一陣線。

一開始，開發商和他們的卡達贊助者很堅定地支持這項計畫，但就在規劃案申請前夕，民選的當地政府考慮讓雙方的爭議透過民主方式傳達出來，沒想到查爾斯王子就出手干預了。他私下聯絡卡達王室，表達他的憂慮，並要求改用替代方案。卡達基金停止金援。忙了兩年半後，我們遭到解雇，規劃案就在應該提出審查的前幾天撤了回來。兩年多的工作就這樣付諸流水，也因為突然失去這麼大的案子，害我們不得不裁員。

以這個案子而言，王子的干預在隨後的法庭審判中有比較詳細的討論，但在其他許多案子裡，他的影響力就是在暗中耍弄。卻爾西軍營案後，我問過八個主要開發商，他們是否有向查爾斯王子諮詢建築師或設計意見。其中只有一位表示，他確實有把他們的設計呈給王子過目，其他五位則說，他們有向聖詹姆士宮（St. James's Palace）索取屬意的建築師名單，以便找到王子能接受的建築師。就像其中一人告訴我的：「我們這行的風險很高，向聖詹姆士宮諮詢，是把風險減到最低的方式之一。」

我不認為查爾斯王子了解建築。他以為建築是固定在過去的某一點上（對他而言就是古典主義——一個奇怪的選擇，因為這種樣式在英國的根基並不深厚），而不是一種會與時俱進的科技與材料語言。但只要他不參與辯論，他的意見是對是錯根本就沒差。身為特權者，他實在不應該利用地位來危害與他意見不同者的生計。

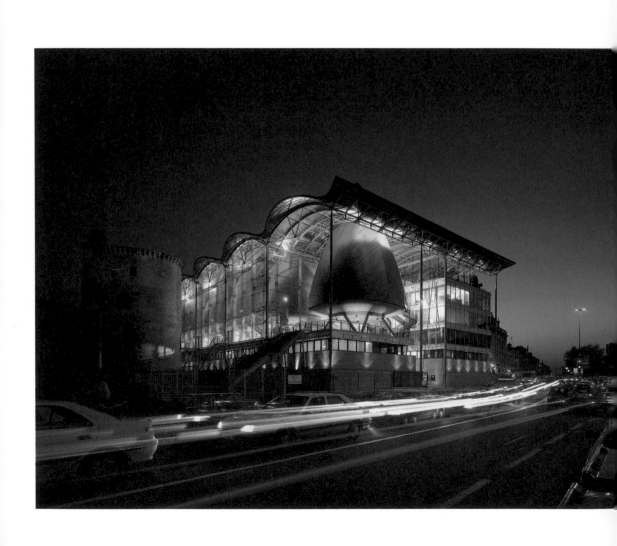

Humanising the Institution
7. 讓機構人性化

除了法律之外還有更多正義。傳統對於法庭的概念就是罪與罰，監禁與判決。嚴峻的建築物鎮守著周遭，體現法律的權威，保護厚牆後的祕密，並讓公民安分守己。

在 1998 年落成的波爾多法院（Bordeaux Law Courts）這個案子裡，我們一開始就是從不同的起點做設計——我們想要打造一座學習正義的場所，讓孩童在裡頭得到啟發，了解公民的權利，並以哲學的方式理解法律。換句話說，正義應該在眾人面前得到彰顯，正義對原告應該是透明的，但也應該讓路過者一目了然，因為法律的運作就是以公民為依歸。

法國司法部為全國各地的法院舉行競圖，我們的波爾多提案匯集了我們對於公共空間、民主、透明和環境責任的想法。由伊凡・哈伯領導的團隊，將法院打造成民主教室，屬於波爾多公領域的一部分，讓司法行政沐浴在南法的陽光下。

波爾多是座漂亮的城市，過去拜葡萄酒和奴隸制度之賜而變得富裕。今日，它擁有歐洲最進步的市長——法國前總理阿蘭・朱佩（Alain Juppé）——並將自己改造成歐洲最聞名的城市之一，河流兩旁和壯闊的城市建築四周，都有美麗的公共空間，以電車和人行步道相互串連。

法院的基地選在一條繁忙的街道上，旁邊是一棟新古典主義的法院建築，對面是大教堂，傍著殘存的中世紀城牆。和龐畢度中心一樣，我們決定把建築物放在基地的一邊，讓行政辦公室順著主街延伸，法院本身則面向內側，朝著大教堂方向，我們在那側打造了一座公共小廣場——一個屬於民眾的地方，然後將毗鄰的街道改成行人徒步區予以強化。如果是從大教堂或市中心走過來，馬上就可看到將小廣場封圍起來的那棟建築物。

左頁：波爾多法院，1998 年落成，這件作品重溫了龐畢度中心的公共性格，但將建築語言發展得更為精煉。每座木造法庭都懸吊在開放的圍牆內部，將司法行政帶入公領域。

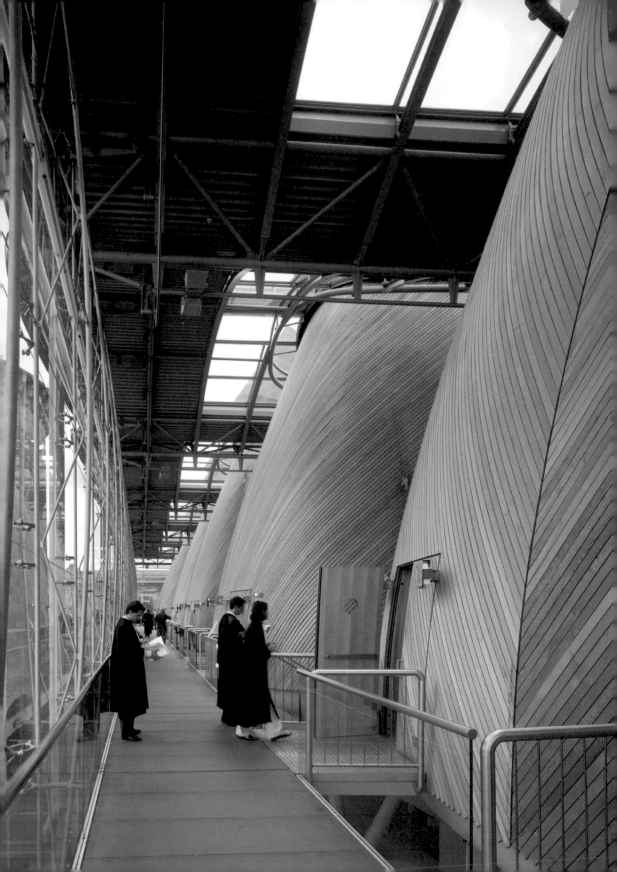

建築物開放透明，光線來源不一。經過一番實驗，法庭部分我們用木頭打造，將它們懸在混凝土基座上方、高低起伏的鋼木屋頂下方。法庭是封閉的冷靜空間，並利用該區豐富的工藝傳統，從上方採光，從下方自然通風。

七座木製法庭裡有六座是封閉的，但在玻璃盒子內部各自獨立（另一座位於外部），每座法庭都刺穿高低起伏的樹冠屋頂。在背景辦公室的相襯下，這些法庭變成一個封閉公共空間裡的幾個元素，向城市開放，但仍保有機能所需的隔絕性和安全性。透明的玻璃盒子吸引路人的目光，並與木製法庭形成對比；光影在它們平滑的結構體上發揮作用。

公共通道位於廣場上，沿著寬闊的台階跨越水池而上。原告和大眾可從懸浮在公眾通道上方的一條廊道進入法庭——法國司法系統饒富意味地把這空間稱為 salle des pas perdus（字面義為「失去腳步聲的房間」）。法官有獨立的入口，被告也是。

我們利用地下停車場的混凝土所提供的熱量，打造一座冬暖夏涼的儲水池，而盛夏時從水池往上蒸騰的空氣在大樓前方層層疊落時，也可讓空氣變涼。法庭本身採用的通風系統和烘爐一樣，從漏斗狀的頂部抽出熱空氣，用來自下方的冷空氣取代（「煙囪效應」）。

二十年前我們在設計龐畢度中心時所體現的公領域手法，在波爾多法院得到進一步的發展與精煉，它也代表了透明的公民建築的新模式，把公私領域的界線混淆，將光線和空氣帶入法庭這個封閉枯燥的世界，打造一個空間提供給每天使用這棟建築的律師和原告，也提供給行路人。

對我們的建築語言和事務所本身，這個案子也代表了一個真正演化的時刻，老一代（約翰·楊、羅瑞·阿博特、彼得·賴斯）開始退隱，新一代逐漸發光，例如葛蘭·史特克和伊凡·哈伯。我們大多數的求職者都來自 AA，但伊凡是來自巴特利（Bartlett，倫敦大學建築學院）的第一人。他在 1985 年加入公司，以倫敦勞氏大樓開啟生涯。在那之後，他就展現出非凡的深度和廣度；他的想法快速靈活，並有驚人的流暢性，可以同時兼顧好幾個案子，根據需要輕輕提點或深刻介入。

伊凡領導的案子包括波爾多法院、威爾斯議會（Welsh Assembly）、瑪姬中心（Maggie's Center）和巴拉哈斯機場第四航廈，這些計畫全都展現出他的設計思考有多優雅，以及他有能力為作品注入溫暖和人性，哪怕是最紀念性的案子。

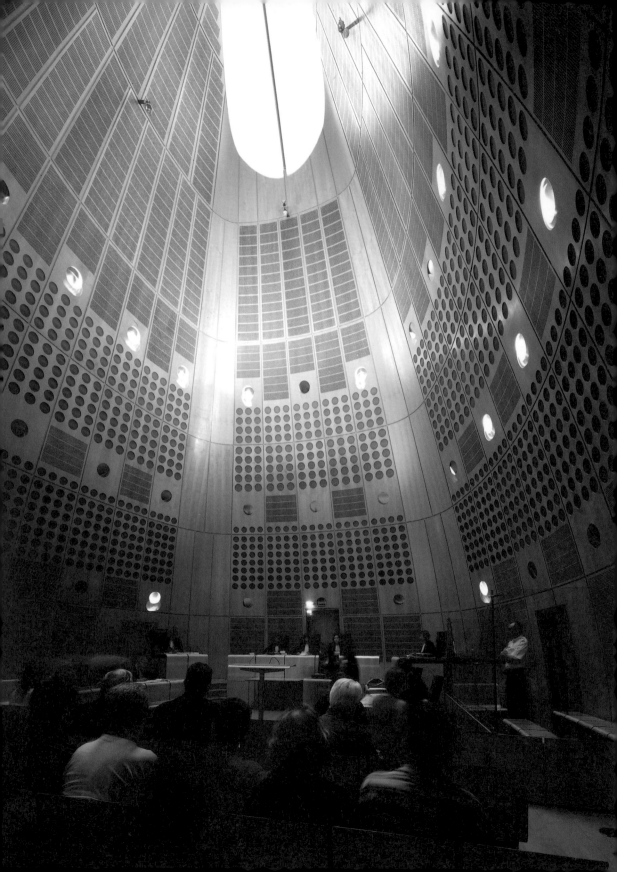

每棟建築物都有兩大客戶——讓計畫書民主化

建築如果想要提高城市和市民生活，就必須在客戶的直接需求之外多思考一點。建築師必須考慮建築物的使用者，以及過路行人，要像路康一樣自問：「這棟建築物可以成為什麼？它的本質是什麼？它能為城市增添什麼？」

每棟建築物都會在入口處碰到公領域——那是公私領域的中介空間，是內外相遇之處。法院和國會這類建築，甚至對公領域負有更大責任。它們不僅是司法行政或生產法律的機器；它們的設計應該要展現出我們共享的價值。一個民主社會理應得到民主式的建築物，讓這些建築物定義並構成公領域的一部分；它們應該是所有人都能自由漫晃、學習和參與的地方。這點適用於火車站、會議中心和機場，同樣適用於法庭、國會和圖書館。

兩個失去的案子——東京論壇和羅馬會議中心

有兩個相隔十年、都由葛蘭·史特克領導的未建造競圖案，可以進一步闡述那些通常會從城市撤退、打造自己的私人世界而非與市民交往的建築類型的民主化過程。於今回顧，我知道這些計畫在當時有多重要，它們結合了強大的形式和結構，加上立志要打造出公共會議場而非私人會議所的決心。

傳統上，會議中心都是巨大、白牆的單體建築，是為參展廠商和遊客打造的室內「村莊」。我們企圖顛覆這種做法，想要挖掘並恢復「會議」（congress）和「論壇」（forum）這類詞彙背後的民主和社會本能，做法是在高度規格化的會議中心旁邊，打造開放性的公共場所，設計一些可同時吸引與會代表和行路人的空間。

1989 年的東京論壇（Tokyo Forum）競圖，要求參賽者設計三座不同大小的禮堂，地點位於東京市中心最密集的區域之一。我們的團隊和彼得·賴斯合作，提議將三個鯨魚狀的鋼盒子懸掛在鋼製的門狀構架裡。鋼盒子下方才是真正的「論壇」（以漂浮在空間中的電扶梯相連結），是人們可以在往返鄰近的火車站和地鐵站時，相遇聊天的公共空間。我們運用鋼架結構以及將私人建築物懸吊在空中這兩項手法，回歸到柯比意提出的「解放地面」原則，並將禮堂的服務性設施放置在門狀構架內部。

左頁：波爾多法院裡一座法庭的內部；屋頂天窗讓自然光灑入並有助空氣循環。採用木頭是我們事務所的新走向，在法庭的形式與工藝物件的人性尺度中間取得平衡。

羅馬會議中心，未建造設計，我們將會議中心抬到空中，打造出寬敞傾斜的公共廣場，以及表演空間和非正式座位，還提供壯麗的羅馬景致。

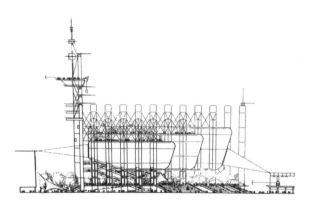

東京國際論壇競圖
提案，1990，我們
把三座大禮堂架在空
中，把訪客帶到懸吊
式電扶梯和支承式服
務性塔樓上方。在這
些鋼槽──宛如飄浮
在空中的船體──下
方，是沒間斷的公共
空間，一個位於東京
市中心的新地塊。

TOKYO INTERNATIONAL FORUM DESIGN COMPETITION

LATERAL SECTION Scale 1:200 6/6

羅馬會議中心（Congress Centre）原本是在設在 EUR 區，EUR 是 Esposizione Universale Roma（羅馬世界博覽會）的縮寫，該區是 1942 年為了世界博覽會興建的。今日，這裡是一塊安靜的郊區，但還留著華麗的新古典主義法西斯建築和都市主義，加上一些刻意要讓人震驚讚嘆而非和朋友或陌生人日常相遇的廣場。我們的設計將會議空間抬高到地面上方，四周用開放的走道環繞，在下方打造新的公共空間，沿著斜坡道可走上半封閉、能容納兩千個座位的圓形劇場，下方有一家旅館。這個開放且沒明確界定的公共空間，可提供眺望羅馬各處的美麗景致，購票的觀眾可搭乘電扶梯抵達上方木頭覆面的會議廳。這些懸臂式空間的側面設有服務性塔樓，也能為在下方享受公共空間的民眾遮蔭。會議廳傳統上都是封閉的盒子；但這座卻可提供絕佳的制高點飽覽這座城市。

機場——新大門

在我成長的過程中，火車站是令人興奮的場所，充滿了蒸氣和噪音，抵達和離開，還有遠方目的地的浪漫。我愛看巴黎東站和其他洞穴般火車站裡的火車，開往伊斯坦堡、莫斯科、雅典、哥本哈根。《安娜‧卡列尼娜》（*Anna Karenina*）之類的電影，故事就是在抵達與離開煙霧繚繞的火車站時軸轉，加深了故事性。今日，機場扮演了同樣的角色，或說應該如此。就某方面而言，它們是不斷移動的二十一世紀代表性公共建築——是轉換位置和發現探索的門檻，是家人和朋友分離與團聚的地方。

但機場也是不同的優先順位彼此衝突的基地。機場營運者的利潤大多是從零售和停車賺來的，而不是空中旅行，更不可能是那些盯著窗外飛機起降的浪漫派。機場是高度機能化的機器，有著日益複雜的需求，但又需要保持簡潔。每年，我們之中有數百萬人歷經過這樣的程序：辦理登機、安檢、購物、搭機、抵達一座新城市、因為時區和氣候更換而暈頭轉向，我們都曾穿過這些現代門戶抵達新國度。

早期的機場，例如倫敦的希斯洛（Heathrow）、蓋威克（Gatwick）和紐約的甘迺迪機場，都因為建築物、停車格和跑道的任意增加而越長越大，這些空白的盒子更關心如何把乘客送進商店，而非幫助他們克服飛往異鄉的高壓旅程，或是享受美妙無比的飛行過程。我最大的樂趣之一，就是從飛機裡往外看；我總是要求靠窗的位置，好讓我能看到山脈、湖泊、村鎮在眼前展開，以及它們像珠寶一樣在夜間閃爍的戲劇場

景。我熱愛工作時不被打斷的奢侈。機場應該要實現空中旅行的戲劇性和愉悅感。

但無論機場曾經有過怎樣的澄澈浪漫，如今都淹沒在安檢與零售的碎片之下。最能證明這點的，莫過於諾曼・佛斯特那座美麗的史坦斯特機場（Stansted Airport），一個詩意的輕量結構，在我們為希斯洛機場第五航廈做設計時，曾仔細研究過它。史坦斯特是顆珍寶，但它在設計上的清晰易懂，卻遭到商店、安檢設施和多年來胡亂增加的上百萬個其他改變嚴重破壞。對經營者而言，機場是「有翅膀的購物中心」，但它們的追求不該以此為限。

史坦斯特機場告訴我們，舉凡細膩精緻的東西，很可能立刻就會遭受各種改變和需求的攻擊，所以我們在設計機場時，總是會努力打造出強有力的陳述，讓旅客感受到人味，好辨識，如公共空間一樣好用，同時具有靈活彈性，可容納不斷改變的安檢和行政安排，而不會侵蝕掉核心的組織架構。這些機場也期待著有朝一日，噪音和汙染可以大幅降低，讓城市將機場接納為自己的一部分，而非把它們推到荒郊野外。

1989 年，我們開始設計倫敦希斯洛機場的第五航廈，同一年，我們也設計了馬賽機場。不過馬賽機場 1992 年就開始運作，第五航廈卻在十九年後才向公眾開放。在這段期間，我們面對客戶無數次的修改、公共調查，以及在洛克比（Lockerbie）和九一一事件後不斷收緊的安檢措施。儘管如此，羅瑞・阿博特、約翰・楊和麥克・戴維斯還是想盡辦法讓案子一直在軌道上走完全程。

麥克肯定是事務所最好辨認的合夥人之一：一身紅衣，還開著紅色內裝的紅色車子。他也是興趣最廣泛的合夥人之一：一位天文學家和發明家，他和妻子還都是畫家。麥克在龐畢度中心案加入我們，並立刻在獨立的 IRCAM 實驗音樂中心找到他的完美案子。從那之後，他就塑造了這家事務所，為我們的建築注入無窮的創新。

穀倉、樹木和機場城市

倫敦希斯洛機場第五航廈是一座垂直堆疊的機場航廈。我們最初的設計是由羅瑞・阿博特和彼得・賴斯領銜，原本是一個比較水平的結構，有一個模仿飛毯的優雅波浪屋頂，但 BAA（客戶）無法控制所有的土地，而且已經捲進規劃難題，於是我們得重新思考，如何保護附近的村莊和水道。後來由約翰・楊負責，把原本的設計改成比較緊實

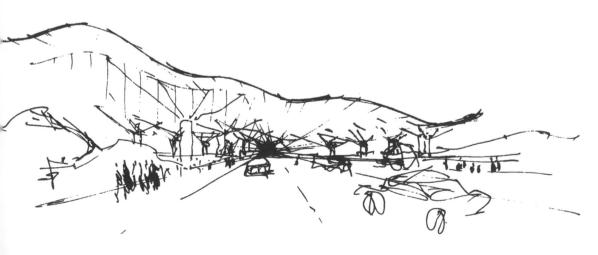

的垂直概念，加上一座開放廣場和一連串「峽谷」，將自然光帶入比較下方的樓層，但這些更動會讓靈活度受到限制，還得重新思考如何因應安檢需求的變更。在不可避免的商業和安檢干擾下，為了保住我們的設計，我們提議讓這棟建築有一些強固無比的固定結構，但在內部保有最大的靈活性。

由此生產出來的結構，是一座輕量、寬鬆、優雅的穀倉──是全球最大單一跨距的結構之一，加上一片延伸將近一百六十公尺的屋頂。結構內部是五個樓層的入境、出境和商店區，但沒有任何一個點碰觸到外部的玻璃牆。我們刻意把內外兩個元素區隔開來：經過無止盡的規劃戰爭之後，這樣設計可以讓內部重組，但不必取得進一步的規劃同意。機場的經營者已經額外添加了二十五萬平方呎的零售空間，但完全沒動到外部結構。這三大元素：垂直配置、由屋頂創造的空間，以及將玻璃牆與機場運作隔離開來的峽谷，是這棟建築得以成功的原因。

入境和出境以樓層區分，符合新安全法規的要求。出境旅客抵達的地點是航廈五樓（沿途會跨越一座逗留峽谷──一座花園），然後往下（藉由電梯和手扶梯而非無止盡的走道）登機（或搭乘接駁車前往其他衛星航廈）。入境的旅客因為時間較短也不傾向閒晃，可直接穿過中間樓層。

在公共審查之後接替約翰‧楊的麥克‧戴維斯談到，這棟建築很像 Meccano 模型組，在一個靈活但堅固的結構內部，有一塊塊很容易重新安排的組件，只要用大螺栓和支架固定在一起即可，它很勇壯，足以因應下一波空中旅行變革所帶來的改變。它大概是最都會性的機場結構，一座五層樓高的玻璃場館，等待城市來擁抱它。

馬德里的巴拉哈斯機場第四航廈就優雅多了，或許更接近我們最初在希斯洛所做的規劃。這座機場是由伊凡‧哈伯、西蒙‧史密森和「阿莫」（Amo）阿馬里特‧卡西（Amarjit Kalsi）負責，卡西是偉大的設計師，不幸在 2015 年過世。這座機場從競圖到完成，總共花了八年時

左頁上：希斯洛機場第五航廈。旅客設施堆疊在全球最大的單一跨距結構裡，可以在不影響外部結構的情況下改造內部。

左頁下：希斯洛機場第五航廈的原始設計是一個水平許多的結構，類似巴拉哈斯機場第四航廈後來採用的，但規劃法規的各種障礙迫使我們重新思考。

本頁：麥克‧戴維斯，不可能錯認的「紅衣男」，他是超棒的朋友和合夥人，有本事和最難纏的客戶工作。他同時也是個畫家、天文學家和發明家。

下跨頁：馬德里的巴拉哈斯機場第四航廈，設計和興建的時間不到希斯洛機場第五航廈的一半。彩色的屋頂支柱為一點二公里長的建築物提供辨識性和尺度感。

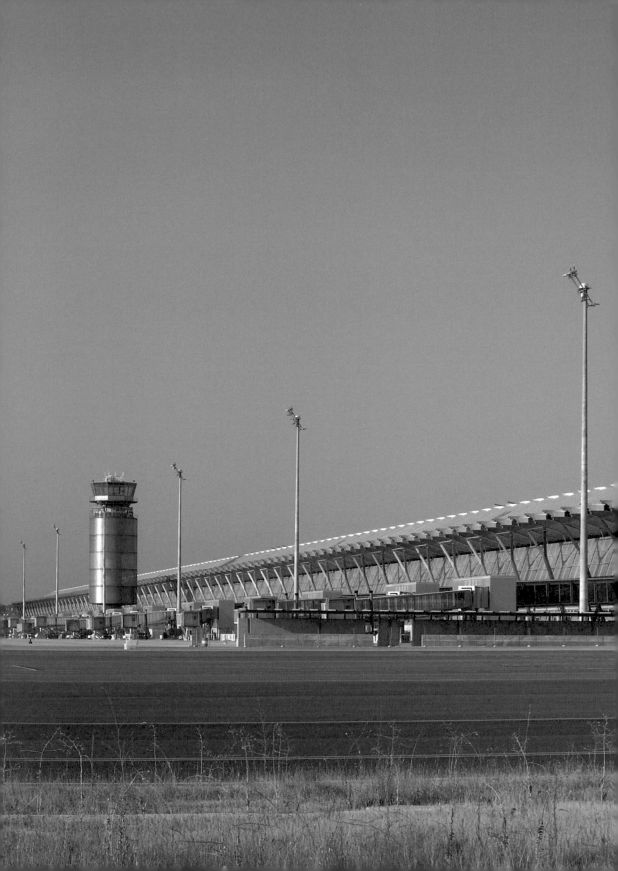

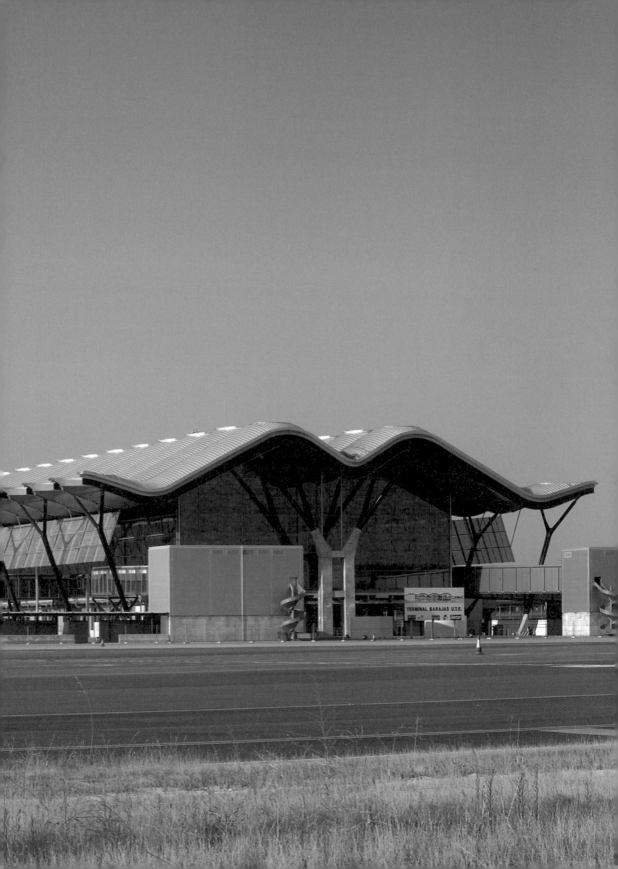

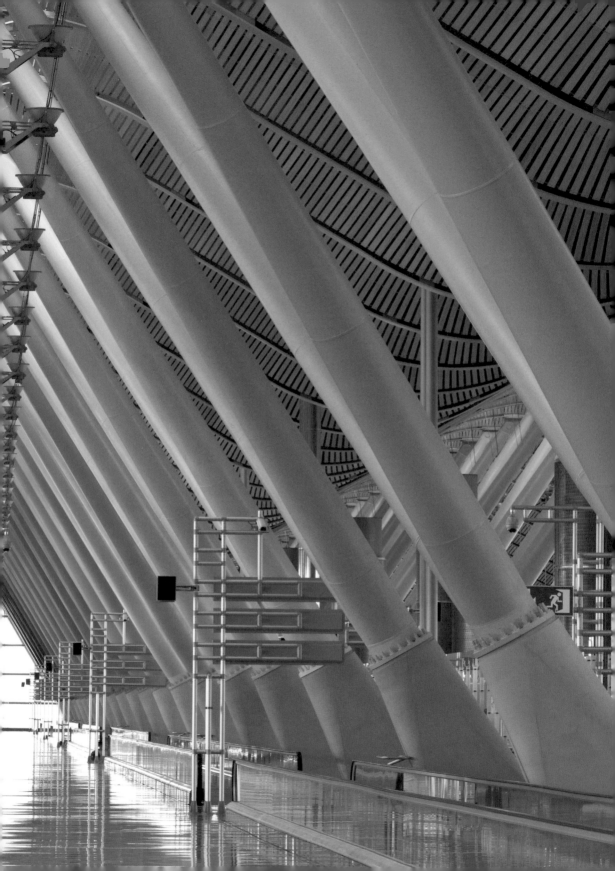

間，比希斯洛的十九年快很多。一座座峽谷從基本上是四層樓的建築中央切穿，將自然光帶入所有區域，同時讓西班牙中部酷暑太陽的集熱度降到最低。在凹凸起伏的屋頂下方，停車場和公共交通站通往登機之間的去程以及回程，入境與出境的旅客都能看到彼此，但依然符合安檢要求保持隔離。

主建築裡一點二公里長的出境廊廳，共有四十個登機閘口，我們用彩虹色的「樹」列撐住鋼製屋頂，除了給廊廳尺度感外，容易辨識又令人開心。跟朋友說你會在檸檬綠柱子二十五號閘門登機，比只說數字簡單又好玩，而這些「樹」列也可為出入境增添戲劇感與興奮度。在這些活潑的色彩上方和下方，我們運用自然色的石頭當地板，並以具有永續性的中國竹片覆蓋天花板，營造出機場建築難得一見的溫暖度。

隨著飛機日漸安靜，也越來越沒汙染，機場的角色也可能跟著改變。它們可以變成都市空間，變成所謂的機場城，讓民眾可與朋友和陌生人相遇，而非只能被放逐到城市邊緣。我們最近為墨西哥市所做的設計，正開始探索這種更為市民角色的可能性，而我們在台灣桃園機場贏得的競圖，也將可適性提高到另一個層次。它的動態屋頂設計可以快速改造內部空間，提升乘客的體驗，並適應瞬息萬變的科技、安檢和移動需求。

瑪姬中心──危機裡的舒適圈

位於漢默史密斯（Hammersmith）的瑪姬中心（Maggie's Centre），是一個癌症照護中心網的其中一家，以作家和庭園設計師瑪姬・凱斯維克（Maggie Keswick）命名，這地方為處於非常時期的人們而設，是處在人生最艱難階段的民眾的避難所。瑪姬和她身為文化理論家的丈夫查爾斯・詹克斯（Charles Jencks），是我們的老朋友，我還記得瑪姬這樣談論她的診斷：這一刻，妳才去醫院聽取檢驗報告；下一刻，妳就被告知得了癌症，生命就此改變，然後妳回到街上。瑪姬中心就是要提供一個比較人性化的空間。

瑪姬中心的設計宗旨，是要提供家的感覺，而不是機構、醫院或官僚中心。它們處理的對象是人，而非疾病。漢默史密斯瑪姬中心贏得 2009 年的斯特林獎（Stirling Prize），是英國建築師的最高獎項，在這個中心裡，你推開門看到的第一樣東西是廚房，有水壺和燒柴的爐子。中心裡有舒適的椅子，可向外眺望在緊實的醫院基地一角闢建出來的祕密花園。如果說建築師是在打造庇護所，那麼瑪姬中心就是

左頁：巴拉哈斯機場第四航廈，彩色「樹木」給了乘客參考座標，竹子襯裡的屋頂則創造出溫暖、人性的環境。

下頁：中央天窗讓自然光灑入，百葉窗則可將西班牙太陽的炫光和熱能降到最低。

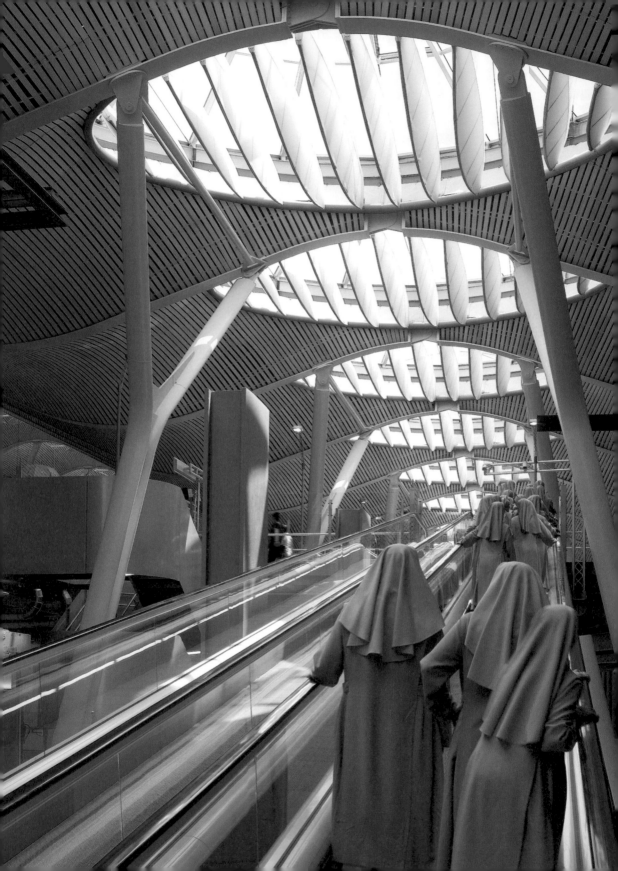

我們處於最脆弱時刻都需要的避難所。我兒子艾柏和他的商業夥伴，建築師厄內斯托・巴托里尼（Ernesto Bartolini），正在蘇頓（Sutton）的皇家瑪斯登醫院（Royal Marsden Hospital）設計該照護網最大的一家中心。

　　伊凡・哈伯領導的團隊設計了瑪姬中心和蓋伊醫院（Guy's Hospital）的癌症中心，後者採取類似的手法，等量注重個人的體驗和醫療的精良。病人抵達的地點是通風良好的非診療歡迎區，周圍是一群群兩三層樓的「小村」，每座小村都提供特定服務。裡頭沒有任何一條會讓人和醫院聯想在一起的陰森廊道，而且沒有遠離城市。癌症中心依然與城市保持連結，全部使用自然光，並設有陽台，可眺望倫敦的壯麗景色。

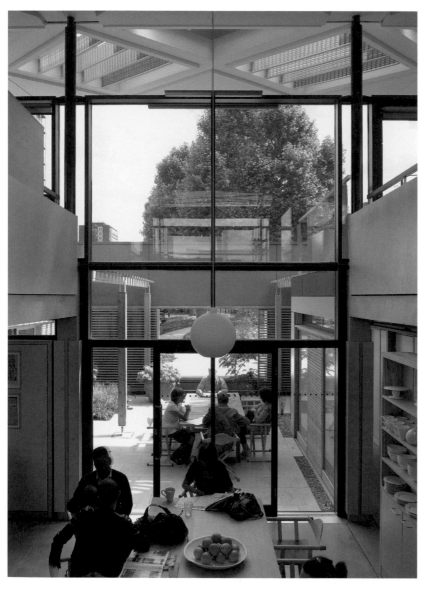

左和右：瑪姬中心，位於
西倫敦查令十字醫院一樓，
中央是餐桌、餐具和爐子。

瑪姬中心由已故的瑪姬 ·
凱斯維克創立，在非醫療
環境裡為癌症患者提供庇
護與舒適。

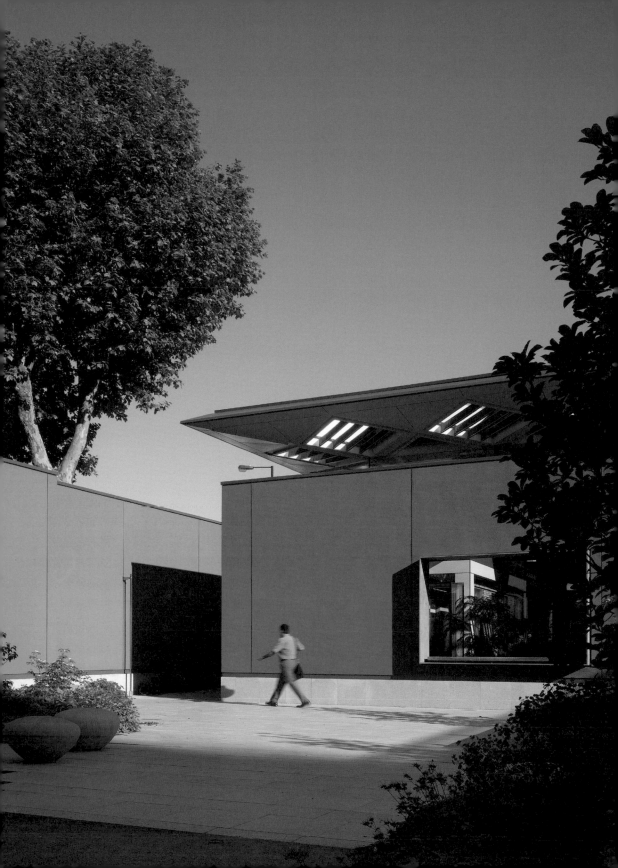

Layers of Life
8. 層層疊疊的人生

我很享受現在的生活，遠勝過年輕時代，當時，我因讀寫障礙感到孤立，還被當成傻蛋。團隊合作以及工作、家庭、朋友的交疊，讓我從先前的孤立感中解放出來。在我們 2007 年的展覽專刊《Richard Rogers + Architects：從住宅到城市》（*Richard Rogers + Architects: From the House to the City*）裡，皮亞諾曾說，我可以「在早上九點當人文主義者，十一點當營造師，即將午餐前當詩人，晚餐時當哲學家」。如果此說為真，那我覺得自己真是很幸運。

在這種生活與工作的繁密交織中，露西扮演了核心角色。她是我最親密的朋友和知性伴侶。我們總是一起工作，編輯書本、策劃展覽、從事活動、參與慈善和社區活動，如果我某天沒跟她講上至少六次話，那天就是我的災難日。人們總是看到我倆手牽手出席派對，覺得我們是連體嬰，我們的確是，因為我們得站得夠近，露西才能在我耳邊小聲提示對方的姓名。搬到利德賀後，我最大的損失就是不能在她身邊工作——無法自然而然到河餐廳喝杯咖啡，請她順便來看一下繪圖，或是晃去廚房嚐一下湯的味道。但我們還是靠電話度過每一天，談論事務所的改變，河餐廳的員工，菜單，政治抗議，派對計畫，慈善福利，可能有哪些新員工和新空缺。我們的生活緊密地交織在一起。

皇家大道
我們在卻爾西的皇家大道（Royal Avenue）與聖李奧納街（St. Leonard's Terrace）轉角找到房子，我們愛上那裡的景色和光線。其中一邊是「鄉村」——雷恩設計的皇家醫院的草地加上後方的泰晤士河——另一邊是國王路（King's Road）上充滿活力的城市生活。

皇家醫院是一處低調的英式莊園，三百六十年來，一直是退伍軍人

左頁：和露西在皇家大道自宅通往廣場的輕量樓梯上。

的家，它那種屬於自耕農的淡鈍，與巴黎那座地位相當、精緻宏偉的傷亡戰士之家（Les Invalides）形成強烈對比。皇家大道原本是打算蓋成一條壯闊的遊行道路，從皇家醫院連結到肯辛頓宮，但它從未跨越國王路。一如既往，倫敦拒絕宏偉的計畫，我喜歡想像，是當初那位十八世紀的地主堅定踩了煞車，讓整個計畫停擺。露西老愛說，住在失敗的都市計畫旁邊，這很適合我們。

房子面南，光線從三面流入。喬治亞風格的建築，無論是農舍或宮殿，最棒的地方就是段落分明，以及比例適合重複和延伸。皇家大道整齊規律的立面，帶給我們很大的彈性，因為我們可以把內部鑿開，創造新意。喬治亞住宅幾乎可說是現代帷幕牆建築的先驅；它不用窗戶去界定後方的空間——例如用大灣窗代表起居間，用水槽上方的小窗代表廚房——而是以同樣的模式不斷重複。你可以在立面後方任意擺設。

我們將主入口從喬治亞風格的正式大門轉移到皇家大道上的不起眼小側門，一進入就是一座內庭，先前是面北的小花園，我們用玻璃將上方封頂。從這裡可以將五個樓層一覽無遺，從上方的夾層和臥室，到下方的地下室。空間和光線在樓梯頂端暴增迸散；雙層挑高的主廳被一些朋友戲稱為「廣場」，光線從十二扇傳統風格的全高式上下滑窗，以及樓梯間的玻璃屋頂潑灑而下。我們在巴黎弗日廣場的房子，也有大到可以讓小孩在裡頭騎腳踏車的主廳，所以露西希望我們倫敦的家也能有同樣的空間感。

這棟房子是開放式和社交性的，臥房和浴室都配置在主空間四周，客房位於樓下。夾層原本是臥室，現在是我們的研究室和書房，以 T 型鉸接的鋼梁支撐，塗了青金石藍，這種高光澤瓷漆通常是用來塗直升機的機身。牆上掛了美國的當代畫作；畫作下方的矮櫃上放了色彩鮮豔的墨西哥模型動物和比較私人的珍寶，例如把我母親做的簡單石陶組合成它們自己的「村莊」。

廣場上經常有派對——朋友的新書發表會、慈善活動、家族活動，以及每年一度與海德公園蛇形藝廊（Serpentine Pavilion）建築師共度的慶祝會。跟河餐廳一樣，皇家大道也是一處聚會所。比較安靜的日子，可能有孫子輩跑來跑去，朋友來訪，四場對話以四種不同語言在大廳裡的四個部分同時進行。房子的正中央和溪畔別墅以及邊園一樣，都是一間不鏽鋼廚房，那是我們家庭生活的重心所在，我和露西會在廚房的高腳凳上聊天，做為一天的開始和結束。這棟房子有一種節奏：我在平靜

左頁：皇家大道自宅雙層挑高的起居間，我們的室內廣場，光線從十二扇窗戶流洩進來，還有位於夾層下方的不鏽鋼開放式廚房。

的清晨開始工作時，可以看到太陽升起，傍晚則可在屋頂露台目送太陽落下。

我們的臥房位於房子最頂層。每天早上我們都在俯瞰皇家醫院的景致中醒來。其他臥房位於房子後側——盧的房間還有一張隆·阿拉德（Ron Arad）設計的椅子，是他青少年時存錢買的，波（Bo）收集的模型飛機也還擺在架子上——一道縱貫全屋的鋼製螺旋梯連結各個房間和屋頂露台。露台是房子裡唯一聽不到電話或門鈴聲的地方，從那裡可眺望大笨鐘、西敏寺、維多利亞暨亞伯特博物館、碎片大樓和現在的利德賀大樓。

艾柏和我們攜手合作改建這棟住宅，因為房子也會隨著時間不斷演進。現在，艾柏和我的表弟厄內斯托·巴托里尼合夥的設計事務所，也負責我最近的展覽，包括 2013 年皇家學院的「由內而外」和 2007 年龐畢度中心的「從住宅到城市」，並協助我打造這本書的視覺語言。他跟我一樣都有讀寫障礙，拼字能力甚至比我還糟；我有次問他，為什麼不用拼字檢查軟體，他回答說，那個軟體根本猜不出他正在打哪個字。我們每天都在聊建築、藝術和設計。

在主要生活區下方的底樓上，有一層公寓是留給露西的父母佛列德和希薇亞·艾利亞斯，在我們的房子完工之後幾個月，他們就從紐約搬來和我們一起住。他倆的餘生都住在那裡——和我們各自獨立，但又近在咫尺，可讓備受寵愛的孫子和曾孫們定期造訪。每天清晨，盧和後來的波會先到我們的頂樓臥房叫醒我們，然後跑下螺旋梯去看外公外婆。希薇亞常說：「祖父母的角色就是說『好』」——如今我們也有了自己的十二個孫子女：夏娃、泰雅、梅洛、莉塔、艾薇、愛莎、莎夏、艾拉、魯拉、露比、梅和寇寇。

泰晤士碼頭

往上游走就是泰晤士碼頭，輕鬆騎個四哩腳踏車就可抵達，有很長一段時間，那裡是我事務所的家，皇家大道則是我家庭的居所。

從巴黎回來後，我們在諾丁山（Notting Hill）找到辦公室，是一棟漂亮的白磚建築，有自己的小方庭，位於安靜的馬廄區，在安東尼奧尼的電影《春光乍現》（Blow-Up）裡，大衛・海明斯（David Hemmings）的攝影工作室就是以那裡為場址。我們最初的目標，是讓事務所的規模維持在三十名員工——這個數字很適合圍著一張大餐桌工作。但是到了 1980 年代初，我們的人數急速擴增到六十人；我們忙著勞氏大樓的收尾階段、可茵街、國家藝廊競圖，以及替 Inmos、康明思引擎公司和 PA 科技（PA Technologies）設計的工業建築。我們需要更大的空間。

　　約翰・楊很愛騎著腳踏車探索倫敦的水道，有一天，他無意中看到一群破敗的河畔油料倉庫，後面是安靜的住宅街區，可以看到漢默史密斯橋（Hammersmith Bridge）以及泰晤士河對岸華麗的哈洛德倉庫大樓（Harrods Repository）。約翰、馬可・哥須米德和我合資買下那塊地，然後把其中一半賣給一家房屋開發商（由我們負責設計，這讓約翰有機會在頂樓興建他的閣樓公寓）。透過這種方式，我們可以對主街廊的再開發和增建進行交叉補貼，並將事務所安置在那裡。我們和利夫舒茲・戴維森（Lifschutz Davidson）合作，在建築物頂端打造了一個光線充沛的兩層樓拱頂。

　　泰晤士碼頭是個沒落的工業死胡同；我們將它打開，迎向河流與城市。為了更好的公共空間奮戰了好幾年後，我們終於有機會打造自己版本的屬於民眾的地方。介於辦公室和河餐廳中間的方庭花園，二十四小時對外開放，裡頭還有一張可眺望河流的野餐桌。方庭花園是由我的老朋友喬琪・沃頓設計的，不僅提高了建築物的價值和位於泰晤士河畔的地理優勢，還可充當安全、封閉的廚房花園，當爸媽在河餐廳裡吃飯、喝酒、聊天時，小孩就可在花園裡玩耍。

　　我們希望泰晤士碼頭能夠成為城市的一部分，而不是像許多往日的工業建築或今日的河畔地產那樣，變成離群索居的飛地。我們也希望開放輕鬆的精神能夠滲透到事務所內部。建築評論家休・皮爾曼（Hugh Pearman）很愛講一個和他已故的評論家同僚馬丁・鮑利（Martin Pawley）有關的故事，某天，鮑利造訪過我們的事務所後，回到辦公室。「那裡如何？」休問。「喔，你知道的，」馬丁用伸開雙臂的姿勢說。「就是一堆吟遊詩人在走廊上彈著吉他……」我們的泰晤士碼頭裡根本沒有走廊，但其他部分確實沒錯。

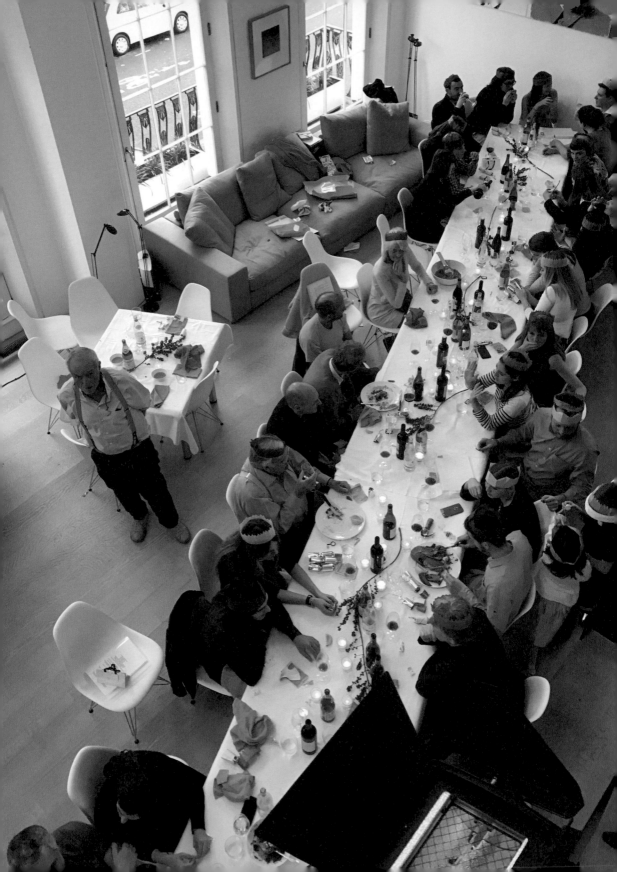

河餐廳

1987 年，我們完成泰晤士碼頭改建工程的同時，我們旁邊的房子也釋出它的租約。露西和我本來就想用一個可以共餐的場所來發展社區，所以看了一些想要進駐的餐廳，但沒有一個合適的。沒餐廳很糟，但唯一比這更糟的，就是選錯餐廳，然後在某個改變人生的時刻，露西說：「也許我可以自己來。」於是她找到蘿絲·葛雷（Rose Gray），三十幾年前，我和蘇曾經見過她。

其實露西和蘿絲都沒經營過餐廳，但兩人都對義大利食物充滿熱情。1980 年代初，蘿絲和家人在義大利路卡（Lucca）住了三年，也曾協助紐約的妮兒夜總會（Nell's nightclub）開設廚房，至於露西，則是從我老媽那裡（她廚藝非常精湛，雖然她是在 1939 年搬到英國之後才開始下廚）和回佛羅倫斯省親時待在廚房裡的時間，學了一身好手藝。

一開始，露西和蘿絲提供三明治和熱食，輪流利用家用烤箱烹煮當日菜餚。其中一些直到今天依然列在菜單上，包括辣椒烤魷魚，以及洋梨杏仁塔。開業之初，她們就有清楚的原則：烹煮義大利的地區食物，每天變換菜單，每位員工都要參與備料和上菜的過程，配合時令和永續，採購最好的食材。河餐廳的菜單是以托斯卡尼菜為根基，但後來的菜單和酒單也把義大利的其他地區含納進來。

泰晤士碼頭地處偏僻，甚至連倫敦的計程車司機一開始也常常找不到。因為我們位於住宅區，所以營業時間也受到限制。河餐廳最初只賣午餐，提供給在倉庫工作的員工。接著先是午餐時間向大眾開放，然後晚餐也是，先是營業到晚上十一點，現在延長到午夜十二點。它逐漸打出名聲，七年後開始賺錢。露西和蘿絲變得宛如親姊妹，一開口，就知道對方要說什麼，她們一起開懷，把同樣的溫暖分享給團隊。她倆堅定不移的承諾，就是讓每道菜恰如其分，日復一日。

2003 年，醫院診斷蘿絲罹患乳癌，但她還是繼續和露西密切合作，包括河餐廳和她們的食譜編寫。即便在她病情最嚴重的時候，兩人還是會討論每日菜單，她也會品嚐每天送來的菜餚並提出不留情的批判。2010 年 2 月 28 日，她與世長辭。

左頁：家人和朋友在皇家大道自宅歡慶聖誕節，2015。

本頁：蘿絲和露西在河餐廳。打從餐廳成立之初，所有人就通力合作，準備每日的餐點。

左：露西坐在河餐廳鮮
豔的柴燒烤爐旁邊，野生
大比目魚、鴿子和海鳌蝦，
所有東西都是在這裡烹
煮。

下：河餐廳的午餐時間。

右：泰晤士碼頭，加上在
河餐廳露天座位吃飯、在
下沉式的花園聊天以及無
所事事沿著河畔漫步的民
眾。

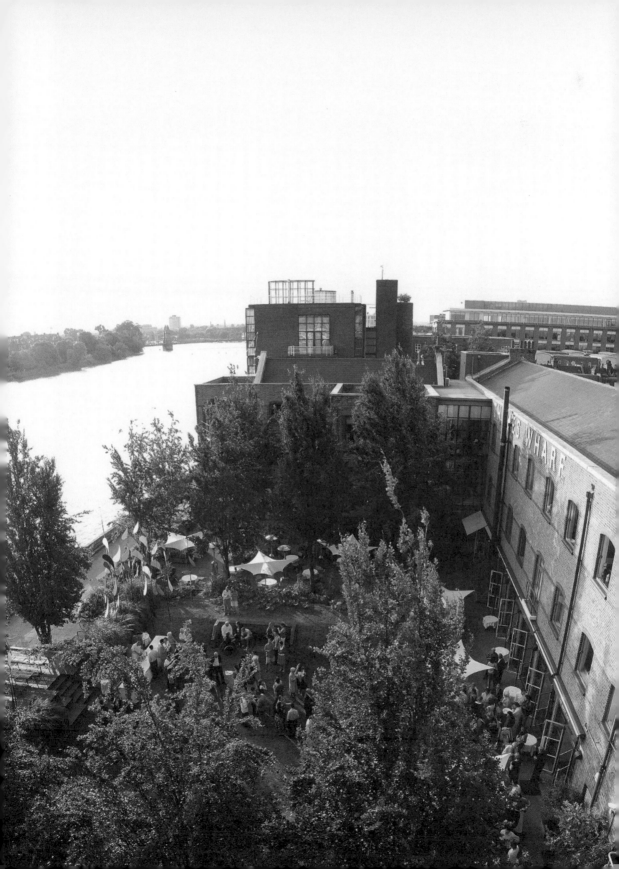

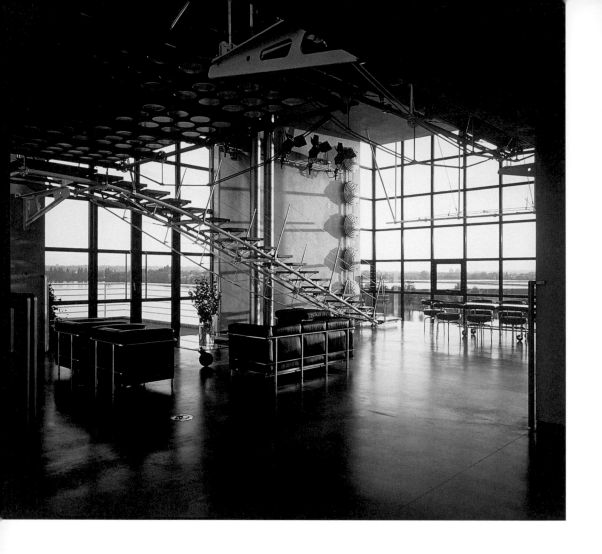

上：約翰·楊位於泰晤士碼頭的美麗閣樓公寓，睡覺的平台高懸在座位區上方。

右：RRP 位於泰晤士碼頭的辦公室，以及和利夫舒茲·戴維森共同設計的屋頂增建。我很懷念從頂樓俯瞰泰晤士河的景致。

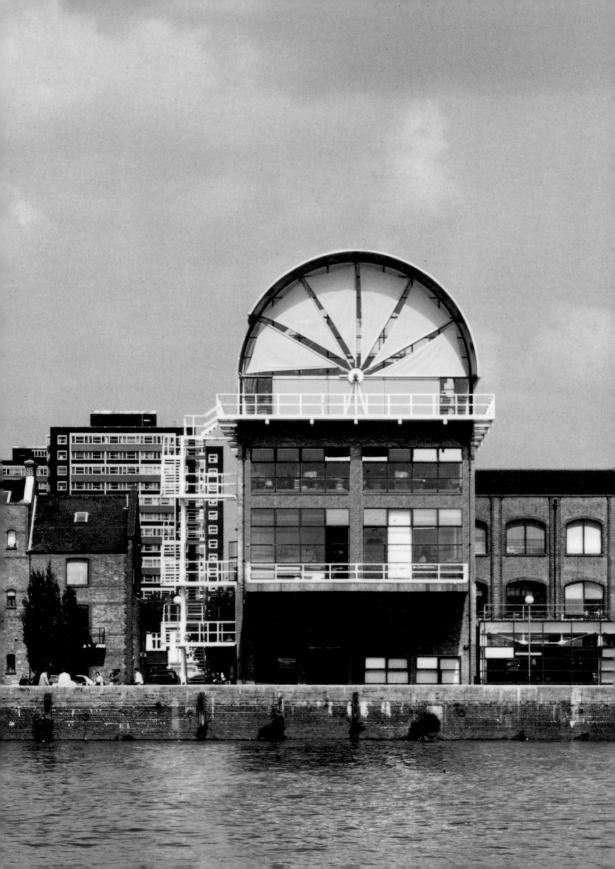

河餐廳烹煮我最愛的義大利食物，餐廳本身有一種獨特的氣質和氛圍。長條形的空間裡瀰漫著光線與倒影，同時兼具動與靜。夏日午後，餐廳外面的花園，簡直就是倫敦最棒的祕密基地：隱身在住宅區的後街，小孩在草地上嬉戲，爸媽在樹下吃飯，身邊圍繞著種滿香草和植物的盆栽。餐廳也變成辦公室的一部分，可以在這裡和合夥人安靜開會，

在紙桌巾上畫設計草圖，以及和加入事務所的年輕建築師聚會聊天。

　　餐廳裡的每個人都在日光下工作，還可走到下面的河邊休息。雖然餐廳廚房向來以大男人主義著稱，但河餐廳剛好相反。它是建立在溝通與團隊合作之上。如果你早上去那裡，會看到侍者在幫忙準備餐點，一方面是他們可因此了解餐點，好向顧客說明，另一方面也反映了蘿絲和露西所灌輸的團隊合作、攜手努力的精神。

　　我家老二札德，在他拍攝的兩部片子裡，準確捕捉到河餐廳的精神。札德是電視和媒體製作人。他和班的妻子哈麗葉·古根漢（Harriet Gugenheim）合拍了一部電影，慶祝露西的六十歲生日，裡頭可看到全家人一起唱歌，並寫出一首動人的美麗詩篇（〈理察·羅傑斯的八十種顏色〉〔*The 80 Colours of Richard Rogers*〕），他在慶祝我八十大壽的家庭聚會上，還朗讀了那首詩。

假日和家庭

露西和我都熱愛工作，我們的每件事，甚至包括假日，都是整體的延續。我不會園藝、烹飪，也沒任何嗜好；家庭就是我的重心。現在，我們的兒子、他們的伴侶和我們的孫子女，全都聚集在倫敦，我們每隔一兩週就會碰一次面，每天都會說話。當露西不在或去河餐廳工作時，我就會邀請自己去其中一位兒孫的家裡吃晚餐。

　　孩子還小時，我們帶著他們從事冒險之旅，去看摩洛哥沙漠、墨西哥金字塔和尼泊爾寺廟，他們全都繼承了這樣的冒險精神。但隨著年歲增長，現在對我們而言更重要的是，他們可以帶著孩子回到當年成長的地方，我們在那裡建立了堅固的友誼，感覺到自己是共同體的一部分。

　　每年 8 月，我們都會造訪同一棟農莊，由喬其歐和伊拉里雅·米亞尼（Giorgio and Ilaria Miani）改建，那裡位於佛羅倫斯南邊兩小時

我兒子札德在我八十歲生日當天朗讀〈理察·羅傑斯的八十種顏色〉。

車程，我們已經租了二十年。奧爾恰山谷（Val d'Orcia）是聯合國教科文組織的世界遺產，一處未受汙染的驚人山谷，周圍群山環繞，並由一千七百公尺高的阿米亞塔山（Monte Amiata）雄踞其上。自古以來，奧爾恰山谷一直是義大利最貧窮的地區，因為土壤厚黏而阻礙發展。這裡的風景一直未受人類染指，直到 1930 年代，一位英裔美國有錢人愛麗絲‧歐里哥（Iris Origo）來到山谷，設立學校和醫療中心，教授當地農民現代技術，幫助他們讓土地肥沃，在上頭耕作。她的著作《奧爾恰山谷戰爭》（*War in the Val d'Orcia*）非常迷人，敘述了她在二戰期間的生活，她在那段時間收容並幫助了許多逃離的戰犯。

距離房子三十分鐘的範圍內，有四座美麗村莊。蒙塔奇諾（Montalcino）是一座中世紀堡壘城鎮，今日以卓越的葡萄酒蒙塔奇諾布魯內洛（Brunello di Montalcino）聞名。蒙特普奇亞諾（Montepulciano）座落在酒窖遍布的山頂，俯瞰著宏偉的聖比亞焦（San Biagio）教堂，以及宛如路康構想出來的「服務性」塔樓。聖奎里科多奧爾恰（San Quirico d'Orcia）以簡單的商業大街和十六世紀的美麗花園震驚訪客。

山頂小鎮皮恩札（Pienza）是文藝復興城鎮規劃的早期傑作。它是十五世紀設計的，當時的教皇庇護二世（Pope Pius Ⅱ）委託建築師伯納多‧羅塞里諾（Bernardo Rosselino，里昂‧巴蒂斯塔‧阿爾伯蒂〔Leon Battista Alberti〕的同事）重新改造他的故鄉小村，當時名為科西尼亞諾（Corsignano）。羅塞里諾設計了一座美麗廣場，由市政廳、教皇宮殿、樞機主教宅邸和大教堂圍繞而成，並與優雅的羅塞里諾大道（Corso Rosselino）相交，這條主街貫穿了兩座城門。相傳，工程完成後，羅塞里諾向教皇請罪，說他的設計並不符合他信中的一切指示。沒想到庇護回答：「如果你真的照做，我就無法擁有這片天堂！」

農莊難得有空床，因為家人和朋友都會聚集過來，現在孫子女們還會帶朋友一起來玩。整整一個月的時間，我們享受著度假生活，在游泳池游泳，吃長長的午餐，在涼爽的清晨散步，傍晚時小晃一下到鄰村喝杯夕陽酒。聊天討論直到深夜，然後在我一邊解決文件和專案時，一邊看著陽台的日出展開每一天。

1993 年，我們接受建築師里卡多‧雷哥瑞塔（Ricardo Legorreta）

和我兒子盧以及他太太貝妮在墨西哥。

的邀請，造訪了墨西哥，就此開啟我們和另一個國家的愛戀故事——那裡的光線、鮮豔色彩和開放的建築，立刻讓我們心醉神迷。我們第一個下榻點是一棟戲劇性十足的房子，可俯瞰太平洋，由屋主埃雷拉夫婦（Carlos and Heather Herrera）設計。在那之後，我們就在墨西哥四處旅遊，最近幾年，多半是以瓦哈卡（Oaxaca）為據點，住在歐佳里奧夫婦（Norma and Rodolfo Ogarrio）美麗的中庭住宅裡，地點就在瓦哈卡歷史城區，從那裡去爬阿爾班山（Monte Alban），並和家人在埃斯孔迪多港（Puerto Escondido）附近過耶誕節。

不過，未來有位成員將會永久缺席。波，我的么兒，1983 年出生於亞歷桑那州的土桑（Tucson）。我們把出生才三十六小時的他抱在懷中。那是我這輩子最感動的時刻之一；雖然他是收養的，但他立刻感覺到他就是我的一部分。波從很小的時候，就對周遭世界充滿熱情，從倫敦的大眾交通到太陽系，無一不愛，對語言的天賦令人驚嘆——我還記得他用阿拉伯文唱「生日快樂歌」的模樣。他熱愛上學，但痛恨考試，對任何自命不凡的舉止心存懷疑，喜歡找親友陪伴。

波在我的辦公室做了三年，跟他的老朋友羅倫茲·佛蘭森（Lorenz Frenzen）一起，不過他花在維納札（Vernazza）的時間越來越多，那是五漁村（Cinque Terre）裡的一個美麗小村，位於義大利的里維耶拉（Riviera）海岸，過去五十年，我們幾乎每年都會造訪。和經常來來去去的托斯卡尼不同，維納札只能搭火車或船前往，所以我們只會和家人或親近的朋友一起去，沿著漂亮的懸崖頂端走到其他小村，享受我們的好朋友賈尼·佛蘭契（Gianni Franzi）準備的美味食物。盧和貝妮（Bernie）在廣場舉行婚禮時，全村的人都跑來一起慶祝。

到了 2011 年 10 月，波已經定居在維納札，和他自己的死黨一塊兒，然後在阿爾貝托（Alberto）的網咖工作。每個人都笑說，「羅傑里諾」（Rogerino，他在那裡的名號）注定有一天要當市長。沒想到，長達幾個月的乾季過後，某天下午，當地下了一場超級大暴雨，伴隨嚴重的土石流，造成三人死亡。波協助民眾逃離水患，然後搭乘紅十字會的船隻疏散（其他路線都遭封鎖）。那天晚上我跟他通話時，他已經抵達附近的維亞雷焦（Viareggio），聽到他安全的消息，讓我鬆了一口氣。我在腦裡不斷重溫那通電話，還有隔天早上我們接到他朋友露娜（Luna）

左頁和本頁：維納札（左頁上）是義大利五漁村的一顆珍珠，也是我們全家人的寶地。盧和貝妮在這裡結婚，2011 年土石流肆虐小鎮時（左頁下），波（本頁）就住在那裡。



打來的可怕電話，她告訴我們，波因為癲癇發作，離開人世了。

　　不可能從孩子的死亡中恢復。死亡可以把人分開，也能讓人聚集；我們一家人全部聚在一起。在他去世後大約一個月，我們在河餐廳舉辦了「緬懷波」紀念會。波的兄弟姊妹，以及從維納札來的朋友，全都訴說了他們對波的記憶，以及英年早逝的悲傷。他的十二位甥姪也一起合唱〈搭乘噴射機離開〉（Leaving on a Jet Plane），紀念他對旅行的熱愛，還唱了他最愛的〈我會活下去〉（I Will Survive）。

　　2012 年 11 月，露西和我花了一天的時間為波的骨灰挑選樹木，我們選中一株義大利橄欖樹，種在我們卻爾西家的屋頂露台上，下面就是他的臥房。倫佐和我設計了一只耐候鋼花盆，還有擺在花盆對面的白色雪松長椅。露西和我經常爬上露台，靜靜地與我們的回憶坐在一起，離開時，也會跟波說再見。在我們親愛的朋友派迪・麥基蘭（Paddy McKillen）位於普羅旺斯的家裡，還有更多棵樹，波剛過世那幾個禮拜，派迪提供那裡當我們的聖堂；在倫佐為波士頓設計的伊莎貝拉嘉納美術館（Isabella Stewart Gardner Museum）的新館區也有；還有谷雪維爾（Courchevel）的滑雪坡上。每年在波的忌日，我們會全家搭乘十九號巴士從我家去河餐廳，然後回家談論波，圍著那棵樹唱歌。為了紀念波以及他和維納札的關係，我和表弟厄內斯托・巴托里尼以及

鎮上居民合作了一系列計畫，恢復遭到土石流沖毀的街道與廣場。

　　撰寫這本書時，我發現我越來越常想到我父母和弟弟彼得，我們兄弟長大後比小時候親近多了。他比我晚生十五年──年輕時，這實在是一條巨大的鴻溝。我記得媽媽懷孕時問我，想不想要一個小弟弟。我殘忍地回說：「我比較想要一隻小狗狗。」我常說，我比較像媽媽，彼得像爸爸，他是分析工程師，和司徒華・李普頓（Stuart Lipton）共同創立了史丹霍普開發公司（Stanhope），李普頓也是他現在的李普頓羅傑斯公司（Lipton Rogers）的合夥人。不過現在，我們更常在自己身上看到彼此。他對營造過程的了解卓越非凡，擔任過致力提高營造水準的國家機構「營造卓越」（Constructing Excellence）的主席，而他對細節的關注，更是完美襯托出司徒華對城市的非凡願景和熱情。

　　我也越來越清楚，父母對我的影響力有多大。我每天都跟姐姐說

話，很容易就可看出她對藝術、現代主義和色彩的熱愛——擁抱新事物而非反彈——影響了我的選擇，但我也可以覺察到父親隱藏在表面之下的鋼鐵意志，就是這股力量，讓他翻山越嶺，帶著家人前往英國。

父親在 1993 年去世，五年後，母親也走了。尼諾年老時，心智的敏銳度有些喪失，對於像他這樣重視人類知識力量的人，這是個悲劇，但姐姐一直到九十歲都還神智敏銳，是癌症讓她無法延命。她覺得每個人都該有尊嚴地老去，不須想盡辦法讓自己看起來更年輕，但她還是非常美，或許越老越美；她八十幾歲時，三宅一生曾邀請她擔任模特兒。當死神的身影顯然可見時，我待在邊園陪她，和她睡在同一張床上，聊著她的人生，還有我的。每個人都認為，如果她死了，我一定會碎成一片片，因為我們是那樣親近，但經歷過她死前最後一個月的陪伴之後，我平靜地接受她的離開。

姐姐在她生命的最後幾天告訴露西，應該多花點時間在臉上塗乳液，而不是在魚上抹香草。而她告訴我的最後一件事，也最珍貴的一件事是：死亡的問題在於，她將失去看到未來的機會。

Public Spaces
9. 公共空間

沒有其他事情比在生氣盎然的公共空間裡行走或休息更能帶給我樂趣，不管是尋常的小巷弄或偉大的歐洲廣場。公共空間是屬於所有人的地方，是公共生活的舞台；身為社會動物的我們，公共領域就是我們生活的核心；公共空間讓我們與朋友和陌生人相遇，讓貨物與想法交流，讓政治抗議與親密時刻在此上演。

公共空間是城市的肺，是社會的表情和民主的力量，不同階級、信仰和種族的民眾與活動，全都在此交融。無論是紐約的祖科蒂公園（Zuccotti Park）、北京的天安門廣場、伊斯坦堡的塔克辛（Taksim）或開羅的解放廣場（Tahrir），公共空間都是人們聚在一起辯論、示威和要求改變的地方。前哥倫布時代開始，憲法廣場（Plaza de la Constitución）──俗稱「佐卡洛」（the Zocalo）──一直都是墨西哥市的市民中心。每個議會外面都應該有可以示威的空間；英國政府試圖把示威群眾從議會廣場趕走一事，令人困窘。

城市的文明過程表現在它們如何對待自己的公共領域，如何對待它們的人行道、公園和河流。造訪外國城市時，這些也是我們會記得的地方，就像個別建築物的立面或內部一樣。建築關注的並非被隔離觀看的個別建物，而是都市景觀的體驗，以及建築物如何呼應地形，如何框格空間，如何創造城市的結構。我喜歡走在窄巷裡，感受陽光在建築物、人行道和行人身上創造的光影遊戲，然後走著走著，突然就急曝在廣場的炫目陽光下。

好建築永遠應該想辦法創造設計完善的公共空間，填入並框架空間，讓街道和廣場變成市民的無屋頂起居間。但在今日這種全權操控的市場經濟裡，可負擔的住宅和公共空間不斷遭受威脅──侵蝕和非人性化。建築師和他的團隊，客戶和都市規劃者，都必須去捍衛這些空間，

左頁：西耶納是最偉大的文藝復興城市之一，它的貝殼廣場最初是鄰近聚落的市集，後來變成政治和市民生活的中心。

讓它們發揮促進城市文明的效果。

　　我最早的記憶之一，是來自戰前的童年，從我外祖父位於第里亞斯特的住家往外看。對面當然是一家咖啡館，每天早上七點左右，他們就會把百葉窗拉開，擺一張桌椅在外頭，接著就會有個男人走過來坐在那裡。他是一名會計師，咖啡館外面的人行道就是他工作的地方。我覺得，那看起來是個理想的工作：你的食物和咖啡都有人照料，你的客戶和朋友都會來找你。這種情形也可在德吉瑪廣場（Djemaa el-Fna）看到，那是馬拉喀什（Marrakesh）的大市集，還有印度的城市，當地的文書會帶著打字機坐在外頭，幫助客人填寫表格和信件。

　　公共空間無論大或小，也無論嘈雜或安靜，都反映了市民價值。希臘和羅馬文明的重心，都是建立在市集廣場裡的市民體驗上。當聚居地變成城市時，貨物交易和洗衣服這類日常活動的空間，就會變成城市生活的中心。

阿哥拉市集和市民生活的誕生

文藝復興的根基在佛羅倫斯，那裡是我出生的城市，也是馬薩其奧、多納泰羅、布魯內列斯基、阿爾伯蒂和但丁的繁盛之城，儘管如此，民主卻是在大約兩千年前誕生於古典時期的雅典。每次造訪雅典，我都會直接殺到阿哥拉（Agora），那是雅典的古市集，也是市民生活的歷史中心，接著前往衛城和毗鄰的博物館。在人類誕生百萬年後的這個戲劇性創意時刻，雅典這座城市打造出來的文化和哲學現代性，總令我感到震驚，而聳立在這座城市上方的公共空間與建築物，也教我讚嘆。

　　然而，時間不會靜止不動。2016 年 6 月 26 日，我回到雅典，不僅是為了重訪衛城，也是要參加倫佐・皮亞諾新落成的尼亞科斯歌劇院和文化中心（Stavros Niarchos Opera House and Cultural Centre）的開幕式。這件作品志向遠大，不僅是一棟建物，也不僅是建築。建物本身當代感十足，屋頂是一大塊白色的水平風帆，以完美的鋼結構精心固定，打造出一個可遮蔭的公共空間，加上可眺望城市的驚人美景。這棟建築從它高聳在海岸平原上的位置，回望衛城。

黃昏漫步與廣場──義大利的公共空間

幾世紀以來，公共空間始終是義大利城市不可或缺的一部分，而這些街道和廣場，也是我一再回訪的原因所在。它們是最典型的義大利儀式「passeggiata」的上演舞台，「passeggiata」指的就是：在涼爽的黃昏時

分所進行的日常漫步。

　　威羅納（Verona）有一些設計最美的人行步道。以同樣的石頭做為雕刻材料，實現不同的機能：路緣石、格柵、排水溝、店鋪正面的防濺石板和花盆。材料以及粉飾手法的一致性，創造出一種冷靜高雅的質感，跟大多數城市亂用街道家具、路面鋪石、瀝青和混凝土讓整體面貌變醜變糟的做法，截然不同。我就曾碰過一個人，他說他之所以從南部搬來威羅納，完全是因為這些精心鋪砌的街道。

　　許多義大利的公共空間都是歷史悠久的聚會所。西耶納（Siena）的貝殼廣場（Piazza del Campo，字面義是「田野」廣場）是今日一年兩次的賽馬所在地，當年構成這座城市的三個山丘聚落，就是以這裡做為聚會所。它曾經是市集，後來變成婦女聚集洗衣服的地方，洗衣水則是來自於貫穿西耶納的水道橋和運河。廣場的坡度依然呈現出今日的自然地形和水文。

　　從西耶納市政廳輻射出去的九股廣場鋪面，代表了九政府（Governo dei Nove），也就是十四世紀統治西耶納的商人們。這座市集廣場是介於地方家族強權之間的一塊中立領域；這個商業和社交生活的中心，以有機方式成長，變成市民和政治生活的中心，一如雅典的阿哥拉市集和羅馬的古廣場（Forum）。貝殼廣場深深影響了我對公共空間的思考，但我幾乎沒察覺到這點。

　　文藝復興時期重新發現了公共空間的中心性：有越來越多私人空間開放給大眾，例如倫敦的大公園，以及諾利（Nolli）在他 1740 年羅馬平面圖上所描畫的廣場和街道。在諾利繪製那張地圖時，羅馬大約有六成的土地是開放給大眾的，包括市集、廣場、公園、教堂、浴場和劇院。羅馬是一座開放城市。

　　卡比多利歐廣場（Campidoglio）是羅馬古城寨的基地，也是羅馬的地理和儀禮中心。十六世紀教皇保祿三世（Pope Paul Ⅲ）邀請米開朗基羅重新設計該廣場時，該地依然是政府的中心所在地（羅馬的市政廳至今依然位於廣場的一端），只是變得相當殘破。

　　米開朗基羅的設計凸顯出卡比多利歐的中樞地位，其中一端是古羅馬的廣場，另一端則是「現代的」教皇羅馬。他把圍繞在這座不規則斜坡廣場周圍的建築物重新改造，打造出一道漂亮的階梯（cordonata），從教皇羅馬一路往上抵達市政府所在地，將這兩座城市連結起來。廣場地面用石灰華大理石鋪出令人驚嘆的鎖環圖案，看似橢圓形，但其實是卵形，以配合不規則的廣場空間。奧里略皇帝（Emperor Marcus

我們為佛羅倫斯亞諾河岸所做的整體規劃，佛羅倫斯是我的出生城市，這項規劃是「倫敦有可能」展（1986）的前身。我們提議設立一座線型公園，穿過維其奧橋下方，裡頭有表演空間、咖啡館和綠色空間，將原先被擁擠的河堤交通切斷的生活帶回河岸。但基於古蹟保存的顧慮，這些計畫無法實現。

Aurelius）的騎馬像標示出廣場的中心點。有次我和畫家菲利浦‧加斯頓（Philip Guston）一起去參觀，加斯頓熱烈評論了那匹馬的「巨大臀部」。

卡比多利歐面積雖小但比例精緻。面西的景致令人屏息，特別是在日落時分，因為你可看到羅馬的所有歷史在你眼前鋪展開來，不僅是幾百年，而是上千年的歲月。

卡比多利歐的設計是整體性的，而許多我們最愛的公共空間，其實是積累而非創造出來的結果，是它們在時間中逐漸成長，用新建築和新用途讓自己日益豐富，有時甚至是從驚人的反差中創造出和諧。這方面最棒的例子，莫過於威尼斯的聖馬可廣場，它那昭昭然然的和諧，其實是由差異懸殊的建築物組合出來的。這座廣場，連同旁邊的聖馬可教堂和總督府（Doges' Palace），最早是在十三世紀初清騰出來，然後由另外三邊的政府機構和慈善組織圈圍起來，總建造時間超過三個世紀。這些建築物隨著時間推移不斷改換更迭，但底樓全都設有連拱廊和店鋪，為前方的公共空間注入生命，並在廣場的北、西、南三面，創造出連貫性和一致感。

十三世紀末，位於廣場東邊的聖馬可教堂進行擴建，加上了圓頂和角塔，還鑲嵌了大理石，並以驚人的馬賽克和雕像做裝飾。一百多年後，興建了高聳的鐘樓，這個增建在當時肯定是又大又怪異（在今日絕不可能取得規劃許可），但現在看起來似乎不可或缺。

聖馬可廣場是華麗的風格混搭，鮮活生動地說明了和諧可以建立在一致性上，也可以建立在對比性上，它很適合這座城市時而陰灰的潮濕氣候，更勝於帕拉底歐的古典主義，因為後者需要陽光來彰顯它的銳利線條。這座廣場是向城邦可以展現出來的創意致敬，也是商業繁榮的象徵；透過與總督府平行的小廣場，聖馬可廣場可眺望大運河對岸、帕拉底歐設計的聖喬治‧馬吉歐雷教堂（San Giorgio Maggiore），以及遠方的海洋──威尼斯權勢的源頭。

我從孩提時代，就經常造訪威尼斯這座著名的步行城市，當時是和我祖父母一起去。花神（Café Florian）和油畫（Café Quadri）這兩家咖啡館，今日依然存在。我記得祖父母跟我講過，一家位於左邊，一家位於右邊；但我老記不得哪邊是哪家，直到今天還是搞不清。威尼斯是完美的緊密城市，沒有火車或汽車，你只能走路或搭水上巴士從一處移動到另一處，在它神祕柔軟的灰藍光線下閃動。如今，露西和我在威尼斯憂鬱且被濃霧包裹的冬日造訪時，經常會想起兒子波的生日。威尼斯最

美的時刻莫過於黎明，或是當洪水將遊客趕走，在整座城市創造出光線和建築物的倒影時。

公共空間遭受侵蝕

二十世紀，公共空間遭受兩大敵人攻擊。都市圍牆將過往屬於公共性的地方私有化，原本機能重疊的「開放性」混合街道，被單一用途的無菌購物區取而代之，目的單一，就是要讓消費和利潤極大化——而且嚴格監管，只容許那些有足夠閒錢、正確衣著和正確膚色的民眾進入。1983 年，我初次造訪休士頓時，我簡直嚇壞了，我們接受委託去那裡設計一座新的購物中心。在德州的酷暑下，有錢人從有空調的住家坐進有空調的汽車然後走進有空調的地下購物中心，入口還有保全守衛。窮人則是住在烤得滾燙、宛如平行宇宙的地面街頭，垃圾滿地，路面也維護得很差。

這種公共領域的敗壞現象，正是美國經濟學家加爾布雷斯（J. K. Galbraith）對私人富裕和公共貧困討論的縮影；社會不公暴露無遺。即便是倫敦，今日的模樣和我 1939 年初次抵達時也有天壤之別，在這一百年裡，我們唯一做到的，就是設法打造出一座主要的新公園，以及舉辦一次奧運。在這同時，肯辛頓和貝爾格萊維亞（Belgravia）區的花園廣場依然鎖著，除了地主、他們的保母和小孩之外，其他人都無法進入。肯・李文斯頓擔任市長時，我一直主張這種情況必須改變，但終歸無效。

汽車是公共空間的另一大敵，也是整體城市的大敵。它摧毀了社群精神，吃掉公共領域，並要求城市重新設計以符合它的需求。公共空間變成道路空間，民眾的聚會所遭到撕毀，以滿足汽車對環快、環形交叉路口、高速公路和停車場永無止盡的胃口，將城市的靈魂扯爛。巨大的高速公路切斷社群，吞噬土地，在洛杉磯這類城市裡，佔據了六成以上的面積。

過去二十年，我們見證了一場緩慢革命，扭轉了汽車的主導權，讓行人和自行車騎士而非駕駛者佔據上風。這場革命有很多改變只是為了恢復平衡：拆掉那些把行人當成羊隻一樣圈圍起來好讓汽車主導的路障；將斑馬線的鋪面墊高，使行人有權利在城市裡移動得更平順；重新設計道路，留出自行車行駛的空間。票選結果顯示，汽車受到控制以及公眾可以主導街道的城市，就是最適合居住和造訪的城市，這點並不意外。

開始從汽車手上收復我們的城市之後，市中心也跟著復活起來，城市變得更清潔、更健康、更有活力。自動駕駛預計在十年內會普及開來，這點將進一步改造我們的城市，降低傷亡比率，轉化公共空間，提高生產率並創造出新的產業。

丹麥建築師楊・蓋爾（Jan Gehl）畢生致力於分析和理解人們如何運用公共空間，藉此得知如何設計出適當的街道和公共空間。他的努力改變了哥本哈根，從墨爾本到聖保羅等城市也尋求他的建議，試圖讓公共空間重新貼合人性。2004 年，蓋爾來到倫敦，調查了街道和廣場的剖面圖，包括托騰漢宮路（Tottenham Court Road）、特拉法加廣場和滑鐵盧，想找出方法利用交通擁擠稅為民眾創造更棒的市中心。由於倫敦的治理權依然處於分散狀態，意味著並非每件事都有辦法施行，而且楊對倫敦的公共領域依然抱持非常批判的態度，但無論如何，他的建議還是有助於我們將討論重點從為汽車存在的街道改變成為民眾存在的街道。

我一直認為，公共空間是一種人權，就像人民有權利得到像樣的健康照護、食物、教育和住所。每個人也都應該有權利從家中窗戶看到綠樹。每個人都應該可以坐在自家的門廊或附近廣場的長椅上。每個人都應該可以在幾分鐘內走到一座公園，在那裡散步，和小孩玩耍，或是享受季節的更迭。無法提供這些權利的城市，就是不夠文明。套用哲學家麥克・沃爾澤（Michael Walzer）的術語，好的公共空間是開放的；它不會去界定一些特殊活動，而是能包容一切──戀人相聚、安靜哀悼、孩童嬉戲、遛狗、政治辯論、閱讀、球賽、示威、堆雪人、野餐、體育課、打瞌睡。無論大小，好的公共空間都是以人為尺度；獨裁者鍾愛的巨型廣場是為戰車和閱兵設計的，而非讓文明人在此互動。

公共空間不僅是城市文明面的展現，也會對民眾的生活造成顯著差異。為英國建築與營造環境委員會（Commission for Architecture and the Built Environment）所做的研究顯示，可以在公園散步或可以從自家窗戶看到綠色空間的人，比沒有這類環境的人活得更快樂，也更健康。[5]

倫敦的廢棄空間──可茵街、特拉法加廣場、南岸

倫敦有一些全世界最棒的公共空間，也有一些最糟的。皇家公園（The Royal Parks）與漢普斯泰德石南園不管放到任何城市，都是最美的綠色空間，在擠滿人群的夏日夜晚從中穿越，是一大樂事。紐約的中央公園是從紐約嚴格的棋盤系統中挖造出來，形成對比，倫敦的大型公園就不一樣，呼應的是比較人性的城市尺度，有時甚至會創造出一種世外桃源

的鄉野幻覺。裡頭也有一些華麗精采的場景。我的最愛之一，就是從聖詹姆斯公園（St. James's Park）的橋上望出去的景致，可以看到白廳的圓頂和小穹頂座落在大笨鐘旁邊，以及最近加上去的倫敦眼。

不過有很多年的時間，這些大公園都是一種例外。倫敦的街道生活棒得像是不存在一樣；社交生活都關在室內，關在煙幕瀰漫、男性主導的酒吧和俱樂部，而不是像巴黎或羅馬那樣，是在可以看人的露天咖啡館。雖然萊斯特廣場（Leicester Square）、皮卡迪利圓環（Piccadilly Circus）和特拉法加廣場在歌曲與流行文化裡備受讚揚，但實際看到時，卻會大失所望——根本就是汽車巴士的迴轉系統。

至於在倫敦的心臟地區，則有它最受忽視的公共空間——泰晤士河。這座重工業和碼頭的城市，將大眾阻隔在河岸之外。十九世紀，約瑟夫·巴澤蓋特（Joseph Bazalgette）建造了適當的下水道，自此之後，泰晤士河的「大惡臭」已大為改善，但在 1970 年代，泰晤士河依然是一條骯髒無生氣的排水溝。英國藝術節（Festival of Britain）曾經稍稍侵入南岸；它留下了皇家節日音樂廳，後來還加入國家劇院（National Theatre）和國家電影院（National Film Theatre）。但這依然是孤伶伶的一道微光，有如敵國領土裡一塊被包圍的飛地或貿易站，對南倫敦不理不睬。隨著航運和工業化的轉變，許多城市開始重新發現自身的水岸。巴塞隆納為了 1992 年的奧運，打造了新的海灘。我們的事務所為雪梨做了總體規劃，在先前的巴蘭加魯（Barangaroo）碼頭區設計了一個新的都市區，俯瞰壯闊的達令港（Darling Harbour）。

在倫敦，重新發現水岸是個緩慢的過程。我們從 1978 年開始介入，當時由司徒華·李普頓帶領的灰外套房地產開發商（Greycoat Estates）找上我們。灰外套準備了一項企畫，打算沿著可茵街，在丹尼斯·拉斯登（Denys Lasdun）的國家劇院和更多的不起眼建築後方，興建租售型辦公室。當地社區對於辦公室入侵自家街區又沒提供住宅感到火大，並得到大倫敦議會領袖肯·李文斯頓的強力支持。

規劃申請案預計在 1979 年初進行公開審查，灰外套的法律團隊擔心案子會被拒絕，於是請我們（是 RIBA 主席戈登·葛蘭推薦的，他決定把諾曼·佛斯特和我當成英國建築的未來廣為宣傳，也幫助我們兩人取得早期最重要的一些委託案）提供協助，發展出一個能得到許可的設計。我們當時為了勞氏大樓忙得不可開交，於是同意三位合夥人之一的馬可·哥須米德去跟開發商碰面，委婉禮貌地拒絕。回來後他說，他試了好幾次要說「不」，但都沒成功。於是換我出馬，同樣無法跨越雷

池；司徒華實在太有說服力了。最後我只能堅持，灰外套要允許我們重新讓公私空間取得平衡，要讓新開發區與河岸連結，要增加住宅的提供量，還要興建一座跨越泰晤士河的橋樑。出乎我意外的是，他們居然照單全收。

　　我出現在第一次公開審查會時，手裡只有最初步的草圖。我們失敗了，但司徒華決定申請第二次，這次還加上一個法律小組，成員包括蓋瑞・哈特（Garry Hart），我和他合作多年，後來他變成東尼・布萊爾（Tony Blair）的司法大臣戴里・歐文（Derry Irvine）的顧問。我和羅瑞・阿博特以及安德魯・莫里斯合作，規劃出一條廊街，從滑鐵盧車站

一路下到河岸，地面層是商店和公共空間，辦公室在上方，不同高度的服務性塔樓為南岸提供新的背景，並有三百間為南岸居民提供的住宅。我們也提議興建一條人行步道，將開發區與河北岸的聖殿區（Temple）串聯起來，一方面為南岸注入活力，同時打造一條從滑鐵盧車站通往奧德維奇（Aldwych）的黃昏散步大道。

　　這些規劃並未滿足抗議者，他們只看到辦公室的開發，而沒看到我們試圖創造振興的公共空間，以及沿路興建的住宅。當辦公室空間逐漸從發展成熟的倫敦市中心向外擴張，侵入傳統上由工人階級住宅主導的區域時，可茵街是一個亮點。在規劃案審查期間，發現自己竟然是代表開發商與社區團體（由工黨大倫敦議會領袖肯・李文斯頓支持）進行爭辯，那感覺真不舒服，但我也發現，我可以把交叉詰問的唇槍舌劍處理得很好——這算是成長在一個鼓勵辯論與討論的家庭裡的好處吧。我的事務所也在同一時間搬遷辦公室，抗議者得知消息後，就跑到我們的喬遷派對站崗；露西邀請他們進來，一起跳舞喝酒，度過一段美妙的夜晚時間，然後隔天早上，繼續回到規劃審查員面前對戰。

　　最後，規劃部長夏舜霆（Michael Heseltine）對我們的案子和社區的住宅案都表示同意。同時放行兩個規劃案，這似乎是一種非常英國式的搪塞。我猜他的盤算是，最後只有開發商能蓋出他們的案子。擁有部分而非所有土地的灰外套地產開發公司，準備執行他們的計畫，但大倫敦議會進行干擾，提供資金讓可茵街社區營造者（Coin Street Community

2013年在河餐廳舉行的四人組重聚會上，和諾曼・佛斯特合影。

左頁：步道將設置在玻璃廊道內，兩旁有辦公室、商店和買得起的住宅。

本頁：我們的可茵街計畫（上圖）打算從滑鐵盧橋興建一條新的步道通往泰晤士河岸，然後用一條人行步橋銜接北岸（右）。

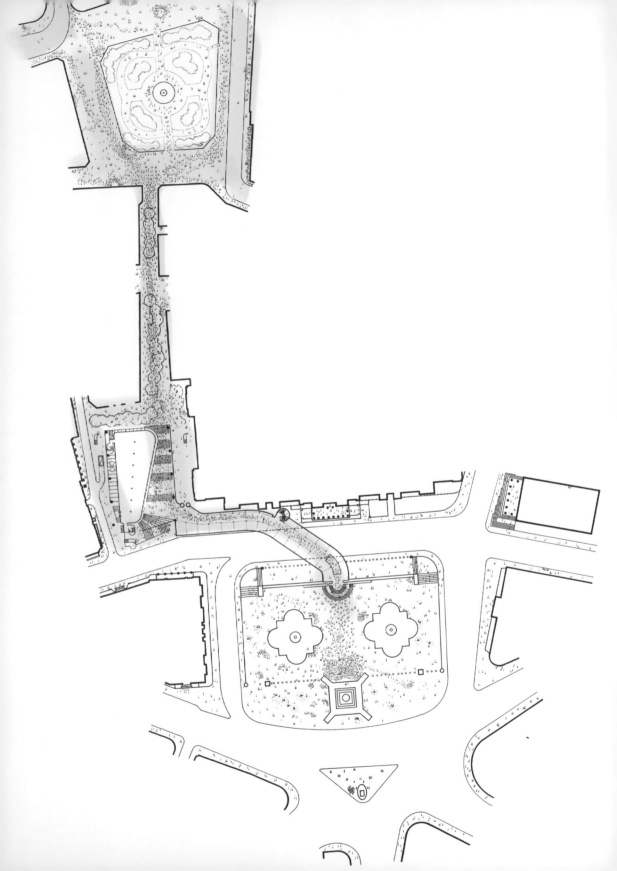

Builders）買下土地，推動他們的企劃。這個企劃停滯不動，於是灰外套再次前進，不過到了那個階段，司徒華已經往前走了，對這個案子沒興趣了。當然，如今，可茵街開發區和歐克索塔（Oxo Tower）已成為打開南岸那條精采無比的城市散步道的核心區，從西敏區走到倫敦橋，連接泰特現代藝術館（Tate Modern）、南岸中心（South Bank Centre）和博羅市集（Borough Market），每個週末都擠滿人潮。

位於河的另一邊的特拉法加廣場，一度是帝國的心臟，布滿了帝國時代的紀念碑，但是在 1980 年代初，基本上是一個擁塞的圓環。除了政治示威和跨年歡慶外，很少人願意冒險走進有鴿子大批出沒的中央區。你得玩命冒險才能穿過馬路，而就算你真的穿過了，那裡也沒任何事情可以做或可以看。

在這個單調的圓環邊邊，國家藝廊需要更多空間進行擴建。但為了符合那個時代的柴契爾精神，增建的藝廊空間必須用興建辦公室來取得資金，所以政府邀請開發商和建築師一起競圖。斯佩霍克公司（Speyhawk）找上我們，我們提出一項計畫，把新的藝廊空間懸空架高，讓自然光從上方照明，並可從下方靈活維修。在藝廊空間下面，我們設計了可拆卸的辦公室空間，倘若以後出現一個更開明的政府可以取得資金，就可把辦公室空間拆掉，改成藝廊空間。

在其中一側，我們擺了一座瞭望塔，頂端有咖啡館，提供倫敦人一個市中心的制高點，並與納爾遜柱（Nelson's Column）、藝廊的古典塔樓和聖馬丁田野教堂（St. Martin-in-the-Fields）優雅的尖塔相對照。《泰唔士報》的一位領袖稱讚我們的提案「概念龐大，執行大膽，展現出建築自信」，雖然他覺得拿一間咖啡館和指向天堂的尖塔以及戰爭英雄的雕像相提並論，實在太過「唐突」。但對我而言，為所有民眾打造空間的重要性，絲毫不下於榮耀一位神祇或上將。

我們還對當地道路做了延伸研究，想找出特拉法加廣場究竟有沒有成立行人徒步區的可能性。我們無法跟客戶證明行人徒步區的合理性，但我們提議在擴建時將地面降低，打造出一個下沉式廣場，然後用一條地下廊道往南從道路下方進入特拉法加廣場中央。在北邊，我們設計了新的行人徒步區連結萊斯特廣場和皮卡迪利圓環。我們希望給倫敦這個由三十二個自治市構成但沒有一座市廣場的首都，一個它值得擁有的共享式市民空間。

RIBA 主席歐文·盧德（Owen Luder）用「該死的！」（Sod you!）建築來形容我們的企劃，他的原意是要稱讚我們毫不妥協，但在公共

左頁：1982 年，我們提出的國家藝廊增建案競圖，探討如何強化萊斯特廣場和特拉法加廣場之間的聯繫。

辯論中這樣的形容確實對我們造成傷害。針對我們的提案,大家都把重點放在令人吃驚的建築形式,而非我們企圖與特拉法加廣場的紀念性互補,或我們想為倫敦人創造新的步行路線。在公開展示中,我們吸引到最多選票,包括支持與反對,但競圖主席修·卡森(Hugh Casson)暗示,我們不受某些重要人士歡迎。

我們的提案得到第二名,輸給阿倫斯、波頓和柯拉勒克事務所,他們也採用類似的語言,但最後沒有蓋成,因為威爾斯親王形容他們的設計是一顆「大爛瘡」。這些言論對事務所的名聲造成嚴重且持久的損傷,而那是我們這個時代最棒的事務所之一,也讓增建過程陷入僵局。國家藝廊最後放棄由開發商資助擴建的想法,重新舉辦競圖,並嚴格篩選出王儲比較可能接受的建築師。最後的增建就是非常有禮貌地模仿原建築,但跟今日沒有連結。

倫敦有可能

我有另一次機會在 1986 年皇家學院的展覽中推動這些構想,該次展覽是以吉姆·斯特林、諾曼·佛斯特和我為焦點,由傑出的諾曼·羅森塔(Norman Rosenthal)策展。展方讓我們三人隨心所欲,但要求我們展出實驗性的思維。吉姆和諾曼展出新近完成的建築——吉姆的斯圖加特州立美術館新館(Neue Staatsgalerie)以及諾曼的香港匯豐銀行大樓——我則是回到泰晤士河,以及倫敦心臟區理應擁有卻奇怪缺席的建築。

泰晤士河給人的感覺,總是有如峽谷或壁壘,而非連接器。1960 年代時,所有的城市生活似乎都在北岸;南岸只有皇家節日音樂廳、郡政廳(County Hall)和一些老舊的倉庫建築。離開 AA 後,我拜訪了負責該區的蘭貝斯自治市(Lambeth)首席規劃員,請教他我們是否可將一些倉庫改造成住家和辦公室。他說,港口活動說不定還會有一波文藝復興,所以河岸建築物還是應該保留下來。再一次,我們又把過去當成未來的藍圖。

左頁:我們在國家藝廊增建案中提議將藝廊抬離地面,讓自然光和公共空間最大化。為了交叉補貼政策,藝廊下方將興建商業辦公室,但未來可根據需求以藝廊或其他設施取代。

本頁:香港匯豐銀行大樓,諾曼·佛斯特設計,1985 年完工。這件作品在 1986 年的皇家學院展出,連同我的「倫敦有可能」計畫。

1986 年,我指出,泰晤士河應該從原本的社會障礙和實際壁壘——一道峽谷——轉型成連接器。我們提議關閉查令十字站(Charing Cross Station),所有列車一律停靠滑鐵盧站。悲慘的亨格福德鐵橋

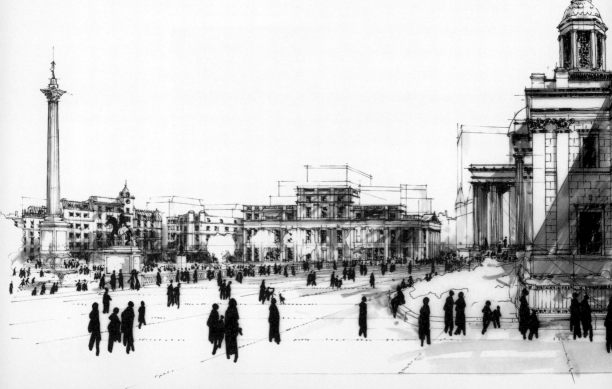

（Hungerford Railway Bridge）和它細窄的人行步道都該敲掉，換成美麗的新人行步橋，讓接駁車從橋下將乘客從滑鐵盧車站送往特拉法加廣場。步橋應該用橋塔懸吊，並將大學和文化中心打造成浮島，把民眾帶過河也帶上橋。

我們計畫把特拉法加廣場北邊設成行人徒步區（比我們在國家藝廊擴建案提議的更大膽，更進一步），並將它串聯到南北軸線的萊斯特廣場和皮卡迪利圓環。至於在東西軸線上，堤岸區（Embankment）將改造成面南的河濱公園，然後利用步道、餐廳和咖啡館，連接一系列半隱藏的公園和廣場，下方的空間則留給汽車，行駛在與區域線（District Line）捷運平行的隧道裡。

羅瑞・阿博特和菲力普・古姆齊德簡（後來我和他一起合寫了《小小地球上的城市》〔Cities for a Small Planet〕）為展覽製作的模型相當美麗，還有一個代表泰晤士河的淺水池。有天晚上，頑皮的吉姆・斯特林在水裡放了幾條金魚，心想可替明天增加一些娛樂。但他沒料到，池水是採用循環系統，該系統把金魚絞成碎片然後把屍體又送回水塘，讓池水看起來更像恐怖片而非遊樂場，直到館方將水汲乾，重新更換為止（這起意外讓我們收到英國皇家防止虐待動物協會〔RSPCA〕的正式投訴）。

在皇家學院舉辦過的建築展中，「倫敦有可能」（London As It Could Be）是最受歡迎的一個（直到 2013 年被「由內而外」打破紀錄），但它也說明了要在倫敦打造任何事物有多困難。我們研究過建造新橋的可能性，卻發現要建造一座跨越泰晤士河的橋樑必須得到七十個不同單位的許可，而其中任何一個都可能讓計畫喊停。當時的倫敦政府也處於崩解狀態：大倫敦議會即將結束，1987 到 2000 年間，這座城市缺乏一個具有策略性眼光且能含括全市區的政府，要等那段時期結束，我們當時推動的一些想法，才又開始重新浮現。

查令十字站依然屹立，它的重建有效阻擋住所有的搬遷計畫，所幸南岸步橋有了巨大進展，特拉法加廣場的行人徒步區也贏得重大成功。1994 年，我們贏得振興南岸中心（South Bank Centre）的競圖，提議蓋一個新的「水晶宮」——用波浪起伏的玻璃屋頂在這些 1960 年代的建築群上突挑而出，但讓皇家節日音樂廳竄升其上。順著旁邊新的行人連通道，這項計畫將在南岸打造出一個混合用途的文化中心，和一條藝術櫥窗商店街，但這項計畫因為碰到資金和社區關係等問題，從未實現。

左頁上：1980 年代的特拉法加廣場；一個交通擁塞的圓環，配不上一座偉大城市。

左頁下：提議在特拉法加廣場北邊設置行人徒步區的速寫，出自「倫敦有可能」展，1986 年由皇家學院主辦，展出諾曼・佛斯特、吉姆・斯特林和我的作品。十五年後，諾曼為這項提議所做的詳細設計終於實現。

公共空間──倫敦值得更好

倫敦的許多公共空間仍讓我們失望。街道生活依然得跟隨意設置的街道家具、亂停的車輛,以及一半以上用大塊瀝青拼拼補補的醜陋路面爭奪空間。許多照理講應該很棒的空間,例如萊斯特廣場,卻變成霓虹燈閃爍的露天商場。而我們歷史悠久、精采絕倫的花園廣場,大多都還大門深鎖,不但市民無法進入,連住在可以俯瞰廣場的公寓裡的有錢人,也很少使用。

所幸有了一線曙光。位於東倫敦的奧林匹克公園(Olympic Park)擁有優美的景觀,目前正在逐步發掘它的長期功能,給了這塊多年來缺乏優良綠色空間的區域一顆心臟。如今它已成為倫敦最年輕和成長最快速的街區,利用重新恢復活力的運河,與伊斯林頓(Islington)、坎頓(Camden)和國王十字(King's Cross)等區相連結,在曾經荒廢的鐵路土地或危險的後巷裡,開闢出許多活力十足(由私人管理)的新公共空間,提供給學生、辦公室員工和路人。

南岸最後終於開放了,為倫敦提供最棒的公共空間,各種節慶使該地活力四射,隨時擠滿了倫敦人和遊客。自行車專用道已遍及全市,許多塞滿汽車的圓環也替換成比較文明的雙向街道,奧德維奇就是一例,我媳婦露西・馬斯格雷夫(Lucy Musgrave)的事務所「公共」(Publica),就把這點當成該區的規劃策略之一。所有市民都有權利享有空間。我們正慢慢往前走,但還有很多工作等待我們去執行。

左頁:1986 年,我們提議建造一座新橋連結滑鐵盧和河岸,並在橋兩旁設置有新餐廳、藝廊和大學的浮島。查令十字站將會關閉,用接駁車將遊客和通勤者載到改造成線型公園的北岸。

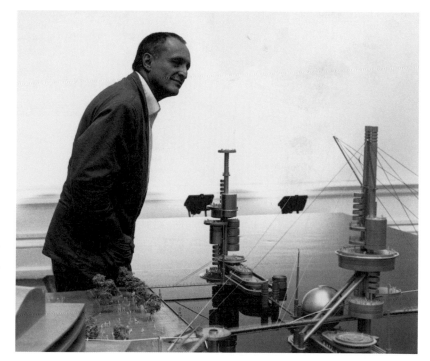

我們建議用人行步橋下方的單軌鐵路取代駛進查令十字站的鐵路。

1986 年在皇家學院舉辦的展覽，旁邊是我們的步橋和浮島模型。

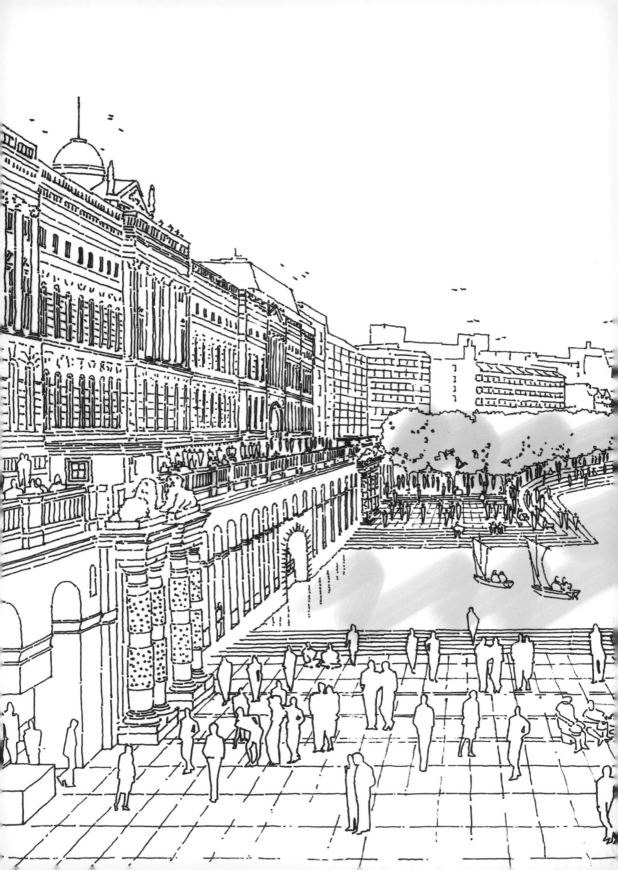

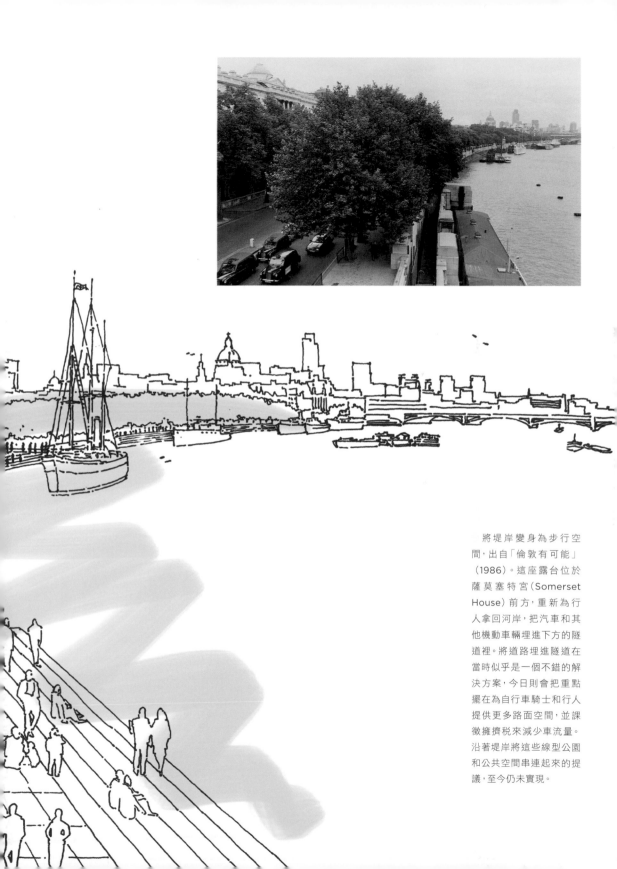

將堤岸變身為步行空間，出自「倫敦有可能」（1986）。這座露台位於薩莫塞特宮（Somerset House）前方，重新為行人拿回河岸，把汽車和其他機動車輛埋進下方的隧道裡。將道路埋進隧道在當時似乎是一個不錯的解決方案，今日則會把重點擺在為自行車騎士和行人提供更多路面空間，並課徵擁擠稅來減少車流量。沿著堤岸將這些線型公園和公共空間串連起來的提議，至今仍未實現。

MANIFESTO FOR
LONDON

THE BATTLE for London is on. It may not be official, but the General Election campaign has already started in all but name, and nowhere will that battle be more closely fought than in London. Seventy-four seats are there for the taking, and Labour will fight hard to increase its holding. To win the election, Labour must win London. If the Conservatives lose London, they almost certainly lose the country.

But for either party to win the votes of Londoners, they must also win the hearts and minds of Londoners. They must learn what are the fears and concerns of the people, what their hopes and desires are. They must do what few politicians do: they must listen.

This time last year they had an unparalleled opportunity to listen. The Evening Standard with the Corporation of London and the Architecture Foundation mounted a series of debates entitled London in the 21st Century in which, for the first time in more than 50 years, Londoners had a chance to express their views on how the city should be run. From professionals and

LONDON IN THE **21st century**
Sponsored by
The Evening Standard &
The Corporation of London

The Evening Standard's conferences on the future of London — launched a year ago this week — were the biggest public consultation about the capital for 50 years. With a General Election just a month or two away, we commend to the politicians the ideas that the debates inspired.
VALENTINE LOW reports

activists, they all had their turn at saying what sort of city they wanted to live in.

The result exceeded all expectations. The debates — held at Westminster Central Hall after the planned venue turned out to be too small — were packed to the rafters, with more than 2,000 people turning up each time to talk, listen, shout, heckle, clap and even stamp their feet. The atmosphere was electric as a whole range of ideas was exchanged, from the radical and the shocking to ones

platform before. Here was democracy in action, with the knowledge, experience and plain good sense of the people often coming as a breath of fresh air after the safe, bland and empty rhetoric of the politicians.

Not since the war and the publication of Abercrombie's County of London and Greater London Plans in 1943 and 1944 has there been such a wide and open consultation about the future of their city.

best what needs to be done to im... our city are those who experience... every day. Who knows better th... commuters what the most effect... transport systems could be? How... to improve the capital's dilapida... tower blocks than by asking the... who actually have to live in ther...

Democracy itself was one of th... themes. For more than 10 years,... Margaret Thatcher abolished the... there has been no single elected... look after the interests of Londo... one of the highlights of the deba... when Tony Blair put himself fir... behind calls for a single elected... authority — and an elected may... London. Those who attended the... were in no doubt that London ne... democratically elected authority... with strategic planning issues. I... the only capital city with no pla... authority, even though the Tham... public transport, air pollution, s... and water are not issues which r... borough boundaries.

It was also clear that somethin... to be done about public transpor... London's streets are so badly co...

Citizenship and the Compact City
10. 市民權和緊密城市

我們不敢相信眼前的景象。西敏中央廳（Westminster Central Hall）巨大的圓頂空間幾乎全滿，外面還有長長的排隊人龍。那是 1996 年，我擔任建築基金會（Architecture Foundation）的主席，以倫敦的未來為主題，規劃了一系列公開辯論會。

當時歐洲各城市都在蓬勃復甦當中，倫敦卻還是平靜無風的感覺。負責這些辯論會的露西・馬斯格雷夫（後來接替瑞奇・博岱特〔Ricky Burdett〕，擔任基金會的第二任會長）去過柏林，研究柏林的城市論壇（Stadtforum）如何讓市民與政治人物聚在一起，討論柏林圍牆倒塌後新近統一的這座城市，該有哪些新構想和新企畫。受到柏林模式的啟發，我們以「二十一世紀的倫敦」為主題規劃了一系列辯論——關於公共空間、交通、文化、住宅、未來願景、泰晤士河。

建築基金會是瑞奇・博岱特和我在 1991 年成立的，做為建築辯論、活動和倡議的獨立中心，希望提供一些倫敦和英國其他城市所缺乏的策略性思考。我們組建了一個由政治、文化和設計領袖構成的傑出董事會，成員包括泰特藝廊館長尼克・瑟羅塔、建築師札哈・哈蒂、開發商司徒華・李普頓、規劃律師蓋瑞・哈特以及編輯暨記者西蒙・詹京斯（Simon Jenkins）。基金會曾為南華克、克羅伊登（Croydon）和伯明罕的一個「宿舍」（foyer，一種歐陸模式，指的是提供給失業年輕人的住宅中心）辦過一些展覽和設計競圖。

左頁：倫敦《標準晚報》報導 1996 年以「二十一世紀的倫敦」為主題的辯論會。

本頁上：瑞奇・博岱特，他和我一起在 1991 年成立建築基金會，現在負責領導倫敦政經學院城市中心的計畫。

本頁下：露西・馬斯格雷夫，她和瑞奇一起籌劃這些辯論會，目前經營一家都市設計事務所：「公共」。

為了這些辯論，基金會利用自身的廣大網絡從倫敦和海外聚集各方的都市思想家，包括巴塞隆納市長巴斯奎爾・馬拉嘉（Pasqual Maragall）、德國生態學家赫伯特・吉拉德（Herbert Girardet）、《衛報》編輯亞倫・拉斯布里吉（Alan Rusbridger）和工黨的新領袖東尼・布萊爾。我們預期這些活動會引起特定人士的興趣，於是租用了皮卡迪利圓環的聖詹姆斯教堂（St. James's Church）做為會場，那是雷恩爵士設計的一棟美麗教堂，可容納四百人左右。雖然我們跟聖詹姆斯教堂掛保證，說這些辯論會非常低調，但沒想到，身為《獨立報》創立編輯的董事安德里亞斯・惠特曼・史密斯（Andreas Whittam Smith），說服倫敦在地的《標準晚報》（Evening Standard）替我們宣傳，新聞發布才沒幾天，每場辯論會都有一千多人報名。我們想辦法將場地改到西敏中央廳，這七場辯論會總共來了一萬五千人左右，除了建築師和規劃師外，也有計程車司機和市場攤販加入對話。對那些聲稱倫敦市民對政治或規劃沒興趣的人，這次活動可說是強有力的反擊。

　　辯論會中形成的一些想法，至今仍影響著倫敦，包括一個統整的運輸單位、提高步行和自行車的優先順序、高密度住宅、無主土地再利用、倫敦市中心的新步橋，以及國會和特拉法加廣場的行人徒步區。

　　自從 1986 年在皇家學院舉行的「倫敦有可能」展後，我就一直在推動最後一個構想。第三場辯論會那天晚上，開明派的保守黨部長約翰・剛默（John Gummer）和充滿遠見的赫伯特・吉拉德與我一起參加

討論，我請在場的兩千五百名觀眾，思考一下這些偉大的市民空間的可能性，然後請他們舉手投票。結果行人徒步區得到壓倒性支持。隨後，在內閣裡負責倫敦和其他重大事務的剛默，召開了一場跨部會會議，針對這些廣場的行人徒步化進行討論。會議最後決定，從特拉法加廣場的行人徒步區做起，委託諾曼・佛斯特進行細部設計，接著是規劃國會廣場的行人徒步區，很可惜的是，後者在 2008 年鮑里斯・強森（Boris Johnson）接替倫敦市長後遭到推翻。

　　在以倫敦未來為焦點的辯論中，最戲劇化的一刻，或許是布萊爾受到詹京斯的激將，明白宣布，如果他贏得隔年的選舉，打敗約翰・梅傑（John Major）日益虛弱的保守黨政府，他就會立法選出倫敦市長。經

A place for all people

過十年的斷裂和一次公投的決議，首都終於再次擁有一位民選領袖（選舉結果出爐，當選者就是 1987 年領導大倫敦議會那位）。不管是政治人物或大眾，似乎都願意再一次認真思考這座首都城市的地位。

偉大城市的誕生與衰亡

這和十年前的情況截然不同。當時，皇家學院舉辦的「倫敦有可能」展剛剛結束，中央集權的保守黨政治關閉了英國大都會的議會（包括大倫敦議會），都市地區的前景似乎非常黯淡。在當時人眼中，城市就是犯罪猖獗的所在地，不是已經被汙染就是正在被汙染。在某種程度上，這是十九世紀殘留下來的印象，那個時代的都市生活真的非常可怕：1851年，都市男性的預期壽命只有二十五歲，是鄉村居民的一半。彼得・霍爾（Peter Hall）在《明日城市》（Cities of Tomorrow）一書中，引用維多利亞時代小冊作者安德魯・墨恩斯（Andrew Mearns）的文字，傳達那座「惡夜之城」（city of dreadful night）的可怕景象：

> 為了抵達這些會傳染疫病的貧民窟，你得穿過惡臭熏天的中庭，這些有毒的臭氣是從散落各處而且經常會從你腳下流過去的排泄物和垃圾堆散發出來的；而所謂的中庭，很多是終年不見天日，沒有一絲新鮮空氣曾來造訪……你得在害蟲麕集的骯髒通道裡摸黑前進……在這些糟糕透頂、臭不可聞的廉價公寓裡，每個房間至少都住了一家人，更常是兩家人擠在一起。衛生檢查員報告說，在一處地窖裡，發現一名母親、一名父親、三個小孩和四頭豬。

對這些恐怖環境最早做出回應的，是花園城市運動，由充滿遠見的艾班尼澤・霍華德（Ebenezer Howard）在十九世紀末二十世紀初提出，接著是 1940 年代的戰後貧民窟拆除行動，以及 1950 和 1960 年代的新市鎮，最後這項將民眾從內城的廉價公寓帶往新郊區的住家。不過到了1980 年代，這類以烏托邦理想規劃的戰後城市和新市鎮，開始出現裂痕，包括英國的哈洛（Harlow）和坎伯諾爾德（Cumbernauld），南美洲由奧斯卡・尼邁耶（Oscar Niemeyer）規劃的巴西利亞，以及柯比意在印度設計的香地葛（Chandigarh）。

在這同時，對於城市的種種負面看法依然根深柢固，像是不愉快、危險，以及經濟形態過時等。當時人假設，電腦時代將讓通勤走入歷史，因為人們在自己的郊區或鄉下住家上班即可。無效的都更計畫推平

了層次豐富的都市地區，用高速公路和單一用途的建築物取而代之。英國和歐洲各地的許多城市，特別是先前的工業中心，正在經歷人口大失血，似乎就要步上美國同類城市的空洞化命運，郊區無限擴張，宛如鬼城般的市中心，住的都是一些沒本事搬走的人。

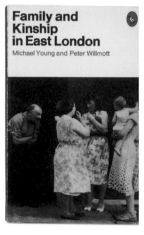

城市曾經是古典文明的誕生搖籃，是文藝復興的文化心臟，工業革命的啟動引擎，對擁有這般輝煌歷史的城市而言，這樣的結局真是令人沮喪。路康談到城市時曾說，城市是「可實現理想的所在。是小男孩在其中行走時，可能會看到某樣東西告訴他，那就是他一輩子想做的事情。」這樣的可能性似乎正在消退。

然而，即便是在有人宣稱城市已死的時候，還是可看到復活的跡象，同時把根基扎在更謹慎與更包容的都市主義裡。麥可·楊和彼得·威默特合著、出版於 1957 年的《東倫敦的家庭和親屬關係》，告訴我們城市在拆清的過程中可能會失去什麼，而美國社會學家劉易士·孟福於 1960 年為「有機城市」提出強有力的論辯，認為都市規劃者首先應該考慮的，是城市和居民之間的關係。其中最大的亮點，是美國作家和行動主義者珍·雅各（Jane Jacobs）——一位抗議老將，反對的內容包括羅伯·摩斯（Robert Moses）的貧民窟拆除計畫，大高速公路以及紐約四處可見的全面再開發。在《美國偉大城市的誕生與衰亡》（*The Death and Life of Great American Cities*）一書裡，雅各描寫了紐約最古老街道的生活，在那些地方，一天二十四小時不分晝夜，總是有重重疊疊的各種活動、用途和民眾，她也說明了如何利用非正式的照管在公園和街道建立安全性——只要這些地方是以人的尺度做設計，有空間讓人行走、聊天或是閒閒坐著，觀看世界。

歐洲各地新一代的城市領導人開始理解到，都市空間和建築物的品質本身，對城市繁榮和都市生活而言，就是一種資產。對我來說，這是一個令人興奮的時期。城市就在我的血液裡。我出生在一個曾經是城邦的地方（我父親以及他對佛羅倫斯行會的研究，時時提醒著我），我在倫敦長大，並在紐約和巴黎經歷我生涯的轉捩點。

在巴黎，看著龐畢度中心對旅遊、文化和市民生活造成的影響，密特朗總統也推出一組重要的文化方案（一般稱之為「大巴黎計畫」（*Grands Projets*）），包括貝聿銘的羅浮宮金字塔、尚·努維（Jean

麥可·楊和彼得·威默特合著的《東倫敦的家庭和親屬關係》，該書把焦點放在東倫敦破敗住宅的社會網絡和社區生活。

A place for all people

Nouvel）的阿拉伯世界文化中心（Institut du Monde Arabe），以及先由約翰・奧圖・馮・斯普雷克爾森（Johan Otto von Spreckelsen）設計後來由保羅・安德魯（Paul Andreu）接手的拉德豐斯新凱旋門（Grande Arche de la Défense）。我曾給密特朗一些有關競圖的建議，還擔任過國家圖書館（Bibliothèque Nationale）和新凱旋門的評審，新凱旋門的落成典禮預定在 1989 年 7 月，正好碰上法國大革命兩百週年。在新凱旋門的競圖過程中，我們得到告知，我們的建議將提交給總統，由他做出最後決定。但我想盡辦法提出抗議，表示這是不可接受的：如果總統希望參與評審過程，那他可以加入我們。否則，我們就會宣布我們選出的設計，如果他想要的話，他可以公開否決我們。出乎我意料也令我開心的是，密特朗同意加入我們，花了一整天的時間參與複雜的論辯和分析。

在西班牙，1975 年佛朗哥去世，在巴塞隆納掀起一波驕傲的市民浪潮，因為在法西斯統治下，巴塞隆納市民甚至連母語都不能說。巴塞隆納擁有宏偉的城市遺產，那是伊爾德豐斯・賽爾達（Ildefons Cerdà）在十九世紀規劃的，整齊規律的棋盤方格子，每個街廓的角落都切下一塊，當做十字路口的公共空間。接連幾位深富遠見的市長，帶領巴塞隆納創造出後佛朗哥時代的文藝復興：納西斯・賽拉（Narcís Serra）、巴斯奎爾・馬拉嘉和瓊・克洛斯（Joan Clos）（這三位非常親密，常常被視為三位一體──「市長們」）。「市

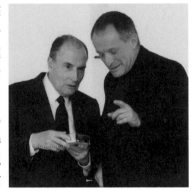

長們」讓十九世紀末二十世紀初驅動巴塞隆納變成工業和貿易中心的動力重新燃起，將建築和都市設計當成復興的引擎。在馬拉嘉的領導下，巴塞隆納全力爭取並贏得 1992 年的奧運舉辦資格，利用這項大活動提升全市各地的一百座廣場，清理並恢復飽受汙染的工業海岸線（改建成選手村），並在國際舞台上重新打造巴塞隆納的城市品牌。

我和馬拉嘉第一次碰面，是在 1990 年代末的某個夏夜。我受邀造訪該城，他提議我們找天晚上十二點共進晚餐。我原本以為身為義大利人的我，早就習慣夜貓生活，沒想到我抵達餐廳時，餐廳才剛剛滿座，我們在那裡吃飯喝酒聊天，進行了好幾個小時。馬拉嘉後來變成我的好朋友，他指派巴塞隆納奧運的總體規劃師奧里歐・波西格斯（Oriol Bohigas），擔任都市規劃局局長以及文化市政委員；我也受邀加入某個設計審查小

我為法國總統密特朗的某項「大巴黎計畫」擔任評審員時碰到他。他對建築的投入反映在他花了一整天的時間，和我們辯論和分析那些競圖提案。

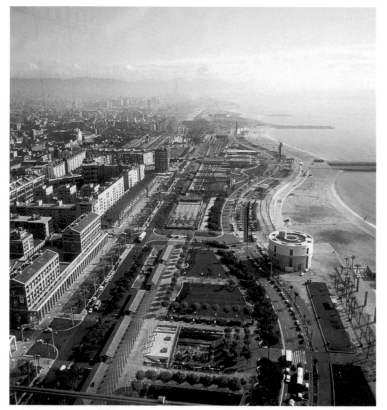

西班牙法西斯政權垮台後，巴塞隆納在 1980 到 1990 年代接連出現三位深具遠見的市長，帶領巴塞隆納的城市復興。巴斯奎爾·馬拉嘉（上圖，在「二十一世紀的倫敦」辯論會上講話）利用 1992 年的奧運，將汙染嚴重和貧民窟散布（左上）的海濱改造成一系列海灘和小艇碼頭，奧運期間的選手村則在比賽結束後變更為住宅（左）。

兩德統一讓柏林有機會重建萎敗的都市區。波茲坦廣場曾經是柏林的市中心，但在柏林圍牆興建後被切成兩半（右上）。RRP 提出的總體規劃主張把波茲坦廣場變成一個混合用途的新樞紐（右），往北連接蒂爾加滕大公園和布蘭登堡門。可惜該城超級保守的規劃官員扼殺了這項企畫。

組，針對設計案的品質向馬拉嘉和他的繼任者克洛斯提供建言。

在柏林，1990 年的兩德統一開啟了新的可能性，我也加入一群設計師和都市思想家，針對柏林圍牆的命運進行討論。我提議沿著圍牆打造一條線型公共步道；其他人則想抹除圍牆的記憶，但我不認為有辦法做到，或應該這樣做。隔年，我們得到委託，為波茲坦廣場（Potsdamer Platz）準備一項總體規劃。那裡曾經是全世界最大的交通樞紐，柏林版的皮卡迪利圓環，但大戰期間被炸成碎片，接著又在 1961 年被圍牆切成兩半，化為荒地。

我們為三個最大地主準備的計畫，是以兩大組織原則為基礎。我們提議恢復萊比錫廣場（Leipziger Platz）的歷史足跡。在這同時，讓波茲坦廣場恢復活力，做為這座復甦城市新的步行樞紐。住商混用的住宅、零售和辦公街廓，將從中心點以扇形輻射出去，往越外圍規模越大。用一條線型公園從北到南將一座大小合宜、以行人和自行車騎士為優先的廣場，與蒂爾加滕（Tiergarten）大公園、國會大廈（Reichstag）和布蘭登堡門（Brandenburg Gate）串聯起來。可惜，柏林最保守的規劃局長漢斯・史蒂曼（Hans Stimmann）以政治力量介入干預，認為應該由市政府主導總體規劃。我對他的立場原本有些同情，但是當我們在一系列公開會議裡飽受當地政客、建築師和市民的無情攻擊時，我真的非常惱火，那是我建築生涯裡最不愉快的經驗之一。我們的計畫被推翻，史蒂曼把總體規劃的任務委託給一家傳統派的德國公司，還硬加了一套設計規範，涵蓋範圍包括建築形式、高度和材料。一種戰鬥接踵而來，交戰雙方是僵化的古典主義和我們這種比較流暢的現代主義。倫佐・皮亞諾後來接下該計畫的執行任務，我們得到委託，設計其中的三個街廓，目前正在和史蒂曼那套不合理又僵化的設計規範對抗。

這些城市全都見證了戰後城鎮規劃的失敗。機能分離、汽車主導、位於城外的購物中心，及荒涼的新市鎮或四處蔓延的郊區所導致的社群離散，這些做法不僅無法讓蕭條的城市恢復生機，反而還在積極的毒化它們。

人們重新發現，緊密城市才是最永續和最有活力的都市形式，這股趨勢也正在聚集能量，但倫敦似乎還困陷在舊日的思考方式，缺少自我再造的政治動能、遠見或意願。這艘船感覺就要撞向岩石，但駕駛艙裡沒半個人。保守派內閣大臣約翰・剛默率先體認到城外購物中心正在對全國城鎮造成怎樣的危害，1994 年，他邀請我加入泰晤士河的諮詢委會員。由於我長期以來一直很關注倫敦對這條大河的忽視，於是欣然

加入。但委員會裡竟然沒有理應出席的倫敦市領導人。在我們的第一次會議裡，我問剛默，最後要為倫敦負責的人到底是誰。「是我，」他回答。「但你也要負責所有的地方政府、住宅、規劃和環境政策啊，」我說：「還有整個文官制度！」倫敦需要一個領袖。

小小地球上的城市──為緊密城市下定義

回顧過去五十年，我可以說，我做過的研究裡最有影響力的，是關於永續的緊密城市。自從 1986 年「倫敦有可能」展覽開始，我對城市和建築的想法就在一系列的講座中逐漸發展。1989 年，我在皇家學院的史莫皮斯講座（Smallpeice Lecture）演講，說明為何要採用現代建築。我拿偉大的文藝復興城市和德州休士頓這類沒有靈魂、沒有所在的城市做比較，大力強調好的現代建築可以與歷史紋理互補，而不是互撞。我呼籲提高人們的生態意識，呼籲政府應該為城市指出方向，而不該放任不管，讓城市去向自由市場乞憐。

隔年，我在華特・紐賴特紀念講座（Walter Neurath Memorial Lecture）中進一步探索了這些想法（後來以《建築：現代觀點》〔*Architecture: A Modern View*〕為名出版），講座中對新建築做了展望，這種建築可以用更動態的方式和使用者互動，做為共生和網絡社會的一部分，與藝術和科學攜手，共同為全人類服務。我將這種未來建築比喻成飛機上可以監控和調整系統的自動導航，並引用麥克・戴維斯的一段美麗文字，描述生活在這種未來建築裡的感受：

> 抬頭看著那噴塗過一層薄光譜的外殼，它的表面是一張即時效能的地圖，用一件虹彩般的罩衫從空中偷取能量，在雲朵掠過太陽時撩動它的照片組圖，當寒夜降臨，牆壁就抖鬆它的羽毛，將北面轉白，南面轉藍，閉上雙眼，但不忘壓出一絲微光給夜間守門人，清出一小塊景觀給二十二樓南側的愛侶，然後在破曉之際轉出十二趴的銀。

1995 年，我受邀出席瑞斯講座（Reith Lectures），這個一年一度的廣播系列講座，是以 BBC 的創立者命名。對我父母而言，受邀出席瑞斯講座是知識分子的至高榮耀，遠比我 1991 年得到爵士身分重要多了。不過對其他朋友和家人而言，更有意義的，大概是我隨後接到《荒島唱片》（*Desert Island Discs*）的邀請，那是另一個已變成國家習俗的廣播節

目。節目最後，主持人問我一個標準問題：「你會帶著什麼樣的奢侈品去荒島？」「露西，」我回答。「但你不可以帶人——那是規則！」「那麼我就不會去！」十五年後，露西在同一個節目上給了同樣的答案。

我是瑞斯講座第一位邀請的建築師，所以內容必須清晰、迷人、易懂。乾巴巴地討論現代主義的演變，無法吸引廣播聽眾。我和同事菲力普・古姆齊德簡一起研究講座內容。瑞奇・博岱特和我兒子班也出手幫忙，博岱特是位優雅的思想家和作者，當時正在撰寫哲學家亞佛列・艾爾（Alfred Ayer）的傳記，後來在倫敦地方政府與唐寧街十號擔任資深政策顧問，目前經營「倫敦中心」（Centre for London）這個智庫。我

們在倫敦郊外由柯比意興建、當時屬於彼得・帕倫博所有的賈奧爾宅（Maisons Jaoul），辦了一個研習營。我們決定從太空開始，描述在第一顆衛星拍攝到的影像中，地球看起來是多麼美麗又脆弱。我談到城市激昂的文化歷史，城市的創意和力量，城市的貧窮和社會疏離，以及做為二十一世紀人類的主要棲息地，城市與日俱增的重要性。

我主張發展新一代的永續緊密城市，這類城市必須尊重都市的限制，必須保護和生產資源而不只是消耗資源，必須選擇人口密集的樞紐，以大眾交通、步行和自行車連結，而不是以汽車為主要交通工具四處蔓延。我在公共空間與人權之間、市民空間與市民價值之間做了聯繫，強調都市環境的能力在於解放和文明，而非隔離和削權。我在總結時指出，唯有這類城市才能應對我們面臨的環境和社會挑戰，包括氣候變遷的幽靈，自從 1992 年的里約地球高峰會後，這個議題就搶佔了舞台中心。我談到我們致力開發更具環境敏感性的建築，談到我們還未實現的倫敦規劃，以及科技即將引爆的社會和政治巨變。

緊密城市

連結完善、住辦合一、社群混合的緊密城市，至今依然是唯一可永續的發展形式。我的瑞斯講座、我和都市任務小組以及肯・李文斯頓的合作，其核心目標都是為了闡述和實現這個概念。今日，全球超過半數的人口居住在城市裡。為了管理都市成長，我們必須打造由設計完善、社會包容和環境責任所驅使的緊密城市。

我的長子班和他妻子哈麗葉・古根漢。

緊密城市

● 增加密度：
以公共運輸連結的密集城市，可為社區帶來活力，在能源使用上也更有效率，人們可以在此面對面接觸，企業可趨向繁榮，交通與其他服務也更具可行性。

● 創造混合：
緊密城市可混合各種用途，混合所有背景的民眾，避免出現特權區或貧民窟。

● 珍視公共空間：
從公園到人行道，公共空間是城市的心臟，為市民生活和民眾聚會提供場所。

● 重新利用土地：
只在先前開發過的土地上興建，保護綠色空間，防止以汽車為主的城市蔓延，並追求更高的密度。

● 改善交通：
讓大眾運輸、步行和自行車變成最愉悅也最有效率的交通方式。

● 從市中心開始：
由內向外，在交通樞紐和廊道周邊興建與改造。

● 確保最高品質
　的建築和都市設計：
好設計是符合人性的；壞設計是粗魯野蠻的。

● 將碳排放量和
　環境衝擊降到最低：
考慮材料、洪泛危機、自然系統、營運成本、壽命和可適性。

浦東半島──長江上的新市鎮

我在瑞斯講座中引用的一個案例，是我們在上海浦東半島採用的策略，永續城市的主要特色，全都在這項計畫中得到體現──根據不同的密度層級與大眾運輸節點相連結，屬於所有人的公共空間，混合了各項用途與各項交疊進行的活動，並設計出可透過自然系統讓能源消耗極小化的都市形式。

1991 年，上海預估它的人口將在五年內從九百萬增加到一千七百萬，於是市長決定，要把從外灘──十九世紀的商業街──穿過黃浦江的這座淚珠形半島，重新開發成可容納一百萬人的新衛星城市。計畫的野心規模非常驚人。一百萬人的意思，等於從零開始打造出一座曼徹斯特。

上海做為一個貿易站，向來比中國其他城市開放，但在 1991 年時感覺起來卻相當封閉。外灘的西式建築後方，是一哩又一哩的住宅區，浦東半島本身則是布滿低檔的小工廠和違章聚落，與上海城的其他地方隔絕開來。

現有的規劃是為最糟糕的那種以汽車為本的發展區設計的，一個中國版的洛杉磯；一個個模糊、孤立的點狀街廓被兩層和三層的高速公路區隔開來，行人被降級到只能走地下道和天橋，沒有任何公共空間或市民中心。但這樣的規劃卻被視為現代化。我第一次見到上海市長時，我提到城裡幾乎每個人都騎自行車往來，我本來以為這是恭維，沒想到市長馬上回我：「別擔心，羅傑斯先生。到這世紀結束時，我們就會禁止腳踏車了。」

我們的規劃是由羅瑞・阿博特負責，和奧雅納工程顧問公司一起合作，一個混合用途的輻射狀區域，用新的地鐵線與上海市中心連結，加上一個在地的軌道系統。和波茲坦廣場一樣，這塊新發展區的中心會是一個大型的公共空間，每個人只要花費五到十分鐘就能走到中央公園或是其他河岸公園。六個軌道鐵路站將成為最高密度發展區的樞紐，而在這個區域內部，大多數的移動方式將是走路或騎自行車。在整個開發區裡，公寓和辦公室、商店、文化中心、學校混融並存，我們把建築物的量體設計成一道道重疊的波浪，讓每棟建物都能享有最大的日照和最大的涼風。利用自然系統讓建築物得到照明和冷卻，加上交通策略，將可讓該區的耗能比標準的都市區域減少六成。

這項規劃並不是精準的藍圖，而是開發一個永續地區的策略，通盤回應氣候變遷帶給傳統都市規劃的挑戰。直到今天，它依然是我們所準

左頁上：巴塞隆納建立在伊爾德豐斯・賽爾達制定的嚴密網格之上，是今日世界密度最高的城市之一，但主要建築都是八到十層樓。

左頁下：諾丁山在十九世紀中葉發展成倫敦的一個郊區，將建築物和綠色空間混合，打造出倫敦密度最高卻也最受歡迎的街區之一。

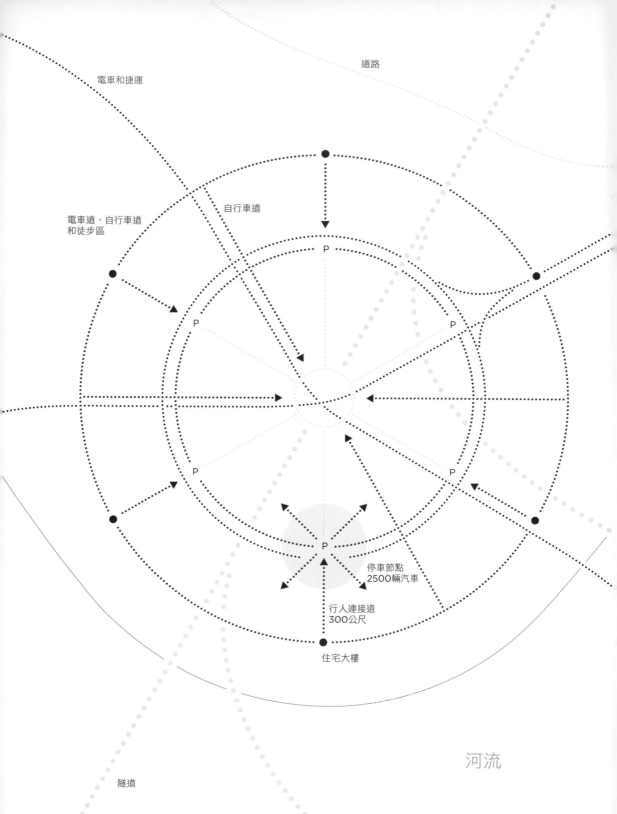

電車和捷運

道路

自行車道

電車道、自行車道
和徒步區

P

P

P

P

P

P

停車節點
2500輛汽車

行人連接道
300公尺

住宅大樓

河流

隧道

為上海浦東半島設計的
總體規劃，這個新社區將
容納一百萬人口，建立在
層級分明的交通系統之
上，包括鐵路（粉紅色）、
電車和自行車道（紫色）以
及道路（黃色）。

這項計畫的最高層建築都
群集在交通節點四周，但
這些位置也都能享有最大
量的日照以及可俯瞰中央
公園或黃浦江的景觀。

備過的最強大圖解之一，有助於將我們的都市思考化為實務，為永續的混合城市發展出一套模板，可隨著不同的涵構調整規模。不過上海的計畫陷入困境：市政府一再向我們保證會繼續推行，但唯一享有優勢的，只有同心圓的形式。我們精心設計的量體和移動策略，都遭到漠視，政府只支持蓋一圈造形荒誕的辦公大樓，用繁忙的多線道高速公路串連，加上一座被放逐到圓環中央的小公園。

新工黨與上議員

1996 年 4 月，在建築基金會的辯論裡，東尼・布萊爾承諾會給倫敦一位民選市長，當時，他已被視為「準首相」，因為梅傑的保守黨政府已四分五裂。1980 年代，露西和我對工黨的介入越來越深，我們跟其他一群藝術家、演員和樂手，被小報嘲笑為「支持工黨的做作戲子」，也跟工黨黨魁尼爾・金諾克（Neil Kinnock）和他妻子葛琳絲（Glenys）變成好朋友。尼爾似乎就要帶領他的政黨走出 1980 年代初的蕭條失意，所以他在 1992 年輸掉大選一事，簡直就是青天霹靂。

後來我和東尼・布萊爾漸漸熟識，也很享受和他談論都市和文化政治，還有其他「新工黨」的開明之士，例如彼得・曼德森（Peter Mandelson）和戴里・歐文（他們是我們在可茵街公開審查會上的大律師，還有傑出的蓋瑞・哈特）。在那個早期階段，東尼真的迷倒眾生，因為他在工黨經歷 1992 年的痛苦失敗之後，帶領工黨重新取得權力。然而，儘管他的能力很強，我還是永遠無法忘記或原諒他以最狡猾的藉口把我們帶進伊拉克戰爭，甚至沒有等到聯合國批准。歷史上工黨政府執政最久的這整個時期，就因為這場第二次伊拉克戰爭而蒙上汙點，真是可悲。

1996 年，布萊爾的幕僚長喬納森・鮑爾（Jonathan Powell）來找我，問我有沒有興趣成為終身上議員（life peer）。我很掙扎，下不了決定，因為我一向主張上議院應該採用民主原則，而非任命產生，但我父母鼓勵我接受這提議。對於我的騎士身分（knighthood）他們其實不太贊成，認為那是一種老派的騙人玩意兒，但成為上議員可介入真正的政治權力（至少可發揮影響力），他們認為不該放棄。

1997 年 5 月，我在上議院做了首次演說，主張我們應該發起一場都市革命，以嶄新方式思考和管理我們的城鎮。

我們可以漠視那些日益攀升的不平等數字；但你很難忽略睡在街道

A place for all people

門口和困在衰敗公宅裡的人影。我們或許可以逃離崩壞的內城，搬往郊區；但這麼做只是讓都市胡亂蔓延到鄉村。我們可以坐在私家車裡一邊汙染空氣一邊哀嘆衰敗的公共運輸；但在這同時，空氣的品質只會每況愈下，讓內城的孩童每七人當中就有一人罹患氣喘。

上議院令人印象深刻；它很老派，但專業滿點。你必須做好功課才敢在那裡開口。（我把唯一的一條領帶用衣夾掛在那裡，因為沒繫領帶無法進入議場。）做為一個審修性質的議會，它可以提出問題但不具備否決權，而它的深思熟慮，有時真的會造成實質性的差異；但議會開議的時間有限，政府也經常會為了讓法案通過而做出妥協。儘管如此，在我看來，上議院應該改成主要以選舉產生的議院；當國會代表只有一半是由人民選舉產生時，我們實在沒資格說自己是民主政治。下議院抗拒改革，他們擔心如此一來，會失去下議院做為民選議會所享有的權力，但想要有效監督，必須具備選舉賦予的權威。我提出建議，主張上議院的委員以七年為任期，讓委員們有時間做出不同的決定，但無須擔心連任選舉也不必放棄議會之外的生涯。這些選舉產生的委員應該搭配幾位有名望的專家，由獨立的委員會指派，任期與委員相同。這樣的改革將可保留上議院最好的特色——它的專業和經驗——但不會變成政黨拉票的角力場或卸任官員的收容所。

都市任務小組——重新活化我們的城市

我跟布萊爾討論過瑞斯講座，他也曾提到，如果工黨重新掌權，對於住宅這個當時與現在都很重要的問題，他會做點事情。1997 年大選之後，我隨即接到副首相約翰‧普雷斯寇特（John Prescott）的電話，他說他讀過《小小地球上的城市》，想要邀請我主持一個任務小組，研究如何興建英國需要的住宅。

我曾和兩位政治人物密切合作過，分別是約翰‧普雷斯寇特和肯‧李文斯頓。在這兩次合作裡，都有人警告我這兩人的個性有多難搞，但我發現事實剛好相反。約翰充滿熱忱，我很喜歡這點，而且他從不害怕。有些政治人物會試圖控制，尋求妥協，避開困難的議題。但約翰會放手去做。他使盡全力支持任務小組——普雷斯寇特的拳擊力。他會在我和他的政府官員或同僚部長開會之前為我簡報，讓我事先得知會有哪些批評，他也讓我自行挑選大多數的小組成員，讓我們自由發展小組報告。比方說，每次我們提到「美麗」一詞，他的官員就會露出輕蔑表

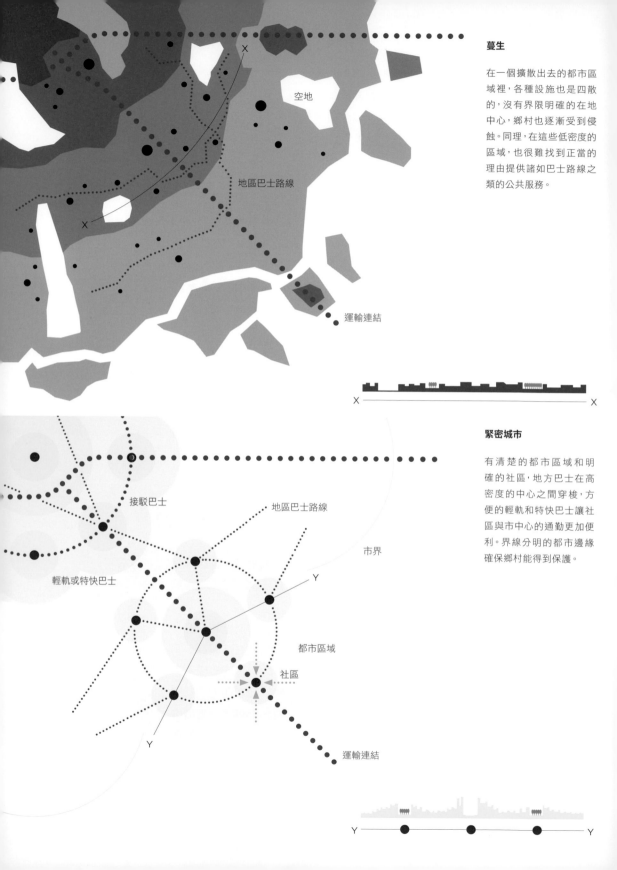

蔓生

在一個擴散出去的都市區域裡，各種設施也是四散的，沒有界限明確的在地中心，鄉村也逐漸受到侵蝕。同理，在這些低密度的區域，也很難找到正當的理由提供諸如巴士路線之類的公共服務。

空地

地區巴士路線

運輸連結

X ——————————— X

緊密城市

有清楚的都市區域和明確的社區，地方巴士在高密度的中心之間穿梭，方便的輕軌和特快巴士讓社區與市中心的通勤更加便利。界線分明的都市邊緣確保鄉村能得到保護。

接駁巴士

地區巴士路線

市界

輕軌或特快巴士

都市區域

社區

運輸連結

Y ——————————— Y

情，但約翰會支持我們。

　　我們的第一個大議題是和範圍有關。我決定這份報告不只是關於住宅建築物，還包括城鎮和城市的復興。1998 年時，甚至連建築師、政治人物和規劃師，都在談論要搬出城市。雖然有些地方步履蹣跚地走在復興之路上，例如 1996 年愛爾蘭共和軍炸了曼徹斯特的市中心，曼城開始重新思考其沒落市中心的未來，但這些案例在當時仍屬例外。許多城市都解散了建築師部門，好將經費用來支付學童的牛奶，或是圖書館，或是老人照護——這是不得不的選擇，並不值得羨慕。

　　將實體與社會連結起來也很重要。當時工黨的資深人物多半是從純社會或純經濟角度去看待內城匱乏的問題，並提出社區開發、訓練和聘僱機會做為解決方案。但或許是因為內城的貧民窟清除計畫結果令人沮喪，所以有些人懷疑，營造環境是否真的能為人們的生活帶來什麼確實可見的影響。我跟這類主張對抗，並獲得支持，但我不認為有誰會對一個由建築師擔任主席的小組抱持任何期待。

　　約翰和我任命了小組成員，包括前英國駐聯合國大使暨偉大的環境鬥士克里斯平・狄克爾爵士（Sir Crispin Tickell）、鄉村房地產公司（Countryside Properties）的亞蘭・切里（Alan Cherry）、彼得・霍爾教授（Professor Peter Hall）、英國鄉村保護運動（Campaign for the Protection of Rural England）的東尼・波頓（Tony Burton），以及住宅公社（Housing Corporation）的執行長安東尼・梅爾（Anthony Mayer）。我決定不用公務員擔任祕書長；倫敦規劃審議委員會（London Planning Advisory Committee）的主席妮姬・加夫龍（Nicky Gavron）向我們推薦傑出的姜・勞斯（Jon Rouse），當時他在「英國夥伴」（English Partnerships，國家再生機構）任職。姜負責管理一個密集又複雜的計畫，並將我們最後報告的論點和建議彙整進去。

　　工作小組每個月聚會一次，中間則有無數的工作團隊和研究之旅。我們拜訪了荷蘭、西班牙、德國和英國的城鎮。我還記得有次去東曼徹斯特，那裡的工業整個從市區撤出，留下無主的荒廢空間，住宅也有五分之四遭到遺棄——簡直就是英國版的底特律。

　　我們在目標上取得一致意見，工作小組將會「找出英國城市衰落的

左頁：這些圖表都是來自 1999 年印行的都市任務小組報告，顯示如何將一個碎形化的城市改造成緊密城市，具有強力的連結和清楚的密度層級，可支持在地服務——從公車和電車，到商店和學校。

本頁：1999 年與副首相約翰‧普雷斯寇特造訪赫爾（Hull），約翰滿腔熱情地支持任務小組的工作。

原因，並提出實際的解決方案，將人民帶回我們的城鎮」，我們釐清了城市的成功之道，並得到我們委託的十份技術報告的支持，然後在這樣的基礎上提出我們的一百三十七項建議。

我們對城市的願景是全面性的，而且承諾以卓越設計、社會福利和環境責任為基礎。我們認為，城市想要成長和扭轉經濟，唯一的方法，就是放棄郊區化和胡亂蔓延，轉而在先前的棕色地帶（brownfield）土地上採取緊實的發展，重新開發交通樞紐，消滅汽車的重要性。街區應該要兼容貧富，混合用途，讓不同的活動在每天的不同時段交疊進行，創造出活動不斷的場所和空間。

我們建立了理想的密度來維繫交通服務、當地學校和商店，並找出怎樣的街道寬度可以強化而非切斷社會連結。我們解釋，高密度並不必然意味著高樓層。萊斯利‧馬丁（Leslie Martin）和里奧內‧馬區（Lionel March）在 1960 年代末和1970 年代初所做的土地使用研究已經證明，在正確的都市網格裡，中等高度的口字型街廓（perimeter block）可以跟高樓層的摩天大樓同等密集；巴塞隆納的密度跟紐約差不多，但多半是八到十層樓的建築。它的人口數和亞特蘭大不相上下，但只佔據了二十五分之一的土地面積。貝爾格萊維亞和諾丁山是倫敦密度最高的地區，但這些地區也是最受我們歡迎的街區。

我們同意應該將權力賦予地方政府，帶領都市復興，讓設計成為所有中央政府部門的目標，地方新指定的再生區域或場所，應該要讓委員會、商業和居民攜手合作改善環境，除了以財政方式鼓勵新建築之外，也要激發舊建築的再利用和再改造，減少停車設施，將投資目標從高速公路改為步道和自行車道，為棕色地帶的開發訂定嚴格的新目標，阻止城市向未開發地區擴張並遏止城外購物中心。

好設計可以成為城市的黏合劑，將建築物、公共空間和基礎設施融為一體，讓場所發揮作用，可調整也可持久。城鎮的再開發計畫有太多只是把設計當成裝飾品，當成已完工工事上的貼皮，套用諾曼‧佛斯特的話，就是「擦在大猩猩嘴巴上的唇膏」。新的開發案不該如此，而應奠基在空間的整體規劃上，並應適度採用設計競圖。我們建議，將建築基金會的模式拓展到全國，打造一個由建築中心構成的網絡。

286

1999 年 4 月，《邁向都市復興》（*Toward an Urban Renaissance*）出版，並在很大程度上獲得跨黨派的共識。8 月，建築和營造環境委員會（The Commission for Architecture and the Built Environment, CABE）成立，以改善設計標準為宗旨。五年後，住宅密度從平均一公頃二十五棟提升到四十棟；七成的開發案在棕色地帶進行（這比率在開始往下走之前曾上升到八成，而在肯‧李文斯頓負責下的倫敦，比率更將近百分之百）；英國城市也再次讓人口回流。

ATL

BCN

但這份報告的最大影響，是它改變了人們的思考方式。人們開始把城市視為文明生活的基石和經濟成長的發電機——是一項應該優化的資產，而不是得要應付的難題或逃離的地域。規劃者和開發商開始運用都市主義的語言，思考場所的質地，而不僅是開發的數量。

約翰‧普雷斯寇特堅持不懈地推行報告裡所提出的種種建議（並得到戈登‧布朗〔Gordon Brown〕和布萊爾的支持，布朗詳細讀過我們的報告，布萊爾則是採取了更「大局」的做法）。2005 年大選過後，普雷斯寇特下台，由大衛‧米勒班（David Miliband）接替，英國政治的常見模式再次發威：每次當某位部長在任的時間久到可以了解都市更新的複雜性時，他或她就會被換掉，2005 到 2010 年間，這個職位總共換了四位部長，接著工黨就失去政權了。

建築和都市主義小組——設計大倫敦

「我想要你在倫敦做這個，」肯‧李文斯頓揮舞著一本《邁向都市復興》跟我說。2000 年底，他邀請我和妮姬‧加夫龍與他會面，當時距離他贏得倫敦第一任直選市長不過幾個月，雖然工黨笨拙地試圖修補他們的候選人提名流程，但李文斯頓最後還是以獨立候選人的身分參選。

我很樂意接受肯的邀約；大倫敦政府（Greater London Authority）的預算和權力雖然都很有限，但還是有相當大的潛力。我打造了一個小型的建築和都市主義小組（Architecture and Urbanism Unit, A+UU），

左頁：倫敦當時的市長肯‧李文斯頓，正在慶祝倫敦眼啟用一周年，2001。

本頁上：研究比較亞特蘭大（上）和巴塞隆納（下）。這些圖片是瑞奇‧博岱特的團隊為倫敦政經學院《都市世紀》（*Urban Age*）研討會準備的，亞特蘭大碳密集度的蔓生情況與巴塞隆納的緊密城市形成對比。這兩座城市都是人口約五百五十萬的大都會區。

本頁下：都市任務小組的報告《邁向都市復興》——名稱是為呼應柯比意的《邁向建築》——指出，想要達成興建更多住宅的目標，唯一的方法，就是振興受到忽略的英國城鎮。

由瑞奇‧博岱特擔任副手（瑞奇現在是倫敦政經學院都市研究教授暨倫敦政經學院城市中心〔LSE Cities〕主任）。本書的共同作者理察‧布朗自大選期間就一直在肯‧李文斯頓的辦公室任職，當時接受任命，負責管理這個小組，我們從決定工作內容開始。我們很快就徵召了馬克‧布雷利（Mark Brearley），一位才華洋溢的建築師，對倫敦的城市景觀紋理——商業大街和市中心、公園和綠地、工業區和碼頭——感受真切，並有長期和全城各地規劃師及開發商交手論辯的經驗。我們逐漸擴大團隊，最後約有十幾個人。

肯是位有遠見的市長，讓倫敦變得大不相同，他推動自行車和公車的使用度，開徵擁擠稅，並提高城市的自信心。首度推出的「倫敦計畫」（London Plan）為倫敦設定了願景，反映出都市任務小組的原則。倫敦再次起飛，該項計畫提出承諾，要將這項成長限定在倫敦現有的範圍內，不吃掉它的綠帶，也不讓它濺溢到衛星城鎮。新建的住宅會位在密度最高、最靠近交通樞紐的位置，保護公園和綠色空間，限制停車面積，讓市中心成為新零售商店和辦公室開發的首選地點。

倫敦對高層建築也將採取更為鬆綁的態度。隨著經濟逐漸走出 1990 年代早期的衰退潮，倫敦市意識到自己必須和金絲雀碼頭競爭，由高層建築所構成的一條帶狀區域正在成形，包括：諾曼‧佛斯特的瑞士再保險大樓（俗稱「小黃瓜」〔the Gherkin〕）、KPF 的赫倫大樓（Heron Tower）、倫佐‧皮亞諾的倫敦橋大樓（London Bridge Tower，俗稱「碎片大樓」〔the Shard〕），以及本事務所的利德賀大樓（俗稱「起司刨絲器」〔the Cheesegrater〕）。肯發布了初期的政策綱領，支持品質卓越的高層大樓，讓它們聚集成群，形成規模（主要在倫敦市，但也包括鄰近的鐵路樞紐），加上地面層的公共通道，並將停車空間減到最小。面對英國遺產委員會（English Heritage）和其他保守勢力的反對，他強烈支持新計畫。我告訴肯，我不想把所有時間都花在公開審查會上去捍衛這些計畫，但碎片大樓例外，那是皮亞諾在倫敦橋火車站上方興建的優雅大樓。

建築和都市主義小組印行了一些設計指南，內容包括街景、住宅和住宅密度、屋頂陽台和綠屋頂（在一個高密度的城市裡，因為擁有私人花園的民眾越來越少，所以屋頂的重要性日益增高，但英國規劃系統總是執迷於「俯瞰」這件事）。但肯希望我們的影響力不僅限於提出政策；他希望我們讓事情發生。我們沒有預算，所以我們決定「抓住和引導」（catch and steer，馬克‧布雷利用語）實際正在進行的事情。

左頁：碎片大樓，倫佐‧皮亞諾在倫敦橋興建的傑作，這張照片是從格林威治公園拍的，旁邊是倫敦市林立的高層建築。

我們一開始設定的目標是一百個公共空間。當時倫敦交通局（Transport for London, TfL）正在調整道路配置，更新整個交通網絡的車站。難道這些計畫除了替巴士或站前空間打造快速道路之外，不能順便替民眾創造一些漂亮的公共空間嗎？我們協助 TfL 和自治區指派和管理建築師與設計師，還特別把新興小型事務所列為首選，我們還監管了布里克斯頓（Brixton）、達爾斯頓（Dalston）和艾克頓（Acton）等地的新廣場和公共空間的設計。但有一些計畫停滯不前：例如史坦頓•威廉斯（Stanton Williams）贏得卻爾西區斯隆廣場（Sloane Square）行人徒步區的競圖，這個圓環本來有可能變成一個綠意盎然的公共空間，周圍有咖啡館、商店、辦公室和住宅區，外加宏偉的皇家宮廷劇院（Royal Court Theatre），可惜與在地的政治勢力相牴觸。

我們發展出「綠色網格」的概念，將倫敦備受忽略的綠色空間畫成地圖，以視覺化方式將它們建構成一種彼此相關的網絡，可以休閒、散步、騎腳踏車和親近自然。我們也繪製商業大街和市中心的地圖，在倫敦各地標出六百多個潛在機會：經過填補和改造，我們可以從中為一百多個單位找到空間，我們可以提升這些場所的活力，打造六萬多個家。

團隊對東倫敦的介入越來越深，倫敦發展局（London Development Agency, LDA）在那裡還擁有相當可觀的土地。過去，那裡一直是倫敦的工業和航運中心，但在 1960 和 1970 年代碼頭關閉之後就遭到遺棄。傑出規劃師彼得‧霍爾是第一個看出該區潛力的人，他在擔任夏舜霆的顧問時，曾將該區標記為東泰晤士走廊（East Thames Corridor），後來被新政府重新打造成泰晤士門戶（Thames Gateway）。

金絲雀碼頭是地鐵銀禧線的延伸，千禧巨蛋則是東倫敦少數的知名投資之一。除了這些之外，該區還有非常巨大的容量，可惜聰明的規劃十分罕見；一些開發商正在把粗製濫造的住宅搬到大型的河岸基地，用低密度的郊區死胡同扼殺這個原本應該成為倫敦新未來的區域。

我們和 LDA 以及自治市的同僚們合作，思考如果我們和在地社群留下的紋理合作，而不是把過往的痕跡一律掃除，這樣能在東倫敦的內城容納多少新的開發區。我們為巴金（Barking）、伍維奇（Woolwich）、史特拉福（Stratford）和皇家碼頭（Royal Docks）東端委託總體規劃。我們的「市東」（City East）計畫涵蓋格林威治半島、皇家碼頭和下利亞河谷（Lower Lea Valley）。我們估計，如果規劃得當，能充分利用空地和潛在機會讓既有的街區更密集，單是這些區域，就可容納四十多萬居民。

在下利亞河谷，我跟社會企業家安德魯・默森（Andrew Mawson）、運動倡導者理查・薩姆雷（Richard Sumray）以及當地的再生協力組織領導人麥可・歐文斯（Michael Owens）討論過申奧問題。我們想要利用利亞河谷的運河和水道，建立新的連結式基礎設施，打造一個以運河畔生活為基礎的「水都」（Water City），並讓奧運扮演催化劑，帶動從這裡一路到皇家碼頭的改變。

到了 2003 年，倫敦申奧的想法在市政廳廣泛流傳。我們從巴塞隆納的經驗得知，奧運可以扮演都市變革的催化劑。但事情真正有了突破，是在肯理解到奧運不僅是一起運動盛事──他不是運動迷──更是一次好機會，可以得到政府投資，將造成利亞河谷停滯不前的鐵路、水道、電線、下水道、汙染土地和廢棄工廠等毒瘤，一舉切掉。

瑞奇・博岱特變成奧運籌備局（Olympic Delivery Authority）的設計顧問，但我的介入減少，原因很多，其中一點是我的事務所 RRP 也在爭取總體規劃合約（我們提出的「水都」案最後輸了，我認為原因是在奧運緊湊的時間表下，這計畫看起來太危險也太複雜）。儘管如此，我還是擔任評審委員，選出札哈・哈蒂設計的水上運動中心（Aquatics Centre）以及麥克・霍普金斯（Michael Hopkins）的自行車賽館（Velodrome），兩件都是真正的傑出珍寶。奧運公園（Olympic Park）和它未來的規劃在在顯示出，將這類活動當成城市策略的一部分而非一次性的節慶，將可使它的價值倍增。

2008 年，鮑里斯・強森當選倫敦市長，一開始他很支持我們的工作，宣稱他會將前任市長的最棒想法據為己有，並以此自豪，包括免費租用腳踏車，以及公共空間計畫。迷人且隨時可以引經據典、出口成章的強森說，我可以當他的阿格里帕（Agrippa），因為這位建築師曾替奧古斯都統治期間的羅馬設計過許多最美麗的建築。先前一輪的刪減預算，已經拔掉我們打算將國會廣場變成行人徒步區的計畫，等我們終於有機會和他碰面，說明步行穿越廣場的的人數已多過搭乘汽車的人數，但為時已晚，強森表示，如果他事先知道這數據，他可能會做出不同的決定。少了來自市政廳的支持，我能發揮的作用也就減小了，於是隔年我便辭去職位。

決策應該盡可能貼近人民。我很相信城市和市長。擁有市長的倫敦獲益無窮。只有紐約有資格和倫敦競奪北半球最有活力和最重要城市的寶座。諸如擁擠稅和免費租用腳踏車這類倡議，以及橫貫鐵路（Crossrail）和奧運這樣的重大計畫，都為倫敦注入新的生命力──如

果沒有一位大力支持的市長，這一切都不可能發生。但市長這個角色還需要更多權力——協助倫敦在國際上競爭，解決倫敦的問題，以及領導英國的經濟。在 2016 年舉行脫歐公投，且英國（但非倫敦）大多數民眾決定不再參與歐盟這個擁有七億五千萬民眾的共同體後，這點變得更加重要；市長迫切需要更多權力來維持倫敦的國際和大都會地位。雖然要在倫敦政府複雜的官僚體系裡工作很令人沮喪，但「建築和都市主義小組」以及「設計倫敦」（Design for London）還是在倫敦發揮了重要的影響力——改變了規劃者、開發商和高速公路工程師的想法，協助他們不要把自己的計畫當成獨立的項目，而要把它視為城市的一部分，是城市不停演變的元素之一。

在城市裡打造新市鎮

二十五年前，都市任務小組率先提出報告，呼籲重新恢復永續的緊密城市，而如今，都市復興依然是未完成的革命。在許多英國城市裡，都市規劃還是落後於漢堡、斯德哥爾摩和哥本哈根等城市。自行車騎士和行人持續臣服於眾多城市街道上的汽車使用者，以及往日公共空間的保全巡邏員，因為私人所有權已進一步蔓延到公共領域。

最重要的是，我第一次思考住宅的需求規模這問題，是在我們千辛萬苦努力想完成溪畔別墅和莫瑞馬廄街的時候，如今五十年過去了，我們還是沒蓋出足敷所需的住宅。《邁向都市復興》出版後，住宅營造的數量穩步提升，並在 2008 年以略略超過十七萬戶的數字達到最高峰。接著金融危機登場，2014 年，英國二十五萬戶的住宅需求，我們只達成一半。[6] 而真正蓋出來的住宅又非常狹小。我們的居住標準面積差不多是世界最差的；日本、比利時和荷蘭的一般家屋有五成比我們大。[7] 倫敦的短缺比例也差不多（一年所需的五萬戶住宅，近年來都只蓋了兩萬戶）。

頭上有片屋頂是四大基本人權之一，外加健康、教育和食物。但越來越多人遭到房東驅趕，他們的薪資停滯但租金卻不斷攀升，佔去他們收入的七到八成，而非一般認為「可負擔」的三成。無家可歸的社會後果相當可怕：人們被留在街頭、收容所或廢棄的房舍內。倫敦有超過五萬個家庭住在臨時性的住所，[8] 單是 2015 到 2016 年間，露宿街頭的英國人數就增加了三分之一。[9] 飆漲的房價讓一整代人買不起房子，讓既有的

左頁：札哈•哈蒂的水上運動中心是倫敦奧林匹克公園的傑作之一，屋頂的細緻流暢也反映在優雅的跳水平台上。我們還不知道倫敦將在 2012 年成為奧運舉辦城市時，就已經展開這項設計的競圖。

不平等更加失衡。不管用任何標準，這都是一場危機，而在倫敦之類的城市，如果人口依照預期增加，情況將會更嚴重。

但我們其實有空間可以蓋更多住宅，而不會吃掉倫敦周圍和英國其他城市自 1940 年代以來的綠帶。未開發地區的開發代價實在太高，因為通勤必須更仰賴汽車，需要打造嶄新的社會性和實用性基礎設施，還得擴散到更廣大的地區。加拿大的一項研究估計，市政當局必須為一個郊區家庭付出的直接成本，包括政府、警察、消防、道路、學校、公園、圖書館、文化設施和垃圾，是每天三千五百美元，但一個市區家庭的成本卻不到一千五百美元。[10]這些成本還不包括二氧化碳排放、塞車，以及意外和空氣汙染所導致的健康受損——同一份加拿大研究也指出，這些損失每年超過兩百七十億美元。開放未開發地區將會導致投機熱潮，將投資的錢從都市基地轉移出去，卻未必會真的多蓋出一棟住宅。

土地短缺並不是當前的問題——單是倫敦一地，就有足夠的棕色地帶可供未來十年使用，隨著經濟變遷持續發展，新基地也變得越來越自由，在交通樞紐附近改造和開發，不僅能強化社區，也能以對環境負責的方式容納成長。我們可以在既有的城市裡興建新市鎮，因為我們在倫敦的國王十字站有鐵路用地，在漢堡則有港城（Hafencity）的廢棄船塢。

既然如此，我們為什麼不興建我們需要的新家呢？最根本的問題在於，住宅供應政策是由一小群住宅營造商掌控，他們沒有動力用更快的速度興建，或改用可以更快速的新科技。慢慢蓋可以讓價錢保持高檔——英格蘭東南區的住宅平均售價是平均薪資的十倍——這對買下土地的開發商來說相當有利。他們的股東要的是獲益，而不是讓售價穩定或下降。

我們應該使用非現地製造來實現規模經濟，而且可大大加速營造時間。目前正在發展一些新的設計和系統，包括 AECOM 的「理性住宅」（Rational House）和零碳工場（Zed Factory）的「零能源帳單住宅」（Zero Bills House）。由伊凡・哈伯和安德魯・派特里基（Andrew Partridge）領導的 RSHP，則和 YMCA 合作，設計了「Y 立方」，這款住宅可以非現地製作，並在幾小時內於現地組裝完成，只要六萬英鎊。RSHP 也在路易斯漢（Lewisham）設計了「「PLACE／聖母泉」計畫，還有模矩式的「樹屋」計畫——那是我們 2016 年威尼斯雙年展的重頭戲。

住宅計畫和城市復興不可或分，也是發展永續緊密城市不可或缺的一環。它應該得到當地民選政府的擁護，得到技術精良的規劃人員的支持，選定建築物的基地、品質和數量，讓社會與經濟混融，設定交通基礎設施和公共空間的層級，與所需的社會基礎設施（學校、醫院、警察局和消防站、社區中心）以及內部和外部空間的質地。必須以這些規範為基礎，設計一個清晰但有彈性的總體規劃。在這之後，也唯有在這之後，開發商才能開始競標（但可提出如何強化的建議），並承諾在彼此同意的時間範圍內將案子建造出來，而且應該租售混合，方便市場快速消化。

　　我們把自己鎖在供不應求和投機的有毒模式裡。我們拋售社會住宅，讓住宅福利津貼灌進私人地主的口袋。該被當成基本人權的住宅，竟然變成可交易的資產類別，讓住宅擁有者陷入價格飆漲的漩渦，而政府還抵死不願去打破這種情況。但少了政治的介入，有幸晉升有屋階級者和其他不幸者之間的鴻溝，就會越來越深。

　　我們有財富，我們有土地，我們還有能創造永續活力開發區的素材，但我們的政府和經濟政策卻讓我們失望。政府應該體認到，住宅是經濟福利的基礎結構，也是一種基本人權，我們應該和議會攜手合作，打造符合我們所需而且買得起的房子。

WHY IRAQ?

THE FACTS DO NOT JUSTIFY WAR

WHY? NOW?

JOIN US IN SAYING NO

- - - - - - - - - - cut here to make your banner - - - - - - - - - -

The Fair Society
11. 公平社會

今日我們面對的最大挑戰是不平等和氣候變遷。前者威脅著社會紋理；後者威脅我們的存在。兩者都導致極端主義與衝突，一個私人貪婪和公眾受苦的腐敗世界。民粹國族主義者和宗教基本教義派正在利用民眾的不滿，導致我們幾十年來未曾見過的各種不穩定。我們的當務之急不是去強調這類症候群的可怕，而是解決當前危機的種種根源。

戰後英國的勇敢新世界

我的早年生涯包含了人性的最低點和最高點，兩者都對我留下深刻影響。1930 和 1940 年代，法西斯主義的恐怖程度無與倫比。戰後，我認識一些和我父親一起在艾普森醫院工作的醫生，他們是聯軍推進之後第一批進入納粹死亡集中營的人；他們訴說的故事，在我心頭縈繞了一輩子。

戰後那幾年，在英國可看到一種新決心，立志要打敗威廉·貝佛里奇（William Beveridge）在他 1942 年報告書中指出的「五大惡」：骯髒、無知、匱乏、懶散和疾病。由此產生的福利國家致力追求更公平的社會，在這個社會裡，沒有人會挨餓或無家可歸，沒有人在生病時得不到支持。它無法徹底消除苦難，但可減少因健康或社會階級受苦的風險。這個戰後政府所採取的激進主義，在那個國家因為戰爭而幾乎破產的時代，顯得特別驚人。在艾德禮（Attlee）政府六年的統治期間，除了健康和福利改革之外，還徹底翻改了城鎮規劃，打造綠帶，興建了一百萬戶住宅，同時強化了工人的就業保護。

1953 年我在義大利服完兵役回到英國後，對我而言，政治變得日益重要。我曾和深深崇拜的伯蘭特·羅素（Bertrand Russell）並肩，為了反對原子彈一起遊行到奧德馬斯頓（Aldermaston），近幾年也曾加入遊

■ 左頁：露西和我的連署出現在這張強有力的廣告／海報上，廣告是由艾倫·基欽（Alan Kitching）設計，刊登在 2003 年 2 月 14 日的《衛報》上，內容是抗議即將展開的侵略伊拉克行動。

行，支持對氣候變遷採取行動以及反對在中東的軍事冒進。但政治不只是大規模示威；在我的職業生涯裡，以及對我父母、家人和朋友而言，政治辯論和介入都是一種常態。當時，大多數建築師都是在設計住宅、學校和其他公共計畫（我的第一份工作是在密道塞克斯〔Middlesex〕郡議會的學校部門），而我們大多數都認為自己是社會主義者。在家裡的晚餐桌上，政治永遠是討論的焦點之一。蘇的父母馬庫斯和芮妮都是社會主義者，在勞工運動方面扎根甚深。露西的父親佛列德・艾利亞斯與共產主義的原則站在同一陣線，這在冷戰時期的美國是相當值得自豪的勇敢行為，他還曾在西班牙內戰期間擔任反法西斯方的軍醫。

對我們所有人而言，1968 年是個轉捩點。一開始，似乎有一場重大的權力轉移正在進行：露西和我在倫敦的格羅夫納廣場（Grosvenor Square）參加反越戰示威，我們看到在巴黎上演的「事件」（événements），以及捷克斯洛伐克布拉格之春的樂觀主義。格羅夫納廣場的示威最後以和警察的激戰落幕，巴黎政府則在瀕臨崩潰邊緣之後重新取得掌控權。儘管如此，但世界確實改變了：民權、女權、同志權、從越南撤退，以及死刑在大多數文明國家遭到廢除——這些都是1960 年代人民運動的長期勝利。

捷克斯洛伐克的鎮壓行動特別嚴厲，改革的嘗試迎來了蘇聯的入侵。就是在那一刻，許多人目睹蘇維埃政權的野蠻本質，失去對蘇聯的同情。那是一個大幻滅的時刻。但更重要的是，那也是最後一次，人們曾經看到有另一個清晰的選項，可替代這個被金錢和消費主義統治的世界。

結識德沃金，思考公平性

遇見羅尼・德沃金（Ronnie Dworkin）後，我的政治想法變得更加明確。《紐約時報》記者安東尼・路易士（Anthony Lewis）介紹我們認識時，露西和我住在巴黎的孚日廣場。我不記得初次會面那晚，應該是在1975 或 1976 年，但羅尼常把這故事掛在嘴上，說他和當時的妻子貝琪（Betsy）從我們公寓離開時，聽到我從樓上的窗戶向外大喊：「停住，別走，我們還有好多事情要聊！」

接下來三十五年，我們從來不缺談論話題，直到他於 2013 年去世為止，我們都是最親密的朋友。我們在倫敦的住處只隔幾條街，他和艾琳・布蘭德爾（Irene Brendel）就是在我們家舉行婚禮，他們還跟我們租了一棟托斯卡尼的山上房子。我們的談話無所不包，無休無止，內容

包括道德、音樂、美、建築、藝術和政治，我們兩人都很享受辯論和論證的樂趣。至今我依然覺得這些談話還沒結束。羅尼是完美的老師，他的想法既原創又優雅，他的論證則很清晰。他愛設定挑戰，然後拿著一杯葡萄酒，細細梳理結果。但他也是個聆聽者，而且迷戀文藝復興的文化、藝術和建築。當我們一起在托斯卡尼共度時光，在佛羅倫斯、皮恩札和西耶納四處漫步時，我們的角色就會對調，換我變成老師。露西用她的手機錄下我們最後一次的討論，內容是關於美的意義以及絕對價值的角色。有時我會把這段錄音放出來，只是為了聽聽他的聲音，回憶他的話語。

羅尼也介紹我讀約翰·羅爾斯（John Rawls）的著作，他是政治哲學領域的重要思想家，就像羅尼之於法理學。羅爾斯主張以權利為基礎來理解道德。引用我兒子班在一篇精采文章裡的話，「羅爾斯把『權利』的優先性擺在『善』之上——宣稱道德是建立在個人的權利之上，勝過建立在可能由侵犯這些權利而得到的善之上。」[11] 羅爾斯主張，藉由隔著一道「無知之幕」（veil of ignorance）

來思考世界的模樣，我們就能公正地界定出各種權利。這著名的思想實驗透露出，想要以公正的方式設計一個社會，唯一的途徑就是，在安排社會事務時，並不知道你自身將會處於哪個位置——富或窮，美或醜，健康或生病。藉由這種方式，社會將能選出讓個體自由極大化的福利系統，但同時能照顧到處境最糟者的利益。再次引用班的話：

> 羅爾斯認為，社會的責任是確保我們的機會盡可能不受環境影響。這不是說，他認為社會機制必須確保每個人和其他人一樣幸福——這是我們自己的責任。但他確實堅持，應該盡可能讓我們所有人都能得到類似的機會去追求幸福，也就是說，不該允許我們的家庭出身、我們的能力和才華、我們的長相和健康、我們整體在基因上和環境上所繼承的，帶給我們不公平的生命起跑點。

羅尼跟羅爾斯一樣，對這些議題充滿熱情；《認真對待權利》（*Taking Rights Seriously*）是他最知名的著作。他的最後一本書在 2013 年出版，名為《沒有神的宗教》（*Religion Without God*），他的世界觀

羅尼·德沃金是我們最親密的朋友之一，對我的想法影響很大，照片中的他正在看卡特總統 1976 年 11 月贏得大選的新聞。

就濃縮在這個書名裡。對他而言，「宗教情懷」（religious mindset）肯認了絕對和客觀價值的存在──有些事物就是比其他事物更美更好──無論要證明這點有多困難。倫理學和美學判斷無法用純科學的角度解釋，也無法只將它們解釋為意見，但也不需要求助於神祕的神靈。他深信，道德和法律問題存在正確的答案；只要試著去把它找出來。法律應

該從道德的角度來解釋，而非只將法律看成一組正式規則，這使得諸如美國最高法院這類機構的判斷變得至關重要。

　　「宗教情懷」的核心有兩大基本原則。其一，人類的生命有其客觀的重要性和尊嚴，我們都有責任把生命盡可能活到最好，藉由我們自身和我們的倫理行為，以及我們對他人的道德責任。其二，我們的周遭世界有其內在價值和美好，我們對它負有責任。這些命題對我來說都很核心。閱讀羅爾斯，以及和羅尼會面談話，都有助於我精煉和認真對待某些原則：關於人文主義，關於公平和正義，以及關於環境責任，而這也讓我在自身的建築執業之外，越來越介入政治和公共生活。

　　愛德華・薩伊德（Edward Said）1978 年出版的《東方主義》（*Orientalism*），是另一本對我影響深遠的書，這本書將我們戴著有色眼鏡描述外國文化時的迷思和偏見搬上檯面。他是我認識的人文主義知識分子裡，見識最廣的一位，是哥倫比亞大學的教授，也是一位鋼琴家。他還是巴勒斯坦建國大業的熱忱支持者和 1993 年奧斯陸協議（Oslo Agreement）的反對者，他說那份協議是「逼迫巴勒斯坦投降的手段，是巴勒斯坦版的凡爾賽條約」。他的憤怒又強又烈，但他也尋求和平與和解，例如由他和丹尼爾・巴倫波因（Daniel Barenboim）共同創立的西東合集管弦樂團（West-Eastern Divan Orchestra），就是由以色列和巴勒斯坦的音樂人所組成。2003 年他因白血病與世長辭。去世時才六十幾歲，我覺得一個親愛的朋友被死神搶走了。我想念他的熱情。

日益升高的不平等

二次大戰結束後有三十年的時間，西方國家目睹了整體生活水準的提升，以及貧富差距縮小。但是在英美兩國，從 1970 年代末開始，這股潮流出現反轉，不平等逐漸增長；近幾年，這條曲線趨於穩定，不過前

羅尼・德沃金給我一本他寫的《認真對待權利》。他在裡頭寫道：「這本的書名應該是『認真對待露西』才對啊。那些該死的英國印刷公司！」

A place for all people

提是，不把有錢人當中最有錢的那群計算進去。在英國，收入最頂尖的 1% 人口，目前擁有全國收入的 15%──這比例和 1940 年相同，但幾乎是 1970 年代末的三倍。[12] 以財富而言，英國最富有的 1% 人口，累積的財富是佔 55% 人口比的最貧窮者的總和，[13] 2017 年，世界排名前八位富豪的財產，相當於佔 50% 人口比的最貧窮者的總和。[14] 甚至在英國最有錢的郡裡，也有 28% 的孩童生活在貧窮狀態，在某些都會地區，這數字甚至將近 50%。[15]

　　法國經濟學家湯瑪斯・皮凱提（Thomas Piketty）指出，這種情況只會越來越糟，因為經濟成長依然低迷，資本的回報還是遠快於（更為普遍的）勞力的回報。除非事情出現變化，否則有錢人會越來越有錢，而窮人則得拚死拚活才能維持目前的水準，尤其是在工會力量備受侵蝕的情況下。雖然近幾十年來確實有些方法證明，可讓極端貧窮的數字急速下降，但還是有將近十億人口每天的生活費不到 1.9 美元。[16] 越來越多財富累積在金字塔最頂端的那群人身上。現代資本主義的實況是「向上滲透」（trickle up）而非「向下滲透」（trickle down）。

　　約瑟夫・史迪格里茲（Joseph Stiglitz）呼應了上述論點，他觀察到，美國頂端 1% 的人口每年享有美國總收入的 25%，是二十五年前的兩倍。他認為這種不公平的現象並非偶然，它會扭曲社會，窒息投資，播下暴力抗議的種子；根據他的看法，「這就是那頂端 1% 的人想要的」。[17] 美國總統歐巴馬在 2013 年回顧金融危機的後果時，將不平等形容為「我們這個時代的挑戰」：

> 但是當音樂結束、危機爆發時，數百萬家庭僅有的一切緩衝都遭到剝除。結果就是經濟越來越不公平，家庭也越來越不安全。提供你們一些統計數字：自從 1979 年我從高中畢業之後，我們的生產力提升了 90% 以上，但一般家庭的收入卻只增加不到 8%。自 1979 年起，我們的經濟規模已經倍增，但大多數的成長卻都流入少數的幸運者手中。收入前 10% 者，拿走的不再是我們收入的三分之一；現在他們拿走了一半。以往，CEO 的平均收入大約是平均勞工所得的二十到三十倍，今日，則是勞工的兩百七十三倍以上。與此同時，在收入前 1% 那個階層，一個家庭的資產淨值是一般家庭的兩百八十八倍以上，創下這個國家的新紀錄。由此可見，在我們這個經濟體的核心之處，這項基本協議已經破損了。[18]

我們無法一方面維持消費主義民主帶給我們的不平等性，一方面聲稱我們相信所有人的尊嚴和價值。一個體系如果每年付給銀行主管數千萬鎊的薪資（富時 100 指數〔FTSE 100〕執行長的薪水，在一代人的時間裡翻了四倍），但在這同時，卻只有少數校長的收入能超過十萬英鎊，那麼這個體系肯定會看不見真正有價值的事物。社會裡沒有什麼角色比教育孩童更重要；因為對出生時一無所有的孩童而言，教育是他們翻身的最佳機會。這是我們能做的最重要投資。

我以莫斯伯尼學院（Mossbourne Academy）為傲，在伊凡・哈伯領導下由我們設計的這所學校，位於哈克尼（Hackney）這個英國最窮的街區之一。但好的學校需要偉大的老師，可是從我們支付給老師的薪水看來，我們根本覺得他們微不足道。我們不肯把錢花在教育上，反倒是在極度浪費生命和金錢的刑罰系統上，投注越來越多。

這類不正義又因為我們容忍逃稅而加劇，一如 2015 年《衛報》曝光的境外金融業務所顯示的。盧克・哈丁（Luke Harding）是報導這則故事的記者之一，套用他的話：「先前我們以為境外金融世界是經濟體系中一個陰暗和微小的部分。但我們從巴拿馬文件〔Panama Papers〕得知，那根本就是經濟體系本身。」[19]

我們被告知，是擁有財富者將社會凝為一體，如果我們對那些金字塔頂端的富人造成任何干擾，我們的現代經濟結構就會整個崩毀。人們誇耀他們少繳多少稅，但如果你相信一個教育完善的公平社會，你難道不該以繳稅為傲？還有些人大談他們的慈善捐款，將社會責任私有化，把基本的市民責任重新定義成樂善好施的慷慨義舉。我在泰特藝廊擔任董事時，很羨慕美國博物館和藝廊可以輕輕鬆鬆就募到捐款，但等我知道他們的董事會都是以財富為基礎挑選出來後，我才理解到，它們也失去了某些東西。

百分之一的迷思

有三大迷思支撐了現況。第一是超級有錢人「有資格享有」他們的財富，因為錢是他們賺的，而窮人之所以會窮，是因為懶惰。但事實是，越來越多有錢人完全是因為羅尼・德沃金所謂的「原生運氣」（brute luck）（例如出生在優渥人家，以及在教育、生涯和財產繼承上享有好處——皮凱提估計，法國有超過七成的財富是繼承取得，在本世紀結束之前，這個比例可能會增加到八成或九成）[20] 而非「選擇運氣」（option luck）——由個人才華所創造的機會。

由那些意圖剝除國家力量的反動政客所促銷的第二項謊言，是把2007 到 2008 年的金融危機歸咎於領取福利者和政府推動的計畫，而非銀行家魯莽和不顧後果的賭博，這個原因照例從辯論中被切除掉。危機爆發之後，上百萬人失去工作和家園，而事實證明，這也是全球納稅人的大災難，因為他們得承擔銀行家魯莽行事的後果，得把原本可用來幫助無家可歸者的錢，或是可用來投資健康、就業、基礎建設和教育的錢，挪過來支持那些銀行家。

第三個迷思是，斷言無憂無慮的自由市場是一種自然狀態而非政治選擇，認定自由市場的扭曲和不平等不過是人生的現實，就跟蛀牙和掉頭髮一樣不可避免（儘管令人遺憾），是追求經濟效率必須付出的代價。事實證明，這說法根本是錯的，我們確實可以選擇讓社會更公平或更不公平：社會最有錢的那一小群人和其他民眾的稅前收入，自 1970 年開始，兩者之間的差距在英國和美國已加大許多，但在日本以及歐陸國家，卻大致維持原有狀態。[21] 我們的社會決定，或說在引導之下決定，我們將要容忍這種不平等的情況繼續惡化，儘管這種不平等將會腐蝕社會，並讓經濟失去效能。我們的政治不能只為超級有錢人的狹隘利益做牛做馬。

不平等的強大腐蝕性

財富集中無法讓社會富裕；反而會讓社會貧窮，讓社會受到侵蝕和動盪。不平等的社會根本不可能讓我們有機會在平等與經濟繁榮之間做出取捨，因為它現在就在扼殺經濟成長。目前全球財富的增長速度高於人口成長速度，但這些財富卻越來越集中於少數人（至少在已開發國家是如此，見 P.308 圖表）。[22] 當公司放棄投資設備和人員而能讓紅利最大化時，它們就會降低生產量。當用減稅嘉惠富人、用刪減福利來懲罰窮人時，經濟體的消費性支出就會大減（因為窮人花在這方面的錢比富人多）。當為了支撐紓困和稅務優惠而刪減學校、鐵路和醫院這類大眾基礎建設時，我們就是在砍斷社會凝聚和經濟成長的根基。

這種程度的不平等對社會是不健康的。理察・威爾金森（Richard Wilkinson）和凱特・皮克特（Kate Pickett）[23] 已經證明，不平等會如何侵蝕社會的凝聚力和信任感，同時孳生焦慮。不平等社會罹患身心疾病、暴力犯罪和藥物上癮的比例都比較糟。物質上的不平等會引發社會解體。當社會上的前 1% 富人越來越有錢時，提供給社會其他組成分子的社會資本和金融資本就會相應減少。英國專欄作家威爾・赫頓（Will

下跨頁：南山城小學，2003 完工，這不僅是一所小學，也是這個偏遠山區聚落的新中心。它把教育放在它應有的位置上──市民生活的中心。

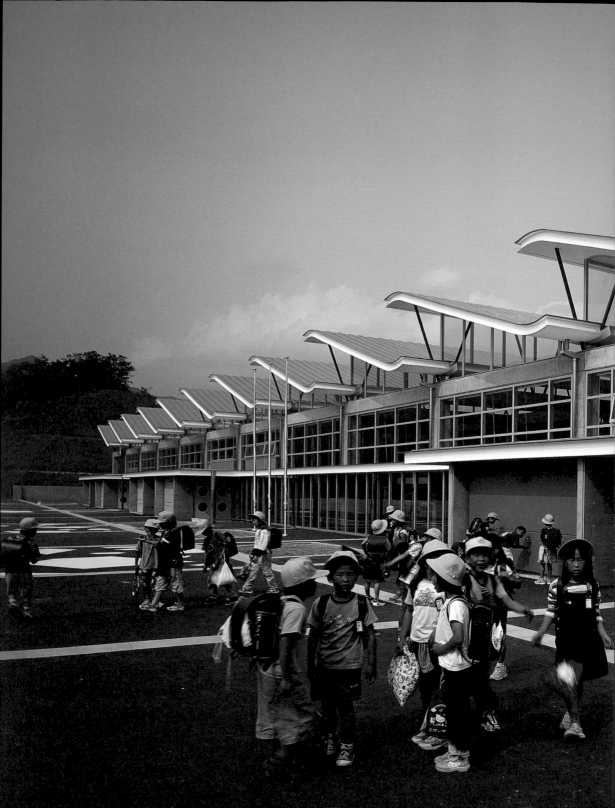

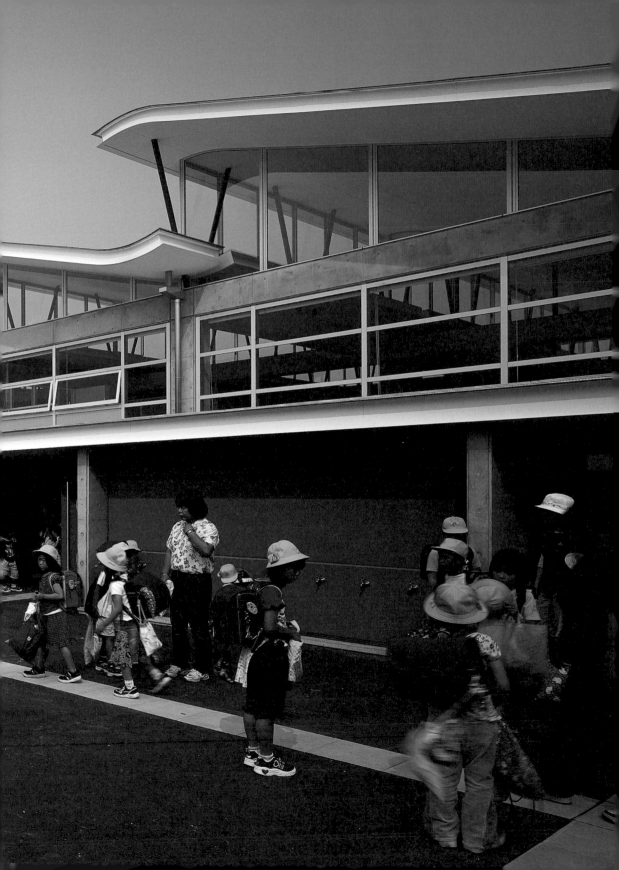

Hutton）將不平等比喻為緩慢成長的癌；在症狀顯現之前，社會還能保持它的無憂無知，但症狀出現之後，要治療卻為時已晚。

如同我在 2017 年所寫的，早在三十五年前我們就看到疾病的徵兆。你可以在全歐與美國聲勢竄升甚至掌權的極右派政治人物中看到它們，在全世界日益高漲的極端民族主義和極端宗教中看到它們。你可以在異化疏離與社會排外中看到它們，這樣的情緒讓英國的多數選民選擇脫歐，背棄這個二次大戰結束後在國際性的社經合作上最令人興奮的一場實驗。你還可以在美國總統選舉的結果中看到它們，這場選舉把一位沒有經驗、承諾要大規模驅逐難民、限制環境立法和撤退到狹隘民族主義的煽動家送進白宮。

我們需要的領袖，必須能幫助我們看出不平等正在導致的問題，他必須要幫助我們邁向更平等的社會。不平等不僅是不公平，不只會腐蝕社會，讓經濟失去效能，它還會造成不穩定。促使年輕人跑去敘利亞戰鬥的異化疏離，就是不平等社會的徵兆，一如飢餓會驅使人們走向食物銀行。全世界有數百萬民眾正在遭受戰爭之苦，也有越來越多人遭受民族主義和宗教極端主義的驅離，而這些正是我年輕時代想要掃入歷史灰燼的東西。除了北約在波士尼亞的介入之外，西方國家在二次大戰之後沒贏過任何一場戰爭，但我們卻還不斷跳進去——拿著槍和炸彈，而非採取經濟和社會援助。我們任傷亡、失去父母和流離失所的苦難更加糾結，得不到舒緩。

貧窮和戰爭，再加上環境危機，把成千上萬的難民驅趕到我們的邊境。民族主義者感受到威脅，因為他們覺得這是侵略，但這其實是一種虛假的恐懼。移民總是會帶來財富、知識和能力；只要回頭看看我們的歷史，看得夠久夠遠，就會知道我們全都是移民。移民往往是最有企圖心的一群人，因為他們冒著巨大的人身風險，為了追求更好的生活機會，決定逃往一塊陌生的土地。他們對經濟很有幫助，開創新事業的可能性比要求分紅更高。但更重要的是，這些男人、女人和孩童，都是我們的同伴。我們應該以人道主義的同理心回應這些世界公民，而非用民族主義抵拒他們。

我們應該將紐約港口自由女神像基座上的銘文牢記在心：「給我你那疲憊、困頓、渴求自由呼吸的芸芸眾生！」我們的社會責任就是歡迎他們，教育他們，給他們遮風避雨之處，就像我們在 1930 年代接納法西斯難民那樣。此刻在中東有將近五百萬流離失所的敘利亞人——只要仔細安排，歐洲和美國加上他們總數十二億的人口，一定可以容納這些

絕望的人民吧？

　　我兒子盧讓我跟世界醫生組織（Doctors of the World）有了關聯，該組織在全世界七十幾個國家服務，內容包括難民營的緊急野地診所，還有東倫敦一家為非法移民和性工作者提供長期照護的診所——照護那些已經落入社會貧窮深淵的人。盧在哥倫比亞大學唸書時，希望能休學一年從事海外援助工作，而我認識世界醫師組織（Médecins du Monde, MdM）董事會的羅伯·利翁（Robert Lion），我們結識時，他是拉德豐斯設計競圖評審團的主席，那是密特朗總統大巴黎計畫的第一彈。但我希望讓盧跟他們一起工作的請求遭到拒絕。不可能，羅伯說，我們不用這麼年輕和沒經驗的人；這對我們和他們都很冒險。

　　不過到最後，他們還是做了通融，於是盧跟著 MdM 去了南蘇丹。這次經驗差點讓他送了小命——他得了好幾次瘧疾，在睡袋裡發現蛇，還碰到拿著血淋淋刀子從戰場上回來的人——證明 MdM 的政策確實有其道理。不過等他痊癒後，盧和羅伯一起在英國成立了 MdM（現在改名為 Doctors of the World）的分支；我則是創始董事會的成員之一。在那之後，盧和別人合寫過一本關於共享經濟的書，在紐約創立了第一家生態友善汽車服務公司，並在亞洲和非洲與新創公司合作。

氣候變遷——這是現實，並非理論

早在今日的氣候危急情況出現之前，我就很清楚，自然資源取之不竭的這種戰後假設，是有問題的。我們不能繼續掠奪周遭世界，而是要去思考如何以更永續的方式對待環境，對待維繫我們生命的代謝系統。早期的警報訊號由瑞秋·卡森（Rachel Carson）發出，她在 1962 年出版的《寂靜的春天》（*Silent Spring*）一書裡，讓我們看到利用殺蟲劑來提高農業產量會對野生動物造成多具毀滅性的衝擊。在那之後，威脅有增無減：一份 2016 年的報告估計，英國有十分之一的野生物種面臨滅絕威脅。[24]

　　在這同時，巴克明斯特·富勒（Buckminster Fuller）這位對環境負責的建築教父，則在到處宣揚以下福音：「以少做多」（doing more with less），將建築物使用的能源和材料降到最低，以及知曉（knowing）——他的用語——建築物的重量。1972 年，著名的國際智庫「羅馬俱樂部」（Club of Rome）出版了報告書《成長的極限》（*The Limits to Growth*），書中敲響警鐘，表示我們很快就會把自然資源耗盡。雖然事實證明它們預測的時間有些過早，但它們傳遞的核心訊息倒

總收入落入金字塔頂端 1% 的比例

英語系國家

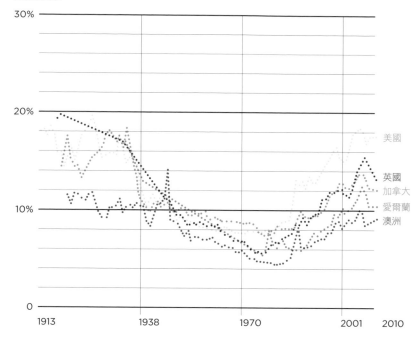

非英語系國家

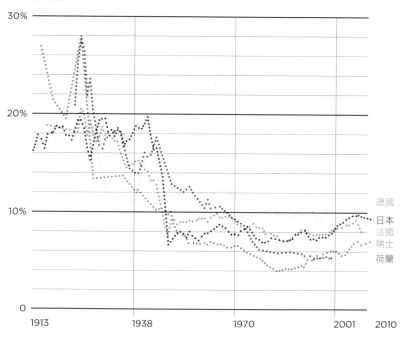

是正確的——危機已等在路上。

如今，事態很清楚，氣候變遷是人類面臨的最大危險，而且我們沒有多少時間可以採取行動。過去幾十年大氣裡的二氧化碳濃度越來越高，極地的冰正在快速溶解，沙漠化的範圍擴大蔓延。而首先遭受到衝擊的，照例是窮人，莊稼歉收，洪水沖走家園。

我們需要做出巨大轉變，這表示會對晚期資本主義的現狀造成重大破壞。某種程度的不穩定在所難免，那些拿石化公司錢的遊說團體，尤其會在這方面大肆渲染，但我們必須先給自己打預防針。如果你看到一輛車快速朝你開來，最好的做法是趕快跳開，而不是去討論它會不會及時煞車。處理氣候變遷問題是一個機會，讓我們的經濟和社會重新取得平衡，跳脫以「經濟成長」為名的無止盡收購與競爭，同時解放科技和創意，找出不會毀滅世界的永續能源和永續農業的新形式。

第一步，我們可以再次想想，我們正在如何積極助長氣候變遷。國際貨幣基金估計，2015，石化燃料將花掉全球納稅人 5.3 兆美元，超過全球政府花在健康照護上的費用。石化燃料每年可收到五千五百億的生產補助；再生能源的補貼則只有它的五分之一。[25]

由於大多數的碳排放是來自城市，因此建造永續的緊密城市，以最佳方式使用空間，以及將汽車使用量降到最低，是我們想要生存的必要條件。建築也須扮演它的角色，須根據「耐久長壽、彈性適用、低度耗能」（long life, loose fit, low energy）這句古老格言打造興建。彈性適用可讓建築物的壽命延長，不需要打掉重建，也不須在財務和環境兩方面付出巨大成本。我們的事務所也尋求轉向，盡量不建造會產生高耗能的密閉式系統，因為這類建築必須採用人造光線、空調、通風和暖氣系統，而且與環境完全隔離——不只會消耗能源，更會磨蝕靈魂。

在波爾多法院和威爾斯議會這類計畫裡，我們利用熱質量（thermal mass，混凝土和土壤這類物質保持溫度的能力）來減輕正午的熱氣和夜晚的寒冷，並運用大自然的「煙囪效應」（stack effect）將涼爽空氣帶入法庭和議會廳。更早期的計畫還有史提夫‧馬丁（Steve Martin）委託的科羅拉多阿斯朋（Aspen）住宅，那是一棟自給自足的房子，動力全部來自太陽能和風電，另外我們也在東京設計過一座零耗能大樓。

我們在國內稅務局（Inland Revenue）諾丁漢新總部的競圖裡，提出一棟纖細的建築物，以彎弧造形讓氣流最佳化，並在中間廣植樹木，讓流通的空氣清涼新鮮。近年來，隨著科技進步開啟了新的可能性，人們的期待值也越來越高。位於澳洲雪梨的奇夫利八號（8 Chifley）是

左頁：這兩張圖表出自麥克斯‧羅瑟（Max Roser）的網站「數據看世界」（Our World in Data），表中顯示，不平等性在 1970 年代之前都是下降的，接著開始在英國、美國和其他英語系國家急速上升，但在其他地方則維持差不多的水平。可見不平等是一種選擇。

我們晚近的案子之一，由伊凡‧哈伯領導，該棟建築獲得最高級別的環境認證，也是澳洲最環保的綠建築之一，碳排放量只有標準辦公大樓的一半。它在地面層創造了公共空間，還有可隨著太陽移動的百葉窗，為整個白天提供遮蔭。該棟大樓還能現地生產熱與電，回收廢水並收集雨水。辦公室則是群集成兩到三層樓的小村莊，可利用內部樓梯輕鬆往來，無須仰賴電梯。

從過去二十多年的發展看來，氣候變遷的挑戰幾乎無法克服，但還是有些許微光和些許徵象透露出我們或許有能力限制氣候變遷所導致的社會傷害，至少可為我們爭取一些必要的時間，來適應和找到長期的解決方案。有些積極正面的徵象是政治性的：2015 年針對全球氣候變遷制定的巴黎協定（Paris Agreement on Global Climate Change），代表了集體行動的新承諾，但川普拒絕這項協議卻是一個魯莽行為——把短期的政治需求擺在全球數百萬人的生命和生計之前。

其他則是科技性的：太陽能價格的暴跌速度超過所有人預期；到了 2020 年，太陽能電力將有資格和其他能源的電力競爭全球人口八成的使用者。[26] 即便在陰沉沉的英國，2017 年初，也有好幾天電力有四分之一是由太陽能供應，超過煤電或核電。但我們還需要更進一步：我們需要限制碳排放量並課徵碳排放稅，並加速朝節能和可再生能源邁進。

如果我們繼續開採石化燃料，我們將加速自身的滅絕，如同美國前副總統高爾（Al Gore）在他 2006 製作的紀錄片《不願面對的真相》（An Inconvenient Truth）中所說的：「我們今日視為理所當然的東西，到我們的下一代可能不存在了。」我們必須把民族主義擺到一邊，攜手合作，找出一個囊括經濟、政治和環境變遷的全球性解決方案。重新分配能源消耗，建立一個可限制碳排放的全球體系，連帶也能打造出更平等的世界。

選擇一個更好的社會

不平等、腐敗和日益嚴重的環境危機，助長了全球的不穩定，以及讓世界飽受煎熬的衝突。在中東和北非，氣候變遷造成流離失所與饑荒，導致不同族群之間的競奪——城市人和鄉下人，務農人和遊牧民，阿拉伯人和非洲人。但我們這個消費主義社會卻依然在為地球暖化加油添火，而非採取具體的必要行動來解決問題。

在巴黎簽署的氣候變遷協定讓我感到希望，還有近年來在世界各地風起雲湧的社會運動。它們透露出我並不孤單，還是有人相信我們可以

找到更好的生活方式，相信我們故障的市場體系必須改革，不然就會走到盡頭。如果我們想要存活，就必須找到一種更公平、對環境更友善的方式來運作社會。我們得努力讓這個只為賺錢而工作的經濟系統更有人性，努力找到一種可促進繁榮但不會踐踏環境的途徑。

我們必須選擇這種新社會。當前世界的組織方式並沒什麼必然性。我們需要認清它有哪些功能障礙，以及它告訴我們的關於哪裡出錯的謊言。這不僅牽涉到重新分配和重新取得平衡以幫助那些不幸之人，更是關於如何讓社會結構有助於個人和家庭蓬勃發展，以及支撐這些結構的價值是什麼。

如同我先前寫過的，這世界除了錢之外還有很多很多東西（我知道我很幸運，屬於相對富裕的一群），而我們的價值就反映了這一點。1990 年代進來改造勞氏公司的伊恩·海·戴維森（Ian Hay Davison），曾經遭到挑戰，要他說明某項特別嚴厲的做法究竟是違反了勞氏公司的哪個法條。「不是違反法條，」他說。「而是違反十誡——你不該偷竊。」我們不該把法律和道德搞混，也不該把倫理價值和財務價值混為一談。

我們需要一場深刻的社會和政治革命，其核心是承認我們的個體生命乃包裹在我們身為公民的關係、權益和義務當中。我們必須對社會中最貧困的階級停止侮辱，並開始幫助他們。

美國社會學家羅伯特·普特南（Robert Putnam）花了很多年的時間追查美國社會連結的解體，以及這種解體對社群造成的災難，特別是如何危害了窮人的人生機運和機會。普特南在他的最新著作中，[27] 引用了 1931 年詹姆斯·特拉斯洛·亞當斯（James Truslow Adams）所提出的「美國夢」配方：「一種對於社會秩序的夢想，在這個秩序裡，每個男女都能徹底發揮他們的天賦能力，都能以他們的實際作為得到認可，不必去管出生或地位這類偶然條件。」

為了實現這個夢想，我們需要教師，包括校內和校外的，這些教師將幫助我們和子女挑戰我們接收到的輿論，關於財富、腐敗、宗教和民族沙文主義、政治和良善社會——不是去告訴他們該想什麼，而是要親身示範該如何思考。在一個每兩對夫妻就有一對以離婚收場的社會，我們也需要學習如何在人際關係裡保持文明教養。本質上，我們的問題就是價值的問題：如果財經價值是唯一的考量，社會和環境思考自然就會被排除在外，那麼社會搖搖欲墜也就不足為奇了。

我們也應該重新思考稅收和花費，應該投資在基礎建設和創造工作

機會上，投資在健康照護、教育和交通上，而不要執著於國家債務和無止盡的緊縮政策。政府應該干預經濟，提供財政穩定和社會正義，讓收入符合真正的工作價值，同時要把避稅天堂關掉，免得讓最有錢的人變成對社會貢獻最小的一群。東尼・阿特金森（Tony Atkinson）教授在他的最後一本書《扭轉貧富不均》（*Inequality: What Can Be Done?*）裡，為一連串改革提出強有力的理由。他主張建立更公平的稅制，讓財富稅和遺產稅超過所得稅，加上更進步的財產稅制。這項改革還應該搭配更高階的全民福利，包括孩童福利、全民最低收入，以及可以讓窮人留住更多錢的進步稅制。阿特金森也主張政府應該採取更積極的干預措施，以創造充分就業，包括積極投資科技變革。

這些或許不是精準的正確答案，我畢竟不是經濟學家，但這些答案確實顯示出，我們需要思考的內容有多廣。這世界正處於有史以來最富裕的階段，說我們沒有能力為彼此負責，沒有能力保證人們不會因為出身或健康而遭受不公平的危害，這實在太荒謬了。我們需要的，就是去選擇一種更好的生活方式，要不就是去面對碎形社會將不滿發酵成極端主義所產生的後果。

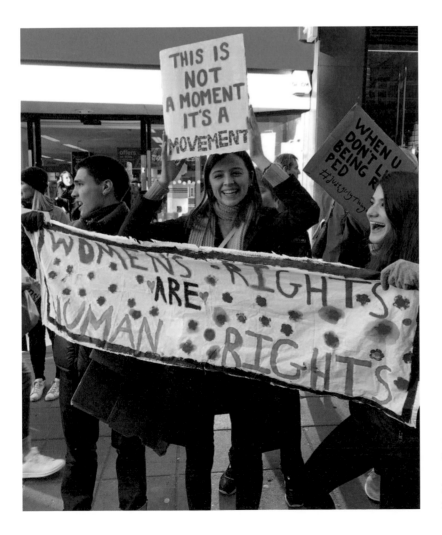

我孫女艾薇參加 2017 年初的女性大遊行（Women's March），當時距離我首次在奧德馬斯頓參加反核武遊行差不多過了六十年。

RRP 在 1978 年為史提夫．馬丁設計的「自主屋」（Autonomous House）是自給自足屋的原型，這棟房子有自己的電、熱和水，可以在沒有水電網設施的科羅拉多山區維持生活。

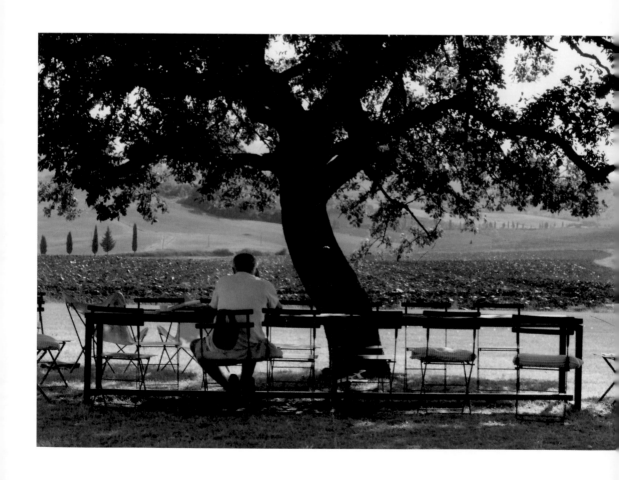

Reflections on the Future
關於未來的幾點反思

我在 2016 年到 2017 年初撰寫這本書時，全球的不穩定情勢日益加劇。反對傳統左右派的大量搖擺派，以及傾向民粹和反建制的運動，遍及西方世界，表達出對社會不公正和不平等的不滿，這些問題已經存在一個世紀或更久，只是在二十世紀中葉被福利國家的調節力量抑制住。

目前有一種日漸高漲的憤怒感，覺得這套體系不再適合大多數人。傳統的左右兩派都在努力解決問題，卻提不出藥方，無法弭平橫亙在金字塔頂端 1% 和其他 99% 之間的鴻溝。結果就是許多公民轉向我這輩子從沒想過會再次見到的極端民粹主義、民族主義和宗教團體。川普之類的右派政治家利用了這股不滿情緒，但還是有些來自左派的聲音，提出追求更公平社會的論點，例如伯尼‧桑德斯（Bernie Sanders）和傑瑞米‧柯賓（Jeremy Corbyn）。

對於新想法、新政治和新領導人的需求日益迫切，特別是脫歐決定損害了英國與歐洲鄰國的關係，卻又聽任中央政治人物拖慢行動。我認為，我們首先要思考的，是如何達到更公平的財富分配，要從稅制和收入做起。逃稅天堂一定要關閉；要用更公平的稅制來創造更好的社會，目標是改善健康、教育、住宅，同時刺激創意和科學發現。人們經常質疑這點，說我們承擔不起對富人徵稅和重新分配收入與稅收，但明擺在眼前的是，過去一百年所採用的資本主義方法已經走不下去了。現在是改變的時候了。

在兩千多年前的古雅典時期，年輕人（ephebes，十八到二十歲的青年）準備成為公民之前，會做出「青年宣誓」（Ephebic Oath）：「在我離開人世時，我留下的城市不會是衰亡的，而是更偉大、更完善和更美好的。」我經常在演說時引用這句話當結尾，因為它表達出一種強有力的民主願景。我愛這種樂觀主義，意識到我們有可能追求更好的社

左頁：在托斯卡尼工作，眼前的景致維持了好幾代都沒改變。

會，而且我們有能力實現它。

這本書探討了我在建築走向上的發展，我和一些傑出個人與團隊的作品，以及我對社會與環境正義的看法。書中表現出我對偉大城市、建築和公共空間的熱情，表現出我對教育和積極公民權的信念，我對文化和食物的渴望，以及我對家人和朋友的熱愛。我想用積極正面的調子來結束這本書。我始終覺得，認為今不如昔是一件超可怕的事；我們會不斷重新創造我們的文化和社會，因為每一代人都試圖在其中留下自身的印記。

如同我在前一章所寫的，我們面臨的兩大挑戰是氣候變遷和經濟與社會的不平等，但希望依然存在。我們知道該做什麼。我們必須根據知識行動。我們可以做出不同的選擇。英國人在 1945 年做過一次，他們在那時選擇了福利國家，放棄他們的戰爭領袖。

我們必須做出同等的改變。我們應該要求新的社會解決方案，解決日益嚴重的社會不平和不公。我們可以打造一個政治和金融體系，讓它的基礎不僅建立在金融價值之上，也建立在我們對彼此的責任之上，富人對窮人，健康者對生病者，幸運者對不幸者。這是我們身為公民對彼此該做的，也是我們想讓社會發揮作用需要做的。

一個更公平的社會會把焦點放在教育上，放在幫助人們找到更好的人生路途上，而非把人民鎖在外頭。創造更公平的社會意味著了解我們的人性共同面，並據此採取行動，而非把我們裂解成不同的國族或宗教，或將千百年來讓社會變醜怪的歧視模式延續下去，歧視女性、殘障、同志、外國人、窮人。在這個富裕的時代，說我們沒能力為彼此負責，沒能力幫助難民，沒能力保證人們不會因為出身或健康而遭受不公平的危害，這簡直太荒謬。我們應該建造橋樑，而非圍牆。

但這些對建築意味著什麼？就某方面而言，這是提錯問題。我從沒把這本書當成純粹談建築的書。這本書是關於如何創造更好更美的居住場所和更好的社會，是關於如何做個好公民。只不過建築是我選擇的職業，而建築的文化和實務也是創造更好社會不可或缺的一環。建築打造了人類的居所，從個人住宅到整座城市。就像我在本書開頭所寫的，好建築會帶來文明，壞建築會導致野蠻。

不過，建築也是政治性的——它呼應並影響了我們如何生活和工作，我們如何分享城市空間，建築是我們說給自己聽的有關我們社會的故事。我們需要一種建築來回應今日社會面對的挑戰，這種建築體察到，以公共運輸、步行和自行車為基礎的緊密城市，是永續生存的唯

⋯之道。我們應該為公民做設計，如此一來，建築物提供給路人和公共領域的部分，將不下於它們提供給居住者的。我們營造環境也應該營造社會和營造文化。我們的建築物應該創造場所感，反映地形和生態，歷史和社會。我們必須為快速變遷的世界做設計，利用當代科技來創造開放、靈活的建築物，而不是退回到枯燥乏味的傳統技術和過時的固定式營造。我們需要一種變的美學。

這需要一場專業訓練和實務的革命。在許多城市，建築師似乎淪為搞裝潢和做造形的，遭到專案管理和價值工程的擠壓。建築訓練應該更加廣泛，從社會結構橫跨到自然材料，讓建築師有能力打造更好的住屋和更棒的城市。建築應該是在營造與自然環境中解決問題，建築師則應理解材料、文化、地景和社會。

建築應該是關於集體行動，而非個人壯舉。少了工程師、社區工作者、規劃師、景觀設計師和測量員，建築師什麼也做不成。建築師和規劃師需要重新恢復信心，重新投入政治論辯，討論我們應該如何建造更好的社會，一如我們在二次大戰之後所選擇的道路。專業教育和專業機制應該要找出共同的基礎，重新發現包浩斯的多領域精神，結合工作與訓練，而不是忙著捍衛各自領域或專業實務的純粹性。我有時會拿醫學來比喻建築，在外科醫生、麻醉師和全科醫生提升各自專業之前，必須具備共同的生理學基礎；同樣的，建築師、規劃師和工程師在要求各自的專業之前，也必須先理解社會。

我們不該害怕談美，更應該認真談。我們都珍惜日常生活中的美；我們都會選擇美麗的處所、建築或繪畫；我們都知道音樂可以提升我們的心靈，讓我們更有人性。建築應該創造美，而不是被邊緣化，淪為裝飾或行銷之類的東西。在這個預算緊縮的世界，就像約翰・羅斯金（John Ruskin）說的：「幾乎沒有誰還能把任何東西弄得更糟或賣得更便宜。」只要看看泰晤士河畔那些糟糕透頂的建築，看看倫敦最大的一些公共空間，看看公共領域敗壞所造成的影響，因為都市開發變成了賺錢機器，根本不在乎什麼環境、美學和社會衝擊。這門專業需要大破大立，需要重申它的價值，並避免陷入裝飾的死胡同。建築師應該要有能力用緊縮的成本打造更好的建築，而不是試圖去掩蓋自身概念的廉價感。

有些理由可以讓我們對新一代建築師抱持樂觀，他們似乎決定要對城市生活的基礎挖得更深並重新投入，想把人民、社會正義和參與擺在工作的核心，但在這同時，他們依然以激進並充滿創意的態度去思考結

公共空間是一種人權，就像人民有權利得到
像樣的健康照護、食物、教育和住所。

每個人都應該有權利從家中窗戶看到綠樹。
每個人都應該可以坐在自家的門廊或
附近廣場的長椅上。每個人都應該可以
在幾分鐘內走到一座公園，在那裡散步，
和小孩玩耍，或是享受季節的更迭。

無法提供這些權利的城市，就是不夠文明。

構和材料的可能性。我們有多到不可思議的各種走向：從亞歷杭德羅・阿拉維納（Alejandro Aravena）的社會介入，坂茂在災區利用可再生材料所打造的美麗結構，到法蘭克・蓋瑞（Frank Gehry）、簡・卡普利茨基（Jan Kaplický）和札哈・哈蒂的激進雕塑實驗。我們必須維持並稱頌這種多樣性；讓大宣言和微調整都有存在的空間。

但身為公民的我們，也應該更加投入政治討論，為最棒的建築師讚聲並賦予權力，加入抗爭，追求更大的公正與平等，要求建築這行提供更多東西。如同青年宣誓指出的，不僅是建築師，而是我們所有人，都應該想辦法讓我們的鄉鎮、城市和社會變得更好——更美麗、更緊密、更永續、更公平。

下跨頁：RSHP 在 2016 年威尼斯建築雙年展的展出內容，為了打造永續的緊密城市，更好的政治和規劃，其重要性不下於更棒的設計和營造技術。

OUR URBAN FUTURE

BY 2050 TWO THIRDS OF THE WORLD'S POPULATION WILL LIVE IN CITIES

SUBURBAN SPRAWL FEEDS CLIMATE CHANGE, THREATENING OUR EXISTENCE

THE ONLY SUSTAINABLE FORM OF DEVELOPMENT IS THE COMPACT CITY

THE HOUSING CRISIS

ONE IN FOUR PEOPLE ARE HOMELESS OR LIVING IN SLUMS

THE HOUSING CRISIS IS INCREASING INEQUALITY AND DESTROYING OUR CITIES

...NT ...SING IS ...MAN ...T

Chronology　年表

1933
理察・羅傑斯出生於義大利佛羅倫斯

1939
家人移居英國

1951-53
服兵役

1954-59
在建築聯盟學院攻讀學位

1960
與蘇・布倫維爾結婚

1961-63
拿到傅爾布萊特獎學金就讀於耶魯大學

1963
回到英國，與蘇・羅傑斯（後來的蘇・米勒）、諾曼・佛斯特和溫蒂・奇斯曼（後來的溫蒂・佛斯特）合組四人組

1963
班・羅傑斯出生

1964
札德・羅傑斯出生

1966
溪畔別墅，四人組的第一個案子完成

1967
四人組在「信賴控制工廠」完成後拆夥

1968
艾柏・羅傑斯出生

1969
Richard + Su Rogers 事務所完成「邊園」，溫布頓

1971
Piano + Rogers 事務所贏得波堡台地文化中心（後來改名龐畢度中心）競圖

1973
與露西・艾利亞斯結婚

1975
盧・羅傑斯誕生

1977
龐畢度中心落成

1978
Richard Rogers Partnership（RRP）事務所得到委託，設計勞氏大樓，倫敦

1981-89
擔任泰特藝廊董事會主席

1983
波・羅傑斯出生

1986
勞氏大樓落成。受封為法國榮譽軍團騎士。「倫敦有可能」展，皇家學院，倫敦

1987
RRP 事務所搬到泰晤士碼頭；河餐廳開幕

1991-2001
建築基金會董事會主席

1995
歐洲人權法庭落成，史特拉斯堡。受邀出席BBC 瑞斯講座（講座內容後來出版成《小小地球上的城市》）

1996
獲授終身上議員身分

1998
波爾多法院落成

1998-2005
擔任英國政府都市任務小組主席

1999
獲頒傑佛遜紀念基金會建築獎章（Thomas Jefferson Memorial Foundation Medal in Architecture）

1999
千禧巨蛋落成

2000
獲頒高松宮殿下紀念世界文化獎（Praemium Imperiale Architecture Laureate）

2000-03
擔任巴塞隆納市長顧問

2000-09
擔任倫敦市長「建築和都市主義小組」首席顧問

2005
威爾斯議會落成，卡地夫

2006
馬德里巴拉哈斯機場第四航廈落成；獲頒斯特林獎；獲頒威尼斯建築雙年展終身成就金獅獎

2007
「Richard Rogers + Architects：從住宅到城市」展，巴黎龐畢度。獲頒普立茲克獎。Richard Rogers Partnership 事務所改名為 Rogers Stirk Harbour + Partners

2008
希斯洛機場第五航廈落成。獲頒名譽勳位

2011
波・羅傑斯去世

2013
「理察・羅傑斯——由內而外」展，皇家學院，倫敦

2014
利德賀大樓落成

2015
RSHP 搬入利德賀大樓十四樓

A place for all people

Endnotes 註釋

1. United Nations, *World Urbanization Prospects*, 2005 and 2014 Revisions.

2. See O'Sullivan, P. and Romig, F.A. *Energy Conservation – Crisis or Conspiracy, Hospital Engineering.* Vol. 36 No. 2 (1982) pp. 917.

3.「建築和都市主義小組」提供給倫敦市長的競圖綱領，可在 TFL 網站上看到；還有來自 RIBA 等其他專業團體的綱領。

4. 演講內容刊登在 The Prince of Wales and the Duchess of Cornwall 網站上。

5. Commission for Architecture and the Built Environment. *The Value of Public Space: How High Quality Parks and Public Spaces Create Economic Social and Environmental Value.* 2004.

6. Office for National Statistics. *Trends in the United Kingdom Housing Market 2014.* 2014.

7. KPMG and Shelter. *Building the Homes We Need.* 2014.

8. Department for Communities and Local Government data for Oct-Dec 2016.

9. Gentleman, Amelia. *Number of People Sleeping Rough in England Rises by Almost a Third in a Year, The Guardian,* 25 February 2016.

10. 永續社區分析，根據新斯科細亞哈里法克斯（Halifax, Nova Scotia）所做的案例研究，2013。

11. Rogers, Ben, *John Rawls,* Prospect, June 1999.

12. See Danny Dorling website.

13. Inman, Philip. *Britain's Richest 1% Own As Much As Poorest 55% of the Population, The Guardian,* 15 May 2014.

14. Oxfam, *An Economy for the 99%,* 2017.

15. See Campaign to End Child Poverty website.

16. World Bank. *Global Poverty Indicators.* 2012.

17. Stiglitz, Joseph. *Of the 1%, by the 1%, for the 1%,* Vanity Fair, May 2011.

18. 對美國進步中心（Centre for American Progress）發表的演說，2013 年 12 月 4 日。

19. Quoted in Rusbridger, Alan. *Panama: the Hidden Trillions, New York Review of Books,* October 2015.

20. Piketty, Thomas and Zucman, *Gabriel Wealth and Inheritance in the Long Run in Handbook of Income Distribution Volume* 2B, 2015.

21. Roser, Max. *Income Inequality.* 2015, at the *Our World in Data* website.

22. Stigltiz, Joseph. *Slow Growth and Inequality are Political Choices. We Can Choose Otherwise.* In *The Great Divide.* London: WW Norton and Co, 2015

23. Pickett, Kate and Wilkinson, Richard. *The Spirit Level: Why Equality is Better for Everyone.* London: Penguin, 2010.

24. State of Nature Partnership, *State of Nature 2016 England Report.* London: RSPB, 2016.

25. International Energy Agency. *World Energy Outlook 2013.* Paris: OECD/IEA, 2013, at the *World energy Outlook* website.

26. Gore, Al. *The Turning Point: New Hope for the Climate, Rolling Stone,* 18 June 2014.

27. Putnam, Robert D. *Our Kids: The American Dream in Crisis.* New York: Simon & Schuster, 2015.

Bibliography 參考書目

Appleyard, Bryan. *Richard Rogers: A Biography.* London: Faber and Faber, 1986.

Atkinson, Anthony. *Inequality: What Can Be Done?* Cambridge, MA: Harvard University Press, 2015.

Banham, Reyner. *Theory and Design in the First Machine Age.* Cambridge MA: MIT Press, 1980 (second edition).

Brumwell, Joe. *Bright Ties Bold Ideas: Marcus Brumwell, Pioneer of 20th Century Advertising, Champion of the Artists.* Truro: The Tie Press, 2010.

Carson, Rachel. *Silent Spring.* Boston, MA: Houghton Mifflin, 1962.

Castells, Manuel. *The Rise of the Network Society.* Oxford: Blackwell, 1996.

Chermayeff, Serge and Alexander, Christopher. *Community and Privacy: Toward a New Architecture of Humanism.* London: Penguin Books, 1963.

Cumberlidge, Clare and Musgrave, Lucy. *Design and Landscapes for People: New Approaches to Renewal.* London: Thames and Hudson, 2007.

Dworkin, Ronald. *Religion Without God.* Boston, MA: Harvard University Press, 2013.

Dworkin, Ronald. *Taking Rights Seriously.* London: Gerald Duckworth and Co. Ltd, 1977.

Evans, Huw. *Renzo Piano: Logbook.* New York: Monacelli Press, 1997.

Frampton, Kenneth. *Modern Architecture: A Critical History.* London: Thames and Hudson, 1980.

Gehl, Jan. *Cities for People.* Washington DC: Island Press, 2010.

Giedion, Sigfried. *Space, Time and Architecture: The Growth of a New Tradition.* Boston, MA: Harvard University Press, 1941.

Gray, Rose and Rogers, Ruth. *The River Café Cook Book.* London: Ebury Press, 1996.

Hacker, Jacob and Pierson, Paul. *Winner-Take-All Politics.* London: Simon and Schuster, 2010.

Hall, Peter. *Cities of Tomorrow.* Oxford: Wiley-Blackwell, 1988.

Hughes, Robert. *The Shock of the New: Art and the Century of Change.* London: Thames

and Hudson, 1991 (enlarged edition).

Krugman, Paul. *End This Depression Now!* London: W.W. Norton and Co., 2012.

Le Corbusier. *Vers une architecture.* Paris: G. Cres, 1924. Published in English as Towards a New Architecture. London: Architectural Press, 1927.

Loos, Adolf. 'Ornament and Crime'. In *Ornament and Crime: Selected Essays.* Riverside, CA: Ariadne Press, 1998.

Meadows, Donella et al. *The Limits to Growth: A Report for the Club of Rome's Project on the Predicament of Mankind.* London: Macmillan, 1979.

Melvin, Jeremy and Craig-Martin, Michael. *Richard Rogers: Inside Out.* London: Royal Academy of Arts, 2013.

Piketty, Thomas. *Capital in the Twenty-First Century.* Boston, MA: Harvard University Press, 2014.

Powell, Kenneth. *Richard Rogers Complete Works, Vols 1–3.* London: Phaidon, 1999, 2001 and 2006.

Powell, Kenneth. *Richard Rogers:*

Architecture of the Future. Basel: Birkhauser Architecture, 2004.

Puttnam, Robert. *Our Kids: The American Dream in Crisis.* New York: Simon and Schuster, 2015.

Rawls, John. 'Justice as Fairness: Political not Metaphysical'. *Philosophy and Public Affairs, 14* (Summer 1985), pp. 223–51.

Rogers, Richard and Architects. *From the House to the City.* London: Fiell Publishing Ltd, 2010.

Rogers, Richard and Architects (Cole, Barbie and Rogers, Ruth eds). *Richard Rogers and Architects.* London: Academy Editions, 1985.

Rogers, Richard, Burdett, Richard and Cook, Peter. *Richard Rogers Partnership: Works and Projects.* New York: Monacelli Press, 1996.

Rogers, Richard. *Architecture: A Modern View.* London: Thames and Hudson, 1990.

Rogers, Richard and Fisher, Mark. *A New London.* London: Penguin, 1992.

Rogers, Richard and Gumuchdjian, Philip. *Cities for a Small Planet.*

London: Faber and Faber, 1997.

Rogers, Richard and Power, Anne. *Cities for a Small Country.* London: Faber and Faber, 2000.

Ritter, Paul. *Planning for Man and Motor.* Oxford: Pergamon Press, 1964.

Said, Edward. *Orientalism.* London: Routledge and Kegan Paul, 1978.

Scully, Vincent. *Frank Lloyd Wright (Masters of World Architecture).* New York: George Braziller, 1960.

Silver, Nathan. *The Making of Beaubourg: A Building Biography of the Centre Pompidou, Paris.* Cambridge, MA: MIT Press, 1994.

Smith, Elizabeth. *Case Study Houses.* Cologne: Taschen, 2009.

Stiglitz, Joseph E. *The Great Divide.* London: Allen Lane, 2015.

Sudjic, Deyan. *Norman Foster, Richard Rogers, James Stirling: New Directions in British Architecture.* London: Thames and Hudson, 1986.

Sudjic, Deyan. *The Architecture of Richard Rogers.* New York: Harry N. Abrams, 1995.

Urban Task Force. *Towards a Strong*

Urban Renaissance: An Independent Report by Members of the Urban Task Force Chaired by Lord Rogers of Riverside. London: Urban Task Force, 2005.

Urban Task Force. *Towards an Urban Renaissance: Final Report of the Urban Task Force Chaired by Lord Rogers of Riverside.* London: Department of the Environment, Transport and the Regions, 1999.

Wilkinson, Richard and Pickett, Kate. *The Spirit Level: Why Equality is Better for Everyone.* London: Penguin, 2010.

Yentob, Alan. *Richard Rogers Inside Out,* BBC film, 2008.

Young, Michael and Willmott, Peter. *Family and Kinship in East London.* London: Routledge and Kegan Paul, 1957.

A place for all people

Index 索引

Image credits 圖片出處

Ab Rogers p11

Alan Kitching p296

Alison and Peter Smithson/Smithson Family Collection p40 (middle)

Amandine Alessandra courtesy of Publica p267

Amparo Garrido courtesy of RSHP p218

Andrea Barletta p238

Andrew Holmes courtesy of RSHP p89

Andrew Holt/Alamy Stock Photo p278 (lower)

Andrew Wright Associates courtesy of RSHP p284

Architetti Lombardi Magazine Archive p29

Bernard Vincent/ Bernard Vincent/ Archives du Centre Pompidou courtesy of RSHP/Fondazione Renzo Piano p140-41

Bettmann/Getty Images p30 (top)

Camera Press/Steve Double, hard front cover and dust jacket

Caroline Gavazzi courtesy of The River Café p231

Central Press/Hulton Archive/Getty Images p20

Christian Richters courtesy of RSHP p202

Dan Stevens courtesy of RSHP p167 (right)

Davies/Evening Standard/Hulton Archive/Getty Images p40

Domus p27 (top)

Douglas Hess/Associ-

ated Newspapers/ REX/Shutterstock p51

Duccio Malagamba courtesy of RSHP p220

Duckworth and Co. Ltd p300

E. McCoy courtesy of RSHP/Foster +Partners p77

Eamonn O'Mahony courtesy of RSHP p86, 96 (top), 97, 102 (left)

Eddie Romanis courtesy of RSHP p285

Erich Hartmann/ Olivetti Archive, Magnum Photos p26

Ezra Stoller/Esto p46, 78 courtesy of RSHP

Finn Anson p154, 157

Foster+Partners p259

Francois Halard/ Dominique Vellay p66

Georgie Wolton p42

Grant Mudford p48 (top)

Grant Smith courtesy of RSHP p98 (top), 100-01

Hufton+Crow courtesy of Zaha Hadid Architects p292

Hugo Glendinning/ Tate p159

Hulton Archive/Getty Images p30

Ian Heide/River Café courtesy of River Café p232 (lower)

Ivan Varyukhin/ Depositphotos p192 (top)

Jacques Minassian courtesy of RSHP/ Fondazione Renzo Piano p153

Janet Gill/Nikki Trott courtesy of RSHP p186

Jean Gaumy/Magnum Photos courtesy of RSHP/Fondazione Renzo Piano p108

Jean-Marc Pascolo: Eugenio Geiringer p24 (top) licensed by Creative

Commons CC0 1.0

Jeremy Selwyn/ Evening Standard ROTA/PA p286

John Donat/RIBA Collections p192

John Young courtesy of RSHP p62 (top)

Jon Miller/Hedrich Blessing/DACS 2017 p36-7

Julius Shulman/ J. Paul Getty Trust. Getty Research Institute, Los Angeles (2004.R.10) p58, 61

Katsura Imperial Villa 1953,54 Kochi Prefecture, Ishimoto Yasuhiro Photo Center p32 (top)

Katsura Imperial Villa 1981,82 Kochi Prefecture, Ishimoto Yasuhiro Photo Center p32

Katsuhisa Kida courtesy of RSHP p150-1 (top), p166-7, 194, 204, 206, 304-5

Ken Kirkwood courtesy of RSHP p73, 92, 94-95 (top)

Keystone-France/ Gamma-Keystone/ Getty Images p120

LafargeHolcim Foundation for Sustainable Construction p267

Laurie Abbott p160 (top)

Lionel Freedman/ Lionel Freedman Archives/Yale University Art Gallery p45

London Evening Standard p266

Louis I. Kahn Collection, University of Pennsylvania and Pennsylvania Historical and Museum Commission p48

LSE p156

LSE Cities (2014)/ LSE p287 (top)

M. Flynn/Alamy Stock Photo p28

Marion Mahony/ Dallas Museum of Art, gift of the Robert O. Lane Estate in memory of Roy E. Lane, A.I.A./ ARS, NY and DACS, London 2017 p176

Mark Gorton/RSHP courtesy of RSHP p106

Martin Argles/The Guardian courtesy of RSHP p185

Martin Charles/RIBA Collections courtesy of RSHP hard back cover p118, 144-5, 149

Matteo Piazza courtesy of RSHP p160

Max Roser/World Wealth & Income Database p306

Michael Carapetian/ Smithson Family Collection p38

Michel Denancé courtesy of RSHP p134, courtesy of Fondazione Renzo Piano p 142, 290

Mondadori Portfolio/ Electa/Marco Covi p27

Morley von Sternberg courtesy of RSHP p105, 214 (top)

Neil Harvey p158

Nick Sargeant courtesy of RSHP p95

Nigel Young/Foster+ Partners p251

Norman Foster courtesy of Foster+ Partners p78 (top), p84

Paul Kozlowski/FLC/ ADAGP, Paris and DACS, London 2017 p34

Paul Raftery courtesy of RSHP p172-3, 322-3

Paul Wakefield courtesy of RSHP p128-9

Pelican Books p270

Qui Trieste p24

Rene Burri/Magnum Photos/FLC/

ADAGP, Paris and DACS, London 2017 p34 (left)

Rene Burri / Magnum Photos/FLC /ADAGP, Paris and DACS, London 2017 p34 (right)

RIBA Collections p39

Richard Bryant/Arcaid Images courtesy of RSHP p68-9, 72, 89 (top) ,168, 170, 183, 184, 188, 216-17, 222, 223, 224, 226, 234

Richard Einzig/Arcaid Images courtesy of RSHP p62, 70-1, 72, 73, (top), 76, 79 (top left), 79, 80, 146, except p50

Richard Rogers p12, 14, 18, 25, 26, 44, 79 (top right), 124, 125, 228, 229, 233, 236, 237, 238, (top), 239, 240, 241, 276, 313, 316

R. M. Schindler papers, Architecture and Design Collection, Art, Design & Architecture Museum, UC, Santa Barbara p60

Roger Henrard/FLC/ ADAGP, Paris and DACS, London 2017 p34 (top)

Romig and O'Sullivan p83

RSHP p64, 85, 88, 90, 96, 98, 102 (right), 107, 127, 132 (top), 158, 178-9, 180, 181, 182, 208-09, 210-11, 214, 235, 246-7, 252, 253, 254, 256, 258, 260, 262-3, 264-5, 271, 273 (lower), 280-1, 314-15

RSHP/Fondazione Renzo Piano p112, 113, 114-15, 126, 136, 148

RSHP/Foster+ Partners p52

S. William Engdahl/ Chicago History Museum, Hedrich-Blessing Collection/ARS, NY and DACS, London

2017, p56-7

Sandra Lousada/ Smithson Family Collection p40 (top)

Scott Gilchrist, Archivision Inc. p151

Steve Earl-Davies/ Camercraft courtesy of RSHP p164

Su Rogers courtesy of RSHP p53

SuperStock/Getty Images p54

Terence Spencer/ The LIFE Images Collection/Getty Images p299

The Architecture Foundation p268, 272

The Inland Architect and News Record/ The Ryerson & Burnham Archives, The Art Institute of Chicago/ARS, NY and DACS, London 2017 p177

The Observer newspaper courtesy of RSHP p265

The Times newspaper p198-9

Tim Street-Porter p75

Tobi Frenzen/RSHP courtesy of RSHP p104

Tony Evans/RSHP/ Arup courtesy of RSHP p132

Urban Task Force courtesy of RSHP p287

Valerie Bennett courtesy of RSHP p215

Wang Wei courtesy of RSHP p11

Yann Arthus-Bertrand /Corbis courtesy of RSHP p130-31

致謝

我要感謝所有的合夥人、朋友和協力者，他們讓我的工作生活既愉快又有成果。我很高興能和這些優秀的人才和傑出的設計師合作，包括諾曼‧佛斯特、倫佐‧皮亞諾、約翰‧楊、羅瑞‧阿博特、彼得‧賴斯、葛蘭‧史特克和伊凡‧哈伯。除此之外，我的人生也因為和這些人合作而變得更加豐富，他們是：布萊恩‧安森、麥可‧布蘭奇、麥克‧戴維斯、溫蒂‧佛斯特、雷納‧格魯特、珍‧霍爾（Jan Hall）、蘇‧米勒、安德魯‧莫里斯、喬‧莫塔（Jo Murtagh）、安妮‧鮑爾、姜‧勞斯、喬琪‧沃頓，還有我的孩子和他們的夥伴。最重要的，當然是感謝露西。

傑米‧賓（Jamie Byng）一直是個很好合作的出版人，理察‧布朗則是傑出的共同作者。艾柏‧羅傑斯挑戰我們的想法，並將我 2013 年的展覽概念轉譯成印刷文字。卡洛琳‧陸（Caroline Roux）替文本做了精采的潤飾，我們和「Graphic Thought Facility」設計公司的安迪‧史帝芬斯（Andy Stevens）與丹尼爾‧夏農（Daniel Shannon）合作愉快，維琪‧麥葛瑞格（Vicki MacGregor）和海瑟‧帕托克（Heather Puttock）則是協助我們處理照片檔案事宜。多年來，班‧羅傑斯一直在政治思想方面給我建議和挑戰，菲力普‧古姆齊德簡幫助我把瑞斯講座變得鮮活有趣。以下諸位大德的評論、技巧和指導讓我們受益良多：賈許‧布賴森（Josh Bryson）、瑞奇‧博岱特、凱蒂‧芙蘭（Katy Follain）、珍妮‧洛德（Jenny Lord）、露西‧馬斯格雷夫、奧塔薇亞‧理夫（Octavia Reeve）、薇琪‧盧瑟佛（Vicki Rutherford）、西蒙‧瑟洛古德（Simon Thorogood）、羅娜‧威廉森（Rona Williamson）和約翰‧楊。

本書正在最後定稿時，我的經紀人和好朋友艾德‧維克多（Ed Victor）不幸辭世，他付出很多心力讓這本書得以問世。我非常想念他。

理察‧羅傑斯的建築夢想
我蓋了龐畢度中心，逆轉人生的回憶錄
（原書名：建築的夢想）

| | |
|---|---|
| 作 者 | 理察‧羅傑斯 Richard Rogers |
| | 理察‧布朗 Richard Brown |
| 譯 者 | 吳莉君 |

| | |
|---|---|
| 封面設計 | 白日設計 |
| 內頁設計 | 白日設計 |
| 內頁構成 | 詹淑娟 |
| 文字編輯 | 劉鈞倫 |
| 執行編輯 | 葛雅茜 |

| | |
|---|---|
| 行銷企劃 | 王綬晨、邱紹溢、蔡佳妘 |
| 總編輯 | 葛雅茜 |
| 發行人 | 蘇拾平 |

出版　　原點出版 Uni-Books
　　　　Facebook: Uni-Books 原點出版
　　　　Email: uni-books@andbooks.com.tw
　　　　10544 台北市松山區復興北路333號11樓之4
　　　　電話：（02）2718-2001　傳真：（02）2718-1258

發行　　大雁文化事業股份有限公司
　　　　10544 台北市松山區復興北路333號11樓之4
　　　　24小時傳真服務（02）2718-1258
　　　　讀者服務信箱 Email: andbooks@andbooks.com.tw
　　　　劃撥帳號：19983379
　　　　戶名：大雁文化事業股份有限公司

| | |
|---|---|
| 初版一刷 | 2020年 3 月 |
| 二版一刷 | 2023年 5 月 |

| | |
|---|---|
| 定價 | 660元 |

ISBN 978-626-7084-97-7
版權所有‧翻印必究（Printed in Taiwan）
缺頁或破損請寄回更換
大雁出版基地官網：www.andbooks.com.tw

A Place for All People © Richard Rogers, 2017
Copyright licensed by Canongate Books Ltd.
arranged with Andrew Nurnberg Associates
International Limited

國家圖書館出版品預行編目(CIP)資料

理察‧羅傑斯的建築夢想 / 理察‧羅傑斯(Richard
Rogers), 理察‧布朗(Richard Brown)著；吳莉君譯.
-- 二版. -- 臺北市：原點出版：大雁文化發行, 2023.05
336面；17×23公分
譯自：A place for all people: life, architecture and
the fair society
ISBN 978-626-7084-97-7(平裝)

1.羅傑斯(Richard, Rogers, 1933-2021) 2.建築師 3.傳
記 4.英國

920.9941　　　　　　　　　　　112006315